从兰亭到钟鼎

中国书法史探微

莫家良 著

上海书画出版社

总策划　王立翔

策　划　王　剑

丛书总序

　　人类创造了灿烂辉煌的文明，艺术是其中不可或缺的一个门类。如何保存、记录以及再现曾有或正在诞生的伟大艺术，描绘、阐释卓越艺术家的成就，历代都有人为此做出了巨大努力。因此，记录、描述艺术的历史，便成为人们愈来愈重要的工作。近二百多年来，西方艺术史，经由多位大家的不断推进，已经与历史、考古、哲学等诸种学科一样，发展为社会科学的重要一支。而现代学科意义上的中国艺术史的研究，则起步要晚很多。这其中最重要的缘由固然是因中国现代化进程迟滞所致，另一个原因，无疑是该研究领域需要一个自身认识、接受进而突破的过程，这是学科发展的规律所致。

　　中国拥有五千年文明史，艺术成就之璀璨，是被认同为世界最重要文明古国的证据之一。20世纪上半叶是西方人再次惊愕进而痴迷中国艺术的转捩时期，中华文物大量流失海外，在填饱一些探险家、古董商贪婪的肚囊之时，客观上也增强了西方对中华艺术成就的认识，认为中国是最具艺术气质的国度之一，足以与古希腊、古罗马相媲美；许多重要博物馆收罗并展出中国艺术品，多次掀起了世界范围内的中国热潮。这使得一批欧美的汉学家和艺术史学者关注并介入中国艺术史的研究中，进而影响了国人尝试以西方理论或视线对中国艺术（主要是绘画）进行新的分析探索。无论后人如何评价当时的中国艺术史研究之得失，其历史意义今人都给予了积极的肯定。

　　在此之后，艺术史学界幸运地迎来了一位自幼浸淫于中国文化的华人学者方闻先生，他以西方的结构风格分析法和中国传统鉴定法相结合，全新描述了中国文化视线下的中国绘画史，同时修改和扩大了那些起源于西方艺术史的方法论，深刻影响了一批同时及其后的学者。此间数十年，多位西方和华裔艺术史学者，都对中国艺术史展开了卓有成就的学术研究。而20世纪90年代以后，随着与国际交往的深

入，国内艺术史学者也开始加入这场全球视野下的中国艺术史的大讨论中。

上海书画出版社正是在这样的背景下，很早成为这场具有历史意义的讨论的参与者和见证者。自1989年起，上海书画出版社连续举办了六次之多、各种主题的中国书画国际学术讨论会，并最早引进出版了美国高居翰先生的《山外山》《气势撼人》和方闻先生的《心印》中文译本。正是在海内外学界的共同推动下，广大读者对中国艺术史的关注和论著的阅读兴趣，逐渐得以积聚。此后，从读者、学界的需求和专业出版的格局出发，上海书画出版社决心在艺术史研究出版领域有更新更大的作为。经过多年准备，2017年前后，我社率先推出"方闻中国艺术史著作全编"和"傅申中国书画鉴定论著全编"两大系列。今年起，我社将以"艺术史界"为名，陆续推出更多当代海内外中国艺术史学者的重要论著，贡献给倾心于中国艺术史的读者。

近百年来，西方艺术史研究的多种成果和方法，极大地启迪了中外学者对中国艺术史新路径的研究，借助现代意义的历史学、考古学、人类学、社会学、民族学、宗教学、文学和美学等学科的支援，中国艺术史的内涵和外延得到了巨大的丰富。不过在这些方法的实践中，因中西方艺术发生母体和发展背景存在重大差异，而使对材料的取舍分析和得出的结论并不能够完全令人信服。然而，学者们尽力将多元的方法与中国艺术自身的视觉语言相结合，即使有套用、拼凑之痕，也仍然给读者带来了新的视线和思考。许多取得卓越成就的艺术史家，更是努力沉潜于中国历史文化，以求获得解决他们在研究中遭遇问题的方法。因此，这些视中国艺术史研究为理想而不懈努力的学者，是尤其令人钦佩的。

现代学科意义的艺术史之提出，为中国艺术史研究带来新的生机，这是不争的事实。今天读者都明白艺术史的讨论对象，并不能仅仅局限于艺术品本身，这就是这一学科研究教育带来的重要影响。但作为学科意义的中国艺术史之建设还是任重道远。它所面临的一系列问题，无论是来自中国艺术自身，还是放置于世界，都无法回避其本体的探究。在跨学科的范式下，艺术史研究的边界何在？艺术史研究的起点为何？艺术史是否一定需要仰仗其他学科准则才能确立起自身学科存在的价值？是坚持建构艺术史的整体，还是具体而微地深入问题内部？是"以图证史"，还是"史境求证"？对于中国艺术史是回到自己封闭的语境中去，还是借鉴国际艺术史研究的发展动态，而获得交流的更大空间？这些都有待更多学者的认真回应。数

十年来，有一批勤奋的中外学者聚焦中国艺术史，他们不断探索，成果卓著。我们也坚信，随着中国文化与世界交流的日益深入，未来会有更多的学人以不断接近历史本真的努力，为读者展示出一个更为丰富而魅力无穷的中国艺术史世界。从这点出发，我社的"艺术史界"丛书不仅致力汇集当今中国艺术史研究的重要著作集中出版，更愿意以自己的坚持，为中外学者提供一个更为开阔的可以切磋交流的平台。

王立翔

2019 年 3 月

自 序

在 20 世纪，当西方学术界开始研究中国艺术时，其关注的领域主要是青铜器、陶瓷、雕塑等古物，而对于书画艺术，则选取绘画。究其原因，相信是西方并没有可与中国书法对应的艺术类型，在研究方法上难有参照。当时西方学界以书法史为博士研究的，只有雷德侯和傅申，其后便是朱惠良和我。

时光飞逝，从当年攻读博士学位到 2019 年退休，转眼超过 30 年，回顾学术生涯，书法史一直是主要的研究范畴。当年以南宋书法为博士研究课题，其实并没有经过深思熟虑。以前的年代很是简单，研究书法的决定只是基于自幼喜欢写字而已，而为何是南宋？已没有相关记忆。就这样，偶然地走进了书法史领域，从此不能自拔，但原来，这"偶然"却是很有"前瞻性"。书法史研究在过去数十年不断发展，成了目前中国艺术史研究的热点，而且人才辈出，成果丰硕。

在香港中文大学艺术系的 30 年，虽然学术环境理想，但工作上的沉重责任，包括本科教学、研究生论文指导、系方行政、书院与学院事务、校外专业服务等，都"争夺"着学术研究的时间与精力。回看以往的研究成果，很是惭愧，原来不少都是为了"应付"学术研讨会而撰写的论文，而且其中能让自己感到满意的并不多。当上海书画出版社嘱我将以往发表的书法史论文选出，以便结集出版，我曾一度犹豫。一来是有些论文已是年代久远，恐怕有点不合时宜；二来是随着近年出现的资料与观点，部分论文实有修订或补充的需要，但无论是精力与时间，已不容许。最后，还是本着一种随缘的心态，挑选出 13 篇论文，作为代表自己书法史研究的一点成果。这些论文有 6 篇是与宋代书法有关，数量几乎占去一半，其他 7 篇由元代至民国初，多少反映出个人始自宋代的研究轨迹。

这 13 篇论文的内容涉及书法史的不同问题，包括书迹（《兰亭序》《借券卷》）、书家（江声、钱坫、邓尔雅）、书体（篆隶、狂草）、类型（尺牍、对联）、传统（小学、临古）、风格（南宋书风、欧体）、酬应（赠联）等。虽然内容看似多样，但在

方法上都把持一种原则，即是以书法作品结合文献数据进行分析。我深信书法史之所以存在，是因为有书法作品的流传，就如文学史一样，没有文学作品便不会有文学史。无疑文献研究也很重要，能够解决很多书法史的问题，但宏观而言，书法史研究还不应脱离作品。这种"作品为本"（object-based）的理念，受到很多前辈艺术史家所推崇，亦代表了一个时代的特色。现在时代进步，各地博物馆与私人收藏都较以前开放，艺术市场的拍品更是完全公开，加上艺术出版业的兴旺，书法史学者对于书迹的掌握亦变得较为容易，可说是更有条件以"作品为本"的原则进行研究。即使是一些新兴的研究方向，例如以艺术社会史、文化史等角度研究书法，传世书迹的重要性依然不可忽视。

这次编集的过程颇有挑战。其一，部分论文档案因为时代太早而不存，需要重新在计算机输入文字，我又喜欢亲力亲为，故颇费周章。其二，各论文因为原载刊物不同，故格式各异，需要整合统一，以符合出版标准。其三，回看各篇论文时，发觉存在大大小小的错漏，汗颜之余，唯有尽力修正，以免贻笑大方。其四，以前部分论文插图因为资源所限，效果并不理想，这次既结集出版，便尽力将图片改善，以增强阅读性。能力所限，若仍有重大谬误，还请海涵、指正。

在过程中，蒙上海书画出版社编辑赖妮女棣悉心照应，感谢她作为责编为此书付出的辛劳。

莫家良

2024 年 2 月

目　录

《兰亭序》与宋高宗——南宋古典书风的复兴

中国书法的经典名迹，往往是书法传统得以延续与发展的重要凭借。宋代的《兰亭序》热潮，正反映出王羲之（303—361）的书法传统于唐代之后，随着《兰亭序》的盛行而得以进一步发展。[1]宋代书家以不同的理念与方法，将《兰亭序》作为学习及参悟的对象，从而变化出具有时代特色及个人面貌的书风。以北宋三家为例，苏轼（1037—1101）早期书风遒媚，乃由《兰亭序》而来，但其学古之法，绝不囿于规矩绳墨；[2]黄庭坚（1045—1105）则从《兰亭序》悟出古人笔意，用于小楷，其着眼点在于参悟，反对拘泥于点画形式；[3]米芾（1051—1107）则是"二王"传统的忠实继承者，他对《兰亭序》的研究、临摹与学习可谓傲视同侪，并以其深厚的书学见识及品鉴能力，演绎东晋风韵，成就了自身的书法面貌。[4]

在南宋，王羲之的古典书法传统在宋高宗（1107—1187）酷嗜《兰亭序》之下再起波澜。宋高宗以其政治上的考虑、艺术上的偏好和师古的方法，建立了个人的书风，亦开启了南宋皇室书法的先河。他与《兰亭序》的关系，是了解南宋皇室书法以至宋代"二王"传统的一个重要课题。

一、宋高宗醉心《兰亭序》

宋高宗的书法经历数变，由初学黄庭坚，转学米芾，最后于建炎四年（1130）左右服膺"二王"，自始终生不移。[5]据蔡絛（1096—1162）云："佑陵（宋徽宗）作庭坚体，后自成一法"，故高宗早年学黄也许是承袭宋徽宗（1082—1135）的旧习。[6]传世的《佛顶光明塔碑》（图1）及《殄灭群寇敕》，是高宗学黄的明证。[7]两者均书于绍兴三年（1133），无论是结体、笔法或体势，都紧依黄庭坚的步履，说明了高宗于30岁前已对黄庭坚书法有颇为精熟的掌握。高宗由黄体转学米芾，有谓是由于政治因素，但高宗喜爱米芾的书法，却是不争的事实。[8]据载云："上（高宗）好米芾书，尝哀其遗墨刻石藏之禁中，友仁能世其业，上眷待甚厚。"[9]可见《绍兴

图1　宋高宗《佛顶光明塔碑》(局部)，1133年，拓本，
175厘米×86.4厘米，日本宫内厅书陵部藏

米帖》之摹刻与米友仁（1074—1151）受命鉴定南宋内府所藏书画，实与高宗喜爱米芾的书法有关。[10]可惜高宗传世书迹，未见有典型的学米作品。[11]但无论如何，高宗师法黄、米为期甚短，只能算是他书法生涯中的前奏。对高宗书法影响最大的，始终是以王羲之为主的"二王"书法传统。

高宗曾自述对王羲之书法的嗜爱与研习：

> 每得右军或数行或数字，手之不置，初若食蜜，喉间少甘则已，末则如食橄榄，真味久愈在也。故尤不忘于心手。项自束发，即喜揽笔作字，虽屡易典刑，而心所嗜者，固有在矣。凡五十年间，非大利害相妨，未始一日舍笔墨。[12]

50年来的心摹手追，令王羲之书法成为高宗个人书风的重要源头。对宋高宗来说，王羲之的书迹代表着书法的极致，其中《兰亭序》的地位是无可比拟的。高宗曾以字数多寡论《兰亭序》的优点："右军他书岂减《禊帖》，但此帖字数比它书最多，

若千丈文锦，卷舒展玩，无不满人意，轸在心目，不可忘也。非若其他尺牍数行数十字，如寸锦片玉，玩之易尽也。"[13]《兰亭序》优胜之处当然不只是字数多少的问题，而是因为字数较多才能充分展现王羲之变化无穷的笔法与体势。故高宗于其所制复古殿《兰亭赞》中云："右军笔法，变化无穷。禊亭遗墨，行书之宗。奇踪既泯，不刻亦工。临仿者谁，鉴明于铜"，对《兰亭序》可谓推崇备至。[14]高宗日理万机之余，时常展玩《禊帖》。他收藏《兰亭序》的具体情况目前已难掌握，但传世的墨迹临本之中，《神龙本》（图2）、《旧题褚遂良摹本》及《旧题虞世南摹本》均曾藏于绍兴内府。[15]此外，高宗亦曾藏有《定武拓本》，且珍如拱璧，曾跋曰："茧纸鼠须，真迹不复见，惟定武石本典刑具在，展玩无不满人意。"[16]更于绍兴六年（1136）摹刻定本《兰亭序》，以广流传，其跋云："览定武古木《兰亭序》……又叹斯文见于世者，摹刻重复，失尽古人笔意之妙。因出其本，令精意勾摹，别付碑版，以广后学，庶几仿佛不坠于地也。"[17]

　　除了观览与展玩外，高宗对《兰亭序》更做出大量临摹，并喜将其御临本赐予朝臣。以御书赏赐朝臣可说是宋代皇帝的传统，北宋诸帝如太宗（939—997）、仁宗（1010—1063）、真宗（968—1022）及徽宗等均有此举，其中又以仁宗所赐的御笔飞白书最为著名，于庆历年间（1041—1048）几成风气。[18]高宗赏赐御书之习，虽可说是承袭旧制，但他所赐《兰亭序》临本数量之多，却是历朝罕见。例如绍兴七年（1137）赐御临本予刘光世（1086—1142）及吕颐浩（1071—1139）；汪逵（1172年进士）亦曾家藏一本，上御书："论学书，先写正书，次行，次草。《兰亭》《乐毅论》赐汝，先各写五百本，然后写草书。"其他如孙近（？—1153）、向子谭（1085—1152）、钱端礼（1109—1177）、米友仁等，俱获御赐。[19]文献所记，未能显示全貌，但亦足以反映高宗临写《兰亭序》之用功。从其晚年的自述，可知高宗于数十年来，临摹《兰亭序》已至精熟的境界：

> 余自魏晋以来，至六朝笔法，无不临摹。或萧散，或枯瘦，或遒劲而不回，或秀异而特立，众体备于笔下，意简犹存于取舍。至若《禊帖》，则测之益深，拟之益严，姿态横生，莫造其原，详观点画，以至成诵，不少去怀也。[20]

宋高宗的御临《兰亭序》，传世仅见小听帆楼所藏一本。此本后有"绍兴十九年夏五

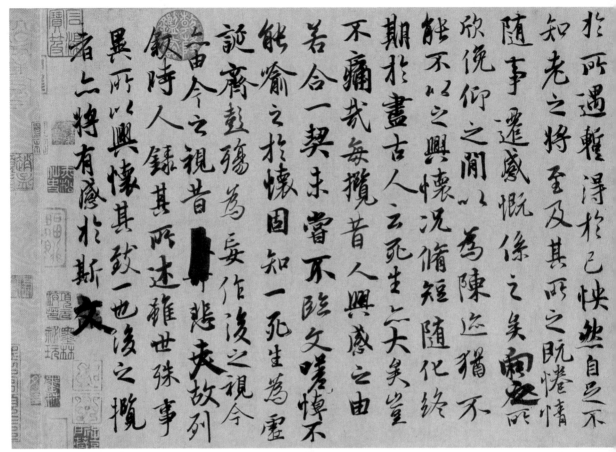

图2　王羲之《兰亭序》（神龙本），唐摹本，24.5厘米×69.9厘米，故宫博物院藏

月临赐陈康伯"题识，惜未曾亲睹原迹，暂难辨其真伪，唯从图片所见，此临本笔力怯弱，与高宗书法相距甚远。[21]

二、宋高宗书法的政治作用

对于皇室而言，艺术活动往往与政治的需要有关，而这种关系在政局不稳时尤其密切。南宋初年，政局严峻，高宗除了要应付北方金朝的强大威胁外，对内亦须巩固其皇权的正统地位，况且当时徽宗、钦宗（1100—1156）二帝仍在，建立一种法统继承者的形象于高宗来说实为当务之急。高宗的书法及其有关活动，亦在这特殊的政治氛围下带有浓厚的政治意味。[22]

靖康之难令北宋皇室所藏的书籍、古器及书画散失殆尽。高宗于是勠力重建皇室收藏，以图回复旧观。在书籍方面，高宗曾曰"南渡以来，御府旧藏皆失，宜下诸路搜访，其献旧者，或宠以官，或酬以帛"，求书之心极为殷切。[23]在书画方面，周密（1232—1298）记曰："思陵妙悟八法，留神古雅，当干戈俶扰之际，访求法书名画，不遗余力。清闲之燕，展玩摹拓不少怠，盖嗜好之笃，不惮劳费，故四方争以奉上无虚日，后又于榷场购北方遗失之物，故绍兴内府所藏，不减宣政。"[24]自"夏铸九鼎"，古物向有法统的象征意义。北宋所藏古器书画于汴京失陷时散佚，从传统的法统观念来看，可象征赵宋皇权的崩溃与尊严的沦丧。重建南宋皇室收藏，特别是北宋旧物，可象征天命之所归、法统的延续与治权的合理性。一如周密所记，高宗皇室重建收藏的一种方法，是来自各方献奉。传世的《佛顶光明塔碑》，便是高

宗御笔的诏敕，以赏赐广利寺住持净昙法师将所藏宸奎阁宸翰悉数献给南宋皇室。[25]绍兴的书画收藏会否如周密所言，胜过宣和政和时期，无疑值得商榷，而且高宗对书画收藏如此用力，是否只是由于个人的"嗜好"，亦恐怕未必，但高宗的政策实令绍兴所藏书画的数目激增。

宋高宗的另一重要建立法统的手段是推广儒学，其中又以亲笔御书儒家经典要籍的方法最能反映其书法的政治功能。在这类作品中，最具代表性的是《御书石经》（图3）。《御书石经》规模庞大，由高宗御书儒家重要经典，于绍兴十三年（1143）至十六年（1146）完成，并刻石立于太学，拓本遍赐各地学府，以达教化的目的。[26]事实上，早于《御书石经》之前，高宗已有类似的制作，例如建炎二年（1128）书《孟子》语于素屏，绍兴二年（1132）书《孝经》示辅臣，绍兴五年（1135）书《中庸》赐进士及《尚书》赐赵鼎（1085—1147），绍兴十二年（1142）书《尚书》《史记》及《孟子》等，均见高宗之用心。[27]

高宗赏赐臣下的御笔，亦包括古代的历史故事。此类历史故事或推崇名节，或隐喻君臣之义，均带有规鉴劝戒的作用。例子有建炎四年（1130）书《郭子仪传》赐诸将，以唐代朔方节度使郭子仪（697—781）伏回纥、破吐蕃的事迹，暗喻降平外夷的胜利；[28]绍兴元年（1131）及六年（1136）先后书《赵充国传》赐吕颐浩及诸将，是以屡破蛮夷的汉代名将赵充国（前137—前52）作类似的暗喻；[29]绍兴二年（1132）书《汉光武纪》赐徐俯（1075—1141），是以汉光武帝（前5—57）破王莽（前45—23）、中兴汉室的历史故事以古况今；[30]绍兴五年（1135）书《诗经·小雅·车攻》赐辅臣，是以周宣王（？—前783）之中兴，以倡"修政事、攘夷狄"；[31]绍兴六年（1136）书《裴度传》赐张浚（1097—1164），则借唐代裴度（765—839）以颂平贼乱之功绩及功高持正之忠义品格；[32]绍兴七年（1137）书《晋书·羊祜传》赐秦桧（1091—1155），借晋代羊祜（221—278）以宣扬为臣之道；[33]高宗御书《羊祜传》更于绍兴十三年（1143）与其《孝经》《周易》及《中庸》一同颁传州学。[34]

高宗的题赞御书亦可作如是观。如绍兴十四年（1144）为《圣贤图》题赞；[35]绍兴二十六年（1156）将《圣贤图》及其赞辞并拓本分赐地方府学，以宣扬圣哲之学。此批石刻现只存部分，但传世旧拓本仍可见梗概。[36]此外，在众多带有瑞应、规鉴、劝戒及教化意味的传世南宋宫廷画作之中，例如《诗经图》及《孝经图》等，不少是图文并茂，于图前或图后书有经典的原文。这些文字的部分，或为高宗所书，

或为宫廷书家代笔，显然在南宋初年已成为一种宫廷绘画的重要形式。[37]

三、"二王"正统与《兰亭序》的意义

宋高宗由学米转而师法"二王"，是其书法发展的一个转折点，因为这转变决定了他个人以至南宋皇室数代的书风。从纯粹书法的角度来说，米芾书法源于"二王"，由米芾上溯"二王"应是理所当然，正如高宗所欣赏米书之处，是由于米芾"收六朝翰墨，副在笔端。"[38]此外，论者亦以高宗有"芾于真楷篆不甚工""故知学书者，必知正草二体，不当阙一，所以钟、王辈，皆以此荣名，不可不务也"及"士于书法，必先学正书……若楷法既到，则肆笔行草间，自然于二法臻极，焕手妙体，了无阙轶"之论，认为高宗改体主要是由于米芾楷书不工，非学习典范。[39]此说固然有理，但宋高宗既以御笔彰显圣德、推崇儒学以强调法统，则其书法由米芾转向"二王"，并尊精《兰亭序》，亦未必没有微妙的政治考虑。

唐太宗（599—649）以其文治武功，被后世奉为帝王的楷模，其书法的取向亦影响深远。他以个人的偏爱，尊尚王羲之的书法，举凡收藏、编目、研究、临摹、取法等，均以"二王"书法为主，为唐代宫廷书法立下典范，亦令"二王"书法自此在宫廷的庇荫下发展，成为后世宫廷内外所确认的书法正宗。[40]宋代宫廷书法基本是承接唐代旧习，以"二王"传统为宗。北宋皇室书家之中，宋太宗于书法的复兴贡献尤大。他命王著（？—990）编制的《淳化阁帖》于淳化三年（992）完成，十卷之中"二王"书法独占其五，而怀仁所集的《王羲之圣教序》更主导着北宋宫廷书法的面貌，说明了"二王"书法于宋代皇室所享有的特殊地位。[41]

对南宋帝王而言，唐太宗是汉文帝（前202—前157）与汉景帝（前188—前141）以外的另一古代帝王典范，贞观盛世乃南宋中兴的理想。正如宋孝宗（1127—1194）于乾道七年（1171）与朝臣论政，以"富庶不及汉文景，功业不如唐太宗"而引以为憾。[42]高宗对唐太宗的书法嗜好尤为重视，例如于绍兴二十九年（1159）曰"朕颇留意翰墨，至今不倦。在唐惟太宗好'二王'书，士大夫翕然相向，如欧、虞、褚、薛，皆有可观"，视唐太宗为"二王"传统的奠基者，并于言辞间与之相比较。[43]对于北宋诸帝，高宗特推崇宋太宗于复兴书法方面之贡献，曾说："本朝承五季之后，无复字画可称，至太宗皇帝始搜罗法书，备尽求访。"[44]延续由宋太宗所建立的宫廷书法传

统，在高宗来说，无疑有一脉相承的意义。

由此看来，宋高宗由米芾转以"二王"为宗，在书统上可说是正统的继承，从政治的角度看则带有法统延续的象征意义。事实上，高宗的各体书法均属于"二王"的系统。以楷书而论，高宗主要师法《乐毅论》，且尝将御临本赐予臣下。[45]传世的《御书石经》（图3）仍可窥见高宗如何掌握王羲之楷书的淳古面貌。以草书而言，高宗一改徽宗的狂草风尚，回归"二王"古典的独草（草书）传统。正如杨万里（1127—1206）所云："高宗初作黄字，天下翕然学黄；后作米字，天下翕然学米；最后作孙过庭字，故孝宗太上，皆作孙字。"[46]孙过庭（646—691）的草书，正是"二王"草书的正脉。高宗的传世晚年草书《洛神赋》（图4），字字独立，用笔圆润流畅，结体宽绰，气度雍容，与孙过庭同属王羲之的古典草书系统。[47]

至于在行书方面，一向被尊为王羲之书法极致的《兰亭序》自是高宗的必然选择。"二王"书法既代表着书法正统，《兰亭序》无疑是正统中的极则。由唐太宗以

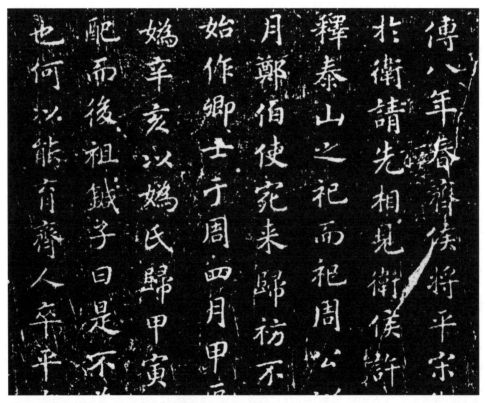

图3　宋高宗《御书石经·左传》（局部），拓本，藏于日本

图4　宋高宗《洛神赋》（局部），27.3厘米×277.8厘米，辽宁省博物馆藏

萧翼赚取《兰亭序》，尊《兰亭序》为行书第一，"置于座侧，朝夕观鉴"，令近臣精心临摹，至陪葬昭陵，《兰亭序》于唐代已享有至高无上的地位。在北宋的皇室书家中，《兰亭序》一直备受推崇。例如宋太宗曾御书前人诗："不到兰亭千日余，尝思墨客五云居。曾经数处看屏障，尽是王家小草书。"[48]又曾于至道二年（996），准内侍高班裴所奏，"于兰亭傍置寺，赐额天章，书堂基上建楼藏三圣御书"。[49]宋仁宗虽以飞白见称，然传世亦有其御临《兰亭序》墨迹一本，所临之法不拘泥于点画形式，别具新意。[50]宋徽宗以瘦金书自辟蹊径，书风似与"二王"无直接关系，但亦曾临摹《兰亭序》，又将内府所藏《兰亭序》刻入《大观帖》之中。[51]记载中最早的高宗御临《兰亭序》为于绍兴七年（1137）赐临刘光世之临本，故高宗开始临摹《兰亭序》，不会晚于绍兴七年。在其传世的书迹中，书于绍兴七年的《赐岳飞手敕》（图5）及十一年（1141）的《赐岳飞批札》（图6）最能呈现《兰亭序》的风韵。此两卷手敕风格一致，均于平稳的结体中略呈跌宕之态，笔势灵巧有致，流露出一种清秀流美的《兰亭》韵度，并略有米书风味；个别的字更于笔画及结体上与《兰亭序》酷肖。高宗晚期书风已建立起较强烈的个人面貌，但基本的雍容韵

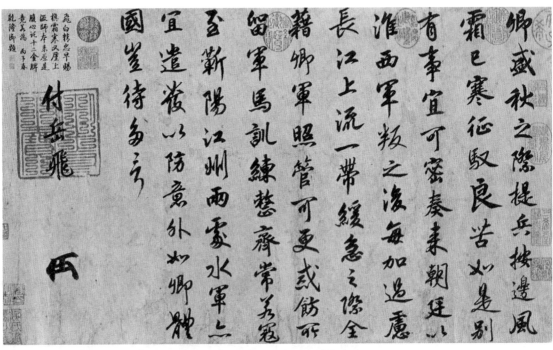

图5　宋高宗《赐岳飞手敕》，36.7厘米×61.5厘米，台北故宫博物院藏

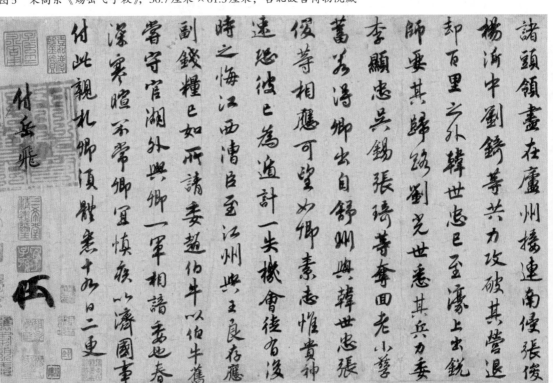

图6　宋高宗《赐岳飞批札》，33.8厘米×72厘米，台北兰千山馆藏

度与清逸格调，仍与《兰亭序》的神韵相通。

高宗于绍兴年间追摹《兰亭序》，力求从书风上与传统最经典的正统书迹契合，与当时宣扬儒家正统观念的政策有着微妙的关系。在绍兴元年（1131）高宗题跋《定武兰亭》的一段文字，是值得留意的：

> 览定武古本《兰亭叙》，因思其人与谢安共登冶城，安悠然遐想，有高世之志。羲之谓曰："夏禹勤王，手足胼胝；文王旰食，日不暇给。今四郊多垒，宜思自效，而虚谈废务，浮文妨要，恐非当今所宜。"且羲之挺拔俗迈往之资，而登临放怀之际，不忘忧国之心，令人远想慨然。[52]

高宗观览《兰亭序》仍不忘遥想王羲之忧国之心，则《兰亭序》于高宗来说，已非只具有翰墨欣赏的价值，其借古喻今的意义与高宗的其他书迹实无分别。事实上，王羲之于宋高宗，亦并非只是书法典范而已。高宗于绍兴十四年（1144）与秦桧的一段说话，不单道出了他对王羲之的重视，亦反映出他尝以王羲之作为谈论政事的对象：

> 朕于《晋书》取《王羲之传》，凡诵五十余过，其与殷浩书及会稽王笺所谓自长江以外，羁縻而已，其论用兵诚有理也。[53]

四、宋高宗书风及其余绪

虽然宋高宗尊尚《兰亭序》与"二王"传统反映出宫廷书法的价值取向，但无可否认，高宗本身对于书法实有非常浓厚的兴趣。这种个人嗜好高宗曾有自述，例如绍兴七年（1137）云："顷陈公辅尝谏朕学书，谓字画不必甚留意。朕以谓人之常情，必有所好。或喜田猎，或嗜酒色，以至其他玩好，皆足以蛊惑性情，废时乱日。朕自以学书贤于他好，然亦不至废事也。"[54]绍兴十二年（1142）时亦说："朕一无所好，惟阅书作字，自然无倦。"[55]事实上，高宗若对书法没有偏爱，即使有着政治需要，则以其万乘之尊，实难以解释何以能于日理万机之余，长期御书古代经典及临写古代书迹。随着政局的稳定，特别是高宗晚年退居德寿宫之后，把笔弄翰已纯粹是一种个人适意之事，正如高宗自云："凡五十年间，非大利害相妨，未始一日舍笔

墨。故晚年得趣，横斜平直，随意所适，至作尺余大字，肆笔皆成，每不介意，至或肤腴瘦硬，山林丘壑之气，则酒后颇有佳处，古人岂难到也。"[56]

高宗个人书法的建立，有赖其对古代书法的勤奋临摹与学习。高宗"余自魏晋以来至六朝笔法，无不临摹"的自白，可据《宝真斋法书赞》为证。单以此书所载，宝真斋所藏高宗临摹六朝书迹有《临吴皇象如鹰帖》《临晋刘悆思慕帖》《临晋卫恒往来帖》《临王羲之乡里帖》《临王羲之小差帖》《临王羲之嘉兴帖》《临王操之旧京帖》等，其他还有《临陈逵十二月帖》《临古法帖鹊等帖》《临古法帖四皓帖》等，足见高宗临池之用功。[57]可以说，高宗所诠释与演绎的《兰亭序》风韵，自有其坚实的书法基础。

从个人的成熟书风而论，高宗演绎"二王"书风的方法，主要是透过智永而上溯本源。智永为王羲之七世孙，最能代表"二王"书法的嫡传系统。在《翰墨志》中，高宗曾论智永及其《千字文》，并谓内府藏有一本，相信以高宗习书之勤，必有对《千字文》作出临摹。[58]《南宋馆阁录》载有高宗《千字文》三段，但不知是否临本。[59]《玉海》中则载孝宗于乾道七年（1171）赐高宗宸翰予史浩，其中包括《千字文》。[60]传世则有高宗所临的《虞世南临智永千字文》（图7），或可证其曾对智永书迹用功。[61]智永《千字文》结体疏朗，笔法圆润，气度雍容娴雅，与高宗的晚期书迹比较，甚有合处。例如御临《虞世南临智永千字文》后的题识，为高宗行楷本色，结体圆润宽绰，笔力沉着，全无早期挑剔起伏之态；《天山七绝纨扇》（图8）为草书，结字宽绰，用笔沉稳老健；《嵇康养生论》（图9）以真草二体书写，直可与智永《千字文》相比。可以说，"二王"书法以及《兰亭序》的潇洒韵致，在高宗的演绎下变得稳秀含蓄。高宗的摹古与变古，与士人学《兰亭序》或师其笔意，或"自行作势"的方法及态度自不可同日而语。

高宗推崇、临写与延续《兰亭序》传统不遗余力，对南宋皇室书法即产生巨大的影响。高宗皇后吴氏便曾有临摹《兰亭序》的记载：

> 皇后尝临《兰亭》帖，佚在人间。咸宁郡王韩世忠得之表献。上验玺文，知为中宫临本，赐保康军节度吴益刊于石。[62]

> 太后居中宫时，尝临《兰亭》。山阴陆升之代刘珙春帖子云："内仗朝初退，朝曦满翠屏。砚池浑不冻，端为写《兰亭》。"[63]

图7

图8

图9

图7　宋高宗《临虞世南临智永千字文》（局部），28厘米×13.7厘米，上海博物馆藏
图8　宋高宗《天山阴雨七绝纨扇》，23.5厘米×24.4厘米，纽约大都会博物馆藏
图9　宋高宗《嵇康养生论》（局部），23.5厘米×602.8厘米，上海博物馆藏

　　吴皇后所临的是内府所藏《兰亭序》，抑或是高宗的御临本，现已无从稽考，但其书法深受高宗影响应是事实。据文献所载，"高宗御书六经，尝以赐国子监及石本于诸州庠，上亲御翰墨，稍倦，即令宪圣续书，至今皆莫能辨"，故吴皇后曾为高宗《御书石经》中的部分代笔。[64] 传世所见《御书石经》各段，《论语》及《孟子》于书风上确与其他部分略有差异，故有论者推测可能是由吴皇后代笔。[65]

　　在南宋皇室书家之中，以孝宗（1127—1194）最能继承高宗以书法弘扬儒

道的旨趣。孝宗秉承高宗之法，常以御书赏赐皇太子及臣下，并利用御书的内容达到规鉴教化、策励士气的目的。此类例子甚多，如于隆兴元年（1163）御书王褒（前90—前51）《圣主得贤臣颂》赐张浚，又书李德裕（787—849）《英杰论》赐史浩（1106—1194），以收揽人心；[66]乾道元年（1165）御书《益稷篇》赐黄定（1133—1186）等进士，强调务农为治之本及君临儆戒之作用；[67]乾道六年（1170）御书崔寔（约103—约170）《政论》赐虞允文（1110—1174）等近臣，以申"师五帝，或三王"之圣学。[68]又于淳熙五年（1178）御书《旅獒篇》赐姚颖（1149—1183）等进士；[69]淳熙三年（1176）御书杜牧（803—852）《战论》赐皇太子；[70]淳熙六年（1179）御书苏辙（1039—1112）《北狄论》赐吴渊及《二十八将传论》赐萧燧（1117—1193）等。[71]此外，又曾御书魏徵（580—643）《答唐太宗语》以为鉴，[72]于几上书一"将"字以喻求贤之心，[73]及御书《用人论》《原道辩》等，[74]无不与治国之道有关。其楷书《李广事迹》后有岳珂（1183—1243）跋语云："帝以世仇未复，垂意中原，肆笔所形，多及将帅事"，颇能道出孝宗书法的政治意义。[75]

　　高宗对于孝宗书法的影响是全面的。在他的熏陶下，孝宗对书法产生了浓厚的兴趣，曾自云"朕无他嗜好，或得暇惟书字为娱"，以书法作为个人遣兴之事。[76]孝宗的其他作品，或取材古代文学，或于纨扇书诗句小品，虽然部分仍会赏赐臣下，带有奖勤的作用，但多含垂情风雅之意，与高宗晚年的书法兴味相近。事实上，孝宗以高宗作为书法的楷模，是显而易见的。于乾道七年（1171），孝宗曾以高宗真行草书十卷展示宰臣，并跋于后云：

　　　　光尧皇帝高蹈羲皇之上，游戏翰墨之间，初若无意而笔力所到，自得之妙，集乎大成，如春云行空，千状万态，固知天纵之能，心与神会，非众庶曲学之所可及也。[77]

对于高宗的书法，可谓推崇备至。淳熙四年（1168），孝宗更建光尧御书石经阁，置高宗御书石经于阁下。[78]此举固然有宣扬儒教的目的，但无可否认，高宗的书法于孝宗朝已成为一种典范。

　　在个人书风方面，高宗对孝宗的影响尤为明显。高宗既尊《兰亭序》，孝宗对

此不世名迹亦赞誉有加，曾跋《兰亭序》云：

> 羲之书超诣众妙，古今不可比伦，用意精微，落笔详缓，一点一画，无不皆有法度，挥毫纵心不逾于规矩，既无过当，亦无不及。增之失于有余，损之失于不足。作字有八面变态之妙，如蛟虬之骞腾，鸾凤之翔舞，灿然溢纸，飞动眩目，亦犹仲尼之道，出乎其类，拔乎其萃，自生民以来未之有也。[79]

又尝勤为临写，正如周必大（1126—1204）跋《兰亭序》云："今高宗皇帝临定武石本，则唐模本亦下矣。皇诸孙臣善璵好古博雅，得绍兴宸奎宝藏之属……方孝宗皇帝在王邸，诏摹写为日课，乃知二圣心书。"[80]然而，孝宗的学王只是以高宗书法为尚，未有直接从古代书迹入手。《诚斋诗话》曾记云："高庙尝临《兰亭序》，赐寿皇于建邸，后有批字云：'可依此临五百本。'盖两宫笃学如此。"[81]孝宗是否临摹五百本已无从稽考，但可以相信，高宗的书法已取代了古人书迹，成为孝宗学书的主要楷模。[82]纵观文献所载及传世书迹，孝宗确不见有多少临摹古人之作。孝宗学《兰亭序》，只是学高宗笔下的《兰亭序》而已。从孝宗传世的书迹所见，无论是楷、行或草书，都与高宗的书法面貌接近，未有跨越半步雷池。《兰亭序》对宋孝宗来说，只是延续家学的凭借，并没有为他开拓出具有个人面貌的书风。

高宗以《兰亭序》为本的个人书风，一直支配着孝宗以后的皇室书家。光宗（1147—1200）的传世书迹未见；[83]宁宗（1168—1224）与杨皇后（1162—1233）的书法则仍有明显的高宗影子，只是在用笔、结体及韵度上远逊而已（图10、11）。宋理宗（1205—1264）的早期作品仍带有高宗遗意，中晚期始渐显露个人的面貌（图12）。相传宋理宗内府所藏《兰亭序》刻本有117种之多，但这只反映出当时收藏《兰亭序》的炽热风气而已。[84]理宗的个人书风，与《兰亭序》已无具体的关系，而由高宗所演绎而来的风格，亦于南宋后期渐渐式微。[85]

小结

自北宋后期以来一片"尚意"气氛之中，宋高宗以其帝王之尊，酷嗜《兰亭

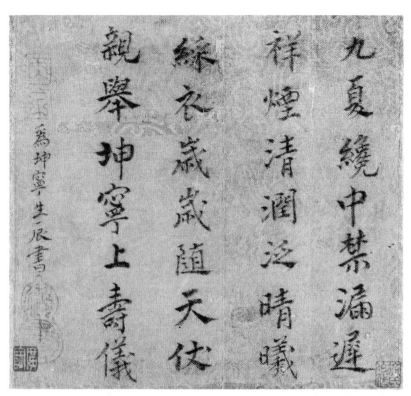

图 10

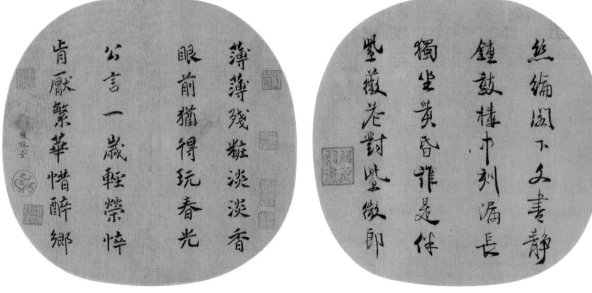

图 11　　　　　　　　　　　　　　　　　　　　图 12

图 10　宋宁宗《为坤宁生辰书诗》，1216年，19.6厘米×20.7厘米，香港北山堂藏
图 11　杨皇后《薄薄残妆七绝纨扇》，23.2厘米×24.4厘米，纽约大都会艺术博物馆藏
图 12　宋理宗《丝纶阁下七绝纨扇》，24厘米×24.2厘米，大阪市立美术馆藏

序》，其影响是不容忽视的。在高宗手上，《兰亭序》除了是书法的楷模外，亦是象征文化正统的经典名迹；临摹《兰亭序》不单是书法的学习过程，亦是一种确认传统的表态，甚至是一种强化法统的手段。从书风的发展而论，宋高宗演绎出具有古典韵度的个人风格，延续和丰富了王羲之传统的发展。南宋皇室及朝中书法固然深受影响，文人士大夫对《兰亭序》的热爱亦未尝不是与高宗的好尚有关。至元代，当尚意书风发展至荼蘼，宋高宗所倡导的"二王"古典传统更于文人书家手上复兴。身为赵宋皇室之后的赵孟頫（1254—1322）早年书法亦步履思陵，而且同样以《禊帖》为宗，终开一代复古之风。[86] 由此，《兰亭序》的传统再度被重新演绎，而王羲之的书法传统又进入新的发展阶段。

（原载于华人德、白谦慎主编:《兰亭论集》下编，苏州：苏州大学出版社，2000，页393—405。）

注 释

[1] 有关宋代的《兰亭序》热潮，可参看水赉佑：《宋代〈兰亭序〉的研究》，载于中国书法家协会编：《全国第四届书学讨论会论文集》（重庆：重庆出版社，1993），页84—103。

[2] 黄庭坚曾论苏轼少学《兰亭序》："东坡道人少日学《兰亭》，故其书姿媚似徐季海，至酒酣放浪，意忘工拙，字特瘦劲，乃似柳诚悬""子瞻少时学《兰亭》极道媚，中年以来笔墨重实，李北海未足多也。"见桑世昌：《兰亭考》（《丛书集成初编》第1598册；上海：上海商务印书馆，1936），卷九，页77—78。

[3] 桑世昌云："山谷游荆州，得古本《兰亭》，爱玩不去手，因悟古人用笔意，作小楷日进，曰：'他日当有知我者。'"见桑世昌：《兰亭考》，卷九，页77。黄庭坚亦曾论临摹《兰亭》之法："《兰亭》虽是真行书之宗，然不必一笔一画以为准。"见黄庭坚：《山谷题跋》，卷四，载于卢辅圣主编：《中国书画全书》（上海：上海书画出版社，1992—1998），第1册，页681。

[4] 有关米芾与《兰亭序》，可参看 Lothar Ledderose, *Mi Fu and the Classical Tradition of Chinese Calligraphy* (Princeton, N. J.: Princeton University Press, 1979) 及 Peter Charles Sturman, *Mi Fu: Style and the Art of Calligraphy in Northern Song China* (New Haven and London: Yale University Press, 1997), pp. 68—86.

[5] 宋高宗的学书转变过程，主要记载于楼钥：《攻媿集》（《四库全书》第1152—1153册；上海：上海古籍出版社，1987），卷六十九，页19。"高宗皇帝自履大位，时当艰难，无他嗜好，惟以翰墨自娱，始为黄庭坚书，改用米芾，动皆逼真，至绍兴初，专仿'二王'。"又见于王应麟：《玉海》（《四库全书》第943—948册），卷34，页23—24。"高宗皇帝，云章奎画，昭回于天，爰自飞龙之初，颇喜黄庭坚体格，后又采米芾，已而皆不用，颛意羲献父子，手追心慕，曾不数年，直与之齐驱并辔。"宋高宗的书法是近年南宋书法研究的一个重点，对于高宗书风的演变有较详尽讨论者，可参考朱惠良：《南宋皇室书法》，《故宫学术季刊》，第2卷第10期（1985年夏），页17—51。

[6] 蔡絛：《铁围山丛谈》（《知不足斋丛书》本，台北：中兴书局，1964），卷一，页7。有关宋徽宗书法渊源的讨论，可参见杨仁恺：《宋徽宗赵佶书法琐谈》，《书法丛刊》，第14辑（1988），页4—

10。水赉佑：《皇帝书家——宋徽宗赵佶》，载于水赉佑编著：《赵佶的书法艺术》（北京：人民美术出版社，1995），页38—44。

[7] 《佛顶光明塔碑》拓本现藏日本宫内厅书陵部，图片见《书道全集·第十一卷·宋 II》（台北：台湾大陆书店，1989），图1—3。《珍灭群寇敕》曾刻入《玉虹鉴真帖》之中。

[8] 据楼钥所载，宋高宗书法改体的原因，是因为当时伪齐刘豫使人转习黄书，以仿高宗书迹："高宗皇室垂精翰墨，始为黄庭坚书，今戒石铭之类是也。伪齐尚存，故臣郑亿年辈密奏，豫方使人习庭坚体，恐缓急与御笔相乱，遂改米芾字，皆夺其真。"见楼钥：《攻媿集》，卷六十九，页19。学者多沿此说，如朱惠良《南宋皇室书法》文；然亦有抱怀疑态度，如陈振濂：《宋代帝王的书法》，《书谱》，第10卷第5期（1984年5月），页66。

[9] 李心传：《建炎以来系年要录》（《四库全书》第325—327册，上海：上海古籍出版社，1987），卷一百五十四，页27。

[10] 宋高宗亦曾赞誉米芾行草书，见宋高宗：《翰墨志》，载于《历代书法论文选》（上海：上海书画出版社，1979），上册，页368。有关米友仁于高宗朝的书画鉴定及其与高宗书法的关系，参见石慢：《克尽孝道的米仁友——论其对父亲米芾书迹的搜集及米芾书迹对高宗朝廷的影响》，《故宫学术季刊》，第9卷第4期（1992年夏），页89—125。

[11] 以往被视为米书风格的数通《梁汝嘉敕书》已被鉴为伪迹，非高宗所书。参见徐邦达：《古书画伪讹考辨》（南京：江苏古籍出版社，1984），下卷文字部分，页1—3。此外，《白居易自咏诗》曾被陈继儒及张丑定为宋高宗所书，其后吴其贞认为是出自宋徽宗之手；当代则有论者定为是米芾书迹。参见英章：《记米芾行书大字七言律诗卷》，《文物》，1963年第4期，页36—38。后徐邦达重新将之归入高宗作品之中。见徐邦达：《古书画过眼要录——晋、隋、唐、五代、宋书法》（长沙：湖南美术出版社，1987），页455—457。近年的出版如《中华五千年文物集刊·法书篇·5》（台北：中华五千年文物集刊编辑委员会，1984—1987），页29—43所载《白居易咏诗》及杨仁恺：《国宝沉浮录——故宫散佚书画见闻考略》（上海：上海人民美术出版社，1991），页315—316，则取除说。《辽宁省博物馆书画著录·书法卷》（沈阳：辽宁美术出版社，1998），页

110—113，亦将此作列于宋高宗名下，但附记中仍指出此之书者问题存在争论。

[12] 宋高宗：《翰墨志》，载于《历代书法论文选》，上册，页366。

[13] 宋高宗：《翰墨志》，载于《历代书法论文选》，上册，页370—371。

[14] 桑世昌：《兰亭考》，卷二，页10。传世日本所藏《法书赞》中包括有此《复古殿兰亭赞》墨迹，向被视为宋孝宗书迹，然近年有论者从风格上分析，疑是宋高宗所书。见朱惠良：《南宋皇室书法》，页17—51。

[15] 有关《兰亭序》传世各墨迹本之考证，参见徐邦达：《王羲之〈兰亭序〉前后摹临本七种合考》，《书谱》，第8卷第1至6期（总第44—49期），页66—75、76—80、66—71、68—71、76—80、66—71。

[16] 俞松：《兰亭续考》（《丛书集成初编》第1598册），卷一，页1。

[17] 桑世昌：《兰亭考》，卷二，页9。

[18] 北宋诸帝赏赐臣下的御书，部分收录于王应麟《玉海》卷三十四及楼钥《攻媿集》中。

[19] 桑世昌：《兰亭考》，卷二，页11。

[20] 宋高宗：《翰墨志》，载于《历代书法论文选》，上册，页370—371。

[21] 此本前有宋仁宗临《兰亭序》一本，曾于香港展出。见香港艺术馆：《中国文物集珍——敏求精舍银禧纪念展览》（香港：市政局，1985），页60—63。亦见庄申：《〈兰亭序〉与宋代的两种御临本》，《明报月刊》，第238期（1985年10月），页41—46。此合卷后有数跋，其中陈其锟论高宗临本时云：“后一本（高宗临本）腕力薄弱，与思陵他书不类，何也？”已曾对其真伪表示怀疑。

[22] 有关宋高宗一朝艺术与政治的关系，可参考 Julia K. Murray, "Sung Kao-tsung as Artist and Patron: The Theme of Dynastic Revival," in Li Chu-tsing ed., *Artists and Patrons: Some Social and Economic Aspects of Chinese Painting*（Lawrence, Kansas: Kress Foundation, Department of Art History, University of Kansas, 1989）, pp. 27-36; "The Role of Art in the Southern Sung Dynastic Revival," *Bulletin of Sung-Yuan Studies*, no. 18（1986）, pp. 41—69. 本节的相关讨论，主要亦以此两篇文章为基础。

[23] 李心传：《建炎以来系年要录》，卷一百四十九，页12。

[24] 周密：《思陵书画记》，载于《中国书画全书》，第2册，页132。

[25] 有关《佛顶光明塔碑》的讨论，参见《书道全

集·第十一卷·宋II》，页137。

[26] 有关《御书石经》，参见《书道全集·第十一卷·宋II》，页139—140。

[27] 见留正：《皇宋中兴两朝圣政》（《续修四库全书》第348册，上海：上海古籍出版社，1995），卷三，页26；卷十二，页9；卷十八，页18—19；卷二十八，页17。

[28] 留正：《皇宋中兴两朝圣政》，卷八，页3。

[29] 王应麟：《玉海》，卷三十四，页20—21。

[30] 留正：《皇宋中兴两朝圣政》，卷十二，页25；王应麟：《玉海》，卷三十四，页21。

[31] 留正：《皇宋中兴两朝圣政》，卷十八，页21；王应麟：《玉海》，卷三十四，页22。

[32] 留正：《皇宋中兴两朝圣政》，卷十九，页6；王应麟：《玉海》，卷三十四，页23。

[33] 留正：《皇宋中兴两朝圣政》，卷二十二，页10。

[34] 王应麟：《玉海》，卷三十四，页23。

[35] 李心传：《建炎以来系年要录》，卷一百五十一，页14。

[36] 参见黄涌泉编：《李公麟圣贤图石刻》，北京：人民美术出版社，1963。

[37] 有关宋高宗题画御笔的讨论，可参见 Julia K. Murray, "Sung Kao-tsung, Ma Ho-chih, and the 'Mao Shih' Scrolls: Illustrations of the Classic of Poetry,"（PhD dissertation, Princeton University, 1981）. 与此相关的著作则为 Julia K. Murray, *Ma Hezhi and the Illustration of the Book of Odes*, Cambridge:（New York: Cambridge University Press, 1993）.

[38] 宋高宗：《翰墨志》，载于《历代书法论文选》，页365。

[39] 宋高宗：《翰墨志》，载于《历代书法论文选》，页368—369；朱惠良：《南宋皇室书法》，页17—51。

[40] 有关唐太宗及王羲之书法传统的确立，参见 Lothar Ledderose, *Mi Fu and the Classical Tradition of Chinese Calligraphy*。

[41] 有关唐太宗与北宋初期的书法复兴，可参见 Ho Ch'uan-hsing, "The Revival of Calligraphy in the Early Northern Song," in Maxwell K. Hearn and Judith G. Smith eds., *Arts of the Sung and Yuan*（New York: Department of Asian Art, The Metropolitan Museum of Art, 1996）, pp. 59—85.

[42] 留正：《皇宋中兴两朝圣政》，卷五十，页15—16。

[43] 王应麟：《玉海》，卷三十四，367。

[44] 宋高宗：《翰墨志》，载于《历代书法论文选》，页367。

[45] 桑世昌：《兰亭考》，卷二，页11—12。高宗御临《乐毅论》曾赐韩肖胄。见王应麟：《玉海》，卷

三十四，页24。

[46] 丁传靖辑：《宋人轶事汇编》（北京：中华书局，1981），上册，卷三，页75。

[47] 有关宋高宗的草书，可参看姜念思：《宋高宗赵构、孝宗赵昚草书刍议》，《书法丛刊》，1996年第3期（总第47辑），页52—59。

[48] 桑世昌：《兰亭考》，卷二，页9。

[49] 桑世昌：《兰亭考》，卷二，页9。

[50] 香港艺术馆：《中国文物集珍——敏求精舍银禧纪念展览》，页60—63；庄申：《〈兰亭序〉与宋代的两种御临本》，页41—46。

[51] 宋徽宗御临《兰亭序》曾收录于岳珂的《宝真斋法书赞》卷二，见《中国书画全书》，第二册，页183。另一御临本载于楼钥：《攻媿集》，卷六十九，页13。

[52] 桑世昌：《兰亭考》，卷二，页9。

[53] 李心传：《建炎以来系年要录》，卷一百五十二，页8。

[54] 留正：《皇宋中兴两朝圣政》，卷二十二，页11—12。

[55] 王应麟：《玉海》，卷三十四，页28。

[56] 宋高宗：《翰墨志》，载于《历代书法论文选》，页366。

[57] 岳珂：《宝真斋法书赞》，卷二，载于《中国书画全书》，第二册，页190—192。

[58] 宋高宗：《翰墨志》，载于《历代书法论文选》，页371。

[59] 陈骙：《南宋馆阁录》（张富祥点校；北京：中华书局，1998），卷三，页24。

[60] 王应麟：《玉海》，卷三十四，页32。

[61] 此高宗临本现藏上海博物馆。然有论者认为此卷或是出自宫廷书家之手，高宗只书跋。见中国书画鉴定组编：《中国古代书画图目》（北京：文物出版社，1986—2000），第二册，页347，备注2。

[62] 桑世昌：《兰亭考》，卷二，页12。

[63] 桑世昌：《兰亭考》，卷二，页12。

[64] 叶绍翁：《四朝见闻录》（台北：广文书局，1986），乙集，页9上。

[65] 朱惠良：《南宋皇室书法》，页22。《御书石经》的《论语》及《孟子》，图片见《书道全集·第十一卷·宋Ⅱ》，图12—13。吴皇后的《青山白云七绝纨扇》于书风上亦与高宗肖似。亦见朱惠良文，图11。

[66] 王应麟：《玉海》，卷三十四，页28。

[67] 留正：《皇宋中兴两朝圣政》，卷五十一，页10；

[68] 王应麟，《玉海》，卷三十四，页32。

[69] 王应麟：《玉海》，卷三十四，页30。

[70] 王应麟：《玉海》，卷三十四，页32。

[71] 王应麟：《玉海》，卷三十四，页34。

[72] 王应麟：《玉海》，卷三十四，页34。

[73] 王应麟：《玉海》，卷三十四，页33。

[74] 留正：《皇宋中兴两朝圣政》，卷五十，页16。

[75] 王应麟：《玉海》，卷三十四，页7—8。

[76] 岳珂：《宝真斋法书赞》，卷二，载于《中国书画全书》，第二册，页194。

[77] 留正：《皇宋中兴两朝圣政》，卷五十，页1。

[78] 王应麟：《玉海》，卷三十四，页31。

[79] 留正：《皇宋中兴两朝圣政》，卷五十五，页5。

[80] 桑世昌：《兰亭考》，卷二，页13。

[81] 周必大：《益公题跋》（《丛书集成初编》第1566—1567册），卷五，页51—52。

[82] 丁传靖辑：《宋人轶事汇编》（北京：中华书局，1981），上册，卷三，页75。

[83] 王恽：《玉堂嘉话》，卷四，载于《秋涧先生大全文集》（《四部丛刊初编》缩本第74册；台北：台湾商务印书馆，1967），卷九十六，页911。王恽记孝宗临高宗《兰亭》，"不旬日，临七百本以进"，或是比较夸张的传说。

[84] 传世的《高标纨扇》有论者认为或是宋光宗所书。见 Wen C. Fong, *Beyond Representation: Chinese Painting and Calligraphy 8th-14th Century*（New York: The Metropolitan Museum of Art; New Haven and London: Yale University Press, 1992），pp. 233—234.

[85] 陶宗仪：《南村辍耕录》（文灏点校；北京：文化艺术出版社，1998），卷六，页76—77。理宗内府所藏的《兰亭序》，亦包括有高宗的御临本。

[86] 有关宋高宗以后的南宋帝后书法，参见朱惠良：《南宋皇室书法》，页17—51；Wen C. Fong, *Beyond Representation: Chinese Painting and Calligraphy 8th-14th Century*, pp. 231—242.

[87] 最早认为赵孟頫早年书法曾受宋高宗的影响，见于宋濂之论："赵魏公之书凡三变：初临思陵，中学钟繇及羲献诸家，晚乃学李北海。"见宋濂：《跋子昂书浮山远公传》，载于宋濂：《宋文宪公全集》（《四部备要》本；台北：台湾中华书局，1966），卷四十六，页12上。此论亦为部分当代学者认同，例如王连起：《赵孟頫书画真伪的鉴考问题》，《故宫博物院院刊》，1996年第2期，页2。

宋代狂草的变革

　　宋人论草书，多称"草书"或"大草"，不见用"狂草"一词。然《宣和书谱》论杨凝式（873—954）时谓其"尤工颠草"，则用"颠草"以指始自张旭（约675—约750）的一种极其恣肆放逸的草书。[1]可见宋人于草书的词汇运用上或未有严格的区分，但在观念上已视张旭一派的草书为别树一帜。张旭于唐时已被称为"张颠"，其后因有狂僧怀素（725—785）继其后，所谓"以狂继颠"，故"狂草"一词，亦不胫而走。[2]明代赵宧光（1559—1625）《寒山帚谈》曰："狂草，如张芝（？—192）、张旭、怀素诸帖是也"，以张芝为狂草始祖，但从严格的命名角度来说，狂草还应以张旭、怀素为起点。[3]

　　自张旭于唐代以狂草扬名，不少中晚唐禅僧都以放逸的草书为务。据《宣和书谱》所载，即有怀素、亚栖、高闲、晋光、景云、梦龟、文楚等，加上五代杨凝式，入宋后已形成一个狂草的传统。考唐五代狂草特征，可归纳为数点。首先，狂草是在"忘机兴发"下作为寄寓性情及发泄情绪之用，张旭于此最具代表性；又狂草常被用作江湖技艺的公众表演，中晚唐草书僧多好之。[4]其次，狂草多书于屏风上或题于墙壁上，以题壁草书为例，其宏大规模可"字大如斗"或"丈余"，墙壁可达长廊数十间，高达数仞。[5]此外，创作时为求尽情抒发，故常借助酒气，以求全情投入，极端者可如张旭大醉后以头濡墨而书的狂态。[6]在风格上，因狂草多信笔疾书，不经思索，故多笔势豪放，牵上引下，连绵不断，而纵横开合，不可端倪。又因狂草具自然挥洒的性质，故欲得其妙，书家多强调个人的感会与悟入。例如张旭见担夫争道、耳闻鼓吹、观公孙大娘舞剑器而知笔意，怀素见夏云随风而得草书三昧，都是人所共知的。[7]但随着文艺思潮的转变及书迹流传的限制，狂草传统于入宋后亦出现了在诠释、演绎及表现上的新发展。

一、北宋评论中的狂草传统

北宋书家对于狂草的态度，在当时有关张旭、怀素书法的评论中最能反映出来。较具批判性的评议有欧阳修（1007—1072）、苏轼（1037—1101）及米芾（1051—1107）的诗文题跋。欧阳修曾评怀素曰：

> 予尝谓法帖者，乃魏晋时人施于家人朋友，其逸笔余兴，初非用意而自然可喜。后人乃弃百事而以学书为事业，至终老穷年，疲敝精神而不以为苦者，是真可笑也，怀素之徒是已。[8]

欧阳修的书学要旨，是以书法为士大夫闲余寄兴的风雅事，书家本身的人品修养，可决定其作品的价值与流传。故论书不应单看技巧上的工拙，还须留意字外工夫。[9]
在欧阳修看来，怀素透过草书的表演以追逐名誉，难免在动机上有违书法精神；刻苦作意的草书，亦必然带有卑下的江湖气。苏轼对张旭、怀素亦有近似的意见：

> 颠张醉素两秃翁，追逐世好称书工。
> 何曾梦见王与钟，妄自粉饰欺盲聋。
> 有如市娼抹青红，妖歌嫚舞眩儿童。
> 谢家夫人淡丰容，萧然自有林下风。
> 天门荡荡惊跳龙，出林飞鸟一扫空。
> 为君草隶续其终，待我他日不匆匆。[10]

此诗或有谑笑成分，但亦可见苏轼的书学与欧阳修是一脉相承的：追求俗世好尚的草书，远逊格调高古的魏晋书帖。

与欧阳修及苏轼相比，米芾尚晋的立场更为鲜明，对唐人的批评更为严苛。他曾论草书云："草书若不入晋人格辙，徒成下品。张颠俗子，变乱古法，惊诸凡夫，自有识者；怀素少加平淡，稍到天成，而时代压之，不能高古；高闲而下，但可悬之酒肆，晋光尤可憎恶也。"[11]米芾论书，以晋代的传统为正脉，以平淡天真为境界，反对违反自然的人工斧凿。唐代不少楷书大师都曾因平正的楷法而被米芾斥责，张

旭、怀素等倡导的纵逸狂草亦难免被视为破坏古法，难有晋人草书潇洒飘逸的韵趣。

三家的评论都以晋代传统为标准，不将狂草视作独立的表现形式来处理。事实上，自北宋后期，宋人的书学已形成一套有别于前代的体系，其中心是以人品学养为内涵，主从法度中求变化，以达到表现个人意趣的目的，书体本身的独特性并非关键所在。由于将狂草纳入整体的书学观念中，狂逸的书风便需要作出重新定位。以苏轼为例，虽有嘲笑张旭书法"有如市娼抹青红"之说，但对其"神逸"的书风仍有正面的评价：

> 张长史草书颓然天放，略有点画处意态自足，号称神逸。今世称善草书者或不能真行，此大妄也。真生行、行生草、真如立、行如行、草如走，未有不能行立而能走者也。今长安犹有长史真书《郎官石柱记》，作字简远如晋宋间人。[12]

苏轼认为张旭的草书是由严谨的楷书法度中变出，其神逸的风格并非任意涂鸦。当时仍存于长安的《郎官石柱记》楷法严谨，于北宋时已广为人知，如欧阳修便称："旭以草书知名，此字真楷可爱。"[13]苏轼以之作为诠释张旭草书的基础，实反映出其对于狂草有着严谨的法度要求。

同样审慎的评论方法亦见于他人的题跋之中。如黄伯思（1079—1118）论张旭书法："虽左驰右骛，而不离绳矩之内。"[14]对草书兴趣甚为浓厚的黄庭坚，于张旭有更多的赞誉，其论据亦相同：

> 张长史书《智雍厅壁记》，楷法妙天下，故作草通神。[15]
>
> 张长史行草帖多出于赝作。人闻张颠，未尝见其笔墨，遂妄作狂蹶之书托于长史。其实张公姿性颠逸，其书字字入法度中也。[16]
>
> 盖其（张旭）姿性颠逸，故谓之张颠。然其书极端正，字字入古法。[17]

张旭的成就在北宋得到进一步的肯定，颜真卿（709—785）应是重要的因素。颜真卿谓张旭"虽姿性颠逸，超绝古今，而楷法精详，特为真正"，相信会是苏轼等人评张旭的理论根据。此外，传为颜真卿撰写的《述张长史笔法十二意》，叙述了颜真卿于

洛阳请教张旭传绥笔法的经过，并记录了张旭以问答方式授笔法及论古今书异同，说明了张旭于法度上可称宗师。况且颜真卿入宋后被奉为典范，其间虽有米芾恶其楷书，但欧阳修、苏轼及黄庭坚等无不深受其影响。颜真卿既曾问学于张旭，在笔法承传的传统书学观念下，张旭的书史地位无疑更变得无可动摇。黄庭坚更曾说"盖自'二王'后能臻书法之极者，惟张长史与鲁公二人"，俨然将张旭与"二王"书统联系起来。[18]

张旭在北宋晚年的地位更为稳固。董逌（？—1129后）跋《郎官石柱记》云："及《郎官记》则备尽楷法，隐约深严，筋脉结密，毫发不失，乃知楷法之严如此而放乎神者天解也。夫守法度者至严，则能出乎法度者至纵而不可拘矣"，正是用苏、黄的方法阐释张旭作品，为其"惊风迅雨"的草书找到法度依据。[19]《宣和书谱》论张旭时亦谓："其草字虽奇怪百出，而求其源流，无一点画不合规矩者。或谓张旭不颠者是也。后之论书，凡欧、虞、褚、薛皆有异论，至旭独无所短者，故有唐名卿传其法者，惟颜真卿云。"[20]并认为："自羲、献法亡而独得草字妙处，入规矩而放逸者，惟张旭耳。"[21]可见张旭草书超越法度的成就已被普遍肯定，其狂草的殿堂地位亦无可争议。

这种重视笔法传承的传统观念，亦同样确立了怀素在北宋书坛中的地位。怀素曾于洛下谒见颜真卿并与之论书，间接得张旭笔法，可视为张旭再传。[22]黄庭坚便曾于题跋中论及怀素见颜真卿一事，并评曰："怀素草，暮年乃不减长史，盖张妙于肥，藏真妙于瘦，此两人者，一代草书之冠"，将怀素与张旭并列。[23]董逌亦强调怀素的笔法渊源："书法相传至张颠后，则鲁公受法得尽于楷，怀素受法得尽于草，鲁郡公谓'以狂继颠'，正以师承源流而论之也。"[24]可见在宋人的书统观念下，狂草创作背后的法度要求已变得理所当然，放逸的书风与严谨的法则之间并不存在矛盾。

宋人对于杨凝式的评论，进一步说明时人对于纵逸豪放书风的看法，其中尤以黄庭坚论杨凝式最多。黄曾于游洛阳时遍观寺观壁上杨凝式的书法，惊叹其"造微入妙"，并曾对杨氏草书"日临数纸"，体会良多。[25]他对杨凝式书法的赞誉，主要在其超迈的"逸气"："由晋以来，难得脱然都无风尘气似'二王'者，颜鲁公、杨少师仿佛大令尔""余尝论右军父子翰墨中逸气……惟颜尚书、杨少师尚有仿佛。"[26]在黄庭坚眼中，杨凝式书法的本色，并非是表现严谨的法度，而是在于发挥尚意精神，故评曰："盖自'二王'后，能臻书法之极者，惟长史与鲁公二人，其后杨少师颇得仿佛，但少规矩，复不善楷书，然亦自冠绝天下后世矣"，更说杨书"有颜平原长雄二十四郡为国家守河北之气"，都是强调其雄强宽博的气概。[27]事实上，杨凝式工草

书，黄庭坚认为他"不善楷书"，其书法放浪之态一直成为焦点。严苛如米芾亦不得不评其"书天真烂漫，纵逸类颜鲁公《争座位帖》。"[28]至于苏轼，则往往以杨凝式雄强的书风媲美颜真卿、柳公权（778—865），更自论其书法"稍得意似杨风子"。[29]

虽然宋人论杨凝式并不一定专指其狂草，但作为五代的狂草大师，杨凝式在宋代所占的重要地位，可反映出宋人对纵逸书风以至狂草书法的态度。杨凝式同样被置于"二王"的书统之中，其放纵不羁的书风亦变得理所当然。至于张旭、怀素及杨凝式以外的狂草书家，宋代的评论却不太高。米芾斥晋光书法"尤可憎恶"固然不留情面，苏轼亦评亚栖云："唐末五代，文物衰尽，诗有贯休，书有亚栖，村俗之气大率相似"，以其书粗俗无韵。[30]就是《宣和书谱》亦曾论曰："至于字法之坏则实由亚栖，而霄远亦亚栖之流，宜其当务纵逸，如风如云，任其所之，略无滞留，此俗子之所深喜而未免夫知书者之所病也。"[31]米芾的评论固然立场鲜明，苏轼则针对雅俗的格调，至于《宣和书谱》的评议则清楚说明狂草之佳者，并非是漫无制约的纵横驰骋。正如黄伯思所说："草之狂怪，乃草之下者"，宋人对于狂草背后的法度要求，不言而喻。[32]

宋人对于狂草创作方式的看法亦值得重视。狂草书家喜醉后作草，张旭大醉后"呼叫狂走"与"以头濡墨"之狂态，在狂草创作中无疑甚为经典。苏轼曾自谓"仆醉后，辄作草书十数行，觉酒气拂拂，从十指间出也""吾醉后能作大草，醒后自以为不及"，似欲与张旭看齐，但张旭极端狂逸的行径，始终难为谦谦文人完全认同，故苏轼有如斯意见："张长史草书必俟醉，或以为奇，醒即天真不全，此乃长史未妙，犹有醉醒之辨。若逸少何尝寄于酒乎？仆亦未免此事。"[33]但无论如何，这种借助酒气的创作形式于北宋书坛并不罕见。黄庭坚亦曾因醉后作草十数行，自觉"书成颇自喜似杨少师"，又曾懊悔地说："然颠长史、狂僧皆倚酒而通神入妙。余不饮酒忽十五年，虽欲善其事而器不利，行笔处时时蹇蹶，计遂得复如醉时书也。"[34]此外，狂草大师以悟入的方法追求创作上的提升，宋人亦乐于仿效。例如文同（1018—1079）的草书经验，便类似张旭、怀素式的自然感悟："余学草书凡十年，终未得古人用笔相传之法，后因见道上斗蛇，遂得其妙，乃知颠、素之各有所悟，然后至于此耳。"[35]黄庭坚亦曾"中年来稍悟作草"。[36]宋人论书，不弃法度亦不拘于法度，贵能"自出新意，不践古人"。以悟入得笔法正迎合了这种新的时代要求，而且非具有一定的才性学识不易办到，正如苏轼讥世俗人云："正如张长史见担夫与公主争路而得草书之法，欲学长史书，日就担夫求之，岂可得哉？"[37]宋人论书极重视人品学养，放逸的狂草

已不单是"忘机兴发"下的书法形式，而是具有文人精神内省的艺术哲理。

二、北宋的狂草

北宋以前的狂草，多书于屏风或题于墙壁上，但经过晚唐五代入宋，随着寺庙、酒肆和大宅的毁坏，书迹已所余无几。黄庭坚虽曾于洛阳观赏道观墙壁上的杨凝式书法，但毕竟已是残存硕果。宋人所能亲见的典型前代狂草作品，相信是非常有限的，特别是那种书于长达数十间长廊、高达数仞的墙壁、字大如斗的狂草，应已是很难得见。因此，在客观条件上，北宋已不可能重现唐五代狂草那种痛快淋漓、雄强壮阔的风格；即使宋人能目睹前人巨制，在时代风气的改变下，诡奇狂怪的作品亦会被评为只适合"张之酒肆"的庸俗江湖表演，不合乎雅韵的原则。

在中国传统书学的观念下，学书须从古人书迹入手，是千古不易的原则。即使是强调新意的宋代书家，亦不例外。北宋书家既难目睹前代狂草作品，他们所能参考的，便多是纸本或帛素上的遗墨。《宣和书谱》所载张旭、怀素的作品为数不少，但相信其中必有一定数量的赝品。事实上，宋人当时的确面对着书迹真伪夹杂的问题。例如黄庭坚曾说：

> 张长史行草帖多出于赝作。人闻张颠，未尝见其笔墨，遂妄作狂蹶之书，托之长史。[38]
>
> 张长史千字及苏才翁所补，皆怪逸可喜，自成一家，然号为长史者，实非张公笔墨。[39]
>
> 此亦奇书，但不知所作，以为长史则非也……人闻张颠之名，不知是何种语，故每见猖獗之书，辄归之长史耳。[40]
>
> 予尝见怀素师自叙草书数千字，用笔皆如以劲铁画刚木。此千字用笔不实，决非素所作。[41]

苏轼亦曾论怀素伪迹："怀素书极不佳，用笔意趣乃似周越之险劣，此近世小人所作也，而尧夫不能辨，亦可怪矣。"[42]可见张旭、怀素书法的真实面貌，宋人已不易掌握。根据文献记载、耳闻口述，或有限实物来理解，结论实难准确，遑论具体。董逌

曾从法度比较张旭、怀素书法："……然旭于草字，则度绝绳墨，怀素则谨于法度，严壁固垒，若不可犯"，"素虽驰骋绳墨外，而回旋进退，莫不中节。至旭则更无蹊辙可拟，超忽变灭……"[43]张旭超越法度的书风当然难于理解，正如黄庭坚论及张旭伪迹时云："余中年来稍悟作草，故知非张公书。后人到余悟处，乃当信耳。"须靠悟性才可掌握。[44]即使如怀素草书，董逌认为"谨于法度"，但相信亦只可意会。最具体的莫如黄庭坚比较张旭《千字文》与怀素《自叙帖》（图1），得出"张妙于肥，藏真妙于瘦"的结论，并认为"瘦劲易作，肥劲难得"。[45]张旭《千字文》如何已难稽考，但怀素《自叙帖》于宋代则十分著名，其瘦劲的书风几成为宋人狂草的基本模式。[46]

真迹难求，真伪难辨，加上时代风尚的改变，种种因素决定了北宋狂草必然与前代迥异。北宋前期书坛沉寂，书家竞相追摹《集王圣教序》及欧阳询（557—641）与颜真卿等唐代大师的风格，草书以至狂草并未见有掀起波澜。北宋中期始有蔡襄（1012—1067）各体皆能，然其草书亦只被列于行书及小楷之后，且"至作大字甚病"；而且蔡襄传世草书古雅娴静，丝毫不见狂草习气。其后尚意书风渐兴，其精神稍与狂草豪逸的性质暗合，始见有狂草的复兴，惜传世北宋狂草作品数量有限，难窥全豹。当时有苏舜元（1006—1054）与苏舜钦（1008—1048）被誉为"草圣"，其中苏舜钦有补书怀素《自叙帖》六行并以狂草题识，但未能代表其狂草本色。[47]苏舜钦另有传世《南浦帖》（图2），笔势连绵，行间疏朗，稍有《自叙帖》遗意而清逸过之。南宋赵希鹄（1170—1242）评苏"可亚张长史"，可见宋人视其草书属于旭、素传统。[48]之后文同亦善草，传因见道上斗蛇，遂得草书之妙，苏轼曾称文同书草时"落笔如风"，其草书或有狂草风味。[49]此外，有石苍舒亦工草书，据苏轼诗曰："君于此艺亦云至，堆墙败笔如山丘。兴来一挥百纸尽，骏马倏忽踏九州"，其草书似有狂草超迈的气慨。[50]至于苏轼则只间作草书而已，其狂逸风格可举刻入《西楼苏帖》的《梅花诗帖》（图3）。此帖前段只作行草，之后愈渐豪迈，终作大草体，笔势飞动，其中"飞雪渡关山"五字，尤为放逸。论者认为此帖乃苏轼初到黄州心情抑郁时的酒后信笔之作。[51]严格来说，若数北宋狂草大师，则非黄庭坚莫属。黄曾自评学草书经过："余学草书三十余年，初以周越为师，故二十年抖擞俗气不脱。晚得苏才翁、子美书观之，乃得古人笔意。其后又得张长史、僧怀素、高闲墨迹，乃窥笔法之妙，"可见其草书实与"二王"传统无关。[52]从传世长卷《廉颇蔺相如传》《杜甫寄贺兰铦诗》《李太白忆旧游诗》（图4）及《诸上座》等

图1　怀素《自叙帖》(局部)，影写本，777年，29.4厘米×773.7厘米，台北故宫博物院藏

图2　苏舜钦《南浦帖》，32.2厘米×50.3厘米，东京国立博物馆藏

图3　苏轼《梅花诗帖》(局部)，拓本，载《西楼苏帖》

图4　黄庭坚《李太白忆旧游诗》(局部)，约1104年，37厘米×392.5厘米，京都藤井有邻馆藏

图5　赵佶《草书千字文卷》(局部)，31.5厘米×1172厘米，辽宁省博物馆藏

图6　(传)张旭《古诗四帖》(局部)，28.8厘米×192.3厘米，辽宁省博物馆藏

所见，黄氏字势开扬，牵丝引带圆转流畅，用笔瘦劲凝重，颇得怀素《自叙帖》遗意，但于提按、缓速、收放、节奏上变化更多，风格沉郁苍劲，隐现黄氏行书的法度。[53]此外，宋徽宗（1082—1135）亦尝写狂草，其《草书千字文》（图5）用笔轻快劲利，重连绵之势。[54]

从传世作品所见，北宋狂草于狂逸中并无尽情恣肆之气，在连绵的笔势中呈现一定的法度要求。但另一方面，黄庭坚曾论时人喜"妄作狂蹶之书托之长史"，而且"每见猖獗之书，辄归之长史"，故相信当时应有其他更为豪迈的作品，可取悦俗眼。传世有一卷富争论性的《古诗四帖》（图6），《宣和书谱》收录并定为谢灵运（385—433）之作，明代董其昌（1555—1636）则归入张旭名下，但当代研究指出帖中有北宋避讳之字，故重新断定为不早于1012年的北宋作品。[55]这卷狂草较黄庭坚草书更为奔放，其左右跌宕、纵横驰骋之态，几无制约。若黄庭坚有缘得见，或会视之为"狂蹶"或"猖獗"；若是米芾，则或会斥之为只适合"张之酒肆"的庸俗之作。

三、吴说的游丝书与南宋狂草

南宋初，高宗（1107—1187）于学黄、米书法后努力重归"二王"正统，宫廷书家俨然以高宗为马首是瞻。在草书方面，高宗曾醉心于孙过庭（648—703）的古典风格，并奠定南宋宫廷草书的路线，所谓"高宗……最后作孙过庭字，故孝宗太上皆作孙字。"[56]高宗传世草书温婉娴雅，字字独立，的是从孙过庭及智永上追"二王"。同时的文人士夫则竞相仿效苏、黄、米三家行书风格，草书多为信札小品，鲜有长卷巨制的狂草。然此时书坛中却出现了吴说（约1092—约1170）游丝书，书体奇特，或可视为狂草发展中的一种变体。

吴说的游丝书于整个南宋书坛均享有盛名。南宋初期高宗论当时书坛概况时说："至若绍兴以来，杂书、游丝书惟钱塘吴说。"[57]南宋中期则有楼钥（1137—1213）从创意上称"钱塘吴傅朋游丝字前无古人"。[58]南宋后期岳珂（1183—1240）则从藏家角度评曰："出奇炫巧，牵合不断，匀劲媚直，凡工书者例难之。候笔力之进退，每以是为要法，虽若纤巧，不可废也，藏之以为书体之一焉。"[59]吴说的游丝书传世有《王安石苏轼三诗》（图7），全卷皆以笔尖使转，笔画纤巧，细若发丝，每行一笔直书，连绵环绕，字间不作丝毫间断，又不见提按、顿挫、迟速、轻重的变化。

这种"怪异"书风于南宋被普遍接受，想必与吴说的书坛声望有关。吴说曾称高宗对其书法折服，此记载是否可靠，或可争议，但陈槱（1190年进士）《负暄野录》论当时不同书体的代表人物时，将吴说归入行草一类，与蒋璨（1085—1159）、王升（1067—?）、单炜、姜夔（1155—1221）、张孝祥（1132—1169）范成大（1126—1193）并列，足证其于书坛颇有地位。[60]

从技巧上看，游丝书虽觉奇特，但相信仍合乎当时书坛公认的标准。岳珂所留意的，是游丝书纯用笔尖，以中锋运笔的难度，故谓"候笔力之进退，每以是为要法。"清代安岐（1683—约1745）更认为吴说有"欲使后学知其所谓正锋者"的苦心。[61]吴说是否有此苦心不得而知，但用中锋之法一向被视为书法正道，则是无可争议。况且吴说传世的行草书札，用笔温婉轻灵，行气疏秀，步履"二王"，为南宋少数严于法度的书家，其游丝书理应不会完全不依法度。至于是否独创，则有岳珂引《唐书》谓"吕向能一笔环写百字，若萦发然，世号'连绵书'，即此体也"，可惜吕向（?—742）"连绵书"不传，无从比较。[62]另有论者以游丝书出于汉代张芝的"一笔飞白书"和南朝孔敬通的"一笔草书"，则更难稽考。[63]较具体的来源或许是怀素《自叙帖》的传统，两者主瘦笔，只是吴说纯以笔尖作婉转回环之态，极尽圆转流美之能事，狂草的"狂"，于此已荡然无存。

从创作动机而言，游丝书已远离张旭"忘机兴发"的情绪发泄，亦非草书僧的江湖技艺，而是作为友人相赠之用，如曾几（1084—1166）有《吴傅朋出游丝书求诗》一首，足可为证。[64]又当时与吴说相交的文人，对游丝书每多咏赞，如传世游丝书后有吴说行书录吕本中（1084—1145）赞美游丝书的诗，另刘子翚（1101—1147）亦有《吴傅朋游丝书歌》，均说明游丝书是吴说专与文人交往的雅玩。[65]由此看来，狂草入宋后已渐发展为文人之间的风雅儒事，其风格亦不必狂逸纵横。游丝书所呈现的娴雅流美之态，正是宋代文人兴味的具体表现。

南宋初期善草书者当举王升。其草书被虞集（1272—1348）评为"殊有旭颠转折变态"，但传世皆为小品，而且风格实出于米芾。[66]最值得注意的，应是稍晚的陆游（1125—1210）。其诗作充分说明他对狂草的热爱：

倾家酿酒三千石，闲愁万斛酒不敌。

今朝醉眼烂岩电，提笔四顾天地窄。

图7

图8

图7　吴说《王安石苏轼三诗》卷（局部），1145年，京都藤井有邻馆藏
图8　陆游《自书诗》（局部），1204年，31厘米×701厘米，辽宁省博物馆藏

忽然挥扫不自知，风云入怀天借力。

神龙战野昏雾腥，奇鬼携山太阴黑。

此时驱尽胸中愁，捶床大叫狂堕帻。

吴笺蜀素不快人，付与高堂三丈壁。[67]

有时寓意笔砚间，跌宕犇腾作诙诡。

徂徕松尽玉池墨，云梦泽干蟾滴水。

心空万象提寸毫，睥睨醉僧窥长史。

> 联翩昏鸦斜着壁，郁屈瘦蛟蟠入纸。
>
> 神驰意造起雷雨，坐觉乾坤真一洗。[68]

> 还家痛饮洗尘土，醉帖淋漓寄豪举。
>
> 石池墨沈如海宽，玄云下垂黑蛟舞。
>
> 太阴鬼神挟风雨，夜半马陵飞万弩。
>
> 堂堂笔阵从天下，气压唐人折钗股。[69]

这些诗作描述的是一种借助酒气以发泄个人强烈情绪的放逸书风，所呈现的是一个仿似张旭、怀素的狂草世界。陆游曾自述谓"草书学张颠，行书学杨风"，可惜后世并无其纯粹狂草的作品。[70]其晚年《自书诗》卷（图8）只是介乎行草之间，虽觉豪迈，却难与其诗中所述相提并论。

陆游以后，葛长庚的（1134—1229）的《天朗气清诗帖》（图9）可视为南宋晚期狂草的余晖。此作虽略见狂逸，但流露清逸之气，不见壮阔波澜。

小结

从形式上看，南宋狂草并不盛行，论者或会归之于时代缺乏气魄，再难发挥狂草的性格。但若从书法史的角度来看，这无疑正是宋代狂草变革的结果。在宋代文人的书学观念下，原本尽情恣肆的狂草创作已被提升为具有法度要求的表现形式：以往属于狂士狂僧的书法已被过滤成为文人世界中的清雅乐事。在新的诠释下，狂草迎合了宋代崇尚意趣的潮流，甚至可与晋书的精神契合。纵观南宋的书札小品，每多纵横跌宕之趣，未尝不可说是具有狂草的习气。例如朱敦儒（1081—1159）的草书，赵孟坚（1199—1264）称其"横斜颠倒，几若杨少师"，但其传世作品如《尘劳帖》（图10）虽然放纵，但并无狂草大开大合之势。[71]至南宋中期，任意纵横的书风愈盛，论书者亦渐对法度的诠释作出检讨。姜夔的评论，最能反映他对草书的审慎态度：

> 自唐以前多是独草，不过两字属连。累数十字而不断，号曰"连
> 绵""游丝"，此虽出于古人，不足为奇，更成大病。古人作草，如今人作

图9

图10

图9　葛长庚《天朗气清诗帖》（局部），24.5厘米×52.5厘米，台北故宫博物院藏

图10　朱敦儒《尘劳帖》，31.3厘米×43.1厘米，台北故宫博物院藏

　　真，何尝苟且。其相连处特是引带，尝考其字，是点画处皆重，非点画处

　　偶相引带，其笔皆轻，虽复变化多端，未尝乱其法度。[72]

相信姜夔对吴说的游丝书，必视为有违古人法度的"苟且"之作。至南宋后期赵孟坚论书进一步力主回归法度，提出"由唐入晋"，并以晋人萧散韵致为胜。此风于南宋后经历元朝的书法复古，达至高峰。至明代始见有怀素的草书风气复兴，狂草才再度得以发展。

　　　　　　（原载于《一九九七年书法论文选集》，台北：蕙风堂，1998，篇目七，页1—21。）

注 释

[1] 《宣和书谱》卷十九，载于卢辅圣主编：《中国书画全书》（上海：上海书画出版社，1992—1998），第2册，页55。

[2] "张颠"之称，最早见于窦蒙《述书赋·注》："张旭，吴郡人，左率府长史，俗号'张颠'。"另怀素《自叙帖》引李舟语："昔张旭之作也，时人谓之张颠；今怀素之为也，余实谓之狂僧。以狂继颠，谁曰不可。"

[3] 赵宧光：《寒山帚谈》，上卷。载于《中国书画全书》，第4册，页85。

[4] 韩愈《送高闲上人序》中有关张旭以草书发泄情绪的叙述最具代表性："往时张旭善草书，不治他技。喜怒、窘穷、忧悲、愉佚、怨恨、思慕、酣醉、无聊、不平，有动于心，必于草书焉发之。观于物，见山水、崖谷、鸟兽、虫鱼、草木之花实、日月列星、风雨水火、雷霆霹雳、歌舞战斗、天地事物之变、可喜可愕，一寓于书。"载《历代书法论文选》（上海：上海书画出版社，1979），上册，页292。有关中晚唐草书僧的专论，参见黄纬中：《中晚唐的草书僧》，载于《唐代书法史研究集》（台北：蕙风堂，1994），页40—55。

[5] 蔡希综述张旭云："又乘兴之后，方肆其笔，或施于壁，或札于屏，则群象自形，有若飞动，议者以为张公亦小王之再出也。"见其《法书论》，载于《历代书法论文选》，上册，页273。又参见黄纬中：《中晚唐的草书僧》，载于《唐代书法史研究集》，页40—55；侯开嘉：《题壁书法兴废史》，《书法研究》，1996年第4期（第74辑），页56—67。

[6] 欧阳修、宋祁等编《新唐书·列传第一百二十八·文艺中》述张旭云："嗜酒，每大醉，呼叫狂走，乃下笔，或以头濡墨而书，既醒自视，以为神，不可复得也，也呼'张颠'。"张旭是否如此颠狂或可争议，但狂草书家创作时喜借助酒气却是无可置疑。

[7] 欧阳修、宋祁等编：《新唐书·李白传（附传）》；怀素《自叙帖》墨迹。

[8] 欧阳修：《六一题跋》，卷八，《唐僧怀素帖》条，载于《中国书画全书》，第1册，页558。

[9] 有关欧阳修的书学，可参考刘中澄：《欧阳修的书法观及其〈自书诗文稿〉》，《书法丛刊》，1996年第3期（总47辑），页42—51。

[10] 苏轼：《苏东坡全集》（台北：世界书局，1964），前集，卷十五，页209，《题王逸少帖》条。

[11] 米芾：《论书帖》，见《故宫书画录》（台北：故宫博物院，1956），卷三，页136—137。

[12] 苏轼：《东坡题跋》，卷六，《书唐六家书后》条，载于《中国书画全书》，第1册，页635。

[13] 欧阳修：《六一题跋》，卷六，《唐开元圣像碑》条，载于《中国书画全书》，第1册，页550。

[14] 黄伯思：《东观余论》，《论张长史书》条，载于《中国书画全书》，第1册，页863。

[15] 黄庭坚：《山谷题跋》，卷四《跋张长史千字文》条，载于《中国书画全书》，第1册，页685。

[16] 黄庭坚：《山谷题跋》，卷四，《跋翟公巽所藏石刻》条，载于《中国书画全书》，第1册，页686。

[17] 黄庭坚：《山谷题跋》，卷八，《跋张长史书》条，载于《中国书画全书》，第1册，页705。

[18] 黄庭坚：《山谷题跋》，卷四，《题颜鲁公帖》条，载于《中国书画全书》，第1册，页685。

[19] 董逌：《广川书跋》，卷七，《郎官石柱记》条，载于《中国书画全书》，第1册，页797。

[20] 《宣和书谱》，卷十八，《天童经》条，载于《中国书画全书》，第2册，页50。

[21] 《宣和书谱》，卷十八，《赠怀素草书歌》条，载于《中国书画全书》，第2册，页50。

[22] 见陆羽：《释怀素与颜真卿论草书》，载于《历代书法论文选》，上册，页283。

[23] 同注15，《题绛本法帖》条，载于《中国书画全书》，第1册，页683—684。

[24] 董逌：《广川书跋》，卷七，《怀素七帖》条，载于《中国书画全书》，第1册，页800。

[25] 黄庭坚：《山谷题跋》，卷四，《跋王立之诸家书》条及《题杨凝式诗碑》条，载于《中国书画全书》，第1册，页686、684。

[26] 黄庭坚：《山谷题跋》，卷五，《跋东坡帖》条，载于《中国书画全书》，第1册，页688。

[27] 黄庭坚：《山谷题跋》，卷四，《题颜鲁公帖》条；卷七，《书韦深道诸帖》条，载于《中国书画全书》，第1册，页685、701。

[28] 米芾：《书史》，载于《中国书画全书》，第1册，页970。

[29] 苏轼：《东坡题跋》，卷四，《跋王荆公书》条，载于《中国书画全书》，第1册，页628。

[30] 苏轼：《东坡题跋》，卷二，《书诸集伪谬》条，载于《中国书画全书》，第1册，页605。

[31] 《宣和书谱》，卷十八，《赠怀素草书歌》条，载于《中国书画全书》，第2册，页50。

[32] 黄伯思：《东观余论》，《论书八篇示苏显道》条，载于《中国书画全书》，第1册，页862。

[33] 苏轼：《东坡题跋》，卷四，《跋王草书后》条，《题醉草》条及《书张长史草书》条，载于《中

国书画全书》，第1册，页631、627、628。

[34] 黄庭坚：《山谷题跋》补遗，《书自作草后赠曾公卷》条及《书自作草后》条，载于《中国书画全书》，第1册，页716。

[35] 苏轼：《东坡题跋》，卷四，《跋文与可论草书后》条，载于《中国书画全书》，第1册，页631。

[36] 黄庭坚：《山谷题跋》，卷四，《跋翟公巽所藏石刻》条，载于《中国书画全书》，第1册，页686。

[37] 苏轼：《东坡题跋》，卷四，《跋张长史书法》条，载于《中国书画全书》，第1册，页634。

[38] 黄庭坚：《山谷题跋》，卷四，《跋翟公巽所藏石刻》条，载于《中国书画全书》，第1册，页686。

[39] 同上。

[40] 黄庭坚：《山谷题跋》，卷八，《跋张长史书》条，载于《中国书画全书》，第1册，页705。

[41] 黄庭坚：《山谷题跋》，补遗，《跋怀素千字文》条，载于《中国书画全书》，第1册，页720。

[42] 苏轼：《东坡题跋》，卷四，《跋怀素帖》条，载于《中国书画全书》，第1册，页628。

[43] 董逌：《广川书跋》，卷八，《怀素七帖》条及《北亭草笔》条，载于《中国书画全书》，第1册，页800。

[44] 黄庭坚：《山谷题跋》，卷四，《跋翟公巽所藏石刻》条，载于《中国书画全书》，第1册，页686。

[45] 黄庭坚：《山谷题跋》，卷四，《跋张长史千字文》条，载于《中国书画全书》，第1册，页685。

[46] 有关怀素《自叙帖》的真伪、版本及流传等问题，可参考启功：《怀素自叙帖墨迹本》，《文物》，1983年12月期，页76—83；李郁周：《怀素自叙帖墨迹本的书法——从绿天庵刻本看故宫墨迹本》，载于李郁周：《书理书迹研究》（台北：蕙风堂，1997），页183—213。

[47] 参见李郁周《怀素自叙帖墨迹本的书法——从绿天庵刻本看故宫墨迹本》一文。

[48] 赵希鹄：《洞天清禄集》，《古翰墨真迹辨》条，载于《美术丛书》（台北：艺文印书馆，1964—1975），第5册，页258。

[49] 苏轼：《东坡题跋》，卷四，《跋文与可草书》条，载于《中国书画全书》，第1册，页629。

[50] 苏轼：《石苍舒醉墨堂》条，见《苏东坡全集》，卷二，页54。

[51] 见《中国书法全集·34·宋辽金·苏轼二》（北京：荣宝斋，1991），456。

[52] 黄庭坚：《山谷题跋》，卷七，《书草老杜诗后与黄斌老》条，载于《中国书画全书》，第1册，页695—670。

[53] 有关黄庭坚草书，可参见 Shen C. Y. Fu, "Huang T' ing-chien' s Cursive Script and Its Influence," in Alfred Murck and Wen Fong eds., *Words and Images: Chinese Poetry, Calligraphy and Painting* (New York: The Metropolitan Museum of Art; Princeton: Princeton University Press, 1991)，pp. 107—122。

[54] 有关宋徽宗《草书千字文》，可参见杨仁恺：《略谈宋徽宗〈草书千字文〉及其他》，载于杨仁恺主编：《辽宁省博物馆藏宝录》（上海：上海文艺出版社；香港：三联书店［香港］有限公司，1994），页171—172。

[55] 有关《古诗四帖》的考辨可参见启功：《旧题张旭草书古诗帖辨》，载于《启功丛稿》（北京：中华书局，1981），页91—100。

[56] 杨万里：《诚斋诗话》（《四库全书》第1480册；上海：上海古籍出版社，1987），页14。

[57] 赵构：《翰墨志》，载于《历代书法论文选》，上册，页369—370。

[58] 楼钥：《攻媿集》卷七十二，页5下，《跋从子深所藏吴紫溪游丝书》条。

[59] 岳珂：《宝真斋法书赞》，卷二十三，《吴傅朋游丝书饮中八仙歌帖》条，载于《中国书画全书》，第2册，页321。

[60] 王明清《挥麈后录》第271条："吴傅朋说知信州，朝辞上殿。高宗云：'朕有一事，每以自慊。卿书九目松碑，甚佳。向来朕自书之，终不逮卿所书，当今仍虚。'说皇死称谢。"此条后注"傅朋自云"。见《挥麈录》（北京：中华书局，1961），页201。陈槱《负暄野录》，《近世诸体书》条，载于《历代书法论文选》，上册，页377。

[61] 安岐：《墨缘汇观》（张增校注本，南京：江苏美术出版社，1992），法书卷下《吴说游丝书王荆公苏文忠公三诗卷》条。

[62] 陈槱：《负暄野录》，《近世诸体书》条，载于《历代书法论文选》，上册，页377。

[63] 见《书道全集·第十一卷·宋Ⅱ》（台北：大陆书店，1989），页146。

[64] 曾几：《茶山集》（《四库全书》本；上海：上海古籍出版社，1987），卷三，页4。

[65] 刘子翚：《屏山集》（《四库全书》本；上海：上海古籍出版社，1987），卷十四，页11—12。

[66] 俞集：《道园学古录》（《四部备要》本；台北：中华书局，1966），卷十一，页10，《王逸老草书跋》条。

[67] 陆游：《草书歌》，见《陆放翁全集·剑南诗稿》（台北：世界书局，1963），卷十四，页245。

[68] 陆游：《草书歌》，见《陆放翁全集·剑南诗稿》，卷五十八，页832。

[69] 陆游：《醉中作行草数纸》，见《陆放翁全集·剑南诗稿》，卷二十一，页361。

[70] 陆游：《暇日弄笔戏书》，见《陆放翁全集·剑南诗稿》，卷五十二，页760。

[71] 赵孟坚：《论书法》，收录于苏霖：《书法钩玄》，卷三，载于《中国书画全书》，第2册，页932。

[72] 姜夔：《续书谱》，《草书》条，载于《历代书法论文选》，上册，页387。

宋代书法中的尺牍

在中国书法史上，尺牍是一类颇为瞩目的小品式作品，自古以来备受重视，而当代有关尺牍书法的研究，亦不匮乏，其讨论涉及尺牍的名实、分类、形制、结构、艺术等方面，饶有成果。[1]在断代的研究中，宋代的尺牍书法尤其值得重视，一来传世数量颇多，二来亦具时代特色。虽然过去已有专文作出分析，但对于宋代尺牍书法的种种相关课题，仍不乏继续探讨的空间。[2]因此，本文试就意涵与价值、收藏与刻帖，以及尺牍书风等，进行论析，期望可为宋代尺牍以至书法文化，提供参考。

一、意涵与价值

尺牍本为日常通讯之物，带有沟通的实用功能，但由于具有文辞与书法之美，故不仅可供欣赏，亦成为世人收藏的对象。根据文献所载，东汉时文辞与书法俱佳的陈遵（？—约25），其尺牍即为人珍藏。[3]至六朝时，随着书法艺术的发展，尺牍越来越受重视，善写尺牍往往可以留名史册，而收藏尺牍更是一时风气。如文献中记述梁武帝（464—549）"草隶尺牍，骑射弓马，莫不奇妙""卢循素善尺牍，尤珍名法。西南豪士，咸慕其风。人无长幼，翕然尚之。家赢金币，竞远寻求"；齐献王"善尺牍，尤能行草书，兰芳玉洁，奇而且古"等，皆透露出善写尺牍书法于六朝已被奉为一种专长，受人敬重。[4]又如王羲之（303—361）书法固然"历代宝之，永以为训"，但他对于别人的尺牍佳品，亦珍而保存，如当时有张彭祖（？—前59）者，"善隶书，右军每见其缄牍，必存而玩之。"[5]此种欣赏与保存尺牍的风气，成为书法史的特殊现象。梁朝庾元威（6世纪）曾就王延之（421—484）"勿欺数行尺牍，即表三种人身"之语作出诠释："岂非一者学书得法，二者作字得体，三者轻重得宜，"认为尺牍可表现出书艺、文采、措辞三方面的水平。[6]事实上，文采优美、措

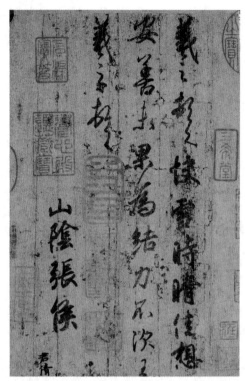

图1　王羲之《快雪时晴帖》，唐摹本，23厘米×14.8厘米。台北故宫博物院藏

辞得体是尺牍用作人际沟通的重要条件，但从美术史的角度来看，书法美无疑是促成六朝尺牍备受珍视的主要因素。

下至隋唐，欣赏与收藏尺牍之风仍然继续，如隋代房彦谦（547—615）善于草隶，"人有得其尺牍者，皆宝玩之"；唐代欧阳询（557—641）学王羲之而变其体，"人得其尺牍文字，咸以为楷范焉"，都是因书艺而及尺牍之例。[7]但整体来说，由于唐代碑版楷书盛行，以行草为主的尺牍书法无复六朝盛况，至少从书迹流传上，唐代的尺牍书法在数量上便远逊六朝。虽然如此，唐代却是六朝尺牍书法收藏的重要阶段，因为唐太宗（599—649）酷爱王羲之书法，不少右军尺牍因此得以保存、整理、复制（图1）。从褚遂良（596—659）所编的《晋右军王羲之书目》与《右军书记》所见，当时朝廷所收王羲之书迹绝大部分是尺牍书法。在功能上，尺牍本身固然有实用性，张彦远（815—907）所谓"或四海尺牍，千里相闻，迹乃含情，言惟叙事，披封不觉，欣然独笑，虽则不面，其若面焉"，但从唐太宗的收藏角度而言，王羲之与其他六朝书家尺牍的珍贵之处，除了是历史文化遗产外，还主要在于

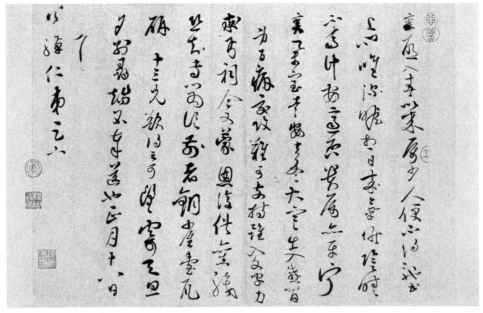

图2　蔡襄《入春帖》，纸本册页，30厘米×41.1厘米，北京故宫博物院藏

其书法艺术的价值。[8]

　　这种重视尺牍书法的传统，入宋后依旧延续。在收藏古代尺牍书法方面，宋太宗（939—997）不仅仿效唐太宗尚王之举，致力收藏"二王"书法，更于淳化三年（992）刊刻《淳化阁帖》十卷。此套汇帖所收书迹以尺牍为最多，其中第六至第十卷为"二王"书法，更全为尺牍。[9]虽然《淳化阁帖》中的书迹真伪相杂，其弊于北宋时已为人诟病，但对于保存与传播六朝尺牍书法的传统，实起着重要作用。与此同时，由于《淳化阁帖》推动了宋代其他刻帖的制作，尺牍书迹俨然成为宋代刻帖中不可或缺的内容。至于在收藏当朝尺牍书法方面，宋代亦非常普遍。文献所记相关例子甚多，例如《续书断》中便有蔡襄（1012—1067）、李建中（945—1013）、杜衍（978—1057）数例："君谟真行草皆优，入妙品……颇自惜重，不轻为书，与人尺牍，人皆藏弄以为宝"（图2）；"李建中……尤善笔札，草、隶、篆、籀、八分皆工，真行尤精，士大夫争藏弄以为楷法"（图3）；"杜祁公衍……少工书，晚益喜之，于草笔尤善，虽年位皆重，尺牍必亲，人皆藏之。"（图4）[10]又如《宋史》记述黄伯思（1079—1118）书法曰："由是篆、隶、正、行、草、章草、飞白皆至妙绝，得其尺牍者，多藏弄。"[11]娄机（1133—1211）则曰："机深于书学，尺牍人多藏弄

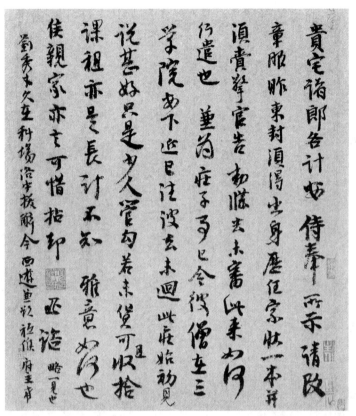

图3　李建中《贵宅帖》，纸本册页，31厘米×27.3厘米，故宫博物院藏

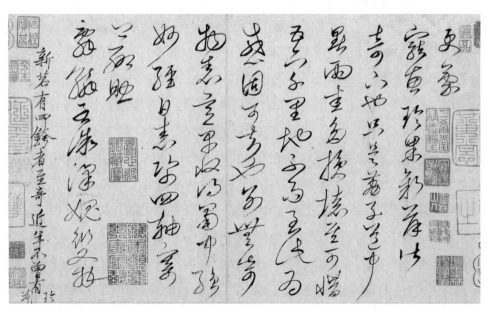

图4　杜衍《宠惠帖》，1056年，纸本册页，26.1厘米×44.3厘米，台北故宫博物院藏

焉。"[12]如此记载，多不胜数，皆说明宋人对时人的日常尺牍加以珍藏，其意离不开审美考虑。朱长文（1039—1098）说："若夫尺牍叙情，碑版述事，惟其笔妙则可以珍藏，可以垂后，与文俱传；或其缪恶，则旋即弃掷，漫不顾省，与文俱废，如之何不以为意也。"[13]尺牍用以"叙情"，但其珍贵之处更在于"笔妙"。

宋代是书法史的重要时期，其重要性不仅在于苏轼（1037—1101）、黄庭坚（1045—1105）、米芾（1051—1107）等大家的出现，同时亦在于宋人有独特的文艺观，为书法的价值作出新的诠释。欧阳修（1007—1072）是北宋开启文人书学观的重要人物，他以学书为"往往可以消日""不害性情""得静中之乐"的嗜好，乃是既累心亦乐心的余事，但同时亦认为从学书可知世人如何寓心于物，从而得知"至人""君子""愚惑之人"之别。[14]事实上，欧阳修虽以学书为消闲乐事，但并不看低书法的文化价值，他甚至认为书学关乎文化兴衰，故多次以书法与文章并论，慨叹当时书学不振，未能比踪唐代盛世。[15]另一方面，书迹的流传则关乎人品高下，他以颜真卿（709—785）、杨凝式（873—954）、李建中三人为例，阐述观点：

> 古之人皆能书，独其人之贤者传遂远。然后世不推此，但务于书，不知前日工书随与纸墨泯弃者，不可胜数也。使颜公书虽不佳，后世见者必宝也。杨凝式以直言谏其父，其节见于艰危。李建中清慎温雅，爱其书者兼取其为人也，岂有其实然后存之久耶？非自古贤哲必能书也，惟贤者能存尔，其余泯泯不复见尔。[16]

由此，书迹的可贵不尽在于笔画工拙，更重要是因书者而存在的人文道德价值。这种"兼取其为人"的理念，为其后统领书坛的苏轼与黄庭坚所认同，成为宋代评书的一大特色。苏轼所云"古之论书者，兼论其平生，苟非其人，虽工不贵也"，黄庭坚认为"古之能书多者矣，磨灭不可胜纪，其传者必有大过于人者耳"，皆与欧阳修的观点相通。[17]书法既与人品学问等挂钩，宋人眼中的尺牍书法遂盛载着更多审美以外的因素。故当黄庭坚论名臣范仲淹（989—1052）书迹时，即联想其人品多于书艺："范文正公在当时诸公间，第一品人也，故余每于人家见尺牍寸纸，未尝不爱赏弥日，想见其人。"[18]此类以书及人的论书方法，于宋代题跋中所见甚多，无须一一列举，惟南宋初张守（1084—1145）对欧阳修尺牍的评语，颇堪留意：

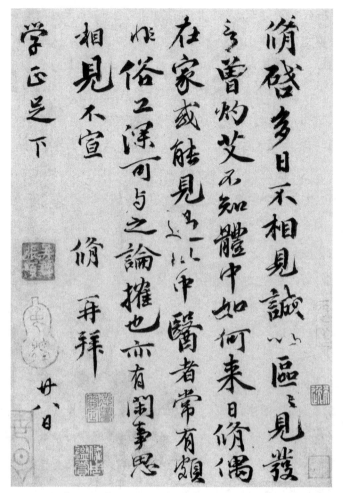

图5　欧阳修《灼艾帖》，纸本册页，25厘米×18厘米，故宫博物院藏

六一先生学识文章、节概事业，皆与日月争光，使尺牍不工，人固藏之以为荣，而颜筋柳骨，自不在古人后，独不以名世者，盖不足为公道也。世之操觚弄翰，夸墨池笔冢，以取名一时者，其可同年而语耶？[19]

虽然欧阳修的书艺"不在古人后"，但并不以书法名世，其尺牍之所以为人所重，主要在于令人敬仰的"学识文章、节概事业"，这种观点正与欧阳修本人所倡导的书法价值观一脉相承（图5）。张守稍后的周必大（1126—1204）于欧阳修、苏轼等名公帖后的题跋，更为扼要："尺牍传世者三：德、爵、艺也，而兼之实难。若欧苏二先生，所谓无毫发遗憾者，自当行于百世。"[20]此跋道出了宋人收藏尺牍书法的标准：

"德"关乎人品，"爵"关乎功名，"艺"关乎审美，三者得其一，已具收藏价值，若三者兼备，便是堪称完美的尺牍藏品。

二、收藏与刻帖

宋人收藏本朝尺牍书法，于南宋时达到高峰，个中原因，除了是延续北宋风气，更由于时局的改变，使故家文物收藏成为南宋文化重建的重要部分。当靖康元年（1126）汴京沦陷，不仅帝后宗室贵戚等为金人掳去，宋室所藏大量文物，包括典籍书画、金石古器等，亦皆丧失殆尽。其后南宋辗转定都临安，金瓯半缺，固然有残山剩水之悲，而文物匮乏，更使宋室失去正统治权的象征。为重建内府收藏，宋高宗（1107—1187）多次下令搜访天下遗书，其中前人遗墨，亦在征集之列。在朝廷外，文人士子无不对国土沦丧感到悲痛，更忧虑北宋文化传统骤然消亡。因此，在南渡初年，不少宋人推崇中原传统，缅怀故家旧法，而所谓"渡江文物，追配中原"，遂成为南宋文化的一大特色。[21]由于在战乱中大量私家收藏遭受兵火之厄，不少南宋士人遂以文物收藏为己任，以图延续故家传统。[22]尺牍书法在这特殊的背景下，成为南宋人勠力收藏的对象。

张守曾跋名公帖云："世人务收名公尺牍，第知藏多为荣，间有非真迹而不暇辨择，亦好事之过也。此轴甚富，无一纸赝，诚可宝也。"[23]大概说出了两宋之际世人竞相收藏名公尺牍的情况。毋庸置疑，收藏名公尺牍者必包括一些竞趋时尚的好事者，但从传世文献观察，不少藏家还是心怀虔敬地看待本朝尺牍。以苏轼尺牍为例，按周必大的标准，乃是德、爵、艺三者皆全，其收藏价值自不待言（图6）。苏轼为北宋文坛领袖，书法亦开宗立派，其著作手迹，早于生前已为世所重，但他在政治上却屡遭贬谪，即使死后仍被"追削故官"。[24]徽宗（1082—1135）于崇宁元年（1102）九月，立"元祐党籍碑"，列苏轼等凡309人，其后更诏令士人不许传习元祐学术，苏轼著述，包括文辞字画、碑碣榜额等，遂一律禁毁。虽然经历灾劫，但苏轼著作不仅没有消亡，反而更显珍贵。李纲（1083—1140）曾记述当时情况：

> 方绍圣、元符间，摈斥元祐学术，以坡为魁恶之者，必欲置死地而后已。及崇观以来，虽阳斥而阴予之。残章遗墨，流落人间好事者，至龛屋

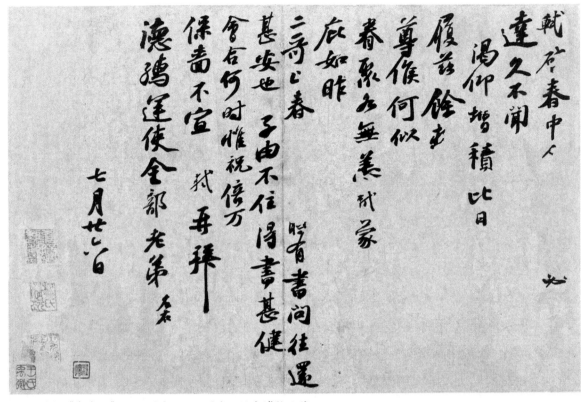

图6　苏轼《春中帖》，28.2厘米×43.1厘米，故宫博物院藏

壁砌板屏，力致而宝藏之，惟恐居后。故虽鲸海万里，搜袤殆尽，此与迹
削于生前而履传于身后者，亦何以异。[25]

此收藏苏轼"残章遗墨"之风，于南渡后更趋炽烈。先有高宗时元祐诸臣得到
昭雪，苏轼亦恢复名誉，之后孝宗（1127—1194）亲撰《东坡全集序》，对苏轼高度
评价，称其为"一时廷臣，无出其右"，加上苏轼在文坛的超然地位，南宋遂出现
"尊苏"的热潮，而苏轼的尺牍书法，亦如他的其他遗墨，成为众相争藏的元祐文
物。[26]南宋人收藏苏轼尺牍之情，可从岳珂（1183—1241后）的题跋得见一二。岳
珂的祖父岳飞（1103—1142）素来景仰苏轼书法，而且学习苏书，岳珂秉承家世传
统，所藏苏书颇多，《宝真斋法书赞》所载苏轼遗墨，有来自家藏，亦有从其他藏家
处所得，或以鬻买方式购藏，甚至得于廛鬻，共29帖，数量仅次于所藏米芾与黄庭
坚帖。[27]岳珂的苏书收藏，又以尺牍为多，例如有3卷共17帖苏轼书简，据他所记，

其中7帖本为家藏，6帖得之九江，其余4帖散得于禾兴、建业、京口、维扬。于此三卷尺牍后岳珂跋云：

> 右元祐翰林学士承旨东坡生苏文忠公轼字子瞻书简真迹十七幅，分三卷，惟先生立身大节，下睨万古，刚毅迈往之气，固宜磅礴八极，流见于翰墨文字间。今观其书，淡泊淳古，委蛇不迫，蔼然有畎亩忠爱之意，刚态毅状见诸书法。[28]

由苏轼尺牍书风想见其为人气节，并心生敬慕，宋代观书如观人的习尚，此例可为典型。岳珂又尝于无锡故家得苏轼尺牍《金丹帖》，以此帖书法"清逸真妙"，为其所见苏帖之最佳者，而欣喜莫名："予平生藏先生帖，清逸真妙，惟此为最。目阅诸藏书家帖字半世矣，亦未有一纸可与此帖并者。瓣香之敬，情事固应尔耳。"[29]事实上，岳珂所题的苏书跋赞中，有称处世之大节，有叹人事之易变，有考诗帖寄寓之情，亦有论翰墨之精奇，无不从苏轼翰墨文字间，追想前辈风范。其他南宋士人观赏苏轼尺牍，个中之情亦可作如是观。例如陈傅良（1137—1203）观《东坡与章子厚书》后书跋，抚今追昔，借苏书以抒亡国败家之痛：

> 予来湘中，见故家遗帖为多，而有二异，此书与赵潭州所藏黄门论章子厚罢枢密疏也。谏疏在省中，不知何年流落人间，固可异；此书伤触大臣，宜不为藏，而亦存于今，则尤异耳。书作于元丰元年，于是西方用兵，后四十七年，王、蔡为燕山之役，京师遂及于祸，不仁而可与言，则何亡国败家之有？信哉！信哉！[30]

可以说，收藏北宋名臣的尺牍书法，成为南宋追思故家文化的一种精神寄托。

以上数例，只是南宋收藏北宋名公尺牍的一鳞半爪。在承传故家文化的情结下，南宋士人无不以藏得北宋遗墨为荣，而由于尺牍是为日常沟通之用，数量较多，故尺牍书法成为南宋书法收藏的重要部分。另一方面，部分藏家更喜将所藏墨迹摹勒上石，以刻帖的方式，收保存与传播之效。宋朝刻帖之风，始自北宋的《淳化阁帖》，由于此丛帖所收绝大部分是尺牍书法，尺牍俨然成为以后刻帖的必然内容（图

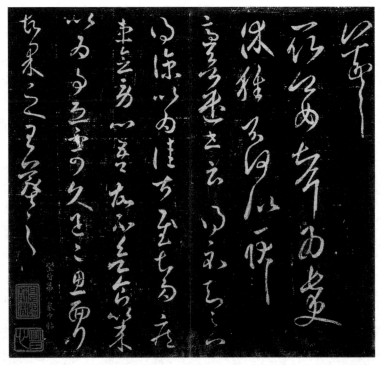

图7 王羲之尺牍（《泉州淳化阁残本》），拓本，香港中文大学文物馆藏

7）。宋室南渡后，刻帖活动更为普遍，朝廷固然翻刻《淳化阁帖》及刊刻帝王御书
及其他墨迹，以昭示文化正统，而私家刻帖则包括大量北宋名人遗墨，作为延续故
家传统的手段。在南宋的刻帖中，包括有北宋名家的个人集帖，如欧阳修有《六一
先生帖》与《欧阳公集古录跋尾》，苏轼有《西楼苏帖》（图8），黄庭坚有《山谷先
生帖》，米芾有《绍兴米帖》《英光堂帖》（图9）、《玉麟堂帖》《松桂堂帖》，蔡襄有
《蔡君谟帖》等，另外如《曲江帖》为北宋文人书法集帖，《荔枝楼帖》为宋人法帖，
加上其他丛帖所收者，均可见南宋对北宋书迹旁搜博采之功。《六一先生帖》为周必
大刊刻，其总跋云：

> 欧阳公，道德文章百世之师表也，而翰墨不传于故乡，非阙典与，某
> 不佞好公之书而无聚之之力。闻有藏其尺牍断稿者，辄假而摹之，石多寡
> 既未可计，则先后莫得而次也。[31]

对于欧阳修翰墨，周必大"惟恐其泯没无闻于世"，故以刻帖以发扬之。虽然《六一

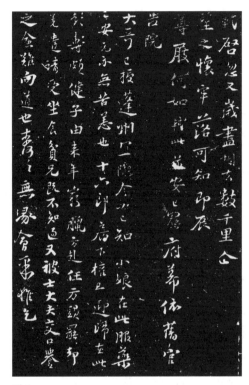
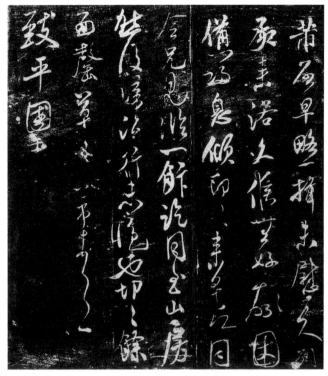

图 8
图 9

图 8　苏轼《忽又岁尽帖》（《西楼苏帖》），1069年，拓本局部，天津博物馆藏
图 9　米芾尺牍（《英光堂帖》），拓本局部，香港中文大学文物馆藏

先生帖》已佚，但从《文忠集》所载周必大的题跋所见，当时周必大所藏所见者确
包括不少尺牍书法，故总跋中所谓摹刻欧阳修"尺牍断稿"之言非虚。[32]至于其他
侥幸得以传世的刻帖，亦可进一步证明尺牍于刻帖中的重要性。例如《西楼苏帖》
便保存了大量的苏轼尺牍。《西楼苏帖》共30卷，编刻者汪应辰（1118—1176）于
乾道元年（1164）以敷文阁学士为四川制置使，知成都府，到任不久即开始搜访苏
轼墨迹，并以"每搜访所得即以入石"的方式，于乾道四年（1168）刻成，置于制
置使官署中的西楼。[33]苏轼是四川人，成都是其故地，故此集帖既保存了苏轼遗墨，
亦体现蜀地微妙的文化渊源，尺牍书法的文化意义，实不容忽视。在南宋文人中，
陆游（1125—1210）甚喜苏轼书法，他尝观其好友施宿（1164—1222）所藏的一帧
苏轼书札，甚爱之，并比较《西楼苏帖》中的一帧尺牍而跋云："成都西楼下有汪圣
锡所刻东坡帖三十卷，其间与吕给事陶一帖，大略与此帖同……予谓武子当求善工

坚石刻之，与西楼之帖并传天下，不当独私囊褚，使见者有恨也。"[34]施宿有否接纳
陆游之议，将该帧尺牍刻石捶拓，已不得而知，但从此事中可见苏轼的寸缣尺楮，
皆极为珍贵，并有摹刻上石、以广流传的价值。

摹刻尺牍于南宋确为一时风气，刘克庄（1187—1269）尝题莆田方家所藏余靖
（1000—1064）一帖云：

> 小金紫公仕仁皇朝，所交游皆天下第一流人，余襄公亦其一也。予从
> 公之四世孙审权借观诸帖，仅见十数公真迹。闻韩魏公、庞颍公诸老尺牍
> 尚多，散在族中，法当裒聚入石，名曰方氏帖。[35]

欧阳修与苏轼皆一时俊彦，德、爵、艺俱全，以刻帖存其尺牍书法自是理所当然，
但刘克庄跋中所说的前辈诸老，虽然功名显赫，惟皆不以书法鸣世，其尺牍仍值得
收藏入石，可见其价值在于文物而不在于书法。事实上，经过靖康之难的浩劫后，
强烈的忧患意识令宋人更重视本朝文化的保存与延续，收藏及摹刻本朝尺牍已不纯
粹是书法审美的考虑。文献中有不少南宋名人所书尺牍为人收藏的记载，例如周必
大跋汪应辰尺牍云："王山汪公名重天下，人得尺牍荣之。"[36]至于入石刻帖，则更有
实物流传为证，其中又以曾宏父的《凤墅帖》最能反映情况。此帖为曾宏父于嘉熙
至淳祐年间所刻的断代帖，规模庞大，共44卷，分"前帖"与"续帖"各20卷，另
附书帖、题咏各2卷，所收皆为两宋名人书法，除了如苏、黄（图10）、米、蔡等书
法大家外，更包括甚多不以书法见称的政治、文化、学术名人墨迹，按其分类的南
宋人帖，有"南渡廷魁帖""南渡执政帖""南渡文艺帖""南渡诗文题跋""南渡将
相名贤帖""南渡儒行帖"等，其用意明显不只在于传扬书法。曾宏父详述其摹刻
《凤墅帖》（图11）的始末，就"前帖"云：

> （《凤墅帖》）二十卷，嘉熙、淳祐间勒石寘吉州凤山书院，七年乃
> 成……悉本朝圣君名臣真笔目所见者。若夫异代字迹，则前贤镌刻已备，
> 展转誊模，愈失其真，且亦欲类吾宋三百年间书法，自成一家，以传无
> 穷。古刻皆存桓温、王处仲字，意有所在，予亦不敢削巨奸遗墨，以戾前
> 志，盖视古帖亦犹续《通鉴》云尔。[37]

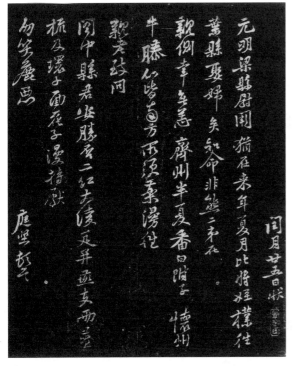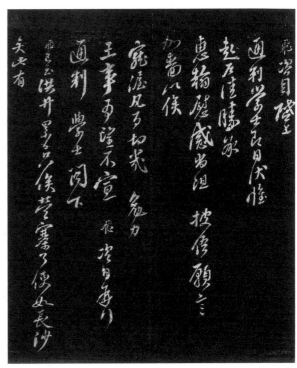

图 10

图 11

图 10　黄庭坚尺牍（《凤墅帖·前帖》），拓本局部，上海图书馆藏
图 11　岳飞尺牍（《凤墅帖·续帖》），拓本局部，上海图书馆藏

除了将墨迹传于后世，以彰显有宋一代的书法成就外，《凤墅帖》的摹刻更带有以史为鉴的用意。"续帖"有跋云：

> 自惟藏拙野墅，逾二十载，挂冠又已十年，衰颓八耋，岂能更出门户。家藏者，哀镌无遗乡之故家，转假亦竭，士夫经从，各有好尚，有亦罕携自随。傥绝笔以竢后人，谁其同志。不若参取奎画名墨，表表在人耳目。帖所缺者，缉而继之，不敢执初志，以不见真墨而略，庶可备皇朝文物之盛。[38]

曾宏父搜罗宋人书迹可谓鞠躬尽瘁，其"庶可备皇朝文物之盛"的抱负，正是南宋刻帖精神的写照。《凤墅帖》所收尺牍甚多，而尺牍所寄寓的文化价值，可谓不言而喻。

三、尺牍书风

"草不兼真,殆于专谨;真不通草,殊非翰札",由于尺牍主要用于日常互通讯息,趋于简易,故自古以来,尺牍所用书体多为草书或行草书。[39]《淳化阁帖》所收书迹以六朝尺牍最多,从中所见,确是以草书或行草为主,在信手挥就之下,笔势自然放逸,毫无拘谨之态。六朝尺牍所呈现的独特书风,深受宋人喜爱,并以之为尺牍书风的典型。欧阳修尝于治平元年(1064)为王献之(344—388)书迹题跋时,阐述尺牍书法特色如下:

> 所谓法帖者,其事率皆吊哀、候病、叙暌离、通讯问,施于家人朋
> 友之间,不过数行而已。盖其初非用意,而逸笔余兴,淋漓挥洒,或妍或
> 丑,百态横生,批卷发函,烂然在目,使人骤见惊绝,徐而视之,其意态
> 愈无穷尽,故后世得之,以为奇玩,而想见其人也。[40]

此处所谓"法帖",实与尺牍无异,盖前人尺牍,经过收藏、摹刻、捶拓,已由纯粹通讯实用之物,转化为具有文化艺术价值的"法帖"。欧阳修之论一方面说明了尺牍在形式及价值上的改变,同时亦道出了尺牍书法的特色。大体来说,此跋的重点有三:其一为不经意的书写态度,其二为意态无穷的书风,其三为观书想见其人。

欧阳修欣赏尺牍书法"初非用意"的书写态度,与其学书观点颇有相通之处。他尝自述学书心得云:"有暇即学书,非以求艺之精,直胜劳心于他事尔。"[41]认为书法是君子寄情寓性之事,无须计较工拙,故反对时人过分劳心于书法,以为是有害性情。尺牍书法虽不是为"学书"而写,但匆匆书就,无须作意,正符合欧阳修书论的精神。其后宋人论书,亦多推崇不经意的书写态度,例如苏轼"书初无意于佳乃佳尔……吾书虽不甚佳,然自出新意,不践古人,是一快也""我书意造本无法,点画信手烦推求"等观点,便广为人知。[42]黄庭坚则亦自云:"故不择笔墨,遇纸则书,纸尽则已",以随意所适的书写态度感到满足。难怪他对蔡襄一帧相信是尺牍的书法,有这样的赞许:"君谟《渴墨帖》仿佛似宋晋人书,乃因仓卒忘其善书名天下,故能工耳。"[43]至于一生追踪"二王"古典传统的米芾,对于六朝尺牍更是心领神会,其诗云:"圣贤尺椟(牍)间,吊问相酬答。下笔或无意,兴合自妍捷",与

欧阳修的看法一致；而他提出"振迅天真，出于意外"的美学观，可作为他理解六朝尺牍的最佳注脚。[44]

对于意态无穷的书风，亦为宋人所大力推崇。虽然欧阳修缅怀唐代盛世，尝有"书之盛莫盛于唐，书之废莫废于今"之语，慨叹字法无传，但六朝尺牍"百态横生"的变化，无疑已超越了法度绳墨的桎梏，故可作为"奇玩"。[45]苏轼曾形容魏晋书法"萧散简远，妙在笔墨之外"，这与欧阳修对六朝尺牍的赞许，可谓异曲同工。[46]事实上，宋代书法自苏轼、黄庭坚后，已摆脱了传统桎梏而进入新的发展阶段，其特点是不囿于规矩绳墨、推崇真率自然、强调个人意趣，故后世有"宋人书取意"的说法。[47]尺牍"百态横生"的趣味，正与宋人的审美基调契合。因此，当王安中（1076，一作1075—1134）评论苏轼尺牍时，亦以其"姿态横生"而高度赞扬："至于尺牍狎书，姿态横生，不矜而妍，不束而严，不轶而豪，萧散容与，霏霏如初秋之霖，森竦掩抑，熠熠如从月之星，纡余宛转，缅缅如萦茧之丝，恐学者所未至也。"[48]苏轼书风别开生面，与"二王"迥异，但其"姿态横生"的变化，则为六朝以来尺牍书法的本色，而此亦是宋人欣赏时人尺牍书法所期待的地方（图12）。

欧阳修论"法帖"的第三个重点是观书想见其人，此观点上文已有论述，乃是与宋人重视人文道德价值相关，影响所及，宋人论书遂往往不计较工拙，惟观人品，甚至在南宋有"夫论书，当论气节"的说法。[49]尺牍书法的收藏于宋代大盛，于南宋更达至高峰，展玩前辈或友朋尺牍乃是文人生活中的乐事。若书者书名显赫，固然是赏心悦目，即使书者并非以书法名世，亦足以玩味，其原因正是由于其意在于人，不尽在于书。以朱熹（1130—1200）为例，他尝跋杜衍尺牍谓："杜公以草书名家，而其楷法清劲，亦自可爱。谛玩心画，如见其人。"[50]杜衍颇有书名，其尺牍书风自是焦点所在。但在另一场合，当为莆阳方氏家藏帖题跋时，则云：

> 莆阳方德顺早以文行，知名一时，诸公长者皆折辈行与交……其子士龙藏诸公所与往还，书帖甚富，尝出以见示，熹谓此不唯足以见德顺之为人，而中兴人物之盛，谋猷之伟，于此亦可概见。因为抚卷三叹，而敬书其后。[51]

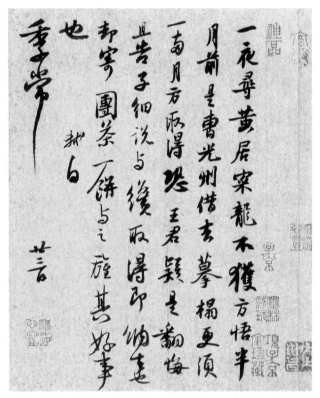

图12　苏轼《致季常尺牍》，纸本册页，27.6厘米×45.2厘米，台北故宫博物院藏

朱熹此跋全不涉及书风，而以从尺牍遥想绍兴先贤，尤其是尺牍的接收人及藏家方德顺。事实上，在宋代文献中所存的尺牍题跋，大部分所论者并非书艺，而是从尺牍中所联想到的前辈先贤，包括其人、其德、其事。可见宋人玩味尺牍书法，书风只是其中一端而已。

　　宋人尺牍书迹传世不少，加上刻帖所收者，数量更为可观，其中行笔纵逸之作甚多，但风格端庄谨严的亦不罕见，结果是宋人尺牍书法风格纷呈，面貌多样，与六朝尺牍迥异。此情况无疑与尺牍本身的发展相关，以至书者需要根据不同场合、不同对象，选择适合的书写风格，但其他如书家的性格与习惯等因素，亦不容忽视。朱熹曾跋韩琦（1008—1075）的尺牍时说："今观此卷，因省平日得见韩公书迹，虽与亲戚卑幼，亦皆端严谨重，略与此同，未尝一笔作行草势。盖其胸中安静详密，雍容和豫，故无顷刻忙时，亦无纤芥忙意，与荆公之躁扰急迫正相反也。书札细事，而于人之德性，其相关如此者。"[52]

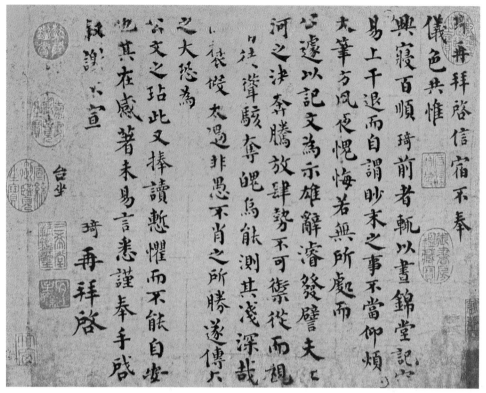

图13　韩琦《信宿帖》，1064年，纸本册页，30.9厘米×71.7厘米，贵州省博物馆藏

朱熹论书每以人的性情为要，此跋亦不例外。韩琦尺牍"端严谨重"，朱熹即联想其德性，但从中亦可见行草虽为尺牍书法的传统本色，但端正之作亦广为宋人喜爱（图13）。综观传世宋人尺牍，属于行楷书者为数不少，虽无淋漓挥洒的笔墨，亦别有一种美态。此外，由于尺牍收藏风气炽烈，宋人深知尺牍可以传世，故即使论书讲究无意于佳、不问工拙，书写尺牍时亦未必会任意涂抹。岳珂藏有苏轼书予钱勰（1034—1097）尺牍重本，曾疑其一为赝本，后始知皆为真迹：

后见韩季茂寺丞同在外府因论及帖事，为予言先生以翰墨雄一世，每自贵重，虽尺简片幅亦不苟书，遇未惬意，辄更写取妍而后出以予人，期于传世。凡今帖间有同者，便当视其纸长短色泽，若具出一时，字与之称，切勿以为赝而置疑。[53]

苏轼传世尺牍放逸之作固然有之，而端严者亦多，若按岳珂所记，当皆为刻意书写，以图传于后世。宋人尺牍书法是无意抑或有意，可谓耐人寻味。

小结

周必大提出"德、爵、艺"的观点，精确道出了宋人对于尺牍书法的看法与要求。从书写至欣赏，从收藏至摹刻成帖，宋人尺牍不仅显示由实用至审美的功能转化，更反映出宋代书法中人文道德价值的重要。可以说，宋代尺牍书法的可贵之处，除了是于点画撇捺中呈现出的书法美外，更在于其笔墨背后所蕴含丰富而深邃的文化意义。在宋代书法中，尺牍虽无长幅巨制的视觉震撼，但在短小轻巧之中，无疑有着无穷的魅力，惹人玩味。中国书法本不是纯粹讲究形式美的一门艺术，宋代尺牍于此可作为极佳的范例。

（原载于明道大学国学研究所、李郁周编：《尚法与尚意——唐宋书法研究论集》，台北：万卷楼，2013，页491—523。）

注 释

[1] 例如彭砺志:《尺牍书法:从形制到艺术》（长春:吉林大学博士学位论文,2006）;王海军:《古代尺牍书迹研究》（北京:首都师范大学硕士学位论文,2006）。

[2] 朱惠良:《宋代册页中之尺牍书法》,载于台北故宫博物院编:《宋代书画册页名品特展》（台北:台北故宫博物院,1995）,页11—20。

[3] "（陈遵）略涉传记,赡于文辞,性善书,与人尺牍,主皆藏去以为荣。"见班固撰、颜师古注:《前汉书》（《文渊阁四库全书》第249—251册;上海:上海古籍出版社,1987）,卷九十二,《游侠传第六十二》,页13下。

[4] 姚思廉:《梁书》（《景印文渊阁四库全书》第260册）,卷三,页37上;张彦远:《法书要录》（《景印文渊阁四库全书》第812册）,卷二,页2下;卷九,页6上。

[5] 萧衍:《古今书人优劣评》,载于上海书画出版社、华东师范大学古籍整理研究室选编:《历代书法论文选》（上海:上海书画出版社,1979）,上册,页81。张怀瓘:《书断》（《景印文渊阁四库全书》第812册）,卷下,页6下。

[6] 张彦远:《法书要录》,卷二,页19上。

[7] 魏徵等:《隋书》（《景印文渊阁四库全书》第264册）,卷六十六,页30下;刘昫等:《旧唐书》（《景印文渊阁四库全书》第268—271册）,卷一百八十九上,页11上。

[8] 张彦远:《法书要录》,卷四,页16上。

[9] 据彭砺志统计,《淳化阁帖》十卷中非尺牍的仅有19例,而尺牍占了95%强。彭砺志:《尺牍书法:从形制到艺术》,页95。

[10] 朱长文:《续书断》,载《历代书法论文选》,上册,页335—336、349。

[11] 脱脱等:《宋史》（《景印文渊阁四库全书》第280—288册）,卷四百三十三,页18下,《黄伯思传》。

[12] 脱脱等:《宋史》,卷四百一十,页5上,《娄机传》。

[13] 朱长文:《续书断》,载于《历代书法论文选》,上册,页318。

[14] "至于学字,为于不倦时,往往可以消日,乃知昔贤留意于此,不为无意也。"见欧阳修:《文忠集》（《景印文渊阁四库全书》第1102—1103册）,卷一百三十,页3下,《学书消日》条。"有暇即学书,非以求艺之精,直胜劳心于他事尔。以此知不寓心于物者,真所谓至人也;寓于有益者,君子也;寓于伐性泊情而为害者,愚惑之人也。学书不能不劳,独不害情性耳。要得静中之乐者,惟此耳。"见欧阳修:《文忠集》,卷一百二十九,页3上,《学书静中至乐说》条。

[15] "自唐末兵戈之乱,儒学文章扫地而尽。圣宋兴百余年间,雄文硕学之士,相继不绝,文章之盛,遂追三代之隆。独字书之法寂寞不振,未能比踪唐室,余每以为恨。"见欧阳修:《集古录》（《景印文渊阁四库全书》第681册）,卷四,页12上,《范文度模本兰亭序》条。"国家为国百年,天下无事,儒学盛矣,独于字书忽废,几于中绝。"见欧阳修:《集古录》,卷十,页15上,《郭忠恕小字说文字源》条。

[16] 欧阳修:《文忠集》,卷一百二十九,页6,《世人作肥字说》条。

[17] 苏轼:《东坡全集》（《景印文渊阁四库全书》第1108册）,卷九十三,页11上,《书唐氏六家书后》条;黄庭坚撰,洪炎、李彤等:《山谷集》（《景印文渊阁四库全书》第1113册）,卷二十五,页15下,《跋秦氏所置法帖》条。

[18] 黄庭坚:《山谷集》,卷三十,页2,《跋范文正公诗》条。

[19] 张守:《毗陵集》（《景印文渊阁四库全书》第1127册）,卷十,页14下,《跋欧阳文忠公帖》条。

[20] 周必大撰、周纶编:《庐陵周益国文忠公集》（《景印文渊阁四库全书》第1147册）,卷十六,页17下—18上,《又跋欧苏及诸贵公帖》条。

[21] 李处全:《曾程堂记》,载郑虎臣编:《吴都文粹》（《文渊阁四库全书》,册1358）,卷九,页39下。

[22] 有关南宋保存北宋文化的讨论,见拙文《南宋书法中的北宋情结》,《故宫学术季刊》第28卷第4期（2011年夏季）,页59—84。

[23] 张守:《毗陵集》,卷十,页13下,《跋辛企宗所收名公帖》条。

[24] 佚名:《宋大诏令集》（北京:中华书局,1962）,卷二百一十,政事六十三,页796,《故朝奉郎苏轼降授崇信军节度行军司马制》条。

[25] 李纲:《梁溪集》（《景印文渊阁四库全书》第1126册）,卷一百六十三,页8上,《跋东坡小草》条。

[26] 宋孝宗:《东坡全集序》,载苏轼:《东坡全集》（《景印文渊阁四库全书》第1107册）,序,页1上。

[27] 有关岳飞书学苏轼,岳珂尝有提及:"先王凤景仰苏氏笔法,纵逸大概,祖其遗意""始先生在

兵间，独以垂意文艺称，字尚苏体"，分见岳珂：《宝真斋法书赞》(《景印文渊阁四库全书》第813册），卷二十八，页7下，《鄂忠武王书简帖》条；卷十五，页2上，《黄鲁直先生赐帖》条。又岳珂曾提及其家世藏苏帖之事："先君述先生之遗意，喜收坡帖。"见岳珂：《宝真斋法书赞》，卷十二，页20下，《跋苏文忠萧丞相楼二诗帖》条。

[28] 岳珂：《宝真斋法书赞》，卷十二，页6，《苏文忠公书简帖》条。

[29] 岳珂：《宝真斋法书赞》，卷十二，页9，《跋苏文忠金丹帖》条。

[30] 陈傅良撰、曹叔远编：《止斋集》(《景印文渊阁四库全书》第1150册），卷四十二，页2上，《跋东坡与章子厚书》条。

[31] 周必大：《庐陵周益国文忠公集》，卷十五，页6上，《总跋自刻六一帖》条。

[32] 参见周必大：《庐陵周益国文忠公集》卷十五。

[33] 有关《西楼苏帖》的探讨，参见蔡鸿茹：《关于宋拓本〈西楼苏帖〉(〈东坡苏公帖〉)》，载于中国法帖全集编辑委员会编：《中国法帖全集》(武汉：湖北美术出版社，2002)，第六册，页1—10。

[34] 陆游：《渭南文集》(《文渊阁四库全书》第1163册），卷二十九，页3，《跋东坡帖》条。

[35] 刘克庄：《后村集》，卷一百零二，页7上，《余襄公帖》条。

[36] 周必大：《庐陵周益国文忠公集》，卷四十六，页10下，《跋汪圣锡与武义宰赵醇手书》条。

[37] 曾宏父：《石刻铺叙》(《景印文渊阁四库全书》第682册），卷下，页7上—8上，《凤墅帖》条。

[38] 曾宏父：《石刻铺叙》，卷下，页9，《续帖》条。

[39] 孙过庭：《书谱》，页4上。

[40] 欧阳修：《集古录》，卷三，页12下—13上，《晋王献之法帖》条。

[41] 欧阳修：《文忠集》，卷一百二十九，页3上，《学书静中至乐说》条。

[42] 苏轼：《东坡全集》，卷二，页13下，《石苍舒醉墨堂》条。苏轼：《宋苏轼自论书》条，载于孙岳颁等：《御定佩文斋书画谱》(《景印文渊阁四库全书》第819册），卷六，页21下。

[43] 黄庭坚：《山谷集》，卷二十九，页20下，《书家弟幼安作草后》条。

[44] 米芾：《书史》，页40；米芾：《宝晋英光集》，卷八，页5下。

[45] 欧阳修：《集古录》，卷六，页19上，《唐安公美政颂》条。

[46] 苏轼：《东坡全集》，卷九十三，页19下，《书黄子思诗集后》条。

[47] "晋人书取韵，唐人书取法，宋人书取意。"见董其昌：《书品》，载于董其昌：《容台集·别集》(台北："台北图书馆"，1968年），页1890。

[48] 潘之淙：《书法离钩》(《景印文渊阁四库全书》第816册），卷七，页6上。

[49] 费衮：《梁溪漫志》(《景印文渊阁四库全书》第864册），卷六，页16上，《论书画》条。

[50] 朱熹：《晦庵集》，卷八十四，页14上，《跋杜祁公与欧阳文忠公帖》条。

[51] 朱熹：《晦庵集》，卷八十四，页28上，《题方氏家藏绍兴诸贤帖后》条。

[52] 朱熹：《晦庵集》，卷八十四，页18，《跋韩魏公与欧阳文忠公帖》条。

[53] 岳珂：《宝真斋法书赞》，卷十二，页11下，《苏文忠与钱穆父书简重本二帖》条。

宋代书法中的欧阳询传统

从风格的发展看，中国艺术的历史，可说是由不同的传统，经过建立、衍变、延续，以至式微、更新而形成的。艺术风格的种种面貌，无论是时代的或是个人的，保守的或是崭新的，都往往取决于对以往传统的回顾、接触、取舍、诠释和演绎。因此，对于艺术史家来说，探索传统便成为学术研究中一项不可或缺的工作。

唐代书法典则严谨，法度完备，被视为书史上的"尚法"传统。"初唐四家"之一的欧阳询（557—641），则为确立该传统的代表人物。[1]据唐代记载，欧阳询的书艺是十分全面的。张怀瓘（活跃于713—741）《书断》称其隶（楷）、行、飞白入妙品，大、小篆及章章入能品，誉之为"八体尽能"；书法特色是"笔力险劲"。[2]但至宋代，欧阳询书迹大致只传其真、行、草数体，其中又以严正的楷书最为后世所重（图1）。北宋《宣和书谱》虽将欧阳询列入行书一项中，亦只因为宣和所藏以其行书数目较多而已；至于书艺，则谓"询以书得名实在正书"，并称其"正书为翰墨之冠"，而行书只为其"正书之亚"而已。[3]事实上，在唐代以后，欧体一直代表着古典传统中法则的极致，其森严的楷法于不同的时代，因应不同的理解，发挥不同的作用。

欧阳询传统于有唐一代，可说是历久不衰。盛唐后虽有颜真卿（709—785）和柳公权（778—865）的变革，但延至唐末，书坛仍然普遍流行欧书风格。[4]经五代入宋，中国书法揭开了新的一页。尤其是北宋后期"尚意"书风的兴起，革命性地改变了唐代以来书法艺术的观念与面貌。从两宋书法中窥探欧阳询传统的衍变，固然可对宋代书法作出侧面的了解，而在宏观的角度上，更可从中认识中国艺术传统悠悠不息的独特个性。

一、北宋前半期

北宋的碑刻书迹，尤其是宋初与宫廷有关的作品，基本上保留了唐代碑刻的古典风格，其中欧阳询的碑刻传统，影响尤为显著。现存于陕西西安碑林的数件

碑刻书迹，可为例证。梦英《篆书千字文》刻于965年，论者相信与翰林院有关，其序文为皇甫俨以楷书书写（图2），结字修长，用笔方劲，体格严谨，正是欧阳询风格的遗存。[5]又《篆书千字文》附楷书释文，为袁正己所书，亦是欧体本色（图3）。[6]三年后的《佛说摩利支天经》（图4）和《皇帝阴符经》，刻于同一碑版上，属京兆府国子监之物，亦为袁正己所书，风格一致，均承袭了欧书瘦劲精严的特色。[7]稍晚的有以《太上老君常清静经》（图5）为首的四段道教经文，刻于980年，正文为楷书，亦属于典型欧书风格。[8]书者庞仁显，不见文献著录，但从此碑所见，他对于欧阳询书法特征的掌握，无疑是颇为纯熟。另一例是梦英书于999年的《篆书目录偏旁字源碑》，碑上除篆书正文外，亦有梦英楷书注音及序文，风格与前述数碑相近。[9]

宋初碑刻书法沿袭欧阳询传统，不单说明了欧体于碑版书法方面的实用价值，亦反映出唐代古典传统在宋初仍享有崇高的地位。事实上，北宋书坛于11世纪末以前是较为保守的。自宋太宗（939—997）留心翰墨、复兴书法以后，北宋书法便以宫廷的古典路线为主，一方面仿效唐太宗推崇王羲之（303—361），同时亦紧守唐代书法典则，未敢跨越雷池。[10]在北宋官方确认的古代书法标准中，唐代书家占有不可忽视的地位。《宋史》载书学生习书时云："书学生习篆、隶（实指真书）、草三体……篆以古文、大小二篆为法，隶以'二王'、欧、虞、颜、柳真行为法，草以章草、张芝九体为法。"[11]欧阳询的楷法，实为必然的选择。宋太宗时宫廷编刻的《淳化阁帖》，其中列入欧阳询名下的有6帖，而宋徽宗（1082—1135）时的《宣和书谱》更多至33帖。固然《淳化阁帖》所刻及《宣和书谱》所录者或有伪迹，但无碍反映出宋代官方对欧阳询传统的肯定。《宣和书谱》评欧书"险劲瘦硬，自成一家"，与唐代书论中的评价是基本一致的。[12]

北宋前半期步履欧阳询的书家，除上述皇甫俨、袁正己及庞仁显外，亦有刁玠、卢经、孙思皓、宗翼等，均见文献记载。赵崡（1564—1618）《石墨镌华》以刁玠为书《宋刻昭陵六骏图赞》的序文者，并称其"深得欧阳询遗意"；而据卢经的《劝慎刑文碑》及《劝慎刑箴碑》，谓其书"方整劲拔，有欧阳率更法，稍逊其遒逸耳"[13]。米芾（1052—1107）称孙思皓"学欧，本朝无人过也"，《宋史》则论宗翼时谓："欧阳、虞、柳书，皆得其楷法。"[14]

北宋前半期虽有太宗推动书法，于朝中带出一股风气，但当时的书法成就并未

图1

图2

图3

图4

图1　欧阳询《九成宫醴泉铭》（局部），623年，石刻拓本，故宫博物院藏
图2　皇甫俨《梦英〈篆书千字文〉序》（局部），967年，石刻拓本，中国国家图书馆藏
图3　梦英《篆书千字文》（局部），附袁正己楷书释文，965年，石刻拓本
图4　袁正己《佛说摩利支天经》（局部），968年，石刻拓本，中国国家图书馆藏

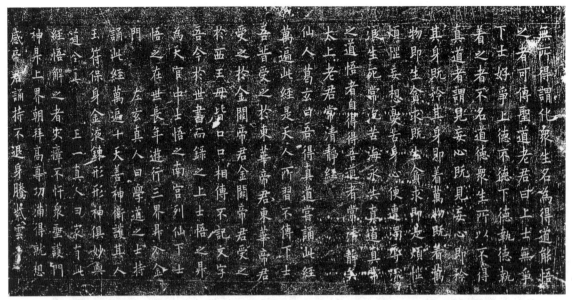

图5　庞仁显《太上老君常清静经》（局部），980年，石刻拓本，中国国家图书馆藏

获得后来书论家的普遍称许。11世纪中期以后的评论中，每见慨叹北宋前期书坛凋零。名噪一时的如李建中（945—1013）、王著（？—990）及宋绶（991—1040）等，亦难免备受非议。[15]尽管北宋前期仍依袭唐朝余绪，但书坛盛世，已难复旧观。欧阳修（1007—1072）曾说："书之盛，莫盛于唐；书之废，莫废于今"，足可代表当时一般看法。[16]稍晚的蔡襄（1012—1067）虽卓然独立，坚守晋唐，被誉为"本朝第一"，但古典传统的功能，亦难免随时代而改变。[17]欧阳询可说是北宋前半期朝中较受重视的古典模范，只是当新风尚于11世纪后期兴起，对于欧体的价值亦出现了新的评议。

二、北宋后半期

当宋代书法发展至11世纪后半期，随着苏轼（1036—1101）、黄庭坚（1045—1105）及米芾的出现，一个革命性的阶段亦即展开。苏、黄二家充分发挥了宋代文人的文艺观，以新的理念论述书法。苏轼论书，极重人品，认为书如其人，书以人重，故"古之论书者，兼论其平生，苟非其人，虽工不贵"。[18]书法非纯粹形式的表现，故须重视其"神""气""骨""肉""血"的完备，才能"一变古法"，达到"自

成一家"之境。在"有道有艺""道技两进"及"自出新意"的基础上，苏轼对于书法的法度，是突出"通其意"的重要，而并非斤斤计较于规矩绳墨。[19] 黄庭坚论书的原则与苏轼基本一致，提出了"学书要须胸中有道义，又广之以圣哲之学，书乃可贵"的观点，崇尚"韵"而反对"俗"；又重视建立个人风格，认为"随人作计终后人，自成一家始逼真"，不单将书法与个人的学问修养紧连起来，而且说明了书法并非只是点画的工夫，而是人的自身反映。[20] 相对来说，米芾较少从"道"的方面论书，而是将理论建基于以东晋为宗的书统观念上。米芾以晋代书法自然萧散之致为终极，强调了"趣"和"真趣"的天然韵味，不单以之作为个人艺术追求的目标，亦由此确立标准，以评议古今书家。[21]

虽然苏、黄与米芾书论重点不尽相同，但对于唐代书法传统，却带来了近似的冲击。唐代书法所建立的法度典则，都因此三家的出现，而被给予新的理解和演绎。苏、黄强调新意，故反对只谨严地固守法则的保守创作态度。苏轼曾说："吾闻古书法，守骏莫如跛"，正说明了这种超越法度的主张。[22] 米芾重视自然之趣，故反对法则的束缚，视平平正正为书法大忌，从而对唐代楷法作出严苛的批评。在时代的新要求下，虽然苏轼并未对欧阳询的书法作出非议，但其评论却非纯粹从欧书结体严正出发。苏轼曾说："欧阳率更书，妍紧拔群……凡书象其为人，率更貌寒寝，敏悟绝人。今观其书，劲险刻厉，正称其貌耳"，正是以书及人的论书方法。[23] 在米芾来看，欧阳询的书法则存在基本的缺点。他曾评谓"欧阳询《道林之寺》寒俭无精神""欧阳询如新痊病人，颜色憔悴，举动辛勤"，认为欧书缺乏灵活的体势；又说："丁道护、欧、虞笔始匀，古法亡矣"，认为有违字有八面的书法原则；又曾评欧书用笔简单，缺乏自然之趣："欧、虞、褚、颜、柳，皆一笔书也，安排费工，岂能垂世？"[24] 以米芾的标准，欧阳询一向被肯定的优点，已变成缺点。可以说，欧阳询的传统，于北宋后期，已难满足宋代文人强调个人意趣的要求，至少在作为法则典范的作用上，影响已大不如前。

北宋后期书法，在新的艺术观念下，已渐渐摆脱了唐代尚法的藩篱，苏、黄、米三家书法，成为一时风尚。皇室之中，宋徽宗的"瘦金书"从唐代薛稷（649—713）、薛曜（？—704）一家变出，或可显示宫廷始眷恋初唐瘦健的古典风格。[25] 此外，唐询（1005—1064）唐坰父子、钱勰（1034—1097）等，均为文献所记曾经涉猎欧书者。[26] 权倾一时的蔡京（1047—1126），于当时书名甚显。其子蔡絛（1096—

1162）曾论其学书过程：

> 鲁公（蔡京）始同叔父文正公授笔法于伯父君谟，既登第，调钱塘
> 尉。时东坡公适倅钱塘，因相与学徐季海，当是时神庙喜浩书，故熙丰士
> 大夫多尚徐会稽也。未几弃去，学沈传师。时邵仲恭遵其父命，素从学于
> 鲁公，故得教仲恭亦学传师，而仲恭遂自名家。及元祐末，又厌传师而从
> 欧阳率更，由是字势豪健，痛快沉着，追绍圣间，天下号能书无出鲁公之
> 右者。其后又舍率更，乃深法二王，晚每叹右军难及，而谓中令去父远
> 矣，遂自成一法，为海内所宗。[27]

可见蔡京曾先后师法蔡襄、徐浩（707—782）、沈传师（769—827），再转学欧阳询，
最后服膺"二王"，但从传世的蔡京的传世书迹所见，欧书的风格实毫不显著。至于
米芾，学古广而博，以"集古字"之法，由唐而上溯入古。[28]米芾曾自述学书经过云：

> 余初学颜，七八岁也，字至大一幅，写简不成。见柳而慕紧结，乃
> 学柳《金刚经》。久之，知出于欧，乃学欧。久知，如印板排算，乃慕褚，
> 而学最久。又慕段季转折肥美，八面皆全。久之，觉段全绎展《兰亭》，
> 遂并看法帖，入晋魏平淡，弃钟方而师师宜官，《刘宽碑》是也。篆便爱
> 《诅楚》《石鼓文》，又悟竹简，以竹聿行漆，而鼎铭妙古老（一作先）焉，
> 其书壁以沈传师为主，小字大不取也，大不取也。[29]

故米芾于早年曾学欧，当觉得"如印板排算"，才舍弃而已。严格来说，米芾对欧
书的接触，主要在他早年于长沙的时期，例如曾获观道林寺所藏的欧阳询书迹，又
曾先后得《度尚帖》及《庾亮帖》二帧欧书作品。[30]在传世作品中，《法华台诗帖》
（图6）与《道林诗帖》（图7）最能见米芾早年学欧的痕迹。欧书的紧结、耸肩与疏
削等特点，米芾都曾充分地掌握。其后米芾发展出强烈的个人书风，在风格上以自
身的个性演绎了"二王"神髓，欧阳询的传统，不过是其学习过程中的一段小插曲
而已。无论如何，从整体发展来说，由苏、黄、米所掀起的尚意书风，已于北宋后
期书坛开辟了更大的发展空间；欧阳询的古典楷法传统，亦难免变得较为沉寂。

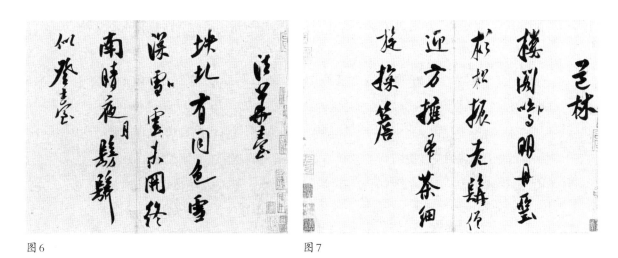

图 6

图 7

图 6　米芾《法华台诗帖》，纸本，29.8 厘米 × 42 厘米，故宫博物院藏
图 7　米芾《道林诗帖》，纸本，30.1 厘米 × 42.8 厘米，故宫博物院藏

三、南宋前期

自靖康之变，汴京沦陷，高宗（1107—1187）渡江，定都临安（今浙江杭州），宋室只余半壁江山，政治权力的巩固与传统文化的延续可说是刻不容缓。宋高宗勠力于保持国运之余，亦留心翰墨，显示了个人对于书法的偏爱，但从历史文化的角度而言，当时的皇室书法却难免带有一定的政治作用。宋高宗致力重建皇室书法收藏，御书古代经典，都有助宋室在文化上树立正统的形象，并达到宣扬传统儒家思想的目的。[31] 在风格上，高宗书法上溯智永而归宗于"二王"，是承接唐太宗（599—649）以至宋太宗以来一贯的皇室传统取向。南宋初年，高宗书法产生了极大的影响力，当时官方碑刻，已无复北宋以欧阳询为主的传统。传世高宗《御书石经》，以王羲之小楷为宗，成为流行一时的碑刻书风。此外，无论朝中或高宗以后的皇室书家，亦都步履思陵。[32] 在皇室以外，南宋初期士大夫仍深受苏、黄、米三家书风影响，或在形式上延续三家风格，或于精神上追求个人意趣。可以说，在南宋初期的书坛，唐代书法传统更显得微不足道。

欧阳询传统在南宋初期的影响只见于个别的书法家上，其中陈与义（1090—1138）及扬无咎（1097—1171）可为例子。陈与义虽以诗名显，但他在书法领域中

的成就实不容忽视。他曾以书学获高宗重用，奉诏校正刘次庄《法帖》十卷，著《法帖释文》一册，又曾奉旨辨别欧阳询书迹真伪，其辨鉴之能力，已早为人知。[33]在书法上，周必大（1126—1204）评其为"字画清简，类其诗文"，杨万里（1127—1206）称其"笔法仍抽逸少关"，书迹向为藏家所宝。[34]陈与义传世墨迹极少，手书诗稿《咏水仙花诗帖》（图8）为罕见遗墨，用笔瘦硬，结体方折，看来他对欧阳询书法的掌握，似乎并不只限于鉴定辨识方面，在创作风格上亦有所继承。

在中国书画史上，扬无咎的成就较陈与义为显著。他的水墨梅花为当时画坛一绝，笔法清淡野逸，无丝毫富贵气；书法则于欧体中变出，清逸如其绘画。重要的传世书迹有二：一为《四梅花图》卷末书《柳梢青》词四首并自写长题（图9），一为《宋元梅花合卷》中徐禹功（1141—？）《雪中梅竹图》后书《柳梢青》咏梅词十首并自题（图10）。[35]前者为楷书，用笔挺直平正，字体紧敛瘦长，行笔稳健，于规矩中露清逸之气；后者为行书，笔画较为放逸，字形略见跌宕之态，字行间的结构更为疏朗，但整体风格清丽脱俗，与其楷书卷并无二致。从这两卷作品来看，扬无咎书法源自欧阳询是无可置疑的。他曾自谓"予于率更为入室上足"，正好作为文献记载上的明证。[36]

陈与义与扬无咎的书法，固然说明了他们个人的师法取向，但更重要的是反映了当时书坛对于传统法度与表现意趣的态度。陈、扬二家书法中的欧阳询特征，大致可见于挺直的用笔，紧敛的结体与瘦劲的字形，但基本来说，并无呈现出欧体最典型的高度严谨法则。这说明了陈、扬取法欧书，并无意于追求森严的法度，而是着眼于较为率意的演绎，强调了建立属于个人的风格。可以说，陈与义和扬无咎虽然选择了欧阳询作为楷模，但并不说明二人有别于同期的其他书家；至少在追求新意的态度上，是与时代大势同步的。从另一角度看，欧阳询传统于南宋书坛所担当的角色，便因时代的递嬗而有所改变。

四、南宋中期

陈与义及扬无咎之后至13世纪初，是南宋书法的高峰时期，其间有陆游（1125—1210）、范成大（1126—1193）、张孝祥（1132—1170）等，都能在北宋传统的基础上，自成面貌。陆游书法主要出自苏轼，范成大涉黄、米二家，张孝祥则在

图8

图9

图10

图8　陈与义《咏水仙花诗帖》（局部），纸本，32.1厘米×41.3厘米，台北故宫博物院藏

图9　扬无咎《自题〈四梅花图〉》（局部），1165年，纸本，故宫博物院藏

图10　扬无咎《跋徐禹功〈雪中梅竹图〉》（局部），辽宁省博物馆藏

颜、米之间，都反映出北宋传统在当时仍然占有主导的地位。同期学欧书的并不多见，陈宓（1171—1230）应为一例。据文献记载，陈宓早年书法学自《九成宫醴泉铭》，晚年自成一家，其书法于当时曾影响不少年轻书家。[37]

在南宋书法发展至高峰期的同时，书坛中所出现的一些评论却饶有意义，例如朱熹（1130—1200）对于古法的重视及对苏、黄、米三家的非议，正代表了当时的一种看法。朱熹论书的核心，是以汉魏古法为本，故评近世书法时说：

> 书学莫盛于唐，然人各以其所长自见，而汉魏之楷法遂废。入本朝来，名胜相传，亦不过以唐人为法。至于黄、米，而敧侧媚狂怒张之势极矣。[38]
>
> 字被苏、黄胡乱写坏了。近蔡君谟一帖，字字有法度，如端人正士，方是字。[39]
>
> 今本朝如蔡忠惠以前，皆有典则；及至米、黄诸人出来，便不肯恁地。要之，这便是世态衰下，其为人亦然。[40]

朱熹论书，固然喜从道学家角度出发，在"正心诚意"的大前提下，宁取"方正"而舍"放纵"，但从艺术发展的角度来看，苏、黄、米以来由新书风所引起有关古典法度的问题，在13世纪以前已开始备受关注。

比朱熹稍晚的姜夔（1155—1221），于书学方面有《续书谱》传世，代表南宋中期较为全面的书法理论。姜夔论书，主要从书学角度出发，以魏晋为宗，强调"飘逸之气"，主张应尽量表现"字之真态"。对于唐代书法讲求平正，姜夔并不称许，认为有失魏晋书法潇洒纵横之气。[41]在这标准之下，欧阳询以至其他唐人的书法还存在一定的缺失。在"真书"一节中，姜夔说："矧欧、虞、颜、柳，前后相望，故唐人下笔，应规入矩，无复魏晋飘逸之气。"[42]于"用笔"一节中，欧阳询被称为"用笔特备众美"之余，难免被评为"结体太拘"。[43]姜夔对于魏晋传统的推崇，自然书风的强调，和唐人书法的批评，都与苏、黄、米书论的精神一脉相承。[44]与此同时，姜夔亦强调了古典传统中书法法度的重要，故《续书谱》中论述用笔及结字方法之处甚多，反映出姜夔于提倡潇洒纵横之气之余，并非无视基本技巧的掌握。在方法上，姜夔沿用米芾细致的分析方法，由字形结构到一笔一画，都作出非常具体的讨论；在观点上，则承接苏轼"通其意"的理念，反对因循形式化的典则。由此观之，

南宋中期书学上的方向，仍是以北宋后期传统为主导。

姜夔《续书谱》的出现，当然是南宋书学兴盛的结果，但从书中讨论书法的字里行间，亦见作者对于当时书坛颇有微言。在"草书"一节中，姜夔有以下的评议：

> 若泛学诸家，则字有工拙，笔多失误：当连者反断，当断者反续，不识向背，不知起止，不悟转换，随意用笔，任笔赋形，失误颠错，反为新奇。自大令以来已如矣，况今世哉……张颠、怀素规矩最号野逸，而不失此法。近代山谷老人自谓得长沙三昧，草书之法，至是又一变矣。流至于今，不可复观。[45]

虽然姜夔书论观点沿自苏、米，但由北宋后期变革所引起以新奇为时尚的潮流，至南宋中叶已发展为足以令人关注的地步。欧阳询传统以至唐代古典书法传统虽仍处于低谷，但随着时代的需要，其价值亦将被重新考虑。

五、南宋后期

南宋后期，当尚意书风发展超过一个世纪后，回归古典传统的真正序幕亦揭开。赵孟坚（1199—1264）的论书主张最能反映这种时代声音。他的书论虽然只存《论书法》的数段文字，但已足以说明他的务实态度和方法。他的主张，是具体地针对当时书坛"敧侧"之风，故提出书法必先建立"间架""墙壁"；又针对时人竞趋追求"态度"，故重申"骨格"的重要：

> 书字当立间架墙壁，则不敧斜。思陵书法未尝不圆熟，要之，于间架墙壁处，不着工夫。此可为识者道。[46]
>
> 态度者，书法之余也；骨格者，书法之祖也。今未正骨格，先尚态度，几何不舍本而求末邪？[47]

为达到建立"间架""墙壁""骨格"的目的，赵孟坚认为应从唐代书法入手。在他

的理论中，魏晋仍是终极的追求目标，这与朱熹或姜夔的理想基本一致，所不同的，是赵孟坚认为魏晋书风高明，不易掌握，加上真迹罕见，难于取法，故提出由唐入晋的折中方法。他说：

> 学唐不如学晋，人皆能言之，夫岂知晋不易学，学唐尚不失规矩，学晋不从唐入，多见其不知量也。仅能欹斜，虽欲媚而不媚，翻成画虎之犬耳。[48]

赵孟坚肯定了古典法则的需要，从而重新确认了唐代传统的重要性。他更进一步建议以三件唐代碑刻楷书，作为从学范本，包括虞世南（558—638）的《孔子庙堂碑》及欧阳询的《化度寺碑》和《九成宫醴泉铭》。[49]三件作品中，欧阳询占有两件，充分说明欧书作为楷法典范的殿堂地位。在论述书法的结体与用笔原则时，赵孟坚具体而微，基本上遵照欧阳询的书法特征来作出阐析，例如论横画运笔："……及至书到右方住处捺笔，不可向下，须拥起向上，于下如绳直"；"又于十字处如中字、牛字、年字，凡是一横一直中停者，皆当着心凝然，正直平均，不可使一高一低、一斜一欹。"[50]如此强调唐代提供的基础技法，于南宋书论中尚属首次。自米芾以来，欧阳询书法被斥为字如算子，赵孟坚则云："俗旧率更体为排算，固足以攻其短，然先排算而尚气脉，乃可；不排算而求之，是未行而先驰，理不至尔。"[51]在赵孟坚眼中，欧阳询书法的短处，正好补充了时人于绳墨上的不足，在法度崩坏的年代，欧体的价值，又再被重新重视起来。

赵孟坚于中国艺术史上，向以画名称著，尤善作梅竹水仙，但他对于碑帖书法，当亦具有一定识见。周密（1232—1298）曾记他"多藏三代以来金石名迹"，对于书画古物的兴趣，直可与米芾媲美。[52]在《论书法》中，除了欧、虞三件碑帖外，亦有论及魏晋南北朝至隋唐碑帖的流传、真伪及风格，故他的书法主张，还应是从较深厚的书学基础出发。在书法创作上，文献记载赵孟坚是宋代少数学钟繇（151—234）的书家之一，但从其传世墨迹所见，欧阳询的影响亦不容忽视。[53]赵孟坚传世的重要书迹有《自书诗》（图11，图12）两卷、《梅竹诗谱》（图13）一卷及徐禹功《雪中梅竹图》后两跋（图14），各卷字数甚多，风格基本一致。虽然赵孟坚《论书法》强调欧阳询的法度，但目标始终是在晋代"虚澹萧散"的境界上，故此他的书法创作并不形如"排算"，是可以理解的。正如他于《论书法》中论及朱敦

图 11

图 12

图 13

图 14

图 11　赵孟坚《自书诗》（局部），1254 年，纸本，33.6 厘米×575.2 厘米，上海博物馆藏
图 12　赵孟坚《自书诗》（局部），1259 年，纸本，35.8 厘米×675.6 厘米，故宫博物院藏
图 13　赵孟坚《梅竹诗谱》（局部），1260 年，纸本，34 厘米×353.1 厘米，纽约大都会艺术博物馆藏
图 14　赵孟坚《跋徐禹功〈雪中梅竹图〉》（局部），1257 年，辽宁省博物馆藏

儒（1081—1159）和孙勤川时，他宁取前者书法的"横斜颠倒"，亦不取后者的近
于"奴书"；又在论行草书时，强调"折叠婉媚"的"态度"，认为"法度端严中萧
散为胜"。[54] 书于 1254 年的《自书诗》后有赵孟葆（1265 年进士）的跋文，除了表
示对赵孟坚的敬慕外，亦尝自述学书经过："予自幼习举业之暇，尝阅欧帖。先君恶
其方拙，俾习'二王'书。"[55] 此跋风格与《自书诗》接近，或可作为赵孟坚曾取法
欧阳询及"二王"的参考。细观赵孟坚传世墨迹，多偏锋取势，出锋用笔，正引证
了他论行草书时所说："此笔（枣心笔）须出锋用之，须捺笔锋向左，意趣如只用笔

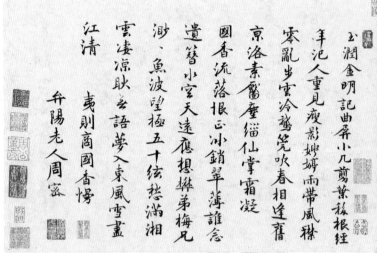

图15

图16

图15　王应麟《跋文天祥〈草书谢昌元座右辞〉》（局部），中国国家博物馆藏。
图16　周密《跋赵孟坚〈水仙图卷〉》，纽约大都会艺术博物馆藏

腰，不用笔尖，乃可。如真书直竖用尖，则施之行草无态度，此是要紧处，人多未知之。"[56]对照南宋以来尚意书风，赵孟坚的书法显然亦与时代同步，重视表现个人意趣，但在字中骨格的处理上却稍有不同，特别是横笔竖画，以至个别撇捺，都强调了劲直的效果，由此避免了缺乏气骨的柔弱姿态。赵孟坚于中国传统书史上并未被评为显赫名家，但他在南宋后期书法发展的意义上，还应占一席位。

赵孟坚于绘画上曾取法扬无咎，而赵、扬二家都重视欧阳询，是否巧合实无从肯定，但至少从传世徐禹功《雪中梅竹图》后先后有扬、赵跋文来看，赵孟坚对扬无咎的书法必定有所认识。南宋后期具有欧书面貌的其他书家，可举王应麟（1223—1296）与周密。王应麟墨迹甚罕，传世有文天祥（1236—1282）《草书谢昌元座右辞》后的跋文（图15），书法应规入矩，守法甚严，用笔结体，全出于欧阳询。周密自谓曾学欧书，虽谦说"学欧不成"，亦可视为文献上的佐证："先君子善书，体兼虞柳。余所书似学柳不成，学欧又不成，不自知其拙，往往归过笔墨，谚所谓'不善操舟而恶河之曲'也。"[57]周密的书迹甚罕，其中有跋赵孟坚《水仙图卷》（图16），用笔瘦直，字形修长，结体紧敛，取法欧体的方法较类扬无咎。周密交游

广阔，活跃于江南书画收藏界直至元初，平生所见书迹甚丰，是赵孟坚以外南宋末年另一具书学见识之士。他取欧阳询作为师法对象，或可暗示欧书于当时书坛地位的提升。

结语

欧阳询于唐代的评论中被誉为"八体尽能"，但始终只以严谨的楷法占得古典书法传统的崇高地位。宋初碑刻书法流行欧体，显示出自初唐以来欧书平正之结体实为镌刻文字的主要选择。[58]但自北宋后半期始，欧阳询传统亦因时代潮流的改变而经历了较大起伏。随着苏、黄、米三家出现而兴起的新书风，渐将唐代古典传统的价值重新评估，而欧书平正的特征亦开始备受非议。从陈与义及扬无咎等的书迹来看，欧书严谨的法度已非焦点所在。欧阳询传统于北宋末至南宋前半期间，俨然只是历史上的丰碑，供人景仰，具体的影响力，却付阙如。然而入南宋后期，当法度又被重新重视的时候，欧阳询传统又成为必然的选择。在赵孟坚务实的书论中，欧书的价值又再被肯定，并发挥了独特的历史作用，暗示了回归古典的新方向，为元初赵孟頫（1254—1322）的书法复古预先跨出了第一步。从宏观的角度来看，两宋书法中欧阳询传统的衍变，或可反映出中国艺术史中以回归传统来更新变革的模式，不单是没有必然的矛盾，反而是历久常新。

（原载于莫家良编:《书海观澜——中国书法国际学术会议论文集》，香港：香港中文大学艺术系、文物馆，1998，页121—140。）

注 释

[1] 当代有关欧阳询书法的研究甚多，较重要的有李郁周：《书坛虎将·楷法极则——欧阳询及其书法》，载于李郁周：《书家书迹论文集》（台北：蕙风堂，1987），页47—87；殷荪：《论欧阳询》，《书法研究》，1986年第1期（总23辑），页47—65；Stephen J. Goldberg, "Court Calligraphy of the Early T'ang Dynasty," *Artibus Asiae*, vol. XLIX（3/4, 1989），pp. 189—239.

[2] 张怀瓘：《书断》，载于《历代书法论文选》（上海：上海书画出版社，1979），上册，页191。

[3] 《宣和书谱》，卷八，载于卢辅圣主编：《中国书画全书》（上海：上海书画出版社，1992—1998），第2册，页191。

[4] 米芾《书史》云："唐末人学欧尤多。四明僧无作学真字八九分，行字肥弱，用笔宽。又有七八家不逮此僧。唐贼张廷范亦学欧阳询，多有此贼跋，一双勾摹欧帖上有此贼印，云河张廷范印，及题曰：'便是至宝也。惜之惜之，永为所宝之宝'，皆学欧行。"载于《中国书画全书》，第1册，页968。

[5] 梦英《篆书千字文》现存于陕西西安碑林第三室。参见冢田康信：《西安碑林の研究》（东京：株式会社东方书店，1983），页125—126。赵崡曾论《宋篆书千字文序》时评皇甫俨："可谓升率更之堂者。"见赵崡《石墨镌华》（《四库全书》第683册；上海：上海古籍出版社，1987），卷五，页5。关于北宋初期碑刻书迹，可参考 Ho Chuan-hsing, "The Revival of Calligraphy in the Early Northern Song," in Maxwell K. Hearn and Judith G. Smith eds., *Arts of the Sung and Yuan*（New York: Department of Asian Art, The Metropolitan Museum of Art, 1996），pp. 59—86.

[6] 参见《西安碑林书法艺术》（西安：陕西人民美术出版社，1983），页194—195。赵崡评袁正己云："袁正己习欧阳率更法，隶（楷）书方劲，有欧法，与《阴符经》同，非嘉祐以后人所及也。"见赵崡：《石墨镌华》，卷五，页5。

[7] 《西安碑林书法艺术》，页202—203；冢田康信：《西安碑林の研究》，页129—133。赵崡于《宋摩支天并阴符经》一条下评："书者为汝南袁正己，亦能习欧阳率更法者，因以见宋初诸人，犹步趋唐矩也。"见赵崡：《石墨镌华》，卷五，页5。

[8] 冢田康信：《西安碑林の研究》，页131—133。

[9] 《西安碑林书法艺术》，页196；冢田康信：《西安碑林の研究》，页136—138。

[10] Ho Chuan-hsing, "The Revival of Calligraphy in the Early Northern Song," in Maxwell K. Hearn and Judith G. Smith eds., *Arts of the Sung and Yuan*, pp. 59—86.

[11] 脱脱：《宋史》（新刊本：台北中华书局，1972），卷一百五十七，选举三，页3688。

[12] 《宣和书谱》，卷八，载于《中国书画全书》，第2册，页26。

[13] 赵崡：《石墨镌华》，卷五，页2—4。

[14] 米芾：《书史》，载于《中国书画全书》，第1册，页968。宋翼条见《宋史》，卷四百五十七，列传卷二百一十六《戚同文传》，页13419。

[15] 例如苏轼曾说："自颜柳氏没，笔法衰绝，加以唐末丧乱，人物凋落磨灭，五代文采风流扫地尽矣……国初李建中号为能书，然格韵卑浊，犹有唐末以来衰陋之气，其余未见有卓然追配前人者。"见苏轼《东坡题跋》，卷四，《评杨氏所藏欧蔡书》条。黄庭坚则曾评王著云："如前翰林侍书王著书《乐毅论》及《周兴嗣千字》，笔法圆劲，几似徐会稽，然病在无韵。"见黄庭坚：《山谷题跋》，卷五，《跋常山公书》条。米芾《书史》论宋绶："宋宣献公绶作参政，倾朝学之，号曰'朝体'……自此古法不讲。"以上评论分别载于《中国书画全书》，第1册，页630、691、974。

[16] 欧阳修：《集古录跋尾》，卷六，《唐安公美政颂》条，见《欧阳修全集》（台北：世界书局，1963），页1167。

[17] 苏轼曾评蔡襄为"本朝第一"。见苏轼：《东坡题跋》，卷四，《跋蔡君谟书》条，载于《中国书画全书》，第1册，页631。有关蔡襄的书法，可参考刘正成主编：《中国书法全集·32·宋辽金·蔡襄》（北京：荣宝斋，1995）；Amy McNair, "The Sung Calligrapher T'sai Hsiang," *Bulletin of Sung-Yuan Studies, no.*18（1986），pp.61—75.

[18] 苏轼：《东坡题跋》，卷四，《书唐六家书后》条，载于《中国书画全书》，第1册，页635。

[19] 关于苏轼的书论主张，可参考朱郁华：《苏轼的书论、书艺及其美学思想》，《书法研究》，1991年第2期（总44辑），页67—80。至于宋代尚意书风详尽探讨，可参见陈振濂：《尚意书风郄视》（北京：人民美术出版社，1986）。

[20] 黄庭坚：《论书》，载于《历代书法论文选》，上册，页354—357。

[21] 关于米芾的书论，可参考萧燕翼：《论米芾的书法及其艺术观》，《故宫博物院院刊》，1986年第4期（总34期），页9—15及1987年第1期（总35期），页21—27。

[22] 苏轼：《和子由论书》条，见《苏东坡全集》（台北：新兴书局，1955），前集，卷一，页42。

[23] 苏轼：《东坡题跋》，卷四，《书唐六家书后》条，载于《中国书画全书》，第1册，页635。

[24] 米芾：《海岳名言》，载于《中国书画全书》，第1册，页976—977；《书评》，见《宝晋英光集》（《丛书集成初编》第1932册；长沙：商务印书馆，1939），补遗，页74。

[25] 有关宋徽的书法渊源，可参考杨仁恺：《宋徽宗书法艺术琐谈》，《书法丛刊》，第14辑（1988），页4—10；水赉佑：《皇帝书家——宋徽宗赵佶》，载于水赉佑：《赵佶的书法艺术》（北京：人民美术出版社，1995），页38—44。

[26] 朱长文《续书断》评唐询云："彦猷（唐询）笔迹遒媚，颇学欧行书，富于奇观，非精纸佳笔，不妄书也。"载于《历代书法论文选》，上册，页352。黄庭坚论唐坰："余于唐家子弟处，得林夫（唐坰）临摹欧阳询书帖，笔劲而秀润，余以为此林夫得意书也。"见黄庭坚：《山谷题跋》，卷五，《跋唐林夫帖》条，载于《中国书画全书》，第1册，页691。陶宗仪评钱勰："工正草书。正书师欧阳率更，草书笔势字体，深造王大令阃域，评者以谓可入能品。"见陶宗仪：《书史会要》，卷六，载于《中国书画全书》，第3册，页46。

[27] 蔡絛：《铁围山丛谈》（北京：中华书局1983），卷四，页76。蔡京书法之精者，可举旧传赵佶《听琴图》上方的七言诗题，现藏北京故宫博物院。见《中国美术全集·绘书编·3·两宋绘画·上》（北京：文物出版社，1988），图44。

[28] "集古字"之评语见米芾《海岳名言》："壮岁未能立家，人谓吾书为'集古字'，盖取诸长处，总而成之，既老，始自成家，人见之不知以何为祖也。"载于《中国书画全书》，第1册，页976。

[29] 米芾：《宝晋英光集》（中国基本古籍库《清文渊阁四库全书》本），卷八，页6上。

[30] 参见曹宝麟：《米芾年表》，载于《中国书法全集·38·宋辽金·米芾（二）》，（北京：荣宝斋，1992），页555—556。

[31] 关于宋高宗推动书法背后的政治意图，可参考 Julia K. Murray, "The Role of Art in the Southern Sung Dynastic Revival," *Bulletin of Sung-Yuan Studies*, no.18（1986），pp.41—59.

[32] 对于南宋皇室书法的专文探讨，见朱惠良：《南宋皇室书法》，《故宫学术季刊》，第2卷第4期

（1985夏），页44—52。

[33] 陈与义《法帖释文》载于《说郛》卷八十九，见陶宗仪等编：《说郛三种》（上海：上海古籍出版社，1988），页4116—4119。陈奉旨辨欧阳询书迹真伪事，见吴澄：《题简斋陈参政奏稿后》条，载于《吴文正集》（《四库全书》第1197册），卷九十五，页20。

[34] 周必大：《益公题跋》（《丛书集成初编》第1566—1567册；上海：商务印书馆，1936），卷十，《跋陈简斋法帖奏稿》条；杨万里：《诚斋集》（《四库全书》第1160—1161册），卷二十四，页11，《跋陈简斋奏章》条。

[35] 扬无咎《四梅图》及徐禹功《雪中梅竹图》分别藏于北京故宫博物院及辽宁省博物馆。扬无咎跋徐画的简论可参考罗春政：《扬补之书柳梢青咏梅及其他》，《书法丛刊》，1996年第3期（总47辑），页60—67。

[36] 陶宗仪：《书史会要》，载于《中国书画全书》，第3册，页56。

[37] 刘克庄："自蔡公仙去，里中书学遂绝，近岁二陈出焉。崇清宜大字，愈大愈奇，复斋字可至二三尺而小楷行草端劲秀丽在崇清上，寸纸流落，人争宝藏，至今后生辈结字运笔，十人中九作复斋体，然复斋本学欧，后谓余曰：'少时实师《九成宫记》，今五六十年矣，当向上作工夫，岂必尚寄率更篙下耶，"见刘克庄：《后村题跋》，卷三，《跋卓君景福临淳化集帖》条，载于《中国书画全书》，第1册，页944。

[38] 朱熹：《晦庵题跋》（《津逮秘书》本；台北：艺文印书馆，1966），卷一，页4—5。

[39] 朱熹：《朱子语类》（重印本；台北：正中书局，1962），卷一百四十，页10下。

[40] 朱熹：《朱子语类》，卷一百四十，页11下。

[41] 关于姜夔的书论，见王岗：《白石道人书说》，《书法研究》，1988年第3期（总34辑），页10—21；马国权：《谈姜夔的续书谱》，《书法》，第9期（1979年6月），页23—25；Lin Shuen-fu, "Jiang Kuei's Treatises in Poetry and Calligraphy," in Susan Bush and Christian Murck eds., *Theories in the Arts of China*（Princeton N. J.：Princeton University Press, 1978），pp.293—314.

[42] 姜夔：《续书谱》，载于《中国书画全书》，第1册，页172。

[43] 姜夔：《续书谱》，载于《中国书画全书》，第1册，页173。

[44] 姜夔书论承接苏、米主张，曾受到非议。赵必晔的《续书谱辨妄》之出现，便是针对《续书谱》而发。《续书谱辨妄》今不传，只有部分见存于

元人刘有定注郑杓《衍极》之中。

[45] 姜夔:《续书谱》,载于《中国书画全书》,第1册,页173。

[46] 赵孟坚:《论书法》,收录于苏霖:《书法钩玄》,卷三,载于《中国书画全书》,第2册,页931。有关赵孟坚书论的分析,可参考拙文 "Zhao Mengjian and Southern Song Calligraphy," DPhil thesis, University of Oxford, 1993, pp.125—160.

[47] 赵孟坚:《论书法》,载于《中国书画全书》,第2册,页932。

[48] 赵孟坚:《论书法》,载于《中国书画全书》,第2册,页932。

[49] 赵孟坚:《论书法》,载于《中国书画全书》,第2册,页932。

[50] 赵孟坚:《论书法》,载于《中国书画全书》,第2册,页932。

[51] 赵孟坚:《论书法》,载于《中国书画全书》,第2册,页932。

[52] 周密:《齐东野语》(重印本;台北:广文书局,1970),卷十九,页3下。

[53] 陆友谓宋代学钟繇者有五:黄伯思、朱敦儒、李赞伯、姜夔、赵孟坚。见其《研北杂志》,(中国基本古籍库《民国景明宝颜堂秘籍》本),卷上,页10下。

[54] 赵孟坚:《论书法》,载于《中国书画全书》,第2册,页932。

[55] 释文见《中华五千年文物集珍·法书篇·5》,(台北:中华五千年文物集珍委员会,1986),页311。

[56] 赵孟坚:《论书法》,载于《中国书画全书》,第2册,页933。

[57] 周密:《癸辛杂识》(《四库全书》第1040册),前集,页45下,《笔墨》条。

[58] 镌刻文字中的欧体,亦见诸两宋官私所刻的雕版字体上。整体来说,宋朝对文化教育极为重视,图书的刻印、付梓、收藏,蔚然成风,促成了雕版印书业的高度发展,不单有官方所刻,亦有私家及书坊所刻,而且对于质量要求,也有严格要求。无论是书写字体,版式设计,或纸墨运用,都力求精湛。雕版文字大多以楷书为主,而唐代楷书大师的字体风格,便成为取源的对象,其中欧阳询的书风便被广泛地仿效。惜省靖康之难,北宋官方及私人所刻的书籍,均严重散失,至今非常罕见,幸而南宋时期,经济发展甚速,文化事业兴旺,刻书数目更多,流传更广。从流传至的南宋书中看,浙江地区所刻的浙本,多保留欧体面貌,或介乎欧、柳之间。此类刻书多只记刻工,而鲜记书写人姓名。然从浙本观察,字体追踪欧体,故横平竖直,多方整挺拔,端庄肃穆,充分显示出欧阳询传统对于浙江地区民间书家的影响。

南宋书法中的北宋情结

在中国书法史上，南宋书坛既没有开宗立派的大师，也不见有风格上的重大变革，这已是古今论者的共识。传统观念一向重视大师风格，并惯以"变"作为审视艺术史的准则，加上处于"尚意"的北宋与"复古"的元代之间，南宋便难免显得相形见绌，甚至被视作书法史上的一个"衰落"阶段。然而，若撇开传统评论的桎梏，南宋书法却未尝没有进一步探讨的空间，尤其是南宋书家在偏安一隅的时局下，如何以行动珍惜前人文物，如何以笔墨寄寓故家传统，便是饶有意义的课题。因此，本文试从南宋初期文化重建的背景，以图书及书迹的收藏与刊刻为例，说明南宋朝野内外致力保存与发扬本朝文化的现象，从而讨论南宋主流书风以北宋苏轼（1037—1101）、黄庭坚（1045—1105）、米芾（1051—1107）三家为楷模的问题。书法既为"心画"，南宋书法所蕴含的北宋情结及其文化传统，或许便是其价值所在。

一、失落与重建

靖康元年（1126），金兵攻陷汴京，帝后宗室贵戚等成为阶下之囚，宋室所藏典籍书画金石古器，亦丧失殆尽。其后南宋辗转定都临安，金瓯半缺，已有残山剩水之悲，而文物匮乏，更令弱势的皇朝雪上加霜。盖自古以来，文物乃是治权的象征，亦标志着文化正统的继承与国势的盛衰。故南宋初年，局势之艰可想而知，而文化重建，由是成为高宗（1127—1162在位）朝的当务之急。至于文人士子，在国土沦亡的政治现实下，亦无不承受着文化失落的伤痛。以往北宋私人所藏文物，随着战火而大量散亡，如王明清（1127—？）所记："靖康俶扰，中秘所藏与士大夫家者，悉为乌有。"[1]于扼腕叹息之余，不少南宋人遂以收藏为己任，以求恢复昔日文物之盛况。

南宋的文化重建，以藏书方面最能窥其梗概。早于绍兴初年，高宗已开始搜访

遗书，并多次成功征集。[2]绍兴十三年（1143）复建国家藏书机构秘书省，更全面搜访天下遗书。[3]至绍兴十六年（1146），又进行一次重大的征集，并定下赏格，鼓励臣民献书。[4]透过劝献、收购、授官、奖赏等方法，高宗搜访图书颇收成效，宫中藏书于短期内得以恢复。其后南宋各代续有增加。据孝宗（1163—1189在位）淳熙五年（1178）就秘书省图书编目整理而成的《中兴馆阁书目》所载，当时藏书有44,486卷；而宁宗（1195—1224在位）嘉定十三年（1220）所编的《中兴馆阁续书目》，则知新得图书有14,943卷。[5]嘉定十三年以后至南宋灭亡，秘书省所藏图书必有新增，其他如宫廷、内廷诸阁、御书院、损斋、国子监、德寿宫等，亦有藏书，故南宋朝廷整体藏书数量，相当可观。[6]

南宋的私人藏书，亦在百般艰难中重建起来。有关北宋末年兵燹为藏书带来的破坏，周密（1232—1298）曾有以下记述：

> 宋室承平时，如南都戚氏、历阳沈氏、卢山李氏、九江陈氏、番阳吴氏、王文康、李文正、宋宣献、晁以道、刘庄舆，皆号藏书之富。邯郸李淑五十七类二万三千一百八十余卷，田镐三万卷，昭德晁氏二万四千五百卷，南郡王仲至四万三千余卷，而类书浩博，若《太平御览》之类，复不与焉。次如曾南丰及李氏山房，亦皆一二万卷，然其后靡不厄于兵火者。[7]

可见十数藏书家尽失所藏，图书之厄，令人顿足悲叹。当时毁于战火的图书，并不止周密所记诸家，其他如赵明诚（1081—1129）、李清照（1084—约1155）夫妇收藏的散亡情况，记载更详。赵氏夫妇的收藏，不仅有大量图书典籍，更有书画金石器物。据李清照记述，为逃避战火：

> 建炎丁未春三月，奔太夫人丧南来，既长物不能尽载，乃先去书之重大印本者，又去画之多幅者，又去古器之无款识者，后又去书之监本者、画之平常者、器之重大者，凡屡减去，尚载书十五车。至东海，连舻渡淮，又渡江，至建康。[8]

唯留于青州之书册杂物共十余屋，期明年春再舟载搬运，惜于金人陷青州时化为煨烬。至赵明诚卒后，仍余"书二万卷，金石刻二千卷，器皿茵褥，可待百客"，之后李清照辗转南下，经洪州、剡县、会稽数劫，散亡者更不可胜数，最后仅"所有一二残零不成部帙书册，三数种平平书帖"岿然独存。[9]靖康之难，实是图书收藏的一大浩劫。

虽然家藏图书经过灾劫，损失惨重，但不少藏书家却于宋室南渡后，力图重建收藏。例如叶梦得（1077—1148）家藏图书达三万余卷，但兵火之后，散亡几近半数，对于所失图书，常觉悲痛惋惜[10]惟叶氏未感气馁，继续大力收藏，以图恢复，终至平生藏书逾十万卷，并建书楼储藏。[11]又如晁公武（约1105—1180）之父晁说之（1059—1129）是北宋藏书家，"然自中原无事时已有火厄，及兵戈之后，尺素不存也"[12]。但晁公武对藏书之业未有放弃，后得井度（？—1151前）赠书50箧，加上其家旧藏，合得图书超过二万卷。[13]在南宋风雨飘摇的时代，叶、晁二家重建家藏图书，在嗜书及克绍箕裘的因素背后，更有着保存文物、珍惜传统的意识。南宋诗人陆游（1125—1210）的父亲陆宰（1088—1148）是两宋之际的著名藏书家，曾筑"双清堂"储其所藏，并于绍兴十三年（1143）响应高宗之诏，向朝廷献书超过一万三千卷。[14]陆氏于绍兴八年（1138）的一段文字，颇堪留意：

> 本朝藏书之家，独称李邯郸公、宋常山公，所蓄皆不减三万卷，而宋书校雠尤为精详。不幸两遭回禄之祸，而方策扫地矣。李氏书，属靖康之变，金人犯阙，散亡皆尽。收书之富，独称江浙，继而敌骑南骛，州县悉遭焚劫，异时藏书之家，百不存一。纵有在者，又皆零落不全。予旧收此书，得自京师，中遭兵火之余，一日于故箧中偶寻得之，而虫龁鼠伤，殆无全幅。缀缉累日，仅能成帙。乃命工裁去四周所损者，别以纸装背之，遂成全书。呜呼！予老懒目昏，虽不复读，然嗜读之心，固未衰也。后世子孙知此书得存之如此，则其余诸书幸而存者，为予宝惜之。[15]

这种劫后图存的心情，当可作为南宋初年士人锐意重建收藏的写照，而其对子孙的期望，无疑充满着南宋士人于离乱之际的文化情结。陆宰之后，其子陆游及孙陆子遹（1178—1250）均能继承家风，使陆家成为南宋著名的藏书世家。[16]从陆游为

《东坡集》所书一跋所见，其惜书之心并不逊于其父："此本藏之三十年矣。嘉泰甲子岁（1204）十二月，遗烬几焚之。予缉成编，比旧本差狭小，乃可爱，遂目之曰焦尾本云。"[17]陆宰若泉下有知，亦必欣慰。

南宋偏安之局形成后，藏书事业发展蓬勃。据载至孝宗及光宗（1190—1194在位）朝，"仕官稍显者，家必有书数千卷"，其盛况不减北宋，甚或过之。[18]事实上，南宋不仅官家藏书复兴，私家收藏亦媲美北宋，藏书文化可谓盛极一时。[19]就收藏文化而言，图书无疑是至为重要之物，而与书法相关的金石碑帖、前人墨迹等，亦为文物的重要部分，于南宋文化重建至为重要。在内府方面，高宗时已致力于搜集书画。按周密所述：

> 思陵妙悟八法，留神古雅，当干戈俶扰之际，访求法书名画，不遗余力。清闲之燕，展玩摹拓不少息，盖嗜好之笃，不惮劳费，故四方争以奉上无虚日，后又于榷场购北方遗失之物，故绍兴内府所藏，不减宣政。[20]

可知绍兴时，南宋内府已有颇为可观的法书收藏。但据《南宋馆阁录》及其《续录》所载，则知淳熙至嘉定年间，内府法书收藏由一百二十六轴又一册增加至二百一十五轴又一册。[21]虽然二书并未记载所有内府所藏书迹，例如秘书省以外的收藏，但相信南宋内府法书收藏的数量，实难及宣和时期，周密所谓"不减宣政"，应是溢美之言而已。欲在短期内重建可媲美宣和的庞大法书收藏，对于南宋宫廷来说，确是重大挑战。传世所见的一帧尺牍（图1），是吴说（约1092—约1170）书予友人诉说奉旨访求晋唐墨迹之事，信中谓所获"止有唐人临兰亭一本"，正可反映当时搜访书迹之不易。[22]

在宫廷以外，法书墨迹亦是不少南宋士人所致力保存之物，盖于兵火战乱间，不少前人手迹亦如图书般难逃一劫。前述赵明诚夫妇的收藏，便包括大量书画金石，惜皆随兵燹而散亡。陈傅良（1137—1203）尝跋所见欧阳修（1007—1072）与王素（1027年进士）帖云："鲁直帖往往有之，如欧王二公帖，盖不多见。靖康之变，士大夫故家文物沦丧，可胜道哉！间见一二，令人陨涕。"[23]悲怆唏嘘之情，溢于言表。前贤遗墨为北宋故家文物的重要部分，故为南宋士人所珍惜。即就南宋藏书家来说，不少在图书之外，兼藏金石书法。例如叶梦得尝家藏碑帖一千多帙，并做出整理编

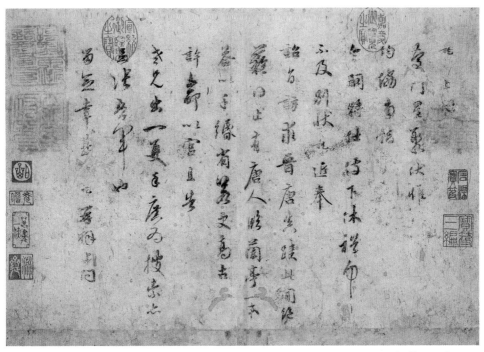

图1　吴说《尺牍》，1146—1156年，纸本册页，29.8厘米×45厘米，台北故宫博物院藏

次，辑成《金石类考》五十卷。[24]石邦哲（12世纪初）"博古堂"藏书二万卷，所收碑帖法书甚多。[25]尤袤（1127—1194）收藏则以多抄本、多善本、多史书、多法书为特色，有云其"藏书至多，法书尤富。"[26]陈思（13世纪）为宋理宗（1225—1264在位）时人，不仅藏书丰富，更以刻书与售书为业，并颇有古碑收藏，所刻《宝刻丛编》便是搜录古碑而编成的著录。至若陆游，则秉承家风，终生寄情于藏书，并名其藏书之所为"书巢"，晚年则名书斋为"老学庵"，所藏图书不下万卷。[27]从其文集所见，陆游亦藏有不少名家手迹，每于观赏后为之题跋。岳珂（1183—1241后）的书法收藏亦堪注意。岳珂为岳飞（1103—1142）孙，父岳霖（1130—1192）好收藏，岳珂继承父志，致力搜集祖父遗文，同时继续增藏，又为家藏书迹题写跋赞，编成《宝真斋法书赞》。目前所见的《宝真斋法书赞》并非完本，故所载书迹只是岳珂的部分收藏，但仍有历代书迹779帖（种），凡209家，数量相当庞大。[28]其他著名图书兼书法的收藏，有贾似道（1213—1275）的"悦生堂"，所藏书画碑帖超过千卷，不少为宣和绍兴秘府故物，记载于《悦生古迹记》及《悦生所藏书画别录》，惜前书已佚；[29]周密的"书种"及"志雅"二堂，收藏图书四万二千余卷，金

石之刻一千五百余种，并编有《书种堂书目》及《志雅堂书目》，分别记载家藏书籍及金石，惜皆不存；[30]赵与懃（13世纪）亦为南宋末藏书家，其收藏书画见于周密的《云烟过眼录》。

以上藏书家之例只是南宋时期书法收藏的冰山一角，若翻阅文献，不难发现南宋士人收藏前人遗墨实是甚为普遍之事，其中又以北宋墨迹为最多。刘克庄（1187—1269）跋蔡襄（1012—1067）帖云："蔡公殁将二百年，宅相子孙宝其遗墨，虽寸纸只字，亦补缀成帙，如袭珠璧。"[31]如此珍如拱璧，将蔡襄遗墨"补缀成帙"，与前文所述陆游补缉的"焦尾本"《东坡集》，在保存故家文物上，无疑有着异曲同工的意义。

二、保存与传播

重建收藏可说是南宋文化复兴的基础，而如何将收藏悉心保存与传播，亦是关键。就图书与法书而言，将之复制无疑是发扬与传播遗产的上佳手段。大体来说，宋代雕版印刷技术发达，加上刻书与刻帖技术相近，故南宋刊刻图书蔚然成风，书迹的摹刻亦不遑多让，形成了当时极为浓厚的刊刻文化。虽刻书与刻帖在技术上存在差异，盖一为凸起阳文，一为凹下阴纹；一为反书倒读，一为正书顺读；拓印后一为白底黑字，一为黑底白字，但若从刻字与拓印复制的技术来说，却并非两个截然不同的系统。[32]可以说，就南宋的文化氛围而言，刻书与刻帖实可视为可以互为表里的复制活动，对于图书与法书，既可保存，亦有利于流传。

北宋时宫廷已有经常性的图书编纂与刻印活动，至南宋时亦承旧习，于绍兴九年（1139）重建国子监，并于监中刊刻大量经典史籍，以保充所缺藏书，正如文献所载："监本书籍者，绍兴末年所刊也。国家艰难以来，固未暇及。九年九月，张彦实待制为尚书郎，始请下诸道州学，取旧监本书籍，镂版颁行，从之，然所取诸事多残缺，故肯监刊六经无礼记，三史无汉唐。二十一年五月，辅臣复以为言，上谓秦益公曰：'监中其他阙书，亦令次第镂版，虽重有所费，盖不惜也。'由是经籍复全。"[33]至于宋代官方刻帖，可溯源至北宋太宗（976—997在位）时的《淳化阁帖》，南宋高宗于绍兴十一年（1141）刻《绍兴国子监帖》，乃是《淳化阁帖》的翻刻；同年，又以内府所藏米芾遗墨，刻成《绍兴米帖》（图2）。孝宗淳熙十二年（1185）有《淳熙修内司帖》，又名《淳熙秘阁前帖》，亦是《淳化阁

图2　米芾《绍兴米帖·与广帅内阁书》（残册局部），拓本，故宫博物院藏

帖》的翻刻；又下令汇刻《九朝御书法帖》及《淳熙秘阁续帖》，分别摹勒北宋太祖（960—976在位）至钦宗（1125—1127在位）九朝皇帝御书，以及南渡后续得的晋唐遗墨。其他官方刻帖还包括《宋高宗御临法帖》与《至道御书法帖》，前者刊刻宋高宗所临历代帝王名臣法帖，后者专收北宋太宗宸翰；此外亦有其他两宋帝王御书刻石。[34]南宋官方刊刻法帖，无论是翻刻《淳化阁帖》者，或是摹刻帝王御书，在文化保存与传播的意义外，当然更有昭示文化道统、彰显宋室皇权的象征作用。

　　在私家收藏方面，不少藏书家均喜将所藏图书刻印出版，甚至出售。著名例子有宁宗时曾考中解元的陈起，以"芸居楼"收藏图书，并开设书籍铺，所售书籍主要为自刻，字体秀劲圆活，甚得时誉，其刊刻图书以诗文集为主，又有画论与笔记集。[35]其子陈思则以"续芸居"为其藏书楼，"傃书于都市"，刻印之书除《宝刻丛编》外，亦包括《书苑精华》《书小史》等与书法相关的著作。[36]与此同时，部分

南宋藏书家不仅刊刻图书，更以其所藏书迹摹勒上石，将前人法书拓印成帖。藏书刻书、藏帖刻帖兼重的南宋藏书家，陆游可谓典型。陆游一生宦游所至，除致力搜藏图书外，每有刻书印行，例如曾于四川摄犍刻《岑嘉州诗》，桐庐刻《钓台江公奏议》，江西仓司刻《陆氏续集验方》，浙江严州刻《南史》《世说》《大字刘宾客集》《剑南诗稿》及《江谏议奏议》等，另亦刻其高祖太傅公《修心鉴》。至于书法，陆游尝于乾道年间，"取家藏前辈笔札，刻石嘉州荔枝楼下，名《宋法帖》"。[37]此帖亦称为《荔枝楼帖》，惜今不传，然陆游将其家藏宋人书迹，以摹刻之法复制，以方便保存与流传的本意，不难理解。陆游擅书，对于家藏前人墨迹，固然是珍如拱璧，而对于他人所收翰墨，亦同样爱惜。例如其好友施宿（1164—1222）藏有一帧苏轼书札，陆游观赏之余，书跋如下："成都西楼下有汪圣锡所刻东坡帖三十卷，其间与吕给事陶一帖，大略与此帖同……予谓武子当求善工坚石刻之，与西楼之帖并传天下，不当独私囊褚，使见者有恨也。"[38]施宿是否接纳陆游之议，将该帧书札刻石捶拓，已不得而知。陆游跋中所提及的东坡帖三十卷，即是著名的《西楼苏帖》（图3），为汪应辰（1118—1176）所刻。陆游异常喜爱苏轼书法，曾对另一十卷本的《西楼苏帖》，"择其尤奇逸者为一编，号《东坡书髓》，三十年间未尝释手。去岁在都下，脱败甚，乃再装缉之"[39]。从汪应辰搜集苏轼遗墨，到将书迹摹刻上石，至墨拓成帖，整个过程所耗的时间与精神，并不简单，但对于南宋文人来说，唯有如此才可实现文化保存与传播的愿望；而《东坡书髓》的编成至脱败后再装缉，除可见陆游倾慕苏轼书法外，亦足证其保存文物的苦心。

其他藏书家如岳珂与廖莹中（？—1275），亦于藏书外兼事刻书刻帖。岳珂所著《金陀粹编》《金陀粹编续编》《愧郯录》《桯史》等书，均于嘉兴刊刻；刻帖则有《英光堂帖》（图4），乃是据其家藏米芾书迹，于绍定二年至六年间（1229—1233）在镇江镌刻而成。[40]《英光堂帖》只摹刻了岳珂的部分家藏书帖，其《宝真斋法书赞》所载的大量其他历代书迹，并没有摹刻上石，殊为可惜。廖莹中世彩堂所刻之书如《九经》《韩昌黎集》《柳河东集》《春秋经传集解》《论语》《孟子》等，均为世所称；其刻帖则有据贾似道所藏而翻刻的《淳化阁帖》与《绛帖》，又镌刻近世名人书迹。[41]

以上数例，只是尝试结合刻书与刻帖，说明法书的保存与传播与当时浓厚的刊刻风气相关。若只就刻帖而论，法书的收藏当然不限于藏书家，而刻帖亦并非藏书家或刻书家的专有活动。事实上，在刊刻文化兴盛之下，南宋的刻帖发展蓬勃，所

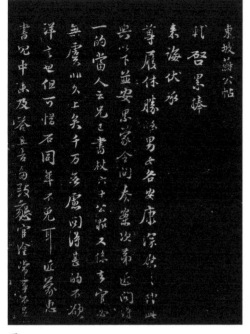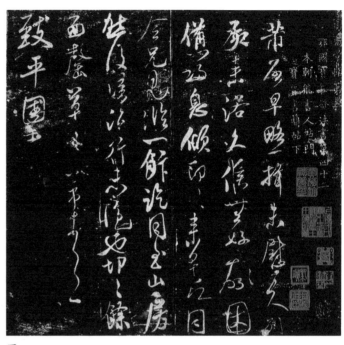

图3

图4

图3　苏轼《西楼苏帖·给苏子明信》（局部），拓本，天津博物馆藏
图4　米芾《英光堂帖·尺牍》，拓本，香港中文大学文物馆藏

刻数量已超越前代。据统计，目前可考者有60种以上，包括有历代丛帖、断代丛帖、个人丛帖、单刻帖等。[42]刻帖文化兴盛，原因固多，唯靖康之难所带来的文化浩劫，很大程度上促成了南宋文人珍惜前人遗墨的决心。书于缣楮的墨迹，本已不利耐久收藏，加上难以预测的天灾人祸，更易损毁散亡。

三、"渡江文物，追配中原"

南宋的文化重建不仅有助朝廷确立统治的合法地位，亦为爱国的宋人重拾失落的文化传统。靖康之难为宋人所带来的冲击，不仅在于国土的沦丧，还有北宋文化传统骤然消亡的危机。因此，在南渡初年，不少宋人推崇中原传统、缅怀故家旧法，所谓"渡江文物，追配中原"，遂成为南宋文化的一大特色。[43]这种文化心态，即使到了南宋中期，仍散见于诗文之中。例如陆游诗曰："大驾初渡江，中原皆荒

芜。吾犹及故老，清夜陪坐隅。论文有脉络，千古著不诬……我虽生乱离，犹及见前辈。衣冠方南奔，文献往往在。幸供洒扫役，迹忝诸生内。话言犹在耳，造次敢不佩"，对于中原文献典型与南渡诸贤，倾慕不已。[44]又如赵蕃（1143—1229）诗句"元祐兰台妙人物，我今寂寞媿诸孙""吾州自昔寡所传，一自南渡居群贤"；韩淲（1159—1224）诗句"元祐相家文物在，唤回洛社旧升平""故家南渡衣冠少，前辈中原文献长"，无不以元祐故家与南渡前辈为精神依归。[45]

南宋人对于北宋文化传统的眷恋、保护与继承，可从当时的"尊苏"现象一窥梗概。苏轼为北宋文坛领袖，但因政治主张与新旧党争，屡遭贬谪，即使死后仍被"追削故官"。[46]徽宗（1100—1125在位）崇宁元年（1102）九月，立"元祐党籍碑"，列苏轼等凡309人，其后更诏令士人不许传习元祐学术，苏轼著述，包括其文辞字画、碑碣榜额等，遂被一律禁毁。南宋初，高宗推行复兴政策，元祐诸臣得到昭雪，苏轼亦恢复名誉，其后孝宗更亲撰《东坡全集序》，对苏轼高度评价，称其为"一时廷臣，无出其右"。[47]对于文人士子，苏轼本是深受敬重的文坛模范，朝廷的平反与赞扬更将苏轼的名望推上极致。由于元祐党禁对苏轼著述的流传影响甚大，故南宋士人非常重视苏轼著作的保存，并通过整理、刊刻、研究，使苏轼之学得到发扬。苏轼的著述在生前已有刊刻，即使受到政治禁毁，民间亦续有流传，惟若论风气之盛，则以南宋为高峰。陆游尝记云："建炎以来，尚苏氏文章，学者翕然从之，而蜀士尤盛。亦有语曰：苏文熟，吃羊肉；苏文生，吃菜羹"，足见苏轼诗文风行一时。[48]南宋所编刻的苏轼著作非常全面，包括诗文全集、诗集、词集、文选集等，刊本甚多，有据北宋旧编重印，有重新编校补缺，亦有加以注释刊刻，从中可见南宋人旁采博收、探索钩沉的努力。[49]此外，南宋所编苏轼年谱不下十种，数量为历代之冠，苏轼在南宋文人心中地位之高，可以想见。宋孝宗所谓"人传元祐之学，家有眉山之书"，更可说是南宋追缅北宋文化的最佳写照。[50]

除文学著作外，苏轼的手书墨迹亦早在生前已为世人所重，即使元祐党禁，其受珍爱的程度也有增无减。李纲（1083—1140）曾有记述，道出当时情况："方绍圣、元符间，摈斥元祐学术，以坡为魁恶之者，必欲置死地而后已。及崇、观以来，虽阳斥而阴予之。残章遗墨，流落人间，好事者至刓屋壁彻板屏，力致而宝藏之，惟恐居后。故虽鲸海万里，搜裒殆尽，此与迹削于生前而履传于身后者，亦何以异。"[51]至南宋初年经历中原沦陷之劫后，苏轼遗墨更显珍贵。高宗时，诏求天下遗书，并及书

画，记载中有得苏书临木于报恩寺一事："坡归至常州报恩寺，僧堂新成，以板为壁，坡暇日题写几遍。后党祸作，凡坡之遗墨，所在搜毁。寺僧以厚纸糊壁，涂之以漆，字赖以全。至绍兴中，诏求苏黄墨迹，时僧死久矣，一老头陀知之，以告郡守。除去漆纸，字画宛然，临本以进，高宗大喜，老头陀得祠曹牒为僧。"[52]毋庸置疑，此故事只是冰山一角，世人于苏轼书迹不单不忍毁弃，更千方百计加以保存。

南宋时，世人皆以收藏苏轼墨迹为荣。以岳家为例，岳飞景仰苏轼书法之余，并学苏书，至其孙岳珂，秉承家世传统，所收苏书颇多，《宝真斋法书赞》所载苏轼遗墨，有来自家藏，亦有从其他藏家所得，或以鬻买方式购藏，甚至得于廛鬻，共二十九帖，数量仅次于所藏米芾与黄庭坚帖。[53]岳珂非常重视苏轼遗墨，若得罕见之帖，更感欣喜。[54]例如岳珂于无锡故家得苏轼《金丹帖》后，以此帖为其所藏所见苏帖之最佳者，喜而跋曰："予平生藏先生帖，清逸真妙，惟此为最。目阅诸藏书家帖字半世矣，亦未有一纸可与此帖并者。瓣香之敬，情事固应尔耳。"[55]后又买得苏轼《大字诗帖》，因感苏轼大字难求，其家所藏苏书又多为诗简，故备感珍惜，并赞曰："小字鹄引骞而翔，大字虎卧靖且庄。我藏遗帖虽盈箱，尚叹巨刻无涤黄。谁怜神物开混茫，想见醉墨犹淋浪。此题要补束晳亡，更恐有诗书雪堂。"[56]在岳珂其他的跋赞中，有称处世之大节，有叹人事之易变，有考诗帖寄寓之情，亦有论翰墨之精奇，无不从苏轼翰墨文字间，追想前辈风范。事实上，就苏轼遗墨而书的南宋题跋，到处可见，揭示出苏轼书迹的收藏与赏鉴，乃是南宋追思故家文化的一种寄托方式。陈傅良的《跋东坡与章子厚书》，正是其中一例：

> 予来湘中，见故家遗帖为多，而有二异，此书与赵潭州所藏黄门论章子厚罢枢密疏也。谏疏在省中，不知何年流落人间，固可异；此书伤触大臣，宜不为藏，而亦存于今，则尤异耳。书作于元丰元年，于是西方用兵，后四十七年，王蔡为燕山之役，京师遂及于祸，不仁而可与言，则何亡国败家之有？信哉！信哉！[57]

此跋借苏书以抒亡国败家之痛，故家遗帖的背后，实有特殊的文化意义。

在南宋兴盛的刻帖风气下，不少苏轼书迹亦透过摹刻上石，得以保存与流传。上文提及的三十卷《西楼苏帖》，便是所知最早的苏轼个人集帖。编刻者汪应

辰于乾道元年（1164）以敷文阁学士为四川制置使，知成都府，到任不久即开始
搜访苏轼墨迹，并以"每搜访所得即以入石"的方式，于乾道四年（1168）刻成
《西楼苏帖》，置于制置使官署中的西楼。[58]苏轼是四川人，成都是其故地，故此
集帖既保存了苏轼大量书迹，亦体现蜀地微妙的文化渊源。除此三十卷《西楼苏
帖》外，文献亦载有另一十卷本的《西楼苏帖》，可能亦是汪应辰所刻。[59]《西楼
苏帖》于南宋时已颇为著名，陆游对之尤为宝爱，其爱不释手的《东坡书髓》，便
是从十卷本的《西楼苏帖》选编而成。《西楼苏帖》为个人集帖，其他南宋所刻
的历代集帖与断代集帖，例如《群玉堂帖》（图5）、《郁孤台法帖》（图6）、《凤墅
帖》等，皆收有苏轼书迹。此外，一些散见于文献的记载，例如周必大（1126—
1204）于淳熙十二年（1185）二月清明节，就苏轼的《代张文定公上书》跋云：
"真迹今藏会稽薛氏，而同郡石氏安摹刻之。"又如上文所述，陆游劝其友施宿将
所藏的一帧苏轼书札上石等，都透露出南宋摹刻苏轼书迹风气的点滴。[60]可以相
信，苏书在南宋的摹刻数量，必定远较目前所知者为多。

保存苏轼著作遗墨，并将之传播发扬，只是南宋文化的一鳞半爪。在"渡江文
物，追配中原"的情结下，南宋人对于北宋传统的继承，可谓不遗余力。编刻北宋
文集，在南宋固然蔚然成风，而南宋所摹刻的法帖，亦以北宋书迹为多。以个人集
帖而论，除了前述的苏轼《西楼苏帖》外，还有欧阳修的《六一先生帖》与《欧阳
公集古录跋尾》，黄庭坚的《山谷先生帖》，米芾的《绍兴米帖》《英光堂帖》《松桂
堂帖》（图7），蔡襄的《蔡君谟帖》等，另外如《曲江帖》为北宋文人书法集帖，
《荔枝楼帖》与《凤墅帖》为宋人法帖，加上其他丛帖所收者，均可见南宋对北宋
书迹旁搜博采之功。

此外，综观南宋刻帖，除摹刻大量北宋遗墨外，另一特点是出现不少南宋人墨
迹。此现象固然反映南宋刻帖活动兴盛，以致无论古今书迹，亦为人所乐于摹勒，
但同时亦可见在靖康之难的文化浩劫后，宋人的忧患意识令本朝文化的保存与延续
备受重视。曾宏父于嘉熙至淳祐年间所刻的《凤墅帖》是最为典型之例。此帖为
断代帖，规模庞大，共44卷，分"前帖"与"续帖"各20卷，另附书帖、题咏各
2卷，所收皆为两宋名人书法，除了如苏、黄、米、蔡等书法大家外，更包括甚多
不以书法鸣世的政治、文化、学术名人墨迹，按其分类的南宋人帖，有"南渡廷魁
帖""南渡执政帖""南渡文艺帖""南渡诗文题跋""南渡将相名贤帖""南渡儒行

图 5

图 6

图 7

图 5　苏轼《群玉堂帖·春帖子词》（局部），拓本，吉林省博物馆藏
图 6　苏轼《郁孤台法帖·孟冬薄寒帖》（局部），拓本，上海图书馆藏
图 7　米芾《松桂堂帖·参赋》（局部），拓本，故宫博物院藏

帖"等，其用意明显不只在于传扬书法。曾宏父曾详述摹刻《凤墅帖》的始末，就
"前帖"云：

> 《凤墅帖》）二十卷，嘉熙、淳祐间勒石置吉州凤山书院，七年乃
> 成……悉本朝圣君名臣真笔目所见者。若夫异代字迹，则前贤镌刻已备，
> 展转（辗转）誊模，愈失其真，且亦欲类吾宋三百年间书法，自成一家，
> 以传无穷。古刻皆存桓温、王处仲字，意有所在，予亦不敢削巨奸遗墨，
> 以戾前志，盖视古帖亦犹续通鉴云尔。[61]

除了将墨迹传于后世，以彰显有宋一代的书法成就外，《凤墅帖》的摹刻更带有以史
为鉴的用意。就"续帖"则跋云：

> 自惟藏拙埜墅，踰二十载，挂冠又已十年，衰颓八帙，岂能更出门户。
> 家藏者，衰镌无遗，乡之故家，转假亦竭，士夫经从，各有好尚，有亦罕携
> 自随。傥绝笔以竢后人，谁其同志，不若参取奎画名墨，表表在人耳目。帖
> 所缺者，缉而继之，不敢执初志以不见真墨而略，庶可备皇朝文物之盛。[62]

曾宏父搜罗宋人书迹可谓鞠躬尽瘁，其"庶可备皇朝文物之盛"的抱负，正是南宋
刻帖精神的写照。

四、南宋书风

在传统书学中，除了以历代大师为评论对象外，时代风格亦往往成为书史回顾
的关注点，尤其是当董其昌（1555—1636）提出"晋人书取韵，唐人书取法，宋人
书取意"的观点后，此现象更为普遍。[63]然而，时代书风形成的因素异常复杂，改
朝换代虽然常为书风带来改变，但亦不可一概而论，何况像南宋只是南渡偏安，并
非真正的朝代更替。[64]在南宋文人眼中，中原沦陷虽然是政治现实，但无论是皇朝
道统，或是文化根源，南宋都与北宋一脉相承，并无间断。因此，从文化角度而言，
南宋书风上承北宋实是理所当然，而且在文化中兴的前提下，重建、保存、继承变

得至为重要，而书风传承的意义更显深远。

陆游于淳熙元年（1174）跋蔡襄书迹云："近岁苏、黄、米芾书盛行，前辈如李西台、宋宣献、蔡君谟、苏才翁兄弟书皆废"，道出了当时书坛的面貌。[65]北宋以苏、黄、米为书坛巨擘，三家书风于北宋后期已经风行，至南宋更成为故家传统中的书法典范。传世的苏轼《寒食帖》（图8）、《前赤壁赋》（图9）、《答谢民师论文帖》，黄庭坚《花气熏人帖》（图10）、《诸上座帖》（图11）、《致景道十七使君札并诗册》（图12）、《寒山子庞居士诗》（图13）、《赠张大同卷》、《经伏波神祠诗》、《松风阁诗》，米芾《苕溪诗卷》（图14）、《草书九帖》（图15）等，均有南宋印鉴或南宋跋语，是三家书迹流传于南宋的实例。从时间来说，延续三家书风以南宋前期为最盛，盖此期书家不少乃是随着宋室南渡而来，即使到了中、晚期，北宋遗踪仍然到处可见。举其要者，南宋学苏者有赵令畤（1061—1134）、杨时（1053—1135）、翟汝文（1076—1141）、苏迟（？—1155）、孙觌（1081—1169）、富宜柔（1084—1156）、向子諲（1085—1152）、沈与求（1086—1137）、韩世忠（1089—1151）、张浚（1097—1164）、王之望（1102—1170）、岳飞、韩璜（1130年赐进士出身）、虞允文（1110—1174）（图16）、叶衡（1114—1175）、尤袤（图17）、陆游、谢谔（1121—1194）等；学黄者有宋高宗、胡安国（1074—1138）、朱胜非（1082—1144）（图18）、张九龄（1092—1159）、王十朋（1112—1171）、王淮（1126—1189）、范成大（1126—1193）等；学米者则有米友仁（1074—1151）、王升（1076—1150后）、刘焘（1071？—1131？）、李彭（生卒不详）、胡沂（1107—1174）、米巨宏（13世纪中）、张孝祥（1132—1169）、吴琚（图19）、赵孟坚（1199—1264）等。[66]严格来说，如此归类乃是权宜之法，只能反映梗概，盖古代学书者多不囿于一家，而作品亦未必只显露单一渊源，例如宋高宗学黄庭坚后，尝取法米芾，最后始归于六朝；范成大有"字学山谷米老"的记载，并于黄、米之外，兼学蔡襄、苏轼，甚至杨凝式（873—954）等（图20）。[67]然而，南宋书法以苏、黄、米三家为主要基调，确是颇为明显的时代特色。传世《凤墅帖》残本中所存大量不以书法鸣世的南宋书迹，风格时有苏、黄、米遗韵，便足以说明三家书风的普及程度。

北宋三家书风盛行，除了是以大师为宗的传统学书观念使然外，亦是南宋人以

图 8

图 9

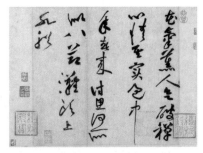

图 10

图 11

图 13

图 12

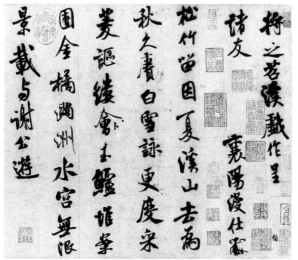

图 14 图 15

图 16

图17

图18

图19

图17　尤袤《〈定武兰亭序〉跋》，1184年，故宫博物院藏
图18　朱胜非《杜门帖》，约1135—1144年，纸本册页，28.7厘米×28.6厘米，故宫博物院藏
图19　吴琚《书识语并集山题名》（局部），纸本册页，31.3厘米×39.4厘米，台北故宫博物院藏

图20　范成大《雪晴帖》，约1190年，纸本册页，30.9厘米×43.9厘米，台北故宫博物院藏

翰墨寄托文化价值与理想的结果。比较上，南宋学苏的人最多，究其原因，相信是由于苏轼书风不仅是一种审美的选择，同时更是人格风范的楷模。北宋时，士大夫评书已喜将人品与书品相提并论，认为书法足以观人，墨迹以贤者为贵。南渡后，宋人深受佞臣误国之痛，对于道德情操备感重视，故于书法，更有"夫论书，当论气节"的标准。[68]对南宋文人来说，苏轼忠义之气与豁达的人生观，无论入世或出世，都是故家风范的完美典型。李流谦（1115年进士）曾谓"自有文章以来，未有若东坡先生者也。其人非特雄于翰墨，忠义之节，劲果之气，横绝古今。观其立朝尊君亲上之心根于天性"，此等赞誉，大体概括了南宋文人心中的苏轼形象。[69]因此，当南宋人评论苏轼遗墨，往往会由书风而及人品气节，敬慕之心亦油然而生。张栻（1133—1180）就苏轼书迹的一段跋语，最能说明苏轼书法背后的人文道德价值：

坡公结字稳密，姿态横生，一字落纸，固可藏玩，而况平生大节如此

哉。窃尝观公议论，不合于熙丰，固宜。至元祐初，诸老在朝，群贤汇征，及论役法，与己意小异，亦未尝一语苟同，可见公之心惟义之比，初无适莫也。方贬黄州，无一毫挫折意，此在它人已为难能，然年尚壮也。至于投老炎荒，刚毅凛凛，略不少衰，此岂可及哉。范太史家藏公旧帖，其间虽有壮老之不同，然忠义之气，未尝不蔚然见于笔墨间也，真可畏而仰哉。[70]

类似的评论角度，于南宋著作中到处可见，即使是曾经批评苏轼书法的朱熹（1130—1200），亦不免称许云："东坡笔力雄健，不能居人后，故其临帖物色牝牡，不复可以形似校量，而其英风逸韵，高视古人，未知其孰为后先也。"[71]在学苏的书家中，陆游亦有相近的评语："公不以一身祸福，易其忧国之心，千载之下，生气凛然，忠臣烈士所当取法也。"[72]此跋为其观赏施宿所藏东坡帖时所书，字里行间皆以苏轼的人品气节为重。陆游书法博取众益，但气息与苏书最为接近，其中又以书札最具苏轼笔意（图21）。宋人书札，往往信手挥就，不问工拙。陆游在随意书写时，书风与苏轼契合，正是他偏爱苏轼书法所致。从选编《东坡书髓》，至"三十年间未尝释手"，陆游已不仅视苏轼书法为临摹取法之源，更重要者，是可从中得到与故家传统相连的文化认同。陆游一生忧国伤时，以收复故土为己任，书法学苏，其背后的意义不言而喻。

黄庭坚书法之于南宋，亦可作如是观。他与苏轼同被列为元祐党人，二人诗文同为朝廷所严禁，及南渡后，于建炎年间已出现《豫章集》的编订，其后黄庭坚著作的其他编集以至其年谱，于南宋陆续出版，情况与苏轼相类。[73]毋庸置疑，黄庭坚的遗墨亦成为南宋人乐意收藏的故家文物。周必大曾跋黄庭坚帖曰：

> 右友人曾无疑所藏太史黄公帖……自崇观以后，凡片文只字，禁切甚严。至炎兴间，则虽宸翰犹俯同其笔法。盖一弛一张，人事也，或抑或举，有天道焉。观三代两汉以来，彝器碑刻，沉埋蚀泐之后，传宝百世，何独公遗墨与。[74]

此跋以黄庭坚遗墨等同古代彝器碑刻，具有流传百世的价值，道出黄庭坚书风于南宋初年盛极一时，甚至皇帝亦仿效其笔法。宋高宗早年学黄庭坚书法之事，文献

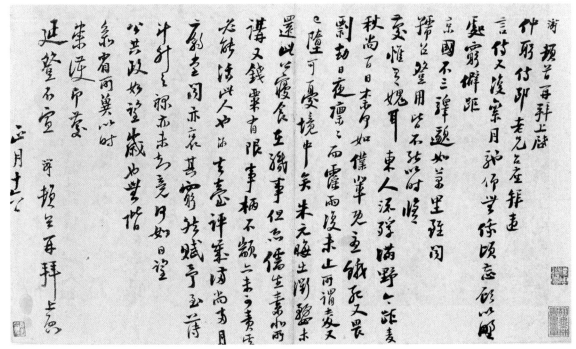

图21　陆游《致仲躬侍郎尺牍》，1182年，纸本册页，31.7厘米×54.3厘米，台北故宫博物院藏

中不乏记载，其传世拓本《佛顶光明塔碑》（图22）是最佳实证。[75]此作无论是结字或用笔，皆取法山谷，亦步亦趋，难怪周必大跋高宗书法时有"德寿皇帝中兴初，肆笔使入神品，庭坚书法，特筌蹄耳"之语。[76]一如苏轼，黄庭坚书风于南宋盛行，除了北宋遗风的因素，亦在于山谷德艺双修，人书皆贵。故张孝祥说："豫章先生，孝友文章，师表一世，咳唾之余，闻者兴起，况其书又入神品，宜其传宝百世。"[77]在文学上，黄庭坚所创的江西诗派于南宋风靡一时，其持身处世则端方刚正，"本于天才，变而成家"的山谷书法，由是成为南宋书坛中继承故家传统的另一选择。[78]

　　"世人竞写襄阳字"，此诗句概括出米芾书风于南宋普及的情况。[79]米芾不仅以笔墨精妙见称，更是书画鉴藏的专家，其形象与活跃于政坛，并于文坛开宗立派的苏、黄迥异，然其代表着故家传统的意义，则可谓不遑多让。在南宋初年，高宗尝学米书，并对米芾大加赞扬，曰："以芾收六朝翰墨，副在笔端，故沉着痛快，如乘骏马，进退裕如，不烦鞭勒，无不当人意。"[80]米芾书法的六朝渊源，隐含着正统传

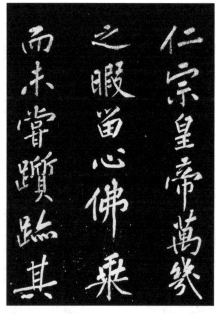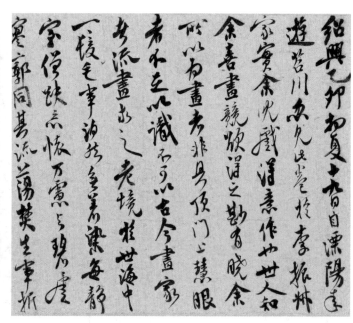

图22
图23

图22　宋高宗《佛顶光明塔碑》(局部)，1133年，拓本，175厘米×86.4厘米，日本宫内厅书陵部藏
图23　米友仁《自题云山得意图》(局部)，纸本，29.7厘米×42厘米，台北故宫博物院藏

承的观念，这无疑是高宗取法并给予高度评价的原因，但其神俊超逸的书风，自具有本身成为经典的条件。除高宗外，米友仁秉承家学，以延续父亲书风为己任，其书法虽被评为"不逮其父"，未尝没有推波助澜之功（图23）。[81]事实上，米友仁得高宗重用，为内府所藏法书名画进行鉴定，其中包括大量米芾遗墨，间接促成了《绍兴米帖》的刊刻，在南宋初年的艰难时候，对于米芾"传统"的形成，至为有益。其后米芾曾孙米巨公亦克绍箕裘，书风恪守米家传统，更于淳熙十五年（1188）以米芾书迹勒石，刻成《松桂堂帖》，以传扬家学。[82]对其他南宋人来说，米芾既集古法之大成，属书统正脉，又能以其"如天马脱衔，追风逐电"之书风，自成一家，正足以体现出故家文化的辉煌成就，故于苏、黄以外，成为"追配中原"的理想模范。"字中有笔米博士，片纸人间什袭藏""宝晋之字，几满天下"，这些记述正可为南宋时期米芾书法大行其道下一注脚。[83]

　　苏、黄、米三家书法是北宋后期兴起的潮流，强调个性、以意为尚，开辟了宋代书法的新时代。在政局急促的改变下，此新潮于南宋迅速成为故家文化中的

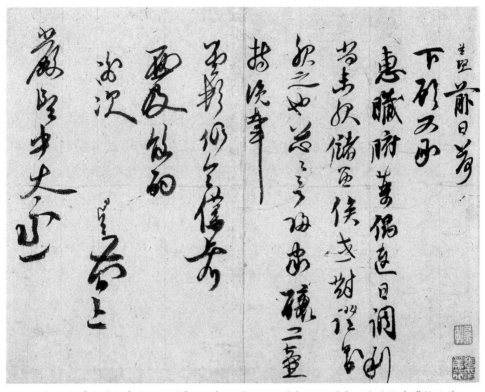

图24　赵孟坚《致严坚中太丞尺牍》，纸本册页，25.5厘米×33厘米，台北故宫博物院藏

经典传统，为书家所致力保存、学习与发扬。陆游所指"近岁苏、黄、米芾书盛行"的现象，正是南宋书坛响应政治与文化邅变的结果。或许从艺术本身的发展规律而言，新兴潮流必然有其持续性，故无论怎样，苏、黄、米三家书风都必会风行一段时间，然而，在南宋偏安的情境下，三家书法的意义已不只在于风格潮流或审美时尚，更重要的是在于笔墨背后所蕴含的故家渊源与文化价值。在时间上，南宋偏安超过一个半世纪，书法的发展难免有所变化，例如在南宋末年赵孟坚由唐入晋的学书主张，便是以唐法建立"间架墙壁"，以矫当时书法敧侧过甚之弊。惟观赵孟坚的传世书迹（图24），仍依稀可见苏轼与米芾的气息，而赵氏平生喜与金石书画为伴，更是仿效米芾书画船的风雅。或可以说，"追配中原"的情结虽然以南宋前期最盛，但影响所及，南宋整朝书风都离不开以苏、黄、米为代表的故家传统。即使是经典的魏晋传统、正气凛然的颜真卿（709—785）、被苏轼誉为本朝第一的蔡襄等，都曾经为南宋书家所效法，但在具体的书风影响上，还是

难与北宋三家相提并论。

结语

靖康之难，宋室南渡，对宋人来说是一场翻天覆地的浩劫。在偏安一隅的形势下，文化重建既是宋室显示正统的必要政策，亦是文人重拾尊严的艰难过程。"渡江文物，追配中原"成为南宋初年的特殊文化情结，而朝野蓬勃的藏书藏帖、刻书刻帖等活动，与这种文化情结密不可分。南宋的收藏与刊刻活动，固然亦建基于当时浓厚的读书风气、先进的印刷技术、兴盛的出版事业等条件上，但在南宋时人的文化心态而言，这些活动的意义，更在于为本朝文物与传统，作出保存、整理与发扬。南宋的书法，便是在这种氛围下表现出"保守"的性格。

在以大师为评论标准的传统观念下，南宋乃是一个"衰落"的时期，未能于书法史占上重要席位。南宋书坛的确没有出现堪与苏轼、黄庭坚、米芾雁行的大师，更遑论有新宗派的创建，然而，南宋书法的"保守"却体现出其独特的文化底蕴。在承传北宋三家书风的背后，南宋书家对于本朝文化的认同，对于故家传统的延续，对于人品气节的重视，都有足资珍贵的历史意义。中国书法本就不纯粹是审美的问题，南宋书法的价值，亦当从彼时的文化情境作出审视。

（原载于《故宫学术季刊》第28卷第4期，2011年夏，页59—94。）

注 释

[1] 王明清辑：《挥麈后录》(《景印文渊阁四库全书》第1038册；上海：上海古籍出版社，1987)，卷七，页17上。

[2] 例如绍兴二年（1132），得平江府贺铸之子贺廪所藏书籍五千卷。见徐松辑：《宋会要辑稿》(《续修四库全书》第778册；上海：上海古籍出版社，1995)，《崇儒》四，页11，《求书藏书》条。

[3] "诏曰：国家用武开基，右文致治……藏书之盛，视古为多，艰难以来，散失无在。朕虽处干戈之际，不忘典籍之求，虽下令于再三，十不得其四五。今幸臻于休息，宜益广于搜寻。夫监司总一路之权，郡守寄千里之重，各谕所部，悉上送官。苟多献于遗编，当优加于褒赏。"载陈骙：《南宋馆阁录》(《景印文渊阁四库全书》第595册)，卷三，页1下—2上，《储藏·绍兴十三年七月九日诏求遗书》条。"南渡以来，御府旧藏皆失，宜下诸路搜访。其献书者，或宠以官，或酬以帛。盖教化之本，莫先于此也。"载李心传：《建炎以来系年要录》(《景印文渊阁四库全书》第327册)，卷一百四十九，页12下—13上。

[4] 徐松辑：《宋会要辑稿》，崇儒四，页14，《求书藏书》条；李心传：《建炎以来系年要录》，卷一百五十五，《绍兴十六年七月壬辰纪事》，页19上。

[5] "迨夫靖康之难，而宣和馆阁之储，荡然靡遗。高宗移跸临安，乃建秘书省于国史院之右，搜访遗阙，屡优献书之赏，于是四方之藏，稍稍复出，而馆阁编辑，日益以富矣。当时类次书目，得四万四千四百八十六卷。至宁宗时续书目，又得一万四千九百四十三卷，视《崇文总目》，又有加焉。"脱脱等：《宋史》(《景印文渊阁四库全书》第283册)，卷二百零二，《艺文志一》，页3下—4上。另可参考马端临：《文献通考》(《景印文渊阁四库全书》第614册)，卷一百七十四，《经籍考一》。

[6] 有关南宋官府藏书，可参考顾志兴：《浙江藏书史》(杭州：杭州出版社，2006)，上册，页87—94；傅璇琮、谢灼华编：《中国藏书通史》(宁波：宁波出版社，2001)，上册，页297—348。

[7] 周密：《齐东野语》(《景印文渊阁四库全书》第865册)，卷十二，页8下—9上，《书籍之厄》条。

[8] 赵明诚：《金石录》(《景印文渊阁四库全书》第681册)，后序，页3。

[9] 赵明诚：《金石录》，后序，页4。

[10] 叶梦得自述云："余家旧藏书三万余卷，丧乱以来，所亡几半。山居狭隘，余地置书囊无几，雨漏鼠啮，日复蠹败。今岁出曝之，阅两旬才毕，其间往往多余手自抄，览之如隔世。"叶梦得：《避暑录话》(《景印文渊阁四库全书》第863册)，卷上，页3下。

[11] "南度以来，惟叶少蕴少年贵盛，平生好收书，逾十万卷，置之雪川弁山山居，建书楼以贮之，极为华焕。"见王明清辑：《挥麈后录》，卷七，页17下。亦有研究谓此十万卷有夸大之嫌，实际数目应为四五万卷左右。见方建新：《宋代大藏书家叶梦得的藏书活动及其对图书事业的贡献》，载黄建国、高跃新主编：《中国古代藏书楼研究》(北京：中华书局，1999)，页292—301。

[12] 晁公武：《郡斋读书志》(《景印文渊阁四库全书》第674册)，页1—2，原序。

[13] "（井度）书凡五十箧，合吾家旧藏，除其复重，得二万四千五百卷有奇。今三荣僻左少事，日夕躬以朱黄雠校舛误，每终篇辄撮其大指论之，岂敢劲二三子之博闻，所期者不坠家声而已。"晁公武：《郡斋读书志》，原序，页1—2。

[14] "绍兴十三年，始建秘书省于临安天井巷之东，仍诏求遗书于天下，首命绍兴府录请大夫直秘阁陆宰家所藏书来上，凡万三千卷有奇。"施宿等：《会稽志》(《景印文渊阁四库全书》第486册)，卷十六，页29下，《求遗书》条。

[15] 陆游：《渭南文集》(《景印文渊阁四库全书》第1163册)，卷二十八，页4下—5上，《跋京本家语》条。

[16] 有关陆宰三代藏书论述，参见顾志兴：《浙江藏书家藏书楼》，页31—38。

[17] 陆游：《渭南文集》，卷三十，页4下—5上，《跋东坡集》条。

[18] 王明清辑：《挥麈前录》(《景印文渊阁四库全书》第1038册)，卷一，页15下—16上。有关宋代藏书，参见潘美月：《宋代藏书家考》(台北：学海出版社，1980)；潘铭燊：《宋代私家藏书考》，《华国》，第6期（1971），页201—262。

[19] 有关南宋藏书家人数，参见傅璇琮、谢灼华编：《中国藏书通史》，上册，页353—356。

[20] 周密：《齐东野语》，卷六，页1上，《绍兴御府书画式》条。

[21] 有关南宋内府法书收藏的论述，参见方爱龙：《南宋书法史》（上海：上海古籍出版社，2008），页259—271。

[22] 有关该帧尺牍的论述，见何传馨主编：《文艺绍兴——南宋艺术与文化·书画卷》（台北：台北故宫博物院，2010），页351—352。

[23] 陈傅良撰、曹叔远编：《止斋集》（《景印文渊阁四库全书》第1150册），卷四十一，页6下，《跋欧王帖后》条。

[24] 叶梦得：《避暑录话》，卷上，页21上。

[25] 潘美月：《宋代藏书家考》，页170—171；顾志兴：《浙江藏书家藏书楼》，页39。

[26] 潘美月：《宋代藏书家考》，页170—171；顾志兴：《浙江藏书家藏书楼》，页39。

[27] 陆游《雨后极凉料简箧中旧书有感》一诗云："笠泽老翁病苏醒，欣然起理西斋书。十年灯前手自校，行间颠倒黄与朱。区区朴学老自信，要与万卷归林庐。"载陆游撰、陆子虚编：《剑南诗稿》（《景印文渊阁四库全书》第1162册），卷十二，页26上。有关陆游藏书的论述，参见潘美月：《宋代藏书家考》，页184—191；顾志兴：《浙江藏书家藏书楼》，页32—37。

[28] 此统计参见方爱龙：《南宋书法史》，页271—275。

[29] 周密：《癸辛杂识》（《景印文渊阁四库全书》第1040册），后集，页50；佚名：《悦生所藏书画别录》，载卢辅圣主编：《中国书画全书》（上海：上海书画出版社，1992—1998），第2册，页727。

[30] 周密曾自述："吾家三世积累，先君子尤酷嗜，至鬻负郭之田以供笔札之用。冥搜极讨，不惮劳费，凡有书四万二千余卷，及三代以来金石之刻一千五百余种，庋置'书种''志雅'二堂，日事校雠，居然籖金之富。"周密：《齐东野语》，卷十二，页9下。有关周密藏书的论述，参见潘美月：《宋代藏书家考》，页231—232；顾志兴：《浙江藏书家藏书楼》，页46—48。

[31] 刘克庄：《后村集》（《景印文渊阁四库全书》第1180册），卷三十二，页2上，《蔡端明帖》条。有关南宋私家法书收藏的综述，参见方爱龙：《南宋书法史》，页271—278。

[32] 刻帖与刻书的关系，亦可从刻工了解，如传世《淳化阁帖》拓本刻有刻工姓名，包括张通、郭奇、王成等，这些刻工皆参与书籍刊刻。有关讨论见顾音海：《国子监本〈阁帖〉的刻工问题》，载陈燮君、汪庆正、单国霖编：《〈淳化阁帖〉与"二王"书法艺术》（上海：上海博物馆，2003），页59—63。

[33] 李心传：《建炎杂记》（《景印文渊阁四库全书》第608册），甲集卷四，页13下—14上，《监本书籍》条。

[34] 程文荣：《南村帖考》（台北：学海出版社，1977），页193—194。赵汝愚等札子云："照会本省有累朝御书并历代名贤墨迹，窃虑岁久或致蠹弊，乞降指挥依秘阁旧来体例，摹勒上石。"载佚名：《南宋馆阁录续录》（《景印文渊阁四库全书》第595册），卷三，页1上，《储藏》条。南宋的御书刻石，见同书。

[35] 顾志兴：《浙江藏书家藏书楼》，页48—50。

[36] "陈思售书于都市，士之好古博雅搜遗猎忘以足其所藏，与夫故家之沦坠不振，出其所藏以求售者，往往交于其肆，且售且使，久而所阅滋多，望之则能别其真赝。"陈思：《宝刻丛编》（《原刻景印石刻史料丛书》乙编之四；上海：艺文印书馆，1967），页3，陈振孙序。另参见顾志兴：《浙江藏书家藏书楼》，页52—53。

[37] 佚名：《爱日斋丛钞》（《景印文渊阁四库全书》第854册），卷一，页16上。

[38] 陆游：《渭南文集》，卷二十九，页3，《跋东坡帖》条。

[39] 陆游：《渭南文集》，卷二十九，页11下—12上，《跋东坡书髓》条。

[40] 《英光堂帖》有残本传世，藏于北京故宫博物院及香港中文大学文物馆。有关《英光堂帖》的研究，参见林业强：《宋拓〈英光堂帖〉考——兼论香港中文大学文物馆藏第三卷》，载中国法帖全集编辑委员会编：《中国法帖全集》（武汉：湖北美术出版社，2002），第10册，页17—35。

[41] "（廖莹中）又刻陈简斋去非、姜尧章、任希夷、卢柳南四家遗墨十三卷皆精妙""（廖莹中）又刻小字帖十卷，则皆近世，如卢方春所作《秋壑记》、王茂悦所作《家庙记》《九歌》之类。又以所藏陈简斋、姜白石、任斯庵、卢柳南四家书为小帖，所谓《世彩堂小帖》者。世彩，廖氏堂名也。"分见周密：《志雅堂杂钞》，载陶宗仪编：《说郛》（《景印文渊阁四库全书》第877册），卷二十七下，页19；周密：《癸辛杂识》，后集，页31下—32上，《贾廖碑帖》条。

[42] 按目前统计，可考的南宋丛帖，包括官刻与私刻，有60种以上。见方爱龙：《南宋书法史》，页293—300，附表《南宋主要丛帖一览表》。

[43] 李处全：《曾程堂记》，载郑虎臣编：《吴都文粹》（《景印文渊阁四库全书》第1358册），卷九，页

39下。

[44] 见陆游《书叹》及《谢徐居厚汪叔潜携酒见访》二诗，分载陆游撰、陆子虚编：《剑南诗藁》（《景印文渊阁四库全书》第1162册），卷七，页22下—23上；卷三十，页17上。

[45] 赵蕃：《乾道稿·淳熙稿》（《景印文渊阁四库全书》第1155册），卷十五，页13，《寄黄子耕》条；卷五，页7下，《别韩尚书》条。韩淲：《涧泉集》（《景印文渊阁四库全书》第1180册），卷十一，页15下—16上，《题司马寺丞约汪倅赵倅携酒相过涧亭》诗；卷十三，页6上，《二十五日次韵昌甫别后所寄》诗。

[46] 佚名：《宋大诏令集》（北京：中华书局，1962），卷二百一十，《政事六十三》页796，《故朝奉郎苏轼降授崇信军节度行军司马制》条。

[47] 宋孝宗：《东坡全集序》，载苏轼：《东坡全集》（《景印文渊阁四库全书》第1107册），序，页1上。

[48] 陆游：《老学庵笔记》（《景印文渊阁四库全书》第865册），卷八，页1上。

[49] 有关南宋时苏轼著作的编刊情况，参见曾枣庄等：《苏轼研究史》（南京：江苏教育出版社，2001），页79—155。

[50] 宋孝宗：《宋赠苏文忠公太师勅文》，载苏轼：《东坡全集》，勅文，页1下。

[51] 李纲：《梁溪集》（《景印文渊阁四库全书》第1126册），卷一百六十三，页8上，《跋东坡小草》条。

[52] 罗大经：《鹤林玉露》（《景印文渊阁四库全书》第865册），卷九，页8下。

[53] 有关岳飞书学苏轼，岳珂尝有提及："先王凤景仰苏氏笔法，纵逸大概，祖其遗意""始先生在兵间，独以垂意文艺称，字尚苏体。"载岳珂：《宝真斋法书赞》（《景印文渊阁四库全书》第813册），卷二十八，页7下，《鄂忠武王书简帖》条；卷十五，页2上，《黄鲁直先生赐帖》条。

[54] 岳珂《跋苏文忠萧丞相楼二诗帖》条曰："先君述先生之遗意，喜收坡帖。"载岳珂：《宝真斋法书赞》，卷十二，页20下。

[55] 岳珂：《宝真斋法书赞》，卷十二，页9，《跋苏文忠金丹帖》条。

[56] 岳珂：《宝真斋法书赞》，卷十二，页19下，《苏文忠大字诗帖赞》条。

[57] 陈傅良撰、曹叔远编：《止斋集》，卷四十二，页2上，《跋东坡与章子厚书》条。

[58] 有关《西楼苏帖》的讨论，参见蔡鸿茹：《关于宋拓本〈西楼苏帖〉（〈东坡苏公帖〉）》，载中国法帖全集编辑委员会编：《中国法帖全集》，第6册，页1—10。

[59] 现藏于北京市文物公司的《东坡苏公帖》残本，可能为此十卷本之物。参见蔡鸿茹：《关于宋拓本〈西楼苏帖〉（〈东坡苏公帖〉）》，载中国法帖全集编辑委员会编：《中国法帖全集》，第6册，页3—4。

[60] 周必大撰、周纶编，《文忠集》（《景印文渊阁四库全书》第1147册），卷十八，页6上，《跋东坡代张文定公上书》条。

[61] 曾宏父：《石刻铺叙》（《景印文渊阁四库全书》第682册），卷下，页7上—8上，《凤墅帖》条。

[62] 曾宏父：《石刻铺叙》，卷下，页9，《续帖》条。

[63] 董其昌：《容台集·别集》（台北：台北图书馆，1968），页1890，《书品》条。

[64] 有关时代书风的讨论，参见傅申：《时代风格与大师间的相互关系》，《书法研究》1992年第1期（总47辑），页1—20。

[65] 陆游：《渭南文集》，卷二十六，页13下，《跋蔡君谟帖》条。

[66] 有关南宋书家延续北宋的概述，参见方爱龙：《南宋书法史》，第一章至第三章。

[67] 有关宋高宗的书法，参见朱惠良：《南宋皇帝书法》，《故宫学术季刊》第2卷第10期（1985夏），页17—51。范成大学山谷米老，见董史：《皇宋书录》，载卢辅圣主编：《中国书画全书》，第2册，页642。亦参见方爱龙：《南宋书法史》，页129—131。

[68] 费衮：《梁溪漫志》（《景印文渊阁四库全书》第864册），卷六，页16上，《论书画》条。

[69] 李流谦：《澹斋集》（《景印文渊阁四库全书》第1133册），卷十，页6上，《与郑择可辨属字书》条。

[70] 张栻撰、朱熹编：《南轩集》（《景印文渊阁四库全书》第1167册），卷三十五，页3，《跋东坡帖》条。

[71] 朱熹：《晦庵集》（《景印文渊阁四库全书》第1145册），卷八十四，页26下，《跋东坡帖》。朱熹："字被苏、黄胡乱写坏了，近见蔡君谟一帖，字字有法度，如端人正士，方是字。"载朱熹撰、黎靖德编：《朱子语类》（《景印文渊阁四库全书》第702册），卷一百四十，页20下。

[72] 陆游：《渭南文集》，卷二十九，页3，《跋东坡帖》条。

[73] 有关黄庭坚文集的编刻，参见王岚：《宋人文集编刻流传丛考》（南京：江苏古籍出版社，2003），页196—222。

[74] 周必大：《文忠集》，卷五十一，页2，《跋曾无疑

所藏黄鲁直晚年帖》条。

[75] 如楼钥云："高宗皇帝自履大位，时当难难，无他嗜好，惟以翰墨自娱。始为黄庭坚书，改用米芾，动皆逼真。"楼钥：《攻媿集》（《景印文渊阁四库全书》第1153册），卷六十九，页19上，《恭题汪逵所藏高宗宸翰·御书中庸篇》条。

[76] 周必大：《文忠集》，卷十六，页23上，《建炎御笔跋》条。

[77] 张孝祥：《于湖集》（《景印文渊阁四库全书》第1140册），卷二十八，页3上，《跋山谷帖》条。

[78] 岳珂：《宝真斋法书赞》，卷十四，页266，《黄鲁直食面帖》条。

[79] 赵蕃：《乾道稿·淳熙稿》（《景印文渊阁四库全书》第1155册），卷十七，页31上，《观徐复州家书画七首》条。

[80] 赵构：《翰墨志》（《丛书集成初编》第1628册；

上海：商务印书馆，1936），页3。

[81] 有关米友仁继承及发扬其父书法的论述，参见石慢：《克尽孝道的米友仁——论其对父亲米芾书迹的搜集及米芾书迹对高宗朝廷的影响》，《故宫学术季刊》，第9卷第4期（1992夏），页89—126。魏了翁："元晖虽不逮其父，然如王谢家子弟，竟自有一种风格也。"见魏了翁：《鹤山集》（《景印文渊阁四库全书》第1173册），卷六十二，页19上，《跋米友仁帖》条。

[82] 《松桂堂帖》现藏北京故宫博物院。参见中国法帖全集编辑委员会编：《中国法帖全集》，册12。

[83] 张栻撰、朱熹编：《南轩集》，卷七，页1下，《和答郑宪分赠米帖》条；王柏：《鲁斋集》（《景印文渊阁四库全书》第1186册），卷十一，页6上，《宝晋小楷跋》条。

宋代书法中的崇古、通变与尚意
——出土石刻引发的思考

虽然宋代书法研究一向是以传世的名人书札诗卷等墨迹为主要实物材料，但出土石刻书迹却往往能于补阙之余，引带出重要的书史问题，其价值实不容忽视。本文所选论的三件出土书迹中，《嘉祐二体石经》展现了北宋朝中章友直（1006—1062）一类的"标准"篆书风格，属于唐篆以来的古典传统；《王尚恭墓志铭》是司马光（1019—1086）罕见的隶书佳作，风格上承唐隶余绪；《宋乐夫人墓志铭》则是朱敦儒（1081—1159）的唯一传世楷书，可印证文献中对其书法渊源的记载。此三件作品固有其本身的书史价值，然其所引发出有关宋代篆隶书法及钟繇（151—230）书风的问题，更具有宏观性的意义。透过这些问题的讨论，不单对宋人"崇古"的风气、"通变"的观念，以及"尚意"的新时尚有另一角度的认识，同时亦可对宋代书法史的研究有补充性的帮助。

一、《嘉祐二体石经》与宋代篆书

北宋《嘉祐二体石经》约刻于1041至1061年，所刻先秦论著共九经，包括《周易》《诗经》《尚书》《周礼》《礼记》《春秋》《孝经》《论语》及《孟子》，书分篆、正二体，立于国子监，然经金、元、明数朝的天灾及人为浩劫，原石早已不存，至清时始有墨拓残本及若干残石的发现。[1] 入20世纪，随着考古工作的展开，曾先后于1922、1954、1956、1982年五次于开封市出土残石共六件。[2]（图1）所见为1982年所发现的《周礼》第一块经石，所刻文字基本完好，对书法研究是一件重要的实物材料。

石经的镌刻渊源有自。《嘉祐二体石经》属太学石经传统，其滥觞为汉代的《熹平石经》，之后唐代的《开平石经》及五代的《蜀石经》，皆延续此传统。太学石经的镌刻，固然反映了官定儒家经本之意，然因为书丹往往出自朝中善书者之手，

图1 图2

图1 《嘉祐二体石经·周礼》（局部），1040—1057年，1982年河南开封陈留出土残石拓本
图2 《嘉祐二体石经·周礼》（局部），1040—1057年，石刻拓本，中国国家图书馆藏

　　故石经对了解重要书家及书风具有重要的参考价值，如蔡邕（133—192）相传曾参
与《熹平石经》的制作，是其一例。《嘉祐二体石经》之制作历时廿余载，规模宏
大，然史籍记载有关书家的信息却甚为简略，只知有章友直、杨南仲、胡恢、张次
立等人作篆书，而正书书者之名则付阙如。[3] 从拓本所见，各残石的书风略有差异，
其中较新出土的《周礼》与传世拓本的《周礼》（图2）则较为一致，或应出自一人
之手，其水平亦较《孝经》（图3）为佳。[4]《周礼》的正书温文娴雅，是典型的虞
世南（558—638）风格，可反映初唐书家于北宋朝中碑刻书法的重要地位。至于其
篆书，则用笔瘦劲，结体尚见严整，既是太学石经，则此等篆书应代表当时朝廷的
"标准"篆书。宋代篆书传世甚少，《嘉祐二体石经》既为"标准"风格，则其书史
价值自是不言而喻。由此件出土的《嘉祐二体石经》残石而申论宋代篆书，亦当有
一定的意义。

　　宋代书法虽以行书为主，但宋人对于与篆书有关的金石文字研究，却卓然可

图3 《嘉祐二体石经·孝经》(局部),1040—1057年,石刻拓本,中国国家图书馆藏

观,而且精于篆法的书家亦大不乏人。当时宋人的金石文字研究,在鉴古的风气下,蔚然成风,金石著作如欧阳修(1007—1072)的《集古录》、黄伯思(1079—1118)的《东观余论》、董逌的《广川书跋》、赵明诚(1081—1129)的《金石录》、薛尚功(?—1114)的《历代钟鼎彝器款识法帖》,文字学著作如徐铉(916—992)、句中正(929—1062)等对许慎(30—124)《说文解字》的校订、郭忠恕(?—977)的《汗简》,以至于笔记杂著如张世南的《游宦纪闻》、赵希鹄(1170—1242)的《洞天清禄集》等,洋洋大观,况且尚有如曾巩(1019—1083)《金石录》般的遗佚著作,为数不少。[5]这些著作虽然不是书法的专门研究,但可从侧面说明宋人透过金石文字的著录、考释、研究与鉴赏,加深了对篆书的认识,包括篆书的字形。可以说,宋代金石文字研究的兴盛,对于当时篆书的发展应该是非常有利的,而事实上,宋代不少篆书能手本身便是研究字学的。

另一方面,虽然篆书在宋代早已不是其日常普遍使用的书体,但作为一种古体字,亦往往被采用以满足特殊的需要。最常见者莫如用作碑额的题字,篆书本身的严谨结构与装饰性已几乎令其成为必然的选择。据《宋史》记载:"书学生习篆、隶

图4　徐铉《温仁朗墓志篆额》，990年，石刻拓本，中国国家图书馆藏

（实指真书）、草三体……篆以古文、大小二篆为法，隶以"二王"、欧、虞、颜、柳真行为法，草以章草、张芝九体为法。"[6]可见篆书于宋代实有一定的实用价值，故能成为朝廷书法培训的一种必须研习的书体。

《宣和书谱》中列举北宋的篆书名家，仅益端献王（赵頵，1056—1088）、徐铉及章友直三人；米芾（1051—1107）《书史》综论宋太宗（939—997）以来书法潮流时谓"能篆书者宣德郎赵霆"，似乎人才凋零，但事实并非如此。[7]当北宋前半期尚意新书风未兴、规矩严正的碑版书法仍占主导时，擅写篆书的名家亦较多。其中徐铉由南唐入宋，声名甚显，《宣和书谱》录其篆书书迹七件，惜皆不传，传世只有碑额篆字（图4）及摹李斯（前284—前208）的《峄山刻石》，前者续李阳冰（721—784后）玉箸篆法（图5），后者用笔较为纤细，且是仿摹之作，难窥全豹。[8]沈括（1031—1095）曾观徐铉篆书谓："映日视之，画之中心有一缕浓墨，正当其中，至于曲折处亦当中，无偏侧处，乃笔锋直下不倒侧，故锋常在画中，此用笔之

法也",由此可想见徐铉中锋运笔之法。[9]与徐铉同时的有干文秉,欧阳修曾誉其篆书远过徐铉,惜永叔所藏王文秉的《大篆千字文》及《紫阳石磬铭》已佚,其书艺已无从得见。[10]僧梦英则专务古体书法,其书迹可见于西安碑林,如《篆书千字文碑》(图6)及《篆书目录偏旁字源碑》(图7),均字形修长,笔画匀称,亦属李斯及李阳冰以来的传统。[11]同存于碑林的有梦英《十八体诗刻》,于宋尤著,《宣和书谱》便谓益端献王曾仿效之,而宣和内府更藏其二十六体篆。[12]唯宋代论者每非议梦英此类变体的篆字多有臆造,有违古法。[13]北宋初另一篆书名家为郭忠恕,欧阳修称其"篆法自唐李阳冰后未有臻于斯者"[14]。郭的传世作品有《三体阴符经》(图8),亦见于西安碑林,另梦英《张仲荀抄高僧传序碑》则存其篆额。[15]此外,宋初至北宋中叶的其他篆书家有句中正(929—1102)、李无惑、郑文宝(953—1013)、查道(955—1018)、高绅、申革、葛湍及尹熙古等。[16]其中郑文宝师徐铉,徐摹李斯《峄山刻石》的刻石工作便是出于其手;尹熙古则以"古拨镫法"闻于世,其传世作品只有数帧篆额而已。[17]

此后直至北宋末年皆续有专攻篆书的能手,声望较隆的是邵竦和章友直。[18]邵竦被称"尤工为钗股篆,世所钦重",惜书迹难见。[19]章友直既为《宣和书谱》所载三位北宋善篆者之一,并曾参与书写《嘉祐二体石经》,其书名之显赫亦可想见。当时论者许其能继李斯、李阳冰及徐铉之后,允为一代大师。[20]事实上,其声望于南宋时仍历久不衰。陈樵(1190年进士)《负暄野录》便曾论其篆书:"(章)作方圆二图,方为棋盘,圆为射帖,皆一笔所成。其笔画粗细,位置疏密,分毫不差……盖其笔法精熟,心手相忘,方圆不期自中规矩。"[21]《嘉祐二体石经》的残石及传世拓本虽难定书者为何,但当年书丹的篆书部分,必出于其手。章友直的篆书可以其传世墨迹为准。故宫博物院所藏传为阎立本(601—673)所绘的《步辇图》,图后有其篆书跋文(图9),结体修长匀称,用笔瘦劲圆润,字行间矩规整,风格仍属二李一脉的玉箸篆,足证朱长文(1039—1098)谓其"以玉箸字学宗当世"之评语,实有所据。[22]题于此跋后的其他宋人跋语,多有对章的篆书加以赞美,由此亦可见章的书名。[23]此跋结体较《嘉祐二体石经》的《周礼》残石更为修长,故《周礼》之现存部分未必出自章友直之手。同期有篆书之名而见作品传世者,有李康年、苏唐卿与王寿卿(1060—1122),皆为当时文人书家称颂。李康年被苏轼称为"好古博学,而小篆尤精",黄庭坚说他"晚寤籀篆,下笔自可意,直木曲铁,得之自然。秦丞相

图5

图6

图7

图8

图5 李阳冰《三坟记》（局部），767年，宋代重刻拓本，碑藏西安碑林
图6 梦英《篆书千字文碑》（局部），965年，石刻拓本，碑藏西安碑林
图7 梦英《篆书目录偏旁字源碑》（局部），999年，石刻拓本，碑藏西安碑林
图8 郭忠恕《三体阴符经》（局部），966年，石刻拓本，中国国家图书馆藏

图 9　　　　　　　　　　　图 10　　　　　　　　　　　图 11

图 9　章友直《(传)阎立本〈步辇图〉跋》，北京故宫博物院藏
图 10　李康年《(传)阎立本〈步辇图〉跋》，北京故宫博物院藏
图 11　苏唐卿《祖无择三语诗刻》(局部)，1044 年，石刻拓本

斯、唐少监阳冰不知去乐道远近也"，其书迹亦见跋于《步辇图》后(图10)。[24]苏
唐卿为欧阳修的好友，黄伯思曾屡称其篆法，谓其"规模虽法李监，而端劲方隐，
殊可珍传。"[25]其传世书迹《祖无择三语诗刻》(图11)，属摩崖石刻，笔力厚劲，颇
存古意。[26]王寿卿则有《穆氏先茔表》传世，其篆书曾被黄庭坚誉为"得阳冰笔
意"。[27]

　　南宋时仍不乏古文字及金石研究的专家兼擅古体书法，著《钟鼎彝器款识法帖》
的薛尚功即为其一例，然以篆书之名饮誉书坛者，还应首推徐兢(1091—1153)。徐
兢于宣和间曾任书学博士，入南宋后书名不坠。宋高宗(1107—1187)论绍兴以来书
法时谓"杂书、游丝书惟钱塘吴说，篆法惟信州徐兢。"[28]陈槱数近世各体书法时则谓

"小篆则有徐明叔及华亭曾大中、常熟曾耆年"，并谓徐"颇好为复古篆体，细腰长脚"，可惜现今难见徐兢书迹。[29]传世有一帧《千字文残卷》（图12），虽款徐铉而实为宋孝宗（1127—1190）时人所伪托或临写。[30]卷中篆字仿鼎彝铭文，用笔流畅秀劲，笔画纤细而多悬针，结体较古，或能反映南宋前期篆书之风，是否会接近徐兢篆法，可作参考。另一传世墨迹作品为常杓的《宋人词》（图13），常于史无甚书名，此作用笔细劲婉转，风格与《千字文残卷》接近，都是追求流畅纤巧之美。[31]

　　严格来说，宋代篆书的高峰时间应是北宋初年，其后虽每有名家冒起，然于徐兢之后，却无以为继。其风格的取向，亦主要以李斯及李阳冰传统为宗，未见有重大的突破。然而，在宏观的角度而言，篆书传统却与宋人追求古意的创作理念有密切关系，因为古代铭刻文字所蕴含的古朴意味正是不少宋代书论的基础。刘正夫（1062—1119）曾论书云：

　　　　字美观则不古……字不美观者必古……故观今之字，如观文绣；观古
　　之字，如观钟鼎。学古人字，期于必到，若至妙处，始会于道，则无愧于
　　古矣。[32]

刘正夫之论，或应是针对某些取妍弄姿的书风，然而这种崇尚古意的观点，却代表了当时不少书家的看法。作为一种古典的书体，篆书如何被诠释与理解，无疑是一个颇有意义的课题。在北宋后半期出现的书论，于此最具参考价值。蔡襄（1012—1067）曾述其学书心得：

　　　　学书之要，唯取神气为佳，若模象体势，虽形似而无精神，乃不知书
　　者所为耳。尝观《石鼓文》，爱其古质，物象形势有遗思焉；及得原叔彝
　　器铭，又知古之篆文，或多或省或移之左右上下，唯其意之所欲，然亦有
　　工拙。秦汉以来，裁得一体，故古文所见止此，惜哉！[33]

古物上的铭刻书迹，可贵之处在其古朴自然之韵趣，故书家应取其神气以得古意，无需囿于其点画形式。此外，蔡襄亦尝说："予谓篆、隶、正书与草行，通是一法"，以为学书之要在于融会贯通，以求古今书体共通之法。[34]

图 12

图 12 佚名《千字文残卷》（局部），纸本，27.7厘米×90.5厘米，黑龙江省博物馆藏
图 13 常杓《宋人词》（局部），1227年，绢本，各24.5厘米×11.1厘米，台北故宫博物院藏

蔡襄的这些论点，于苏轼（1036—1101）、黄庭坚（1045—1105）及米芾三家的言论中亦有延续发展。如苏轼于蔡襄的飞白书迹后曾跋云：

> 物，一理也，通其意，则无适而不可。分科而医，医之衰也；占色而画，画之陋也……世之书，篆不兼隶，行不及草，殆未能通其意者也。如君谟真、行、草、隶，无不如意，其遗力余意变为飞白，可爱而不可学，非通其意能如是乎？[35]

黄庭坚则于论《石鼓文》时曰："《石鼓文》笔法如圭璋特达，非后人所能赝作。熟观此书，可得正书行草法"；于评书时云："尝观汉时石刻篆隶，颇得楷法"；又曾论摹临篆书方法时强调古书体字形的天然变化："摹篆当随其歪斜、肥瘦与槎牙处皆镌

乃妙。若取其平正，肥瘦相似，俾令一概，则蚯蚓笔法也。"[36]至于米芾，更以自然之趣为其论书核心，其褒篆贬隶之说亦基于此"书至隶兴，大篆古法大坏矣。篆籀各随字形大小，故知百物之状，活动圆备，各各自足。隶乃始有展促之势，而三代法已矣"；并曾正面评价颜真卿（709—785）云"与郭知运《争坐帖》有篆籀古意"，亦证宋人强调通变的观念。[37]

北宋四家对篆书的理解亦见于南宋书论之中，例如宋高宗论古今书体时便云：

> 士人作字，有真、行、草、隶、篆五体，往往篆、隶多成一家，真、行、草自成一家者，以笔意本不同，每拘于点画，无故意自得之迹，故别为户牖。若通其变，则五者皆在笔端，了无阂塞，惟在得其道而已。[38]

稍晚的陈槱论篆法亦以黄庭坚"蚯蚓笔法"之论为中心，并反对时人束笔之习，认为写篆须用中锋笔尖，以存篆体的神气："常见今世鬻字者，率皆束缚笔端，限其大小，殊不知篆法虽贵字画齐均，然束笔岂复更有神气？……至于槎牙肥瘦，惟用笔尖，故不能使之必均。"[39]

事实上，自北宋中叶开始，宋代书家透过古物铭刻文字及篆籀书迹，勠力追求具有个人意趣的古意。由于不囿于形式，故书法中的古意并不一定以古书体的面貌出现，金石名家亦不一定常以篆书为务，如欧阳修便曾自云书法的习写："……只日学草书，双日学真书，真书兼行，草书兼楷，十年不倦当得名。"[40]至于其他以书鸣世者，亦只间有兼通篆法而已，如李建中（945—1013）、苏舜元（1006—1045）、文同（1019—1079）等，唯并无相关作品流传。[41]北宋四家之中，蔡襄是较为全面者。《宣和书谱》称其成就："至于科斗、篆、籀、正、隶、飞白、行、草、章草、颠草，靡不臻妙，而尤长于行。"[42]唯苏轼评蔡襄书法："行书最胜，小楷次之，草书又次之，大字又次之，分隶小劣"，并未论其篆书。[43]至于苏轼本身书法亦与篆书无涉。黄庭坚专擅行草二体，前者可上溯《瘗鹤铭》，后者取法怀素（725—785），传世未见其篆字书迹；然山谷中锋用笔，其"笔中用力"的特点，后世论者每认为带有篆意，如康有为（1858—1927）云"山谷行书与篆通"，即为一例。[44]米芾则力追晋室，但其早年"集古字"，所涉甚广。[45]《宣和书谱》谓米"大抵书效羲之，诗追李白，篆书宗史籀，隶法师宜官，晚年出入规矩，深得意外之旨"，而米芾自述学书经过，是先由

唐入晋，再上溯汉碑及先秦刻石，并涉竹简鼎铭，足可证其曾取法篆体。[46] 在传世的米芾书迹中，篆书可见于《绍兴米帖》（图14），其结体不求平正，虽无古朴之态，亦可见宋人以尚意态度来诠释篆书的新风尚。

文献记载显示，时代之好尚确令部分篆书脱离古典的传统。例如苏轼曾跋李元直的篆书云："李元直学篆数十年，覃思甚苦，晓字法，得古意，用铦锋笔，纵手疾书，初不省度。"[47] 这种"纵手疾书"之法已非追求传统庄严匀称的篆书风格。又南宋魏了翁（1178—1237）的篆书被称许为"不规规然绳尺中而有自然之势，其风格亦可思之过半"[48]。这种新的习尚当然未必全合严谨的字学原则，例如刘辰翁（1232—1274）便评魏了翁曰："旧见魏鹤山取篆字施之行书，常笑其自苦无益……自学书以来，钟王眉目可喜，何常颠倒横竖，自不可及。若如彼所自为，于字体则谬，于经传则乖，不论何所取也。"[49] 然而大势所趋，至南宋时古典篆法已不是篆书的必然标准。陈槱总结南宋以来书风的评语，是最佳的文献佐证：

今世俗于篆则推明叔，
隶则贵仲房，行草则取于湖，

图14　米芾《篆书》（局部）（《绍兴米帖》卷九），拓本，上海图书馆藏

盖初无真识，但见其飘逸可喜，殊不知此皆字体之变，虽未尽合古，要各自
有一种神气，亦足嘉尚。[50]

　　总观宋代篆书的发展，并不是完全沉寂的。在书体的研习上，专精篆法的名家
大不乏人，或喜金石，或擅字学，延续了李斯及李阳冰的古典传统。《嘉祐二体石
经》中的篆书正代表了这种保守严谨的古典风格，并反映出章友直一类的朝廷标准
篆书模式和水平。但另一方面，自北宋中期以后，随着尚意新潮的兴起，古意的追
求已不限于书体的形式而已，篆书的天然趣味和书体的互通性，才是焦点所在。因
此，宋代篆书虽然在"二王"传统及行书为尚的主流形势下，未能出现具有深度与
广度的变化，但总算于篆书发展的长河中掀起了小小波澜。在较宏观的书史角度而
言，宋代篆书的发展，还是不容忽略的。

二、《王尚恭墓志铭》与宋代隶书

　　《王尚恭墓志铭》（图15）于1963年在河南孟津县北陈庄出土，铭文由范纯仁
（1024—1101）撰，司马光书，李缜刻石。[51]据墓志记载，王尚恭卒于1084年，于
同年下葬。在书法史上，此墓志具有一定的参考价值。首先，司马光传世书迹甚罕，
石刻可作为司马光书法的实物材料；其次，此墓志以隶书书写，是宋代少数隶书书
迹的实例。

　　司马光于书史中并无显赫之名，时人论其书法亦多只是片言只语，如黄庭坚跋
其书云："司马温公，天下士也，所谓左准绳，右规矩，声为律，身为度也。观此书
犹可想见其风采。余尝观温公《资治通鉴》草，虽数百卷颠倒涂抹，讫无一字作草，
其行己之度盖如此。"[52]但在以书及人之余，黄跋亦明晰道出司马光的书法平正严谨，
无丝毫巧媚弄姿之态。传世的司马光墨迹中正有《通鉴稿》（图16），风格与黄跋所
说相合。司马光的另两件墨迹为《天圣帖》（图17）和《宁州帖》（图18），更见其
楷书本色：结体方正，用笔提按明晰，法度谨严。整体来说，司马光书法古朴淳雅，
波磔横笔常带隶意，风格鲜明。《书史会要》谓司马光"正书不甚善，而隶法极端
劲，似其为人"，正指出司马光实擅长隶书，故其楷书带有隶法，亦可理解。[53]

　　《王尚恭墓志铭》是司马光隶书的最佳实例，同是司马光所书的隶书《布衾

图 15

图 16

图 16

图 15　司马光《王尚恭墓志铭》（局部），1084年，1936年河南孟津县北陈庄出土石刻拓本
图 16　司马光《通鉴稿》（局部放大及整幅），纸本，33.8×130厘米，中国国家图书馆藏

铭》字数较少，《中庸摩崖》又缺泐不清，皆有所不及。[54]此墓志结体方正，用笔端劲，转折处常现锐角，基本书风与其楷书相近。从隶书的传统来说，其方正规整之态实与唐代隶书较为接近，又或勉强可上溯至魏晋时代，但已无复汉隶的古意。唐代隶书大师如史惟则（图19）、蔡有邻及韩择本等于北宋时代的声望仍显，司马光的《王尚恭墓志铭》正说明北宋隶书与唐代传统的密切关系。

图 17　司马光《天圣帖》，纸本，30.3厘米×48.6厘米，台北故宫博物院藏

图 18　司马光《宁州帖》（局部），1085年，纸本，32.7厘米×57.6厘米，上海博物馆藏

　　一如篆书的发展，隶书至宋代已失去其日常实用的普遍性，成为一种较为特殊的古典书体，但同时亦是金石文字研究的对象。除了如《集古录》及《金石录》等著录外，洪适（1117—1184）的《隶释》与《隶续》、娄机（1133—1211）的《汉隶

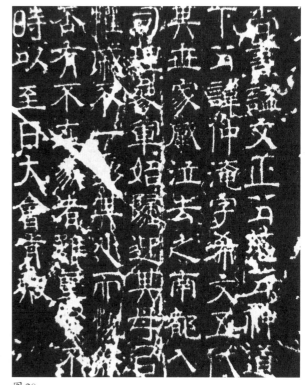

图19

图20

图19　史惟则《大智禅师碑》（局部），736年，石刻拓本，碑藏西安碑林
图20　王洙《范仲淹神道碑》（局部），1056年，石刻拓本

字源》等，都是研究隶书的专门著作；加上宋代崇古鉴古的浓厚风气，隶书无疑有
其发展的条件。然而，若是作为碑额书体，宋代隶书虽亦有之，却远不及篆书普遍。
况且，据《宋史》所载，书学生只习篆、真、草三体，《嘉祐二体石经》亦只有篆真
二体而无隶，则似乎隶书并不如篆书般受到重视。另一方面，从宋人追求古意及天
然趣味的理念来说，隶书亦远不如篆书。正如上文所引米芾所云"书至隶兴，大篆
古法大坏矣……隶乃始有展促之势，而三代法亡矣"，以为隶书已失去篆籀无刻意造
作的天然意趣，难以及古。

　　文献所载有关两宋专精隶书者并不多。《宣和书谱》于宋代隶书书家一项下不
列一人，米芾数太宗以来书法亦只谓："能隶书者武胜刘瑗。"[55]虽然如此，北宋前半
期的篆书名家多是兼精隶书的。例如郭忠恕《三体阴符经》有其隶书，梦英隶字亦
可见于其《篆书目录偏旁字源碑》中的首尾两行。此外，较值得重视的是立于洛阳

的《范仲淹神道碑》（图20）。[56]此碑刻于1056年，书者王洙（997—1057）曾参与《类篇》的编纂，于朝中颇有书名。《宋史》谓其通"篆隶之学"，朱长文对其评价甚高，谓王"晚喜隶书，尤得古法，当时学者翕然宗尚，而隶法复兴"，并谓"隶废已久，晋唐诸公遂无复有知者，非原叔孰从而以辨之"，许王洙能开北宋隶书一时之风气，并称其辨鉴之能。[57]从《范仲淹神道碑》所见，王字略见修长，结体匀整，笔画方硬，多露锐角，其规整化及略带装饰味的风格已远离汉隶传统，接近史惟则一类的唐代隶书。王洙部分用笔（如左右钩笔）更运用楷法，汉隶的古意实荡然无存。此碑碑额由宋仁宗（1010—1063）书篆，碑文由欧阳修所撰，足见范仲淹（989—1052）于朝中的重要地位，由此亦可推想此碑应为当时非常严谨的制作，而王洙之书风亦可反映北宋隶书的一种标准模式。

传世北宋的隶书墨迹，有北宋前期王钦若（962—1025）的《杨凝式〈夏热帖〉跋》（图21），其长画趯笔多厚重，较重妍美之姿，于精神上已远离汉隶。吴立礼的《范仲淹〈道服赞〉跋》（图22），风格接近王洙，用笔劲利，多出锋，常露圭角，字形结体亦与王洙相类，可见此类带有强唐隶意味的书风于北宋十分流行。《步辇图》后有刘忱（1021年生）隶书跋文（图23），亦属此类。此外，黄伯思《（传）柳公权〈兰亭诗〉跋》（图24）结体俊秀，用笔清劲，隶法略有古意。[58]黄伯思对金石文字的认识与研究甚深，其趋古之功，应是毋庸置疑的。在北宋四大家中，苏、黄书法与隶书无涉。蔡襄则兼擅各种书体，况且如《衍极》中载："蔡君谟尝以汉碑刻画完好者，篆而为十四卷"，故应于隶书认识甚深。[59]但据苏轼"分隶小劣"的评价，其隶书成就实远逊其行楷书。[60]至于米芾，则于反对隶书有"展促之势"之余，亦有隶书之作（图25）。然而一如其篆书，米芾隶书略见欹侧，并无古意。

南宋善隶者于文献中只略有记载，如陈槱数近世隶书名手有吕胜已、黄铢（1131—1199）、杜仲微和虞似良四人，其中特许虞似良。[61]虞于南宋被誉为"藏汉隶刻数千本，心慕手追，尽其旨趣"，无奈现在书迹难见，其书风亦只能从陈槱的评述追想一二："虞间出新意，波磔皆长而首尾加大，乍见甚爽，但稍欠骨法，皆不得中。"[62]虽然虞似良隶书已无实例可见，但陈槱谓其"间出新意"之语，于南宋书坛却是别具意义。事实上，隶书本身字法与楷书接近，书家并不需要如书篆般精于字学，加上其波磔之笔变化较多，故在尚意书风下自有其可取之处。虞似良隶书的"新意"现时虽然无从知晓，但传世米友仁（1071—1151）《潇湘白云图》卷后的两

图 21

图 22

图 23

图 24

图 21　王钦若《杨凝式〈夏热帖〉跋》，故宫博物院藏
图 22　吴立礼《范仲淹〈道服赞〉跋》，故宫博物院藏
图 23　刘忱《（传）阎立本〈步辇图〉跋》，故宫博物院藏
图 24　黄伯思《（传）柳公权〈兰亭诗〉跋》（局部），故宫博物院藏

图 25

图 26

图 27

图 28

图 25　米芾《隶书》（局部），拓本，上海图书馆藏
图 26　袁说友《米友仁〈潇湘白云图〉跋》，上海博物馆藏
图 27　时佐《米友仁〈潇湘白云图〉跋》，上海博物馆藏
图 28　赵孟坚《自题〈自书诗〉》，1259年，纸本，35.8厘米×675.6厘米，故宫博物院藏

段隶书跋文（图26、27）却值得参考。该两段题跋分别为袁说友（1140—1204）及时佐所书，前者用笔纤细，挑趯灵巧，部分笔画向外夸张伸展，舍平稳而追求跌宕之态；后者则笔力凝重，挑趯含蓄，略有篆意，结体匀称而不灭自然之趣。袁说友及时佐皆无甚书名，但书风迥异，面貌鲜明，多少反映出在尚意书风下南宋的隶书习尚。另一例是主张书法由唐入晋的赵孟坚（1199—1264）。子固"多藏三代以来金石名迹"，对古代书体自有一定的认识。[63]其隶书自题《自书诗》（图28）笔画瘦劲，结体于横平竖直中略呈姿媚之态，虽乏古意而清新可喜。

　　同是古典书体，宋代隶书的发展与篆书极为相似。北宋晚期以前是较为保守的阶段，其渊源主要是来自唐代的传统。司马光的《王尚恭墓志铭》正是此阶段的典型实例，与王洙的《范仲淹神道碑》同样具有代表性。然随着尚意书风的发展，宋隶中的唐隶意味亦渐见淡薄。虽然论者多以宋代为隶书衰颓的时期，但仍不能否认隶书于宋代曾经出现一些变化。最后值得一提的，是南宋晏袤于石门的隶书刻石（图29）。该刻石的书风直接受汉代石门摩崖刻石影响，带有浓厚的古意。[64]欧阳辅（1861—1939）曾评曰："宋人隶书，当以晏袤为第一"，然而宋隶中能存汉隶古意的作品，毕竟非常罕见。[65]

图29　晏袤《重修山河堰碑》，拓本，台北故宫博物院藏

三、《宋乐夫人墓志铭》与宋代的钟繇古风

在洛阳出土的《宋乐夫人墓志铭》（图30），是目前所知朱敦儒的唯一楷书书迹。[66]有关朱敦儒的书法，在文献上的资料主要有二。一是南宋赵孟坚《论书法》中云："中兴后，朱鄙岩横斜颠倒，几若杨少师；孙勤川规矩，恐下笔不中观者。元章曰：'奴书耳。'朱吾所取，孙吾所戒，更从识者评。"[67]二是元代陆友仁（1290—1338）《砚北杂志》中谓："宋人书习钟法者五人：黄长睿伯思、雒阳朱敦儒希真、李处权巽伯、姜夔尧章、赵孟坚子固。"[68]过往论朱敦儒书法，主要是以其传世行草墨迹《尘劳帖》为本，以证赵孟坚"横斜颠倒"之语，然其钟繇（151—234）风格则无从目睹。《宋乐夫人墓志铭》的出土正好补充了这方面的不足。

从《宋乐夫人墓志铭》所见，朱敦儒的楷书，字形扁平，横画较长，结体宽阔疏朗，略有参差错落和倾侧之态，整体风格质朴淳厚，呈现出强烈的钟繇书法（图31）面貌，足证陆友所言非虚。朱敦儒此作可据墓志铭定为宣和五年（1123），由此可见北宋末年钟繇书风之影响。

自唐太宗（599—649）独尊王羲之（303—361）书法，东晋传统一直成为书法的正宗。北宋淳化三年（992）汇刻的《淳化阁帖》，"二王"书法于十卷中独占其半；朝中善书者，几乎无不研习《怀仁集王圣教序》。[69]至若宋人论书，亦无不以"二王"书法为标准，如黄庭坚曾曰："余尝论近世三家书云：王著如小僧缚律，李建中如讲僧参禅，杨凝式如散僧入圣，当以右军父子书为标准。"[70]又如米芾之尚晋于宋朝几乎无人能出其右，其所论草书云"草书若不入晋人格辙，徒成下品"，实为其论书核心。[71]南宋高宗于《翰墨志》中高度推崇右军及六朝翰墨，赵孟坚倡导唐法以上溯"虚澹萧散"的晋书风韵，皆说明"二王"传统的至尊地位。虽然如此，若论古典小楷，则多钟、王并称，钟繇于宋代始终受到极度推崇。当米芾云"智永砚成臼，乃能到右军；若穿透，始到钟索也"，更将钟繇置于王羲之之上。[72]而至姜夔的《续书谱》，楷书以钟繇为古典正宗之看法仍然延续。

与王羲之简远萧散的书风比较，钟繇书法的特点是古朴稚拙。在宋人一片追求古意及天然韵趣的大氛围下，钟繇书风成为了"二王"传统以外的另一选择。至于宋代书家如何诠释与演绎钟繇书风，则不一而足。

陆友举黄伯思为朱敦儒以前的学钟者，惜传世并无有关书迹可见。惟上文所述

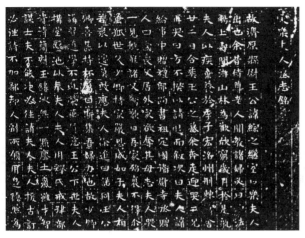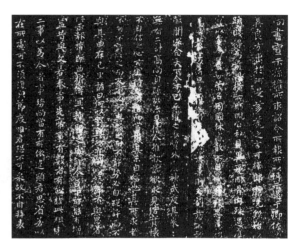

图30

图31

图30　朱敦儒《宋乐夫人墓志铭》（局部），石刻拓本
图31　钟繇《宣示表》（局部），221年，宋拓《大观帖》本

的司马光，其楷书的朴拙之态与钟书竟有仿佛，尤其是《宁州帖》中扁短的字形，宽疏的结体，左右结构错落的安排，伸展的横画，以及时带隶意的用笔，与钟书的特征相近，只是《宁州帖》用笔较方，且常出锋挑趯，转折处多现唐楷法度而已。略晚于司马光的李公麟（1049—1106）于《孝经图》中所录的《孝经》原文（图32）更值得重视。[73]李公麟为北宋文士圈中的嗜古人物，曾据其所藏古物著《考古图》，识见甚广。[74]《孝经图》中的书法无论是用笔、结体，以至整体的朴拙风格都是钟繇书法的再现。与《宁州帖》相比，此作呈现出更为强烈的尊古态度，而且在形式与精神上与钟繇书法更为接近。

　　活跃于南宋初的吴说是少数能于尚意书风下坚守法度的名家。宋高宗曾誉其杂书与游丝书，而吴说的小楷更为后世称许。[75]赵希鹄说"练塘深入大令之室，时作钟体"，或许便是指其小楷。[76]传世的《独孤僧本〈兰亭序〉跋》（图33）可说是吴说传世小楷的最佳作品。此跋用笔一丝不苟，字形略扁，提按转折处法度谨严，风格清雅秀美。严格来说，只有扁短的字形略带钟书意味，但用笔多显露唐楷法度，与钟繇书法的古质韵味相距甚远。吴说是否有更近钟繇体的书法面貌，目前已难稽考，赵希鹄之语，只可待将来再作考证。

　　若数南宋的学钟者，朱熹（1130—1200）应是重要人物。作为道学家，朱熹曾

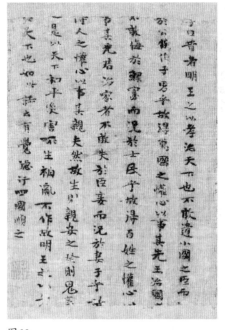

图 32 图 33

图 32　李公麟《孝经》（局部），绢本，21.9厘米×475.6厘米，纽约大都会艺术博物馆藏
图 33　吴说《独孤僧本〈兰亭序〉跋》，东京国立博物馆藏

斥苏、黄、米以来的新书风，以为倾侧之态有违正心诚意的基本原则：

> 书学莫盛于唐，然人各以其所长自见，而汉魏之楷法遂废。入本朝来，名胜相传，亦不过以唐人为法。至于黄、米，而欹侧媚狂怒张之势极矣。[77]
>
> 字被苏、黄胡乱写坏了。近见蔡君谟一帖，字字有法度，如端人正士，方是字。[78]
>
> 今本朝如蔡忠惠以前，皆有典则；及至米、黄诸人出来，便不肯恁地。要之，这便是世态衰下，其为人亦然。[79]

在书法上，朱熹主张继承汉魏传统，以回归古风。其传世墨迹《城南唱和诗》（图34）显示出强烈的钟繇渊源。与司马光相反，朱熹用笔圆润饱满，少出锋，转折自然简单，所追求的是一种朴实自然的古质韵味。文献中有朱熹曾学钟繇的记

图34

图35

图34　朱熹《城南唱和诗》（局部），纸本，31.5厘米×275.5厘米，故宫博物院藏
图35　姜夔《落水本〈兰亭序〉跋》（局部）

载，以此诗卷风格而论，则足以作为实物例证。[80]

　　据陆友所记，朱敦儒之后有李处权（1155年卒）、姜夔及赵孟坚三人为南宋学钟名家，唯李处权书法已无从了解。至于姜夔，其《续书谱》处处反映出以魏晋传统为宗的书学思想。在书法上，姜夔自述曾学自单炜；而单炜书法则步履"二王"，加上姜曾苦学《兰亭序》，其书法应属"二王"系统。[81]传世姜夔的书迹甚罕，著名者如《〈保母志〉跋》真伪成疑，《落水本〈兰亭序〉跋》（图35）暂无从判断，殊为可惜。[82]稍晚的赵孟坚虽主张由唐入晋，但亦魏晋并论，慨叹王羲之与钟繇的真迹难见，并谓："若所谓《力命表》，固繇精笔，古劲几不入俗眼，然尊之敬之，未尝而友之也。《黄庭》固类繇，欹侧不中绳度，未学唐人而事此，徒成画虎类犬。"[83]可知赵孟坚对钟繇传统的尊崇。从赵的传世墨迹所见，其书法一方面实践了以唐为本的理念，于横平竖直中呈现出欧阳询的影响，而另一方面则追求"折钗婉媚"的态度，于富于变化的用笔与结体表现了宋人强烈的个性。在这种"综合

图36　赵孟坚《梅竹诗谱》（局部），纸本，1260年，34厘米×353.1厘米，纽约大都会艺术博物馆藏

式"的风格中，钟繇的影响已难见具体。[84]著名的《梅竹诗谱》（图36）朴拙意味较浓，略有古风，其钝厚用笔及伸展的横画或可视为赵孟坚取法钟繇的一些痕迹。

　　综而观之，钟繇的影响于两宋书坛一直未曾中断。钟繇书风古朴幼稚的特征，既与宋人的崇古观念相合，亦可满足当时追求天真自然的时代要求。从司马光到赵孟坚，学钟的书家均各具不同的书法面貌，而且风格鲜明。然大体来说，北宋书迹仍见保留较多的法度要求，于古朴中蕴含明显的规矩绳墨；南宋书家则越趋强调自然之态，以更直接简单之法来演绎钟繇古风。朱敦儒的《宋乐夫人墓志铭》楷法一丝不苟而古意盎然，直是一件与钟繇书风形神皆合的佳作。在时间上，《尘劳帖》已入南宋，其"横斜颠倒"之态可视为钟繇书风的一种变格。若以赵孟坚的所谓"骨格"及"态度"之论来说，朱敦儒崇尚"态度"之余实不缺乏"骨格"的基础。[85]

赵孟坚谓"朱吾所取",当不难理解。

四、小结

虽然篆隶书法及钟繇书风并不是宋代书法的主流，但无可否认却是研究宋代书法史不可忽略的部分，尤其是对于了解宋代书法中的"崇古""通变""尚意"等问题具有重要的参考价值。本文所选论的三件出土石刻书迹，可作为宋代的篆隶书法及钟繇书风的实物例证，其重要性是其他传世书迹所不能取代的。事实上，目前有关宋代书法史的研究仍存在不少困难，要待新的实物材料才可有望得到解决。随着将来的考古工作继续展开，是否会有更多珍贵的宋代书迹出土，姑且拭目以待。

（原名《从几件出土石刻书迹论宋代书法的若干问题》，载于《出土文物与书法学术研讨会论文集》，台北：中华书道学会，1998，页［拾壹］1—52。）

注 释

[1] 有关《嘉祐二体石经》的背景及流传经过，可参考丁晏：《北宋汴学二体石经记》（《续修四库全书》第184册；上海：上海古籍出版社，1995）；杨震方：《碑帖叙录》（增订本；上海：上海古籍出版社，1998），页2—3；马子云、施安昌：《碑帖鉴定》（桂林：广西师范大学出版社，1993），页379—381。

[2] 参见张子英：《河南开封陈留发现北宋二体石经一件》，《文物》，1985年第7期，页63—65。

[3] 参见丁晏：《北宋汴学二体石经记》。

[4] 《周礼》及《孝经》的传世拓本，见北京图书馆金石组编：《北京图书馆藏中国历代石刻拓本汇编》（郑州：中州古籍出版社，1989—1991），第38册，页176—177。

[5] 有关宋代金石学的著述，可参见陈俊成：《宋代金石学著述考》（台北：政治大学硕士论文，1976）。曾巩的《金石录》共五百余卷，仅有其中跋尾十四则收录于其《元丰类稿》之中。见曾巩：《南丰先生元丰类稿》（重印本；台北：台湾中华书局，1966），卷四十二。

[6] 脱脱等：《宋史》（新刊本；台北：台湾中华书局，1972），卷一百五十七，选举三，总页3688。

[7] 《宣和书谱》，卷二，载于卢辅圣主编：《中国书画全书》（上海：上海书画出版社，1992—1998），第2册，页10—11；米芾：《书史》，载于《中国书画全书》，第1册，页975。

[8] 《宣和书谱》，卷二，载于《中国书画全书》，第2册，页11。

[9] 沈括：《新校正梦溪笔谈》（胡道静校注；第4版；香港：中华书局，1987），卷十七，页172。

[10] 欧阳修：《六一题跋》，卷十，《徐铉双溪院记》条、《王文秉小篆千字文》条、《王文秉紫阳石磬铭》条，载于《中国书画全书》，第1册，页571—572。

[11] 参见陕西省博物馆李域铮、赵敏生、雷冰编：《西安碑林书法艺术》（西安：陕西人民美术出版社，1983）。

[12] 《宣和书谱》，卷二，载于《中国书画全书》，第2册，页11。

[13] 如米芾曾曰："梦英诸家篆，皆非古失实，一时人又从而赠诗，使人愧笑。"见米芾：《书史》，载于《中国书画全书》，第1册，页972。

[14] 欧阳修：《六一题跋》，卷十，《郭忠恕书阴符经》条，载于《中国书画全书》，第1册，页572。

[15] 郭忠恕的《三体阴符经》附刻于唐代《隆禅法师

碑》侧。梦英《张仲荀抄高僧传序碑》拓本见《北京图书馆藏中国历代石刻拓本汇编》，第37册，页21—22。

[16] 江少虞：《宋朝事实类苑》（点校本；上海：上海古籍出版社，1981），卷五十，页656；卷五十一，页671。申革篆书有《卢县说性亭铭》；葛湍篆书则见《重修北岳安天王庙碑》之碑额。

[17] 尹熙古的传世篆额见《天贶殿碑》《封禅朝觐坛颂碑》《承天观碑》及《石保兴碑》。

[18] 本文所列人物中，有多位因史料所限，尚难确认具体生卒年份，故其生卒信息在正文中从略。下文中提及的李康年、苏唐卿、史惟则……等人物参照此例整理。

[19] 陈槱：《负暄野录》，卷上，《邵㻪书》条，载于《中国书画全书》，第2册，页648。

[20] 《宣和书谱》，卷二，载于《中国书画全书》，第2册，页11。

[21] 陈槱：《负暄野录》，卷上，《章友直书》条，载于《中国书画全书》，第2册，页648。

[22] 朱长文：《续书断·下》，载于《历代书法论文选》（上海：上海书画出版社，1979），上册，页351。

[23] 有关《步辇图》后的其他宋人题跋，参见《中国历代绘画·故宫博物院藏画集I》（北京：人民美术出版社，1978），附录页6—8。

[24] 苏轼：《东坡题跋》，卷四，《跋李康年篆心经后》条；黄庭坚：《山谷题跋》，卷五，《跋李康年篆》条。分别载于《中国书画全书》，第1册，页631、692。

[25] 黄伯思：《东观余论》，《跋苏氏篆后》条及《跋苏氏书后》条，载于《中国书画全书》，第1册，页873。

[26] 《祖无择三语诗刻》位于江苏连云港市的花果山。可参见刘洪五：《唐宋风韵·绝壁生辉——花果山唐隶宋篆介绍》，《书法丛刊》，1997年第4期（总52期），页49—57。

[27] 《穆氏先茔表》原石今存，拓本见《北京图书馆藏中国历代石刻汇编》，第42册，页30。黄庭坚的评语，见董史：《皇宋书录》，中篇，载于《中国书画全书》，第2册，页633。

[28] 宋高宗：《翰墨志》，载于《中国书画全书》，第2册，页2。

[29] 陈槱：《负暄野录》，卷上，《近世诸体书》条，载于《中国书画全书》，第2册，页648。

[30] 有关《千字文残卷》，参见《中国美术全集·书法

篆刻编4·宋金元书法》（上海：上海人民美术出版社，1986），解说页1—2。

[31] 有关《宋人词》，参见《中国美术全集·书法篆刻编4·宋金元书法》，解说页48—49。

[32] 见苏霖：《书法钩玄》，卷三，《刘正夫论书》条，载于《中国书画全书》，第2册，页931。

[33] 见水赉佑编：《蔡襄书法史料集》（上海：上海书画出版社，1983），页8。

[34] 见水赉佑编：《蔡襄书法史料集》，页8。

[35] 苏轼：《东坡题跋》，卷四，《跋君谟飞白》条，载于《中国书画全书》，第1册，页631。

[36] 黄庭坚：《山谷题跋》，卷四，《跋翟公巽所藏石刻》条及卷七，《评书》条，载于《中国书画全书》，第1册，页685、697。陈槱：《负暄野录》，载于《中国书画全书》，第2册，页648。

[37] 米芾：《海岳名言》，载于《中国书画全书》，第1册，页977、976。

[38] 宋高宗：《翰墨志》，载于《中国书画全书》，第2册，页2。

[39] 陈槱：《负暄野录》，卷上，《篆法总论》条，载于《中国书画全书》，第2册，页647。

[40] 欧阳修：《试笔·学真草书》条，载《历代书法论文选》，上册，页308。

[41] 《宣和书谱》谓李建中"善篆籀草隶八分，于真尤精"；于论苏舜钦时则谓："兄舜元，善篆隶，亦工草字"，均见于卷十二，载于《中国书画全书》，第2册，页34。文同善篆、隶、行、草、飞白。见脱脱等：《宋史》，卷四百四十三，列传二百零二，总页13101。

[42] 《宣和书谱》，卷六，载于《中国书画全书》，第2册，页21。

[43] 苏轼：《东坡题跋》，卷四，《评杨氏所藏欧蔡书》条，载于《中国书画全书》，第1册，页630。

[44] 康有为：《论书绝句·十四》，见《广艺舟双楫》（台北：台湾商务印书馆，1970），卷六。

[45] 米芾：《海岳名言》，载于《中国书画全书》，第1册，页976。

[46] 《宣和书谱》，卷十二，载于《中国书画全书》，第2册，页36。米芾自述学书经过，见其《宝晋英光集》（《丛书集成初编》第1932册；上海：商务印书馆，1939），卷八，页66。

[47] 苏轼：《东坡题跋》，卷五，《跋文与可墨竹李通叔篆》条，载于《中国书画全书》，第1册，页636。

[48] 董史：《皇宋书录》，下篇，载于《中国书画全书》，第2册，页642。

[49] 刘辰翁：《须溪集》（《四库全书珍本四集》第280—281册；台北：台湾商务印书馆，1973），卷七，页30上，《答刘伯英书》条。

[50] 陈槱：《负暄野录》，卷上，《近世诸体书》条，载于《中国书画全书》，第2册，页648。

[51] 赵秋莉：《宋代王尚恭墓志浅说》，《中原文物》，1993年第3期，页113—114。

[52] 黄庭坚：《山谷题跋》，卷七，《跋司马温公与潞公书》条，载于《中国书画全书》，第1册，页700。

[53] 陶宗仪：《书史会要》，卷六，载于《中国书画全书》，第3册，页48。

[54] 《布衾铭》及《中庸摩崖》拓本，分见《北京图书馆藏中国历代石刻拓本汇编》，第40册，页34及第39册，页65。

[55] 米芾：《书史》，载于《中国书画全书》，第1册，页975。

[56] 参见李献奇、郭引强：《〈洛阳新获墓志〉书法艺术概述》，《书法丛刊》，1996年第2期（总46期），页2—5、77—78。

[57] 脱脱等：《宋史》，卷二百九十四，列传五十三，页9816；朱长文：《续书断·下》，载于《历代书法论文选》，上册，页351。

[58] （传）柳公权《兰亭诗》现藏北京故宫博物院。这件书迹已被鉴定为赝品，非柳所书，而诗后黄伯思之跋亦有论者疑为伪托。参见《中国书法全集·27·隋唐五代·柳公权》（北京：荣宝斋，1993），页228—229。黄跋是否伪托，待考。

[59] 郑杓、刘有定：《衍极并注》，载于《历代书法论文选》，上册，页409。

[60] 苏轼：《东坡题跋》，卷四，《评杨氏所藏欧蔡书》条，载于《中国书画全书》，第1册，页630。

[61] 陈槱：《负暄野录》，卷上，《近世诸体书》条，载于《中国书画全书》，第2册，页648。

[62] 董史：《皇宋书录》，下篇，《虞仲房》条，载于《中国书画全书》，第2册，页643；陈槱：《负暄野录》，卷上，《近世诸体书》条，载于《中国书画全书》，第2册，页648。

[63] 周密：《齐东野语》（台北：台湾商务印书馆，1974），卷十九。

[64] 参见陕西汉中褒斜石刻研究会、陕西汉中市博物馆：《石门汉魏十三品》（西安：陕西人民美术出版社，1988）。

[65] 欧阳辅：《集古求真》（香港：中国书画研究会，1971），正篇，卷十，页17下。

[66] 《宋乐夫人墓志铭》之出土并无见载于考古报告，只辑录于洛阳市文物工作队：《洛阳出土历代墓志辑绳》（北京：中国社会科学出版社，1991），页755。

[67] 苏霖：《书法钩玄》，卷三，《赵子固论书法》条，载于《中国书画全书》，第2册，页932。

[68] 陆友仁：《砚北杂志》（上海：进步书局，192—），卷上，页10下。

[69] 朝中习写《怀仁集王圣教序》之风气于北宋前期尤显。参见 Ho Chuan-hsing, "The Revival of Calligraphy in the Early Northern Sung," in Maxwell K. Hearn and Judith G. Smith eds., *Arts of the Sung and Yuan*（New York: Department of Asian Art, The Metropolitan Museum of Art, 1996）, pp. 59—85.

[70] 黄庭坚：《山谷题跋》，卷四，《跋法帖》条，载于《中国书画全书》，第1册，页682。

[71] 米芾：《论书帖》，见《故宫书画录》（台北：台北故宫博物院，1956），卷3，页136—137。

[72] 米芾：《海岳名言》，载于《中国书画全书》，第1册，页977。

[73] 李公麟《孝经图》现藏于美国纽约大都会博物馆。有关此卷作品中的书法艺术，参见 Chu Hui-liang J., "The Calligraphy of Li Kung-lin in the Classic of Filial Piety," in Richard M. Barhart ed., *Li Kung-lin's Classic of Filial Piety*（New York: The Metropolitan Museum of Art, 1993）, pp. 53—71.

[74] 李公麟曾著《考古图》一事的记载，见蔡絛：《铁围山丛谈》，卷四，载于周光培编：《宋代笔记小说》（石家庄：河北教育出版社，1994），第18册，页390。

[75] 如陈继儒曾谓："吴说傅朋为宋小楷第一。"见其《妮古录》，卷一，载于《中国书画全书》，第3册，页1039。

[76] 赵希鹄：《洞天清禄集》，《古翰墨真迹辨》条，载于《中国古代美术丛书》（北京：国际文化出版公司，1993），第5册，页259。

[77] 朱熹：《晦庵题跋》（《津逮秘书》本；台北：艺文印书馆，1966），卷1，页4—5。

[78] 朱熹：《朱子语类》（重印本；台北：正中书局，1962），卷一百四十，页10下。

[79] 朱熹：《朱子语类》，卷一百四十，页11下。

[80] 朱熹曾学钟繇书法的文献记载，可从《朱文公集》卷八十二的《题钟繇帖》及《题曹操帖》二条推断。徐邦达认为元代虞集谓朱熹书学曹操之说实误。见徐邦达：《古书画过眼要录——晋、隋、唐、五代、宋书法》（长沙：湖南美术出版社，1987），页514。

[81] 姜夔自述学书经过云："予学书卅年，晚得笔法于单丙文，世无知者。"见其于《保母志》的跋语，录于叶绍翁：《四朝闻见录》（《中国近代小说资料续篇》第11册；台北：广文书局，1986），附录，页9下。姜跋《兰亭序》时曾云："廿余年习兰亭皆无入处，今夕灯下观之，颇有所悟。"见俞松：《兰亭续考》（《丛书集成初编》第489册），卷一，页18。有关单炜学王，见陶宗仪：《书史会要》卷六，载于《中国书画全书》，第3册，页56。

[82] （传）姜夔的《保母志跋》现藏于北京故宫博物院。有研究定现存的《保母志》为伪迹，见郑骞：《王献之保母志辨伪》，《故宫图书季刊》，第1卷第4期（1971年4月），页16—21。至于姜夔的跋文墨迹，有学者将之定为金应桂（1233—1306）所书。见中国书画鉴定组编：《中国古代书画图目·二》（北京：文物出版社，1987），页6，注4。姜夔的《落水本〈兰亭序〉跋》部分见《书道全集·第十一卷·宋Ⅱ》（中译本；台北：大陆书店，1989），页12，插图19，惟未见全豹，未知真伪可信否？

[83] 苏霖：《书法钩玄》，卷三，《赵子固论书法》条，载于《中国书画全书》，第2册，页932。

[84] 赵孟坚书法具有复杂的风格来源。杨仁恺认为是融合了欧阳询、欧阳通、苏轼、米芾及扬无咎的风格。参看 Yang Renkai, "Masterpieces by Three Calligraphers: Huang T'ing-chien, Yeh-lü Chu-ts'ai and Chao Meng-fu," in Alfreda Murck and Wen C. Fong eds., *Words and Images: Chinese Poetry, Calligraphy and Painting*（New York: The Metropolitan Museum of Art; Princeton: Princeton University Press, 1991）, pp. 21—44. 有关赵孟坚书法的风格分析，亦可参考 Mok Kar Leung, Harold, "*Zhao Mengjian and Southern Song Calligraphy*," DPhil thesis, University of Oxford, 1993, Chapter 6.

[85] 赵孟坚的"骨格"及"态度"之论，见苏霖：《书法钩玄》，卷三，《赵子固论书法》条，载于《中国书画全书》，第2册，页932。

元代篆隶书法试论

有元一代，国祚虽短，但在书法史上却是举足轻重。它结束了自北宋后期以来的尚意潮流，以法度为基础，以复古为手段，复兴了魏晋的古典传统，并开拓了新的发展方向。元代书法的复古，是书法史上一个令人瞩目的现象，亦是当代书法史研究的重要范围，至目前为止，研究的成果可说是灿然可观。本文试就元代书法中一个较为人忽略的课题——篆隶书法，作出初步探讨，以填补元代复古书风研究的一个空白点。[1]

一、宋代篆隶书法的启示

宋代书法虽然随着尚意书风之兴而推动了行书及草书的盛行，但篆隶书法并没有完全沉寂下来，其发展的特色实可作为了解元代篆隶书法的重要参考。[2]回顾宋代篆隶书法，其发展与文字学研究实有着密切的关系。由于篆隶早已成为非日常实用的文字书体，故要掌握字形便需对古文字有专门的认识。北宋前半期篆书出现了短暂的复兴，便是当时文字研究的兴盛所致，而以篆隶名世的书家几无不精通小学，例如徐铉（916—992）、徐锴（920—974）、句中正（929—1062）、梦英、郭忠恕（？—977）、章友直（1006—1062）、王洙（997—1057）、张有（1054—？）等。虽然如此，单以文字研究却并不足以推动篆隶书法的全面复兴，因为书法毕竟不只是文字书体的形式而已；况且开启一代尚意风尚的苏轼（1036—1101）与黄庭坚（1045—1105）并没有对篆书及隶书创作有很大的兴趣。故宋代虽然不乏篆隶名家，但在行、草书主导的尚意氛围下，篆隶书法便难免显得黯然失色。

宋代鉴古之风炽热，带来了金石学的专门研究及古器铭刻文字的一般赏鉴。金石学研究的目的，是"礼家明其制度，小学正其文字，谱牒次其世谥"[3]，故铭文的考证，已是文字学之属，涉及古代的文字书体。部分金石学家如薛尚功（1144—？）、翟耆年、洪适（1117—1184）等，便是因其金石铭刻的文字研究而跻身于传统书史的

著录之中。然而，一如《说文》与六书的研究一样，宋代的金石学并没有全面掀起篆隶书法的潮流，正如欧阳修（1007—1072）精于金石，对篆隶的认识是可以肯定的，但其书法并不涉及篆隶。另一方面，宋代文人普遍嗜好古器物的赏鉴，确实加强了不少书家对于篆隶的兴趣与书写的能力，故宋代著名的书家之中不乏兼通篆隶者，如蔡襄（1012—1067）好古物铭刻，其书法兼擅众体；又如米芾（1051—1107）醉心于古器，其学书过程曾上溯钟鼎，但两者均没有致力于篆隶的创作。可以说，宋代鉴古风尚虽然兴盛，但无论是金石学著作或是一般鉴藏及品赏古器款识的活动，都只能说是与篆隶书体有关。书家如何诠释古铭文的古意，才是个中关键。

无可置疑，在鉴古的风气下，宋人对于古代铭刻文字所蕴含的古意十分推崇。他们诠释古物铭刻及古书体的方法，主要有两方面。在风格上，宋代书家最欣赏的，是古铭刻所呈现古朴自然的韵趣，正如蔡襄观刘敞（1019—1068）的古鼎器铭，得"知古之篆文，或多或省或移之左右上下，唯其意之所欲"[4]，并认为"学书之要，唯取神气为佳，若模写体势，虽形似而无精神，乃不知书者所为耳"[5]；又如米芾欣赏篆籀，认为"篆籀各随字形大小，故知百物之状，活动圆备，各各自足。"[6]在技法方面，宋人每强调书体可以兼通，故蔡襄曾说："予谓篆、隶、正书与草、行，通是一法"[7]；苏轼谓："世之书，篆不兼隶，行不及草，殆未能通其意者也"[8]；而黄庭坚论《石鼓文》则曰："熟观此书，可得正书行草法"[9]，又曾云："余尝观汉时石刻篆隶，颇得楷法。"[10]对宋代书家而言，篆隶的参考价值并不在于书体本身的形式，而在于其天然真趣。因此，当米芾论颜真卿（709—785）《争座位帖》时，便认为此卷行书具有"篆籀气"，此评语正是建基于宋人以古今书体可以互通的观点之上的。[11]

由于宋代主要书家只着眼于篆隶的自然韵趣，而不是书体形式，故此宋人的篆隶书迹数量不多，而且风格亦紧依尚意之风，往往呈现出个人的演绎方法。米芾的篆隶无疑非其专长，但其不规整的结体与自然而为的用笔正反映出一种不主因袭的时代精神。[12]文献所载李元直写篆书"得古意，用铦锋笔，纵手疾书，初不省度"[13]，魏了翁（1178—1237）"以篆法寓诸隶，最为近古"[14]，其篆书"不规规然绳尺中而有自然之势"[15]，都是宋人以新的观念演绎古书体的例子。

严格来说，宋代篆隶书法并非乏善可陈。文字学与金石学的兴盛，确保了部分金石文字专家进行篆隶的书写，至于在主流的尚意书坛中，讲求古今书体兼通的理念及对于古意的诠释则导致不少宋代书家能兼通数体，只是大多不以篆隶为胜而已，

而且在书体的观念上是主"合"多于主"分"。故若论宋代篆隶的成就，应在于宋人如何以通变的精神演绎篆隶古意。由此可见，篆隶书法的发展因素，是多方面的。从古文字的学问，鉴古的兴趣，到有关书体与古意的理论与观念，都影响了宋代篆隶书法的流行与风格。元代书法上接宋代尚意余响，但以复古的理念作出变革，其篆隶书法的面貌亦必会与宋代相异。

二、元代篆隶书法发展的契机

虽然艺术风格的转变与朝代兴替不一定有必然的关系，但宋元两代的政权易转却是尚意书风与复古书风的分水岭。元代书法复古，不单标志着楷、行、草书进入了另一发展阶段，亦为篆隶书法缔造了新的契机。综观元人的复古，最根本的是摒弃了宋人追求个人意趣的核心理念，强调回归魏晋的古典传统，并且重新重视法度，以用笔及结体为书法的不二法门。这种复古的观念，一方面成就了赵孟頫（1254—1322）所倡导的古典书风，而对篆隶书法而言，则激发起书家对于古代书体的普遍重视。可以说，元代书家对于篆隶的兴趣，是随着书法理论及观念的更新而提高的，此亦为宋代篆隶书法所没有的背景。

赵孟頫的复古主张，虽说是以"二王"为鹄的，但严格来说，其理论的基础却是建立在书法史观上的。在《阁帖跋》中，赵孟頫阐述了自书契以来的书法演变过程，从六艺至篆、隶、真、行、章草各种书体的变迁，下至宋代《阁帖》之刊行，都没有忽视各种书体在书史中的意义；其中以王羲之（303—361）"总百家之功，极众体之妙"，并谓"传子献之，超轶特甚，故历代称善书者必以王氏父子为举首，虽有善者，蔑以加矣"，一方面阐述其崇尚"二王"的观点，同时亦将"极众体之妙"视为评论成就的标准。[16]元初郝经（1223—1275）论书，亦是以这种观念出发，主张学书须熟习古今各种书体：

> 故今之为书也，必先熟读六经，知道之所在……而后为秦篆汉隶，玩味大篆及古文，以求皇颉本意，立笔创法，脱去凡俗。然后熟临二王正书，熟则笔意自肆，变态自出。可临真行；又熟，则渐放笔，可临行草；收其放笔，以草为楷，以求正笔，可临章草；超凡入圣，尽弃畦町，飞动

鼓舞，不知其所以然，然后临其正草……[17]

如此才能"出入'二王'之间，复汉隶秦篆皇颉之初，书法始备矣"。[18] 又如刘因（1249—1293）论书，亦于阐发其崇尚高古书风的同时，显露出相类的观念：

> 字书之工拙，先秦不以为事，科斗（蝌蚪）篆隶正行草，汉代而下随俗而变，去古远而古意日衰。魏晋以来，其学始盛……学者苟欲学之，篆隶则先秦款识金石刻、魏晋金石刻、唐以来李阳冰等，所当学也。正书当以篆隶意为本，有篆隶意则自高古……[19]

由此，篆书与隶书各有其独自存在的价值，又与真、行、草体有脉络相连的关系。这与宋代书家在各体可以互通的观点上极力强调通变的重要，是有其本质上的分别的。

元人复古的另一个核心课题，是重新追求完善的法度。赵孟頫的有关书论，向被奉为圭臬，其言曰："书法以用笔为上，而结字亦须用工，盖结字因时相传，用笔千古不易"，又云："学书有二：一曰笔法，二曰字形。笔法弗精，虽善犹恶；字形弗妙，虽熟犹生。"[20] 松雪之论，虽然并非针对篆隶古体而发，但作为元代书法的金科玉律，其影响是广泛而深远的。元人对于古意的追求，已非如宋人般只求领悟古代款识铭刻的自然韵趣，而是同时着眼于技法上的问题。因此，在宋代一度沉寂的有关书写技法的著作，于元代又再复兴。其要者有李溥光的《雪庵字要》、盛熙明的《法书考》、陈绎曾（约1287—1351后）的《翰林要诀》及佚名之《书法三昧》等，充分说明了重视法度已成为一时之风气。至于篆隶，亦出现了专门的技法著作，例如应在的《篆体异同歌》及《篆法辨诀》，作为小学之余，亦是书法著作中的歌诀类别；又如吾衍（1272—1311）的《三十五举》，专论篆书与印学，并及隶书，更是前所未有的篆学专著。这些著作的出现，引证了篆隶书法于元代已拥有较为独立的存在价值。

一如宋代，元代篆隶书法仍与古文字研究不可分。宋代大量的文字学著作与金石学著录，为元人认识古文字提供了不少方便，例如吾衍《学古编》中便提到不少宋代的金石文字著作。元代的金石著录虽然无复宋代的盛况，但文人书家鉴赏古器铭刻之风仍然不绝，如文献中载鲜于枢（1246—1301，一说1302）家藏古器，

喜"焚香弄翰，取鼎彝陈诸几席，搜抉断文废款，若明日急有所须而为之者。"[21]
当可作为侧面之反映。同时，元人普遍重视文字学的功夫，是可以肯定的，正如虞
集（1272—1348）论赵孟頫隶书，便是从六书的基础出发：

> 魏晋以来善隶书以名世，未尝不通六书之义。不通其义，则不得文
> 字之情，制作之故。安有不通其义，不得其情，不本其故，犹得为善书者
> 乎？吴兴赵公之书名天下，以其深究六书也。[22]

事实上，元代专精或兼通篆隶的书家，多通字学，甚或有小学之著作。举其要者，
有吾衍着《学古编》《续古篆韵》及《周秦刻石音释》，杨桓（1234—1299）著
《六书统》《六书诉源》及《书学正韵》，杜本（1276—1350）著《六书通编》及
《十原》，周伯琦（1298—1369）著《六书正讹》及《说文字原》等。在观念上，
元代书家比宋人更正视六书与书法的关系，更留意篆隶书法是否合乎六书之义。
因此，类似宋代王柏（1197—1274）对当时书法脱离六书基础的不满批评，于元
代已不复见：

> 钟鼎甒釜盘彝尊爵之款识，罕传于后世，而籀篆寂寥，六义荒坠……
> 今之学者，不能推其原以复乎古，乃欲眩其诡以扬其波，盖部分偏旁俱坏
> 于能书者之手，取妍好异惑亦甚矣。后有作者，必将以六义正之。[23]

元人对于古代书体的重视与兴趣，亦可从当时开始萌芽的印学反映出来。在
宋代，文人对于印章的兴趣，虽可见于古印谱的集辑及一些零星的论述中，但都只
是从鉴藏品古的角度出发。[24]米芾能自篆印章，并就印章作出审美的议论，可说是
将印章作为一种文人艺术的先导。入元后，随着复古风气的流行，古印亦渐成为文
人书家的一种嗜好。赵孟頫曾编成《印史》，以辑集古印340枚。此书虽佚，但从
其传世的《印史序》所见，松雪于《印史》充分寄寓了其推崇汉印"古雅""朴质"
及"合乎古者"的复古理念。松雪所用印典雅优美，虽无呈现汉印的朴质韵味，但
足以反映其对篆文的严谨要求。赵孟頫之后，吾衍更是元代印学的最重要名家，其
《三十五举》中的后十八举专论篆印之法，涉及印史、篆法及印章的文字、章法及用

语与分类方法等，于印学史上实有凿空之功。从论篆印的十八举紧列于论篆书及篆法的十七举之后所见，在吾衍来说，篆书与篆印是有密切关系的。吾衍亦如赵孟頫般尝集古印谱，辑有《古印式》，而事实上，集古印谱于元代已是一种风气，成为元人满足其崇古兴味的一种新兴形式。在艺术史上，印学固然可以自成一门学问，有其独立的审美要求与发展过程，但无可否认，元代印学之兴，多少标志着当时古典书体地位的提升。

元代篆隶书法，便是在浓厚的复古氛围下，得到有别于宋代的发展空间。元人蔡宗礼曾曰："篆隶之法，自古难工，汉唐以来，作者屈指可数。国朝得名者，则有承旨松雪赵公、侍御番阳周公、待制京兆杜公、宣慰白野泰公、郡守临川杨公与濮阳孟思吴君，此数人亦片纸只字，流传至今已为罕得。"[25]一方面道出了元代篆隶名家有赵孟頫、周伯琦、杜本（1276—1350）、泰不华（1304—1352）、吴叡（1298—1355）等，亦慨叹书迹流传之罕。其实元代篆隶书家数目当不止于此，而从有限的传世书迹来看元人篆隶书法的特色，亦可以得其梗概。

三、元代的篆书

从理论的层面而言，元代的复古思潮决定了元人的书风必然是建立在古典的楷模之上。代表元人主流书风的"赵体"，便是以继承"二王"传统的理论基础及取法原则之下变化出来的。元代的篆书面貌，亦主要取决于如何从古典传统中寻求取法的楷模。元代初年，郝经曾论篆书的取法问题："古文则学先秦，篆则学李斯。"[26]以文字书体的历史演变而言，这种见解自是理所当然的。郝经另有更具体的讨论，多少可反映元人篆书之渊源：

> 古之大匠遗迹，在而不亡者古文……三代、秦、汉以来，钟鼎款识皆是也。欲知其所以然，则有许慎《说文》耳。[27]
>
> 篆，周宣王时史籀变古文科斗（蝌蚪）为大篆，今存者，只有《石鼓文》数十字。至秦李斯删大篆为小篆，今之篆书是也。李斯则有《泰山》及《峄山》碑，汉碑中或有之，皆可学也。唐以来李阳冰尤精绝，今存者《庶子泉铭》及《新驿记》耳。金党怀英，阳冰之后号称独步。世多有之，

法度尤备，所当学也。[28]

在元人心目中，六书既为文字之原始，则许慎（30—124）的《说文》自是基本的学习对象，然《说文》的掌握只是知文字之本而已。亦可以说，钟鼎款识之古文，是字学的问题；而至大篆及小篆，才是书法的问题，故尝谓熟读六经后，可"玩味大篆及古文，以求皇颉本意，立笔创法，脱去凡俗。"[29]郝经所提出的李斯（？—前208）及李阳冰（721—784后）的篆书，均是唐代以后学习篆书的必然选择，以二李为小篆正统之故。至于《石鼓文》则应是元人学习大篆的重要凭借，传周伯琦曾临摹《石鼓文》中清晰的358字，此亦是宋人篆书所未见。[30]倒是郝经以金朝党怀英（1134—1211）为可师法的对象，或应是一家之言，以认同党怀英的篆书成就之外，其作品尚多流传之故。

吾衍的《三十五举》亦有论学篆书之法。对于小篆以前的古书体，亦提出识古器及通《说文》之论：

> 学篆字必须博古，能识古器，则其款识中古字神气敦朴，可以助人；又可知古字象形、指事、会意等未变之笔，皆有妙处，于《说文》始知有味矣。前贤篆之气象，即此事未尝用力故也，若看模文，终是不及。[31]
>
> 凡习篆，《说文》为根本，能通《说文》则写不差。又当与《通释》兼看。[32]
>
> 字有古今不同，若检《说文》，颇觉费力，当先熟于《复古编》，大概得矣。[33]

虽有论及古器款识的"神气敦朴"，焦点仍在于以《说文》及其他字书掌握字学的基础。至于篆书之法，吾衍则论及《石鼓文》及小篆名家："篆法匾者最好，谓之'螳匾'，《石鼓文》是也。"[34]又云：

> 小篆一也，而各有笔法：李斯方圆廓落；李阳冰圆活姿媚；徐铉如隶无垂脚，字下如钗股稍大；锴如其兄，但字下如玉箸微小耳。崔子玉多用隶法，似乎不精，然甚有汉意。李阳冰篆，多非古法，效子玉也，当知之。[35]

吾衍亦如郝经，并不反对取法近世的篆书能手，故除了二李外，宋代二徐亦可师法，此亦可见二徐于传统字学及篆学的重要地位。故吾衍又云："写成篇章文字，只用小篆，二徐、二李随人所便。"[36]

元代的传世篆书墨迹虽然不多，但对了解元人篆书的风格还可提供到一些线索。元代初年的杨桓有《篆书无逸篇》（图1）传世。[37]杨桓精通小学，《篆书无逸篇》是以篆籀书写的长篇，更是难得。此书笔画匀称，体态整齐，风格秀逸，惟杨桓于书坛的影响与赵孟頫比较，实难望其项背。严格来说，赵孟頫的篆书应可视为开导元代风气之先。松雪众体皆精，于文献中早有记载，如《元史》称其"篆、籀、分、隶、真、行、草书，无不冠绝古今"；鲜于枢更谓"子昂篆、隶、正、行、颠草为当代第一。"[38]只是与行、楷书相比，篆书只算是赵孟頫偶一为之之作，在数量上难免远为逊色。大致来说，赵孟頫的传世篆书作品可分为两类，一为其《千字文》中的篆书部分，一是作为碑额的篆书。字形前者较小，后者较大。赵孟頫对于《千字文》似乎情有独钟，曾自云："仆廿年来写千文以百数"，其众多的《千字文》相信必包括有一文数体的形式，只是未必多写而已。他在为其夫人管道昇（1262—1319）撰写的《魏国夫人管氏墓志铭》中，曾述及奉敕写六体《千字文》之事：

> 天子命夫人书《千文》，敕玉工磨玉轴，送秘书监装池收藏。因又命余书六体为六卷，雍亦书一卷，且曰："令后世知我朝有善书妇人，且一家皆能书，亦奇事也。"[39]

此处所记，赵孟頫所书者分六体六卷，而并非六体一卷，但无论如何，松雪对古今书体的掌握能力，应是毋庸置疑的。据传统书法著录所载，赵孟頫除了以六体书写《千字文》外，亦尝有四体及五体之作。如《大观录》中载有其《四体千字文》一卷，乃延祐六年（1319）为焦彦实而书；而黄公望（1269—1354）曾题赵孟頫《行书千字文》卷，有"经进仁皇全五体，千文篆书真草行"之句，足证赵孟頫曾写四体及五体《千字文》。在传世作品之中，《大观录》所载的《四体千字文》（图2）仍在，卷中的篆书结体平稳，字形稍见修长，用笔圆润瘦健，起笔收笔处多藏锋用之，然间有露锋尖笔。[40]《赵公行状》中谓赵孟頫"专以古人为法，篆则法《石鼓》《诅

图1　杨桓《篆书无逸篇》（局部），1299年，纸本，27.4厘米×64.5厘米，故宫博物院藏

楚》"[41]，观《四体千字文》或可领略一二，然松雪更掺入二李玉箸篆之法及小篆修长的结体，以变化出典雅秀美而法度谨严的风格。此风格与其朱文印章的篆字比较，亦可谓同出一辙。

　　赵孟頫的《五体千字文》传世不见，至于颇为著名的一件《六体千字文》

（图3）则已被鉴定为伪迹。[42]虽然如此，传世《六体千字文》仍不失其参考价值，因为此书仿赵是十分明显的，故其古文及篆书的部分或有其所本；而且论者有云此书可能是出自俞和（1307—1382）之手，若此推测正确，则此书之重要性更是不容小觑。[43]观《六体千字文》中的古文，出锋用笔，圆转中带劲利，于仿钟鼎之余呈现出秀美之态。至于篆书则与《四体千字文》风格大体相类，只是用笔略为怯弱而已。赵孟𫖯典雅清逸的书风，大体主导了元代小字篆书的基本方向。

赵孟𫖯的碑额篆书可以其传世的墨迹作品为标准，最早者为《玄妙观重修三清殿记》（1303），最晚者为《杭州福神观记》（1320）。[44]从风格上看，赵孟𫖯的大字篆书圆润婉转，结体安详，笔法紧守玉箸篆传统，并于起止运转处表现出速度与干湿的笔墨趣味。其中《淮云院记》用笔较为纤细，《湖州妙严寺记》（全称《玄妙观重修妙严寺记》）（图4）圆润婉转，而《仇锷墓碑铭》（图5）则用笔较重，略有不经意之态，而且字形较方，反映出赵孟𫖯碑额篆书风格的变化。

类似的变化亦见于赵孟𫖯传世的一些篆额拓本中，例如《定演道行碑》（1312）、《乾明广福寺观音庙记》（1320）及《孔治墓碑》（1324）的篆额风格便不尽相同。[45]当然，赵孟𫖯碑额篆书的全貌仍有待研究，其中更涉及真伪的问题，如刘九庵（1915—1999）便曾指出1316年的《龙兴寺帝师胆巴碑》篆额应为伪托。[46]但无论如何，赵孟𫖯婉转遒劲的大字篆书风格应为其本色。其子赵雍（1290—？）题画引首的"竹居"（图6）及"竹西"（图7）二字强调了修长的结体，从孙赵肃的《母魏宜人墓志篆额》（1363，图8）则于婉转中有方折之笔，但基本上都袭承了松雪的风格。

元代初年更为专注于篆书的名家是吾衍。如前文所述，吾衍有小学、印学及书论的著作。他的《三十五举》中有关篆书的部分不乏谈论具体的技法及风格问题：

脚不过三，有无可奈何者，当以正脚为主，余略收短。[47]

小篆俗皆喜长，然不可太长。[48]

有下无垂脚，如"生""白""之"等字，都以上枝为出。如草木之为物，正生则上出枝，到悬则下出枝耳。[49]

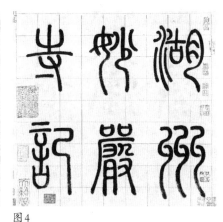

图2

图3

图4

图5

图6

图7

图2　赵孟頫《四体千字文》(局部)，1320年，纸本，23.2厘米×1003.2厘米，台湾私人收藏

图3　(传) 赵孟頫《六体千字文》(局部)，纸本，23厘米×1448厘米，故宫博物院藏

图4　赵孟頫《玄妙观重修妙严寺记》(篆额)，约1309—1310年，纸本，34.2厘米×364.5厘米，普林斯顿大学艺术博物馆藏

图5　赵孟頫《仇锷墓碑铭》(篆额)，1319年，卷高37.2厘米，长1118.5厘米，日本阳明文库藏

图6　赵雍《吴镇〈野竹居图〉引首》，纸本，台北故宫博物院藏

图7　赵雍《张渥〈竹西图〉引首》，纸本，辽宁省博物馆藏

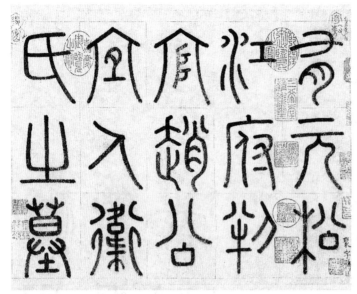

图8

图9

图8　赵肃《母魏宜人墓志篆额》，纸本，本幅25.8厘米×124.8厘米，台北故宫博物院藏
图9　吾衍《杜牧〈张好好诗〉》跋，1305年，纸本，故宫博物院藏

如此仔细讨论小篆的结体方法，实前所未见。吾衍篆隶之专精，是众所周知的，如虞集（1272—1348）曾称："处士吾子行小篆精妙，当代独步。"[50]据书法著录中所载，吾衍书迹皆为篆书，如《杜甫诗诸帖》《招雨师文》《阴符经》等[51]，都是字数颇多的作品，惜传世皆不见，所见者只有杜牧（803—852）《张好好诗》后之七字题跋（图9）。该七字用笔法度严谨，笔画匀称圆润，起笔收笔藏锋，体势稍长，与赵孟頫《四体千字文》中的篆书风格相近。陶宗仪（1322—1407后）曾跋吾衍书云："先生好古，变宋末钟鼎图书之谬，寸印古篆，实自先生倡之，真第一手。赵吴兴又晚变先生法耳。"[52]此处虽是说篆印，而赵孟頫是否曾向较年幼的吾衍取法亦未可知，但吾、赵二人对篆书的审美要求，应是接近的。吾衍书迹罕见，于文献中已早有记载，如徐一夔（1318—？）曾跋吾衍墨迹云：

　　吾子行先生篆隶，得周秦石刻之妙。前辈论其字画，始千百年而一
　　见，此诚不刊之论……独先生之殁，距今未及百年，而其墨迹已无存者，

抑岂博古者寡耶？崔彦晖氏工篆书，雅慕先生墨迹而不可得。一日在市肆
中忽见先生篆书《瘗鹤铭》一通，隶书《寄友人近体诗》一首共一纸，因
购得之，不啻如获重宝。[53]

吾衍的篆书虽然限于流传，难窥全豹，但其弟子吴叡则有长篇的作品可见。刘
基（1311—1375）曾谓吴叡"少好学，工翰墨，尤精篆隶，凡历代古文款识制度无
不考究，得其要妙。下笔初若不经意，而动合矩度。识者谓吾子行先生、赵文敏公
不能过也"[54]，以其为继赵孟頫及吾衍之后的篆书名手。吴叡题张渥（？—约1356）
《九歌图》的各段文字以玉箸篆法书写（图10），锋颖隐藏，严守法度，是松雪以来
的一种主流风格。另一篇《篆书千字文》（图11）则笔画纤细劲利，锋芒毕露，则
是其另一种篆书风格。盛时泰（1529—1578）曾评吴叡《东山精舍记》篆书碑云：
"字起落笔处俱尖，盖自古文钟鼎中出也。"[55]然《篆书千字文》后吴叡自题乃是用
《诅楚文》法。事实上，《诅楚文》于元代是《石鼓文》之外的又一重要大篆范本。
赵孟頫篆书谓出自此两件作品，即是很好的佐证。吾衍的《续古篆韵》及《周秦刻
石音释》亦主要以《石鼓文》《诅楚文》及秦刻石为根据。吴叡师吾衍，其篆书包括
有对《诅楚文》的演绎，实不难理解。吾衍的影响亦可见于赵期颐（1327年进士）
的《〈睢阳五老图〉跋》（图12）。宋濂（1310—1381）称"宛丘赵期颐以书名世，
得之吾衍者为多。"[56]观赵期颐的跋文，确与吾衍的篆书有脉络承接的关系。

与吴叡同时的周伯琦以其小学的工夫，专精篆书，应是元代后期最重要的篆书
大师。康里巎巎（1295—1345）称"伯琦篆书，今世无过之"[57]；而郑构在其《学书
次第之图》中，于篆书主张十三岁学《琅玡》，十五岁学《峄山碑》，此后则应以张
有、周伯琦及蒋冕为法，其崇高的篆书地位可思之过半。[58]周伯琦的传世墨迹，有
绘画引首、碑额、长篇经文及题跋几类。题于朱德润（1294—1365）《秀野轩图》引
首的"秀野轩"三字（图13），笔力雄强，笔画粗重，一改赵孟頫以来纤秀典雅的
风格，与赵雍"竹居"引首二字成强烈对比。《朱德润墓志铭篆额》（图14）与《宫
学国史箴》（图15）风格一致，皆用笔雄迈有力，结体方圆并用，收笔处常不作回
锋，于不经意中不失法度。《〈睢阳五老图〉跋》（图16）则反映其小字篆书的面
貌。[59]此跋结体圆中带方，字形略阔，用笔起落处表现出朴拙的书写趣味。以风格
而论，周伯琦可说是以朴实的新审美取向，丰富了元代后期的篆书创作。

图10

图11

图12

图13

图15

图14

图10　吴叡《题张渥〈九歌图〉》（局部），1346年，纸本，上海博物馆藏
图11　吴叡《篆书千字文》（局部），1344年，纸本，27.7厘米×240厘米，上海博物馆藏
图12　赵期颐《〈睢阳五老图〉跋》，纸本，上海博物馆藏
图13　周伯琦《朱德润〈秀野轩图〉引首》，纸本，故宫博物院藏
图14　周伯琦《朱德润墓志铭》（篆额），纸本，34.9厘米×270.8厘米，故宫博物院藏
图15　周伯琦《宫学国史箴》（局部），北京故宫博物院藏

图 16
图 17

图 16　周伯琦《〈睢阳五老图〉跋》1362 年，纸本，上海博物馆藏
图 17　俞和《篆隶千字文》（局部），1354 年，纸本，每页 21 厘米 ×24.7 厘米，台北故宫博物院藏

　　俞和与钱逵的《千字文》可分别说明赵孟頫的篆书风格于元代后期风行的情况。俞和书风紧依赵孟頫的步履，早已是书史上广为人知的事实，其楷行书法与赵体的肖似亦有专文讨论。[60] 传世的《篆隶千字文》（图 17）是最好的例子说明俞和延续松雪古体书法的面貌。此作的篆书无论是用笔、结体或整体的圆润秀雅格调，全与赵孟頫的《四体千字文》相合。钱逵为钱良右（1278—1344）之子，而钱良右之书法颇得时人赞誉，如黄溍（1277—1357）称其"古篆、隶、真、行、小草无不精绝"[61]，"得（吴兴赵）公之法，用功精密，又参以古人而别出新意，自成一家"[62]，曾书有《四体千字文》。其子钱逵传世的《四体千字文》（图 18）明显是赵孟頫篆书的格局，只是用笔更为纤巧而已，其父篆法既得自吴兴，此书当有家学相传的意义。

　　元代后期的另一位古体书法专家是蒙古族的泰不华（1304—1352）。泰不华曾著《学古续编》，以考证讹字，于小学颇有功夫，书法精通数体，《书史会要》谓其

图18

图19

图20

图18 钱逵《四体千字文》（局部），纸本，每页21.5厘米×13厘米，广东省博物馆藏
图19 泰不华《陋室铭》（局部），1346年，纸本，36.9厘米×113.5厘米，故宫博物院藏
图20 泰不华《〈睢阳五老图〉跋》，1341年，纸本，上海博物馆藏

"篆书师徐铉、张有，稍变其法，自成一家……常以汉刻题额字法题今代碑额，极高古可尚，非他人所能及"，略道出其取法之源。[63]其传世的《陋室铭》（图19）结体不求浑齐严整，略有跌宕之态，笔画稍现提按的变化，竖笔喜作悬针。泰不华的另一件篆书墨迹，为《睢阳五老图》之三行题跋（图20），风格略异，结体修长，笔画匀称，乃是二李之法。此风格与其传世拓本《五节妇碑》的碑文篆书接近。[64]

四、元代的隶书

元人学隶书之法，可从郝经的论述见其梗概：

> 谓之隶书……凡诸汉碑皆是也，如蔡邕《石经》、梁鹄钟繇《孔子庙》《受禅碑》诸石刻。唐以来蔡有邻、金党怀英皆当学也。[65]

传统以来，蔡邕（133—192）向被视为汉代隶书之正宗，故传为出自其手的《石经》一直备受重视。郑杓的《书法流传之图》以蔡邕为起点，《学书次第之图》则指出学隶者至二十五岁宜学《鸿都石经》，正说明了蔡邕与《石经》于元代的崇高地位。[66]郝经举出梁鹄（约145前—约221后）、钟繇（151—234）、蔡有邻（8世纪）及党怀英则可见其以重要名家为楷模的学书原则。宋代以来，汉代隶书碑刻虽然随着金石学的研究而收于著录中，但作为书法范本则到元代仍未能成为风气。由此可见，元代的复古运动并没有否定汉魏之际及唐代以来的隶书，而主要是就其认同的传统作出选择。事实上，吾衍《三十五举》中第十七举便明确指出隶法的标准：

> 隶书，人谓宜匾，殊不知妙在不匾，挑拔平硬如折刀头，方是汉隶书体。括云："方劲古拙，斩钉折铁。"备矣。[67]

这种结体不匾，"挑拔平硬如折刀头"之法，正是汉魏之际如《正始石经》及《受禅碑》以至唐隶所常见的。事实上，正如郝经所说，"汉之隶法，蔡中郎不可得而见矣，存者惟魏太傅繇"，明确地道出了元人隶书取法之源。[68]

元代初年的龚开（1222—1307）有两件题画隶书传世，一为自题《中山出游图》（图21），一为自题《骏骨图》，均表现出强烈的个人风格。[69]其隶书结体圆润匀齐，挑拔含蓄，饶有古朴之意。从笔法上看，似是以篆法写隶，不由令人联想南宋魏了翁"以篆法寓诸隶"的新作风。在风格上，龚开的隶书应是属于宋代尚意书风观念的余响，未足以说明元人隶书的主流风格。

萧㪺（1241—1318）的《隶书无逸经》（图22）是元初一件罕见的长篇隶书。此书全卷法度谨严，用笔闲逸，字形稍肩，惟萧㪺无甚书名，其隶书未足以开元代的风气。相对来说，赵孟頫《四体千字文》（图2）的隶书应可作为元代主流隶书的典型：字形方正，挑笔尖出，略有"折刀头"之法，然笔画的起落处颇为含蓄，不失"赵体"典雅闲逸的基本面貌。这种风格与被定为伪迹的《六体千字文》大体相

图 21

图 22

图 23

图 24

图21　龚开《自题〈中山出游图〉》（局部），纸本，华盛顿佛利尔美术馆藏
图22　萧��《隶书无逸经》（局部），1301年，纸本，27.4厘米×60.3厘米，故宫博物院藏
图23　钱良右《龚开〈中山出游图〉跋》，华盛顿佛利尔美术馆藏
图24　吴叡《隶书离骚》（局部），1334年，纸本，28.2厘米×223.3厘米，上海博物馆藏

近，此又证《六体千字文》仿松雪应有所本。

　　若拿元代其他传世的隶书《千字文》与赵孟頫的隶书相比较，不难发现都是有脉络相连的关系的。俞和《篆隶千字文》（图17）中的隶书虽然于个别的笔画中稍为加强了向外伸展之态，而钱逵《四体千字文》（图18）的隶字用笔较为纤细，结

体间见向右下微欹，但两者都呈现如赵孟頫隶书的方整齐平的原则。其中钱逵之父钱良右的《四体千字文》虽难复见，但从其传世隶书《龚开〈中山出游图〉跋》（图23）所见，当是同一家法，只是略多起伏挑踢之态而已。

篆隶专家而又有隶书书迹可见的，应以吴叡为最可观。其《隶书离骚》（图24）可为典型。此书饶有法度，结体稳妥，左右尖出之颇为含蓄，体现了元人主流隶书的面貌。吴叡其他的传世长篇有《隶书老子道德经》（图25）及《题张渥〈九歌图〉》（图26），所书年份晚于《隶书离骚》，虽然字形稍扁，但风格如一。较为特别的是吴叡的题画短语，如《题倪瓒〈雨后空林图〉》（图27）及《题张彦辅〈棘竹幽禽图〉》（图28），两者皆见吴叡将字形变得扁平，横画伸张，而且用笔纤瘦，挑笔只是稍为尖起，整体效果与其长篇隶书稍异，应可视为吴叡较为率意的隶书风格，带有

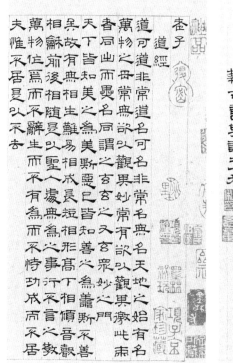

图25　　　　　　　　　　　　图26

图25　吴叡《隶书老子道德经》（局部），北京故宫博物院藏
图26　吴叡《题张渥〈九歌图〉》（局部），纸本，吉林省博物馆藏

图27　　　图28　　　图29

图27　吴叡《题倪瓒〈雨后空林图〉》，台北故宫博物院藏
图28　吴叡《题张彦辅〈棘竹幽禽图〉》，1343年，纸本，堪萨斯市纳尔逊博物馆藏
图29　杜本《〈睢阳五老图〉跋》，纸本，上海博物馆藏

较强的个人特点。

　　杜本是另一有书迹传世的隶书名家，其《〈睢阳五老图〉跋》（图29）是严谨之作，《欧阳修〈行书诗文稿〉跋》（图30）及《题张彦辅〈棘竹幽禽图〉》（图31）则稍见率意之态，但体格与笔路一致，于元代主流隶书体格中呈现朴实茂密的个人审美取向。此外，以篆隶名世的泰不华则有书碑隶字流传，其《南镇庙碑》（1344）拓本结体方整稳妥，笔画匀称，提按起伏含蓄，虽不是墨迹本，但无疑是了解其隶书风格的重要实物材料。[70]

　　从文字演变及字体结构的角度而言，由于隶书与楷书较为接近，加上自唐以来书家每喜以楷法入隶，故一般来说，书家对隶书可较易掌握。这情况于元代是十分明显的，由此亦做成有较多的隶书面貌。石岩（1260—? ）有《清晖斋帖》（图32）、《赵孟頫〈重江迭嶂图〉卷跋》（图33）及《邓文原〈急就章〉跋》（图34）三书迹传世，其隶字方峻硬直，芒角显露，常有楷书用笔之法。苏大年（1296—1364）《杨竹西神像赞》（图35）的隶书颇为规整，但其《静学斋铭》（图36）则较率意，表现出跌宕起伏的节奏。[71]莫昌（1302—? ）的《〈快雪时晴图〉跋》（图37）及《鲜于枢〈御史箴〉跋》（图38）则风格一致，其方峻的体态与朴拙之貌，

图30

图31　图32

图30　杜本《欧阳修〈行书诗文稿〉跋》，辽宁省博物馆藏
图31　杜本《题张彦辅〈棘竹幽禽图〉》，堪萨斯市纳尔逊博物馆藏
图32　石岩《清晖斋帖》，纸本，故宫博物院藏

与文献所记"隶亦古拙"之评语颇合。[72]褚奂有隶书《题张渥〈九歌图〉》（图39）传世，《书史会要》谓褚奂"篆隶专学吴叡，惜其不能以古人为师，伎遂止于此耳"，评价并不太高，惟其书虽不脱吴叡藩篱，但法度森严，当是主流书风的能手。[73]顾禄史称"特工于分隶"，其《隶书五言诗帖》（图40）及《马远〈商山四皓图〉跋》较工，字形或扁或方，波笔流畅，锋芒较露，与其另一作品《题倪瓒〈竹石图〉》（图41）略为不经意的风格稍异其趣。吴志淳史载"古隶学《孙叔敖碑》"，惟其《隶书朱右〈广琴操〉》（图42）亦是以楷入隶之法，未入汉室。[74]郏经不见书名，但其《崔天德〈友竹轩诗〉跋》（图43）及《马远〈商山四皓图〉卷跋》于方整中颇有笔画起伏之态。此外，顾晏的《邹复雷〈春消息卷〉跋》（图44）强调了挑剔及提按的变化；孙作（约1340—1424）及李绎先后有《题〈静学斋诗〉》（图45、46），

图33　　　　　　　　　图34　　　　　　　　图35

图36

图33　石岩《赵孟頫〈重江迭嶂图〉卷跋》，台北故宫博物院藏
图34　石岩《邓文原〈急就章〉跋》，纸本，故宫博物院藏
图35　苏大年《杨竹西神像赞》（局部），纸本，故宫博物院藏
图36　苏大年《静学斋铭》（局部），1361年，纸本，故宫博物院藏

图37

图38

图40

图39

图37　莫昌《〈快雪时晴图〉跋》，纸本，北京故宫博物院藏
图38　莫昌《鲜于枢〈御史箴〉跋》，普林斯顿大学艺术馆藏
图39　褚奂《题张渥〈九歌图〉》（局部），1361年，纸本，克利夫兰艺术博物馆藏
图40　顾禄《隶书五言诗帖》（局部），25.8厘米×54.2厘米，纸本，故宫博物院藏

图41　　　　　图42

图41　顾禄《题倪瓒〈竹石图〉》，纸本
图42　吴志淳《隶书朱右〈广琴操〉》（局部），1359年，纸本，上海博物馆藏

前者平实，后者粗犷；而郭大中的《鲜于枢〈御史箴〉跋》（图47）及唐元的《紫阳书院记》（图48）虽非佳作，但都反映出隶书于元代的普及。最后，值得留意的是元代不少隶书均与绘画有关。上文所述如虞集及吴叡等的题画隶书固然具有特色，而杨瑀（1285—1361）的隶书题邹复雷《春消息图》引首（图49）更是前所未见的形式。该引首三字有较强的书写变化，与一般循规蹈矩的元代隶书判然有别。又如方从义（约1302—约1393）的题画隶书（图50，图51）亦表现出颇为率意的态度，于元代典型的隶书风格中别树一帜。

小结

从有限的传世墨迹来了解元代的篆隶书法当然是不够全面的。文献所载还有不少其他善写篆隶的书家，目前是无法认识。部分见于书法著录的书家如廉希贡、李道谦（1219—1296）、孙德彧（1243—1321）、李处巽、元明善（1269—1322）、袁桷（1266—1327）、许师敬（约1255—1340）、尚师简（1282—1346）、郭贯（1250—1331）、张起岩（1285—1353）等，幸有篆额拓本传世，而李处巽及杜道坚（1237—

图 43

图 44

图 45

图 46

图 47

图 43　郯经《崔天德〈友竹轩诗〉跋》，1366 年，纸本，上海博物馆藏
图 44　顾晏《邹复雷〈春消息卷〉跋》（局部），1350 年，纸本，佛利尔美术馆藏
图 45　孙作《题〈静学斋诗〉》，纸本，上海博物馆藏
图 46　李绎《题〈静学斋诗〉》，纸本，上海博物馆藏
图 47　郭大中《鲜于枢〈御史箴〉跋》，纸本，普林斯顿大学艺术博物馆藏

1318）等更有隶书碑文拓本可见，但如柳贯（1270—1342）、陆友（1290—1338）、余阙（1303—1358）等的篆书与隶书，虞集与钱良右的篆书、吾衍的隶书等，都是研究中的空白点。[75]

虽然如此，元代篆隶书法于复古的时代趋势下，得到比宋代较多的发展，是无可置疑的。从书体的角度看，元代崇尚兼精众体的理念提高了篆隶的独立性与普遍性，同时亦带起了以数体书写《千字文》的风气。从风格上看，赵孟頫所建立的典

图48

图49

图48　唐元《紫阳书院记》（局部），1342年，纸本，台北故宫博物院藏

图49　杨瑀《邹复雷〈春消息图〉引首》，纸本，佛利尔美术馆藏

图 50 图 51

图 50　方从义《自题〈高高亭图〉》，纸本，台北故宫博物院藏
图 51　方从义《自题〈山阴云雪图〉》，台北故宫博物院藏

雅书风大体主导了元代篆隶的主流面貌。在强调古典传统的书法观念下，元人篆隶书法的取法渊源是有其标准的。从《石鼓文》《诅楚文》以至李斯及李阳冰的篆书系统，由蔡邕下及钟繇与唐隶的隶书脉络，都决定了元代篆隶书法的基本风格。更甚者，是元代以钟王的魏晋传统为宗的复古精神，以及以传统大师为楷模的取法观念，都为元人的学古设下了范围，例如赵孟𫖯"隶则法梁鹄、钟繇"的取向，充分说明了其隶书只上溯至汉魏之际的隶体而已。但在元人对于书史的诠释及传统的理解而言，这种复古的"深度"与"广度"却是理所当然的。

从纵的发展而论，篆隶书法于元代后半期更趋于普遍，而且亦出现了一些个人风格较为强烈的作品。这种情况于明代亦有所延续。严格来说，篆隶书法在元代虽不可说是"复兴"，但在中国篆隶书法的历史上，亦应有其不可忽视的位置。

（原载于《二○○○年书法论文选集》，台北：蕙风堂，2001，页79—127）

注 释

[1] 书法史研究中较早论述元代篆隶的为Shen C.Y. Fu, *Traces of the Brush: Studies in Chinese Calligraphy* (New Haven, Conn.: Yale University Art Gallery, 1977)。

[2] 有关宋代篆隶书法的探讨，可参考Harold Mok, "Seal and Clerical Scripts of the Sung Dynasty," in Cary Y. Liu, Dora C. Y. Ching and Judith G. Smith eds., *Character & Context in Chinese Calligraphy* (Princeton N.J.: The Art Museum, Princeton University, 1999)，pp. 174—198；莫家良：《从几件出土石刻书迹论宋代书法的若干问题》，载于《出土文物与书法研讨会论文集》（台北：中华书道学会，1998），页 [拾壹] 1—52。

[3] 刘敞：《公是集》（《四库全书》第1095册；上海：上海古籍出版社，1987），卷三十六，页15，《先秦古器记》条。

[4] 载于水赉佑：《蔡襄书法史料集》（上海：上海书画出版社，1983），页8。

[5] 水赉佑：《蔡襄书法史料集》，页8。

[6] 米芾：《海岳名言》，载于卢辅圣主编：《中国书画全书》（上海：上海书画出版社，1992—1998），第1册，页976。

[7] 刘敞：《公是集》，卷三十六，页15，《先秦古器记》条。

[8] 苏轼：《东坡题跋》，卷四，《跋君谟飞白》条，载于卢辅圣主编：《中国书画全书》，第1册，页628。

[9] 黄庭坚：《山谷题跋》，卷四，《跋翟公巽所藏石刻》条，载于卢辅圣主编：《中国书画全书》，第1册，页685。

[10] 黄庭坚：《山谷题跋》，卷四，《评书》条，载于卢辅圣主编：《中国书画全书》，第1册，页697。

[11] 刘敞：《公是集》，卷三十六，页15，《先秦古器记》条。

[12] 米芾的篆隶书法见于《绍兴米帖》。

[13] 苏轼：《东坡题跋》，卷五，《跋文与可墨竹李通叔篆》条，载于卢辅圣主编：《中国书画全书》第1册，页636。

[14] 虞集：《道园学古录》（《四部备要·集部》第497—498册：台北：台湾中华书局，1965），卷三十一，页4下，《六书存古辨误韵谱序》条。

[15] 董史：《皇宋书录》，载于卢辅圣主编：《中国书画全书》，第2册，页642。

[16] 赵孟頫：《跋阁帖》条，载于《历代书法论文选续编》（上海：上海书画出版社，1993），页182。

[17] 郝经：《移诸生论书法书》条，载于《历代书法论文选续编》，页175。

[18] 郝经：《移诸生论书法书》条，载于《历代书法论文选续编》，页175。

[19] 见《历代书法论文选续编》，页226。

[20] 见《历代书法论文选续编》，页179、180。

[21] 陆友：《研北杂志》（《四库全书》第866册），卷下，页9。陆友另记："集古款识四卷，得于太常兴簿鲜于伯机家。" 见同书，卷下，页45。鲜于枢目寓的古书画器物甚多，部分见载于鲜于枢：《困学斋杂录》（《四库全书》第866册），页22—31。有关鲜于枢的书法鉴赏，可参考Marilyn Wong Fu, "The Impact of the Reunification: Northern Elements in the Life and Art of Hsien-yu Shu (1257?-1302) and Their Relation to Early Yuan Literati Culture," in John D. Langlois, Jr. ed., *China under Mongol Rule* (Princeton, N.J.: Princeton University Press, 1981)，pp. 371—433。

[22] 虞集：《道园学古录》（《四部备要·集部》第497—498册），卷三十一，页4下—5上。

[23] 王柏：《鲁斋王文宪公文集》（重印本；台北：台湾学生书局，1970），卷十二，页11下—12上，《跋字韵》条。

[24] 有关宋元印学，可参考黄惇：《中国古代印论史》（上海：上海书画出版社，1994），页1—33。

[25] 见蔡宗礼书于吴叡《篆书千字文》后之跋文。

[26] 郝经：《叙书》条，载于《历代书法论文选续编》，页173。

[27] 郝经：《叙书》条，载于《历代书法论文选续编》，页170。

[28] 郝经：《叙书》条，载于《历代书法论文选续编》，页170。

[29] 郝经：《移诸生论书法书》条，载于《历代书法论文选续编》，页175。

[30] 见顾复：《平生壮观》，载于卢辅圣主编：《中国书画全书》，第4册，页925。

[31] 吾衍：《学古编》，载于邓实辑：《中国古代美术丛书》（重印本；国际文化出版公司，1995），初集第七辑，页60。

[32] 吾衍：《学古编》，载于邓实辑：《中国古代美术丛书》，初集第7辑，页60。

[33] 吾衍：《学古编》，载于邓实辑：《中国古代美术丛书》，初集第7辑，页60。

[34] 吾衍：《学古编》，载于邓实辑：《中国古代美术丛书》，初集第7辑，页61。

[35] 吾衍：《学古编》，载于邓实辑：《中国古代美术丛书》，初集第7辑，页61。

[36] 吾衍：《学古编》，载于邓实辑：《中国古代美术丛书》，初集第7辑，页61。

[37] 杨桓《篆书无逸篇》与萧䕫《隶书无逸篇》及赵孟𫟍《小楷无逸篇》合为一卷。

[38] 转引自《佩文斋书画谱》（北京：北京市中国书店），卷三百八十七，页1下。

[39] 赵孟𫟍：《松雪斋文集》（《四部丛刊初编缩本》第73册；台北：商务印书馆，1967），外集，页121，《魏国夫人管氏墓志铭》条。

[40] 此卷书迹图片曾见于苏富比1989年夏季的纽约书画拍卖目录中，列为第十七项；现为台湾私人收藏。此书迹有学者许以为真，如王连起：《赵孟𫟍及其书法艺术简论》，《故宫博物院院刊》1995年第4期（总第64期），页40—65。

[41] 杨载：《赵公行状》，载于赵孟𫟍：《松雪斋文集》（《四部丛刊初编缩本》第73册），页127。

[42] 有关《六体千字文》的真伪讨论，参见徐邦达：《古书画伪讹考辨》（南京：江苏古籍出版社，1984），下卷文字部分，页45—46；刘九庵：《赵孟𫟍书法丛考》，载于《刘九庵书画鉴定集》（郑州：河南美术出版社，1999），页83—89。另亦可参看张连：《赵孟𫟍六体千字文形式辨析》，《书法研究》1997年第2期（总第76辑），页78—85。

[43] 徐邦达：《古书画伪讹考辨》，下卷文字部分，页45—46。

[44] 赵孟𫟍传世的主要墨迹篆额有《玄妙观重修三门记》（1302年后）、《湖州妙严寺记》（1309—10年）、《淮云院记》（1310年）、《故总管张公墓志铭》（1310）、《帝师胆巴碑》（1316）、《仇锷墓碑》（1319）、《杭州福神观记》（1320）等。赵孟𫟍还有其他篆额拓本，见北京图书馆金石组编：《北京图书馆藏历代石刻拓本汇编》（郑州：中州古籍出版社，1989—1991），第49册。赵孟𫟍《新建庙学碑》（1293）为其唯一可见的篆书碑，石在山东利津县。杨震：《碑帖叙录》（增订本；上海：上海古籍出版社，1988），页205有载，并论及赵孟𫟍篆书碑罕见的原因："（新建庙学碑）为四十岁壮年所书。书名自此日大，应他人作楷、行书之求，已不胜其烦，故不复轻作篆，间有篆书小品而已，丰碑绝无。"

[45] 见北京图书馆金石组编：《北京图书馆藏历代石刻拓本汇编》，第49册，页15、76、96。

[46] 刘九庵：《赵孟𫟍书法丛考》，载于《刘九庵书画鉴定集》，页83—89。

[47] 吾衍：《学古编》，载于邓实辑：《中国古代美术丛书》，初集第七辑，页61。

[48] 吾衍：《学古编》，载于邓实辑：《中国古代美术丛书》，初集第七辑，页61。

[49] 吾衍：《学古编》，载于邓实辑：《中国古代美术丛书》，初集第七辑，页61。

[50] 虞集：《道园学古录》，卷十，页3下，《题吾子行小篆卷后》条。

[51] 分见赵琦美：《赵氏铁网珊瑚》（清文渊阁四库全书本），卷六，页10下—13上，《吾子行小篆杜诗诸帖》条；吴升：《大观录》（民国九年武进李氏圣译廔本），元贤法书卷九，页35上—35下，《吴子行招雨师文卷》条；吾衍：《竹素山房·附录》（《丛书集成续编》第167册；台北：新文丰出版公司，1989），页6。

[52] 见卞永誉：《式古堂书画汇考》卷十七，载于卢辅圣主编：《中国书画全书》，第6册，页4。

[53] 吾衍：《竹素山房集·附录》（《丛书集成续编》第167册），页7。

[54] 刘基：《诚意伯文集》（《四库全书》第1225册），卷九，页37，《吴孟思墓志铭》条。

[55] 盛时泰：《苍润轩碑跋》（《丛书集成续编》第96册），页61。

[56] 转引自《佩文斋书画谱》卷三十七，页4上。

[57] 转引自《佩文斋书画谱》卷三十九，页5上。

[58] 郑杓《学书次第之图》载《佩文斋书画谱》卷四。蒋冕是周伯琦弟子。

[59] 周伯琦另有小字篆书《相鹤经》，见《元赵淇周伯琦相鹤图经合璧》卷，藏于台北故宫博物院。见《故宫书画录》（增订本；台北：台北故宫博物院，1965），卷四，页293。

[60] 张光宾：《辨赵孟𫟍急就章为俞和临本》，《故宫季刊》第12卷第3期（1978年春），页29—49；张光宾：《从王右军书乐毅论传衍辨未人摹褚册》，《故宫季刊》第14卷第4期（1980年夏），页41—62。

[61] 转引自《佩文斋书画谱》，卷三十七，页4下。

[62] 见吴升：《大观录》，卷九，载于卢辅圣主编：《中国书画全书》，第8册，页303。

[63] 陶宗仪：《书史会要》（1929年陶氏逸园景刊明洪武本影印；上海：上海书店，1984），卷七，页18上。

[64] 泰不华《王节妇碑》，见北京图书馆金石组编：《北京图书馆藏历代石刻拓本汇编》，第50册，页149。

[65] 王柏：《鲁斋王文宪公文集》，卷十二，11下—12上，《跋字韵》条。

[66] 郑杓的《书法流传之图》亦与《学书次第之图》般，收录于《佩文斋书画谱》卷四中。

[67] 顾复：《平生壮观》，载于卢辅圣主编：《中国书画全书》，第4册，页925。

[68] 郝经：《移诸生论书法书》条，载于《历代书法论文选续编》，页174。

[69] 龚开《骏骨图》现藏于日本大阪市立美术馆。

[70] 泰不华的《南镇庙碑》拓本，见北京图书馆金石组编：《北京图书馆藏历代石刻拓本汇编》，第50册，页18。此碑刻于1344年。

[71] 苏大年的《杨竹西神像赞》题于王绎的《杨竹西小像》后。

[72] 陶宗仪：《书史会要》，补：页15上。

[73] 陶宗仪：《书史会要》，卷七，页14上。

[74] 陶宗仪：《书史会要》，卷七，页12上。

[75] 部分元代篆隶碑刻的拓本可见于北京图书馆金石组编：《北京图书馆藏历代石刻拓本汇编》，第49—51册。

王宠的借据
——香港中文大学文物馆藏王宠《借券卷》

　　香港中文大学文物馆的藏品中，有三件由北山堂惠赠的王宠（1494—1533）书迹，一为《行草千字文卷》（图1），书于金粟山藏经纸上，无纪年，引首有陈鎏（1508—1581）楷书"雅宜真迹"四字，卷后有文从简（1574—1648）跋。台北故宫博物院藏有另一卷王宠《千字文》，书于丁亥（1527），同是以金粟山藏经纸书写，书风相近，可作比较。[1]二为《草书诗翰卷》（图2），亦无纪年，书七言绝诗八首，每首皆署款钤印，原为册页，后装裱成卷。此两卷书迹皆曾在香港中文大学文物馆展出，并刊载于展览图录，故为外界所知。[2]第三件亦为手卷，名《借券卷》（图3），文物馆入藏后从未对外展示，但却是流传有绪、见于著录之作。[3]此书迹虽然只是王宠向友人借贷的一纸债券，尺幅短小，寥寥数十字，但却广受藏家及文人墨客青睐，纷纷于卷后题跋赋诗，成就了一段艺林佳话。[4]近年有关王宠书法的研究，成果颇为丰硕，惟此《借券卷》于王宠的传世书迹中，是较为特别之例，值得详细介绍。[5]

图1　王宠《行草千字文卷》（局部），香港中文大学文物馆藏

图2　王宠《草书诗翰卷》(局部)，香港中文大学文物馆藏

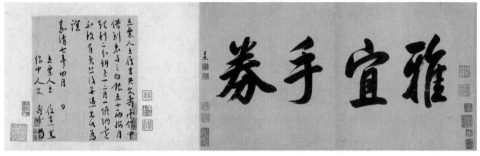

图3　王宠《借券卷》(局部)，1528年，纸本，高24.2厘米，宽21.3厘米，香港中文大学文物馆藏

一、《借券卷》今昔

王宠《借券卷》，纸本，高24.2厘米，宽21.3厘米，内文行书68字：

> 立票人王履吉，央文寿承作中，借到袁与之白银五十两，按月起利二分，期至十二月，一并纳还，不致有负，恐后无凭，书此为证。嘉靖七年四月　日，立票人王履吉，作中人文寿承。(图4)

券末王履吉(王宠)及文寿承(文彭，1498—1573)的名字后，分别有二人花押，前者的花押为三横画中藏一宠字，后者的花押则为"寿承"二字。

卷前引首有王杰(1725—1805)行楷书"雅宜手券"四大字，券后题跋累累(图5)，按目前次序为归昌世(1573—1644；1624年跋)、赵宧光(1559—

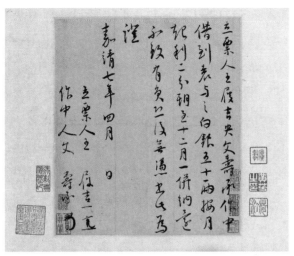

图4 王宠《借券卷》(局部)

图5 王宠《借券卷》归昌世、赵宧光、文楠、赵嗣万、沈德潜跋

1625)、文楠(1596—1667；1666年跋)、赵嗣万(1666年举人)、沈德潜(1673—1769；1766年跋)、朱筠(1729—1781；1769年跋)、王世维(1769年进士)、曹文埴(1735—1798)、褚廷璋(？—1797；1769年跋)、梁同书(1723—1815；1776年跋)、金士松(1729—1800)、顾启泰(1846年跋)、郑淇(1849年跋)、徐良(1732年举人；1769年跋)、王际华(1717—1776)、孔继涑(1727—1791；1774年跋)、钱大昕(1728—1804；1769年跋)、瞿中溶(1769—1842；1796年跋)、周景柱(1703—？)、邵齐然(1727—1779；1770年跋)、张埙(1640—1695)、王宸(1720—1797；1769年跋)、蔡履元(1763年进士；1770年跋)、钱载(1708—1793；1769年跋)、吴寿昌(1769年进士；1770年跋)、袁钺(1697—1779；1778年跋)、宋铣(1760年进士；1771年跋)、黄轩(1740—1800)、周震荣(1730—1792；1772年跋)、冯敏昌(1747—1806；1775年跋)、冯培(1737—1808；1776年跋)、孙

国泰（1770年跋）、邵晋涵（1743—1796；1772年跋）、陆费墀（1731—1790）、翁方纲（1733—1818；1775年跋）、马绍基（1769年跋）、陈淮（?—1810；1778年跋）、严保庸（1799—1854；1840年跋）、僧六舟（1791—1858；1840年跋）、翁大年（1760—1842；1842年跋）、徐渭仁（1788—1855；1853年二跋）、秦簧（1864年举人；1862年跋）、林开暮（1863—1937；1904年跋）、费念慈（1855—1905）、朱益浚（1905年跋）、杨守敬（1839—1915；1907年跋）、缪荃孙（1844—1919；1907年跋）。

有关《借券卷》的收藏经过，缪荃孙于题跋中道出了梗概："明王雅宜借券，国初归顾元方，次归马香谷……次归顾子宜，次归徐紫珊……后归黄荷汀……今归匋斋尚书"，即此卷先后入藏顾听（元方；约1602—?），马绍基（香谷）、顾启泰（子宜）、徐渭仁（紫珊）、黄芳（荷汀；1835年举人）、端方（匋斋；1861—1911）。然明末归昌世于跋中云："余每憩石湖草堂，辄想履吉韵致，至获睹其翰墨，风流蕴藉，如对其人。一日过吴门访友人顾元方氏，出此册视余，乃其手券"，可知顾听收藏时间应在明末，并非如缪荃孙所说的清初。此数位藏家中，马绍基、顾启泰、徐渭仁皆有题跋，其中顾跋为其子世馨代书。然值得留意的是，文楠于1666年跋云："余与于行兄最相友善……令嗣尊如携以示余，并索数语识其后……元方装潢成册，归赵两先生题识，爱护至今，得尊如什袭藏之，其功岂浅鲜哉。"可知于顾听后曾为"于行"及"尊如"弆藏，惜两人是谁，暂不可考，或是顾家后人。[6]又，严保庸及翁大年分别于1840年及1842年跋云："庚子十月过兰畦先生金粟山房获观并识""兰九初见于吴兴估人手，因赋是诗，后为顾君兰畦贤庚所藏"，则知王宠《借券卷》曾归顾兰畦。顾兰畦其人待考，惟顾启泰1846年跋中有"雅宜山人手券，先君子购自吴门，重加潢治，列入甲品"，或许顾兰畦与顾启泰是同一顾家之人？

再从《借券卷》上的藏印观察，顾听、马绍基、顾兰畦、徐渭仁、黄芳皆钤有鉴藏印：

1. 顾听："顾听之印"（白朱相间方印）（图6a）、"一字元方"（白文方印）（图6b）。

2. 马绍基："马绍基字蕙畤别号香谷鉴赏"（白文方印）、（图7a）"香谷马氏珍藏之印"（朱文方印）（图7b）、"香谷秘玩"（朱文方印）（图7c）、"蕙畤审定"（白文方印）（图7d）。

图6 顾听印鉴：a.顾听之印　b.一字元方
图7 马绍基印鉴：a.马绍基字蕙畇别号香谷鉴赏　b.香谷马氏珍藏之印　c.香谷秘玩　d.蕙畇审定
图8 顾兰畦印鉴：舜湖顾氏兰畦珍藏
图9 徐渭仁印鉴：a.徐渭仁印　b.徐渭仁印　c.徐紫珊秘箧印　d.随轩

　　3.顾兰畦："舜湖顾氏兰畦珍藏"（朱文方印）（图8）。

　　4.徐渭仁："徐渭仁印"（白文方印）（图9a）、"徐渭仁印"（白文方印）（图9b）、"徐紫珊秘箧印"（朱文长方印）（图9c）、"随轩"（朱文方印）（图9d）。

　　5.黄芳："黄芳私印"（朱文方印）（图10a）、"黄芳之印"（白文方印）（图10b）、"荷汀"（白文方印）（图10c）、"荷汀"（朱文方印）（图10d）、"黄荷汀四十七岁后所得"（朱文方印）（图10e）、"荷汀珍藏"（白文长方印）（图10f）、"星沙黄芳天光云影楼所藏书画金石印"（朱文方印）（图10g）、"曾收藏于天光云影楼"（朱文方印）（图10h）。

除这些藏印外，还见有以下数类："马二良真赏"（朱文长方印）（图11a）、"宝宋楼珍藏"（白文方印）（图11b）、"长洲马裕华字定三号淳珊鉴藏书画"（朱文方印）（图11c）、"马宗渊云烟过眼记"（白文长方印）（图11d）。[7]马二良、马裕华、马宗渊暂不可考，或可能与马绍基有关。最后还有"山阴俞廉三印长寿"（白文方印）（图12a）、"麐轩"（朱文方印）（图12b），均为俞廉三（1841—1912）的鉴藏印。俞

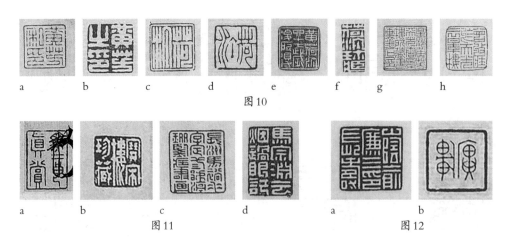

图10 黄芳印鉴：a.黄芳私印 b.黄芳之印 c.荷汀 d.荷汀 e.黄荷汀四十七岁后所得 f.荷汀珍藏 g.星沙黄芳天光云影楼所藏书画金石印 h.曾收藏于天光云影楼
图11 马二良、马裕华、马宗渊印鉴：a.马二良真赏 b.宝宋楼珍藏 c.长洲马裕华字定三号淳珊鉴藏书画 d.马宗渊云烟过眼记
图12 俞廉三印鉴：a.山阴俞廉三印长寿 b.麇轩

氏字麇轩，山阴人，曾于湖南任官，相信《借券卷》于端方后即入其收藏。

王宠此借券从明代流传至今，历数百年，在裱式上亦经历几次改变。赵宧光跋云："此与与之一券，至今尚存，元方装池成册，可谓奇兴"，可知最初是由顾听装潢成册。据实物所见，入清后文楠和沈德潜书写题跋时仍是此册页形式。第一次重裱应是入藏马家后的事，盖在马绍基跋中有"家大人偶于书肆购得……爱重授装赆"之语，相信便是此时将册页改装成卷。其后在吴江顾家收藏后又"重加潢治"，至徐渭仁收藏后，再次装池，目前所见即为徐氏重裱后的样式，签上仍见有徐氏"雅宜山人自书借券，咸丰三年八月四日装潢题囗"题记，并钤有一枚"渭仁审定"的朱文方印。

在文献著录方面，王宠《借券卷》在乾隆年间已有较详细的记载，包括陈焯（1733—？）的《湘管斋寓赏编》和翁方纲的《雅宜山人年谱·附录》。[8]陈焯是在乙未（1775）十月于朱筠的眄柯小阁观赏《借券卷》后，作出记录，而翁方纲则是同年十一月于其苏米斋中，与姚颐（1766年榜眼）、潘有为（1743—约1821）、温汝适（1757—1820）、冯敏昌同观后所记，故1775年以前的题跋情况，可以陈、翁二人的记载为参考。二人所记录的方法不同，前者不分类别列出，后者则分为跋、诗、跋并诗三类，但两者所记的题跋次序，相当一致，比对之下，目前实物所见的题跋，在沈德潜之后的次序颇为紊乱，这可能是徐渭仁重装时所做成。此外，陈、翁二人

均记曹文埴后有季学锦（？—1798）题诗，现已不见，相信是在重裱时不知何故失去。此卷至晚清详录于端方的《壬寅销夏录》中，题跋次序与目前所见相同，惟不见有朱益浚与杨守敬的题跋，而所录缪荃孙的题跋亦在文字上与原迹稍有出入。[9]

王宠借券后的题跋内容丰富，尤为值得注意者有三。其一是乾隆年间（1736—1795）的题跋特多。乾隆时王宠借券属马氏弆藏，据马绍基跋中所述，此借券为"家大人偶于书肆购得"，他则于己丑（1769）春携入京师，向四方名流乞题，可见此卷虽一直藏在吴中，但却曾流传于都门，在官宦显贵、学士名流之间辗转传览，或于雅集同观，寓目之余更迭题跋、赋诗咏颂，尽显当时京中赏书鉴古、以诗会友的风雅景象。其二是出现几段名家的长跋。这些长跋洋洋大观，各具特色，其中朱筠与翁方纲以大量文字为借券相关的人与事，详作考证，邵晋涵则援古证今，详考晋、唐、宋、明各朝券制，其严谨的鉴古态度，正是乾隆时期考据之学盛行下的一时风尚。（图13—15）其三是此卷于流传过程中幸存的命运。先是马绍基于己丑（1769）携入都门时，"过济河舟覆，是卷未漂失"，故马氏遥想南宋赵孟坚（1199—1264）落水兰亭的故事，以为仿佛有"神物护持"；后则于咸丰年间（1851—1861）未有随动乱与徐渭仁的去世而佚亡。据徐渭仁的题跋所记，咸丰三年（1853）小刀会攻陷上海城，徐氏"仓卒不及避"，被禁锢在家，后于十一月中待看守稍懈时贿赂守城者，将部分珍藏书画缒城而出，寄友人交授幼子。徐氏在跋中不禁叹息曰："呜呼！此身不知作何归宿，尚拳拳于古人遗墨，欲使存留勿失，且付之十三岁无知之幼子，其人之穷至此，亦可谓之极矣。缒城亦不便，故所去不多，其余不知作何等劫灰，可胜叹哉。"（图16）小刀会兵陷上海，是晚清的瞩目史事，咸丰五年（1855）清兵入城，徐被冠以"伪参谋"罪名并通缉，终于在四月前在苏州伏法。[10] 王宠《借券卷》重新装成于咸丰三年（1853）八月四日，翌日小刀会入城，时间可谓巧合。缪荃孙于其题跋中谓徐氏于"以咸丰癸丑八月四日装成，次日小刀会匪变起，紫珊陷城中，以此卷随其子缒城而免于劫"，所言不确，盖若此卷随其他书画缒城送走，徐氏不可能于十二月廿三日于卷上题跋。徐氏另一跋书于十一月二十日，云："虚堂孤寂影相亲，禁锢严城已八旬。剩得空空书券手，惜无贷主作中人。家人告竭，书此志慨。"可见王宠《借券卷》于动乱中一直在徐渭仁身边，甚至成为他借以抒怀感兴之物。徐渭仁是晚清著名藏家，所蓄书画图籍甚富，在小刀会的动乱中，他在王宠《借券卷》后先后题上二跋，似有特别眷恋之情，为此卷书迹平添传奇色

图13　王宠《借券卷》　朱筠题跋

图14　王宠《借券卷》　翁方纲题跋

图15　王宠《借券卷》　邵晋涵题跋

图16　王宠《借券卷》　徐渭仁题跋

彩。黄芳于咸丰五年（1855）任上海县县令，王宠《借券卷》亦于徐渭仁殁后归其所藏，并继续其流传的传奇。[11]

二、王宠一生贫贱？

据借券的内容显示，王宠于嘉靖七年（1528）四月，请文彭作中，向袁褒（1499—1577）借白银五十两，起利二分，于十二月需连本带息偿还。此借券似反映王宠生活穷困，需要借贷。对于王宠的经济情况，学者薛龙春根据历史文献及传世书迹，有极为详细的探讨，其研究指出王宠一生常捉襟见肘，需要向友人借贷，债

主包括袁褒、陈鳌、顾璘（1476—1545）、缪承祥等，加上数次应付科举，支出甚大，故王宠所过的是一段"贫贱而不得志的短暂人生"。[12]研究中亦举《借券卷》为例，指出王宠于嘉靖七年向好友袁褒借银五十两，以应付是年赴考乡试之用。[13]薛氏的研究材料充实，王宠一生常慨叹生活贫困，又多次向友人举债，实无疑问；然而，王宠的贫困是真的非常贫穷，还是只是"相对"而已，似尚可推敲。

王宠父亲王贞业商，经营酒肆，但喜收藏古器书画以自娱，兴趣高雅，且与文徵明（1470—1559）等文人接近，故并非一般市侩的酤徒。[14]能蓄古器书画，家境即使不殷实，亦不会十分贫穷。王宠及其兄长王守（1492—1550），皆受良好的教育，王守更于嘉靖五年（1526）举进士，八年（1529）赴京应诏，惜王宠由正德五年（1510）到嘉靖十年（1531），凡八试皆不中，一生主要在苏州过着文人的生活。以当时不少苏州文人的生活方式来说，王宠在经济上出现拮据之困，未必便是长期贫贱。据研究，苏州文人如祝允明（1460—1526）、文徵明、唐寅（1470—1523）等，皆是"徘徊于仕途边缘的士人"，虽有学问而失意于科场，故喜于生活上寻求自适之乐。[15]祝允明、唐寅较为狂纵放逸，文徵明则谦恭慎行，性格各有不同，但皆陶醉于山水游乐、诗酒酬唱、书画往来的生活。在金钱的意识上，论者指出，大多是随手快意："他们无钱时可以毫不赧颜地向亲友讨，故文徵明向人要过米，祝允明向人要过木炭。他们有时身边钱很多，有时又穷得难以度日。"[16]王宠从容娴雅，谦谦风度，性格较近文徵明，是当时苏州文人群体中的重要一员，亦喜冶游山水、诗酒流连，甚至纵饮宴乐，在这种生活方式下，亦难免对金钱较为随意。若审视王宠致王守信札中所透露的生活实况，亦不难发现一些有趣的细节。例如他在王守宦游之后于吴县郊外起越溪庄，有田地过百亩，除可自耕外，亦尝雇人耕种。[17]又如于嘉靖庚寅（1530）生活"穷困"之时，仍计划筑造新书室三间，需要筹措二十两；数年后却抱怨道："前书许弟卖锻匹银十两，千万作急附来，弟久病贫甚，且年来又大费，买新舟甚佳，长可一丈，望之可爱，庄上风景益好。"[18]可以说，王宠一生无疑是时常举债，但举债背后所反映的不仅是他的财困景况，更重要的是当时苏州文人的生活态度。王宠的"贫贱"，或更应从这个角度去理解。

对于王宠立下借券作为借贷证明之事，《借券卷》的题跋固然有不少是借题寄兴，不作深究，但亦不乏个人观点，如朱筠云："戊子，山人第七斥之岁也；四月书券，或者将为科试以应应天乡举计耶？"并诗曰："山人八战罢，兹当第七困。维夏

山蔬佳，釜中无余饭。"认为王宠当时确有财困，并推测是为准备科试而借贷。邵齐然则云："雅宜山人于袁与之交尤欢，有无相通，安所用券。殆酒酣耳热，一时游戏之笔耳。"指出以王宠与袁褒的交情，通财根本不用立券，故此借券只是游戏而已。持相同看法的有蔡履元："雅宜山人望重当时，贷止半百，而必以券赍财，自昔重与，或游戏为此，以创前此名书所未有也。"翁方纲在亦指出文、袁两家皆"重友谊，轻财贿"，故若袁褒向王宠通财而要立券，便像世间鄙俗之士所为，其子孙必感羞愧而不会"宝爱而藏之"，故认为："若斯券者，盖亦履吉与寿承、与之辈酒间戏笔，聊为世俗券式以自娱已耳，岂其果尝有是事哉。"杨守敬亦依此说，认为袁褒不可能以利息向王宠发贷，故借券只是戏笔："以王、袁之交，借五十金不必有券，而有券亦不必有利，此券以二分起息，正是市井借贷常例，即此亦可知为戏作，非实事也。"王宠向袁褒借钱，已有前科，故若真的是再向他借五十两，以作应贡之用，亦不意外，只是在王、袁两家向为至交的情况下，是否需要立券为凭，而且又以二分起息，按蔡履元、翁方纲、杨守敬等的看法，似有违朋友之间的通财之道。不过传世数据显示，王宠向缪氏及陈鳌借贷，确真有借据与利银之事，故如向袁褒举债而需要立据起息，亦并非没有可能。[19]其实此借券流传至今，它是真为借贷而立，还是只是书于酒酣耳热的"游戏之笔"，真相如何似已无伤大雅，在后人眼中，最重要的是这纸借券是王宠的传世墨宝。

三、书以韵胜

王宠的借券只是寂寥片楮，却让后人无限珍惜，个中原因，当与王宠的书史地位有关。[20]

王宠生命短暂，但在书史上却享有极高的地位。王世贞（1526—1590）评论吴中书家时说："天下法书归吾吴，而祝京兆允明为最，文待诏、王贡士宠次之。"将王宠与文徵明并列，并比较谓"文以法胜，王以韵胜，不可优劣等也"，评价甚高。[21]他又曾于祝、文、王三家之外，加上陈淳（1484—1544），称四人为吴中书坛的"四名家"。[22]稍后的赵宧光沿用其说云"国朝独钟于吾吴，又同起于武、世二庙，如祝、文、王、陈四君子者，先进不过一甲子，尽一时之盛"，故书史上有所谓"吴中四家"之说。[23]严格来说，祝、文辈分较高，王、陈较低，"吴中四家"可说

是两辈平分秋色。然而，陈淳的地位实不若王宠稳固，如孙鑛（1543—1613）便曾针对王世贞的评论而说："道复书亦豪劲有姿态，第无古法，谓之散僧良然，亦只可参禅耳。祝、文及王自是吴中三名家，道复或未可等伦。"[24] 又如清代杨宾（1650—1720）虽然曾经批评清代吴门书家"不及祝、文、王、陈远甚"，似仍沿用四家之说，但在他一则对明人书法的评论中，于吴门书家中并无提及陈淳，却在点评祝允明时，称王宠"学力在祝、文上"，又尝将祝、文、王三家并论，谓"文徵仲书宜小而不宜大，宜真、行而不宜草、隶；祝希哲、王履吉则真、草、大、小，无不宜。"[25] 可见王宠在杨宾心中的地位，远胜于陈淳。顾复（1637前—1692后）亦曾评书曰："先君述董文敏论书曰：气为最，势次之，笔斯下矣。余观明世人书，皆以笔尖作楷，秃笔成行，亦得擅名于时。王履吉沉着雄伟，多力丰筋，得气得势，非公而谁。故明之中叶书家，祝、王并称，有以也"，对王宠可谓赞誉有加，并将他与祝允明并置。[26] 王宠能在短暂的人生，以后辈身份与祝、文雁行，成就超乎寻常。书史地位的建立，原因复杂，其中书艺水平，是必不可少的因素。王宠虽然并不如其他长寿书家可以透过长期"修炼"，经历不同阶段的变化而臻化境，但却有其过人之处，足以为他争得吴门名家的不朽地位。此过人之处，乃是其书法的韵度，能远接晋书传统。[27]

王宠书法出自晋唐，尤服膺王献之（344—384）、虞世南（558—638），取法高古，用笔圆融凝练，结体疏简，态度雍容，气息清雅淳厚，不温不火，无丝毫作意取妍之态，其质朴平和的韵度，被视为是能得晋法，于吴中书家中十分突出。王世贞说"王以韵胜"，又称王书"以拙为巧"，精要道出王宠书法的特点。曾称祝、文、王、陈为吴中四名家的赵宧光，亦尝评书曰："近代吴中四家并学'二王'行草，仲温得其苍，希哲得其古，徵明得其端，履吉得其韵""京兆大成，待诏淳适，履吉之逸韵，复甫之清苍，皆第一流书……谓祝得魏肉，文得晋腴，王得晋脉，陈得唐、宋而下筋骨，惜乎不及头目髓脑，如是判断，便不能为之曲蔽矣"，对王宠书法的看法，亦是欣赏其韵，并视之为可与晋人血脉相通。[28] 后之论者，亦大体因王宠书法能体现晋韵而对之推崇不已。詹景凤（1532—1602）在王宠《千字文》后，甚至跋云："明兴，弘、正而下，法书莫盛于吴，然求其能入晋人格辙，则王履吉一人而已矣"，亦以王宠能得晋法而高度赞誉。[29] 可以说，王宠书法虽看似平平无奇，但却在自然质朴、平和简澹的风格中，重新演绎晋代的书法传统，契合了文人书家一直向

往的境界，其崇高的书史地位，并非侥幸所致。

此借券书于嘉靖七年（1528）四月，是王宠35岁的手笔，距离去世只有5年，故已是他"后期"的书迹。王宠此阶段的行书与行草书迹，传世不乏例子，较著名者有1527年的《九歌》（普林斯顿大学艺术博物馆藏）、1528年的《五忆歌》（台北故宫博物院藏）、1529年的《宋之问诗》（东京国立博物馆藏）等，皆为大型制作，内容与文学相关，足以反映王宠的才学与书艺。[30]相对来说，此帧细小的借券只是寥寥数行，字数甚至不及王宠的传世书札，而且又只是一件平常的借贷凭据，实非王宠的"代表书迹"。然而，王宠书迹因短寿而较少，加上伪迹甚多，任何流传书迹真品都显得分外珍贵。故在后人眼中，此借券即是一件难得的传世书迹，能有缘寓目，不免于题跋中就王宠的书艺抒发己见：

> 履吉字法大令，直入永兴之室，晋唐韵笔，非斯人吾谁与归。数十年来真迹绝少，此与与之一券，至今尚存。元方装池成册，可谓奇兴。（赵宧光）
>
> 片楮神传逸少笔，诸公癖是墨池豪。留将好事金无买，何必区区焚券高。（赵嗣万）
>
> 雅宜山人品最高，风尚邱（丘）壑怀清操。陶谢诗格力摹古，钟王墨妙勤挥毫……我观笔势持劲逸，戏鸿舞鹤乱尘嚣。流传片楮等尺璧，不待碑版光难韬。（吴寿昌）
>
> ……余家卧云室旧藏有山人石刻二，归愚官傅叹其书法秀劲，直追右军。观此弥觉墨沈淋漓，生气拂拂，从指间生也。（黄轩）
>
> 然有明一代力追晋法者，衡山先生外，推山人为大宗……其书之冲和渊永，无嚣凌结习也。（孙国泰）
>
> 后人观此者，但当如欧阳子评永兴《千文》后数字，以信笔不用意赏之则得之矣……山人书出文氏门，先河永兴独溯源……偶然得纸墨汁翻，那复细大择语言。虽近章草弗怒奔，亦用文法无仿痕。押尾掣势尤轩轩，所以永兴笔意存。（翁方纲）

一般而言，题跋多是应藏家或友人之邀而书，故不免是赞誉之语，甚至是溢美之词，以上数帧题跋，亦不例外。但在酬应之余，对于王宠书法的评骘，亦大体并非违心之论。事实上，王宠书法植根永兴，上溯大令，力追晋法，风格冲和秀逸，能得晋韵，已成笃论。

四、书以人传

早于北宋时，欧阳修（1007—1072）已指出人品是书法流传后世的关键："古之人皆能书，独其人之贤者传遂远。然后世不推此，但务于书，不知前日工书随与纸墨泯弃者，不可胜数也……非自古贤哲必能书也，惟贤者能存尔，其余泯泯不复见尔。"[31]此观念一直影响着历代藏家及文人的鉴赏方式，故即使是日常书札，或是其他寻常墨迹，虽是寸缣尺楮，亦往往因书者其人而得以流传千古。王宠借券为后世珍若拱璧，除了书艺的因素，更在于王宠的人品学问，得到普遍推崇。

八次参加乡试不售，是王宠一生的遗憾，但他在吴中的声望，却没有因为失意科场、欠缺功名而有所影响。王宠成名甚早，于正德（1506—1521）初年已如文徵明所述："一时声称甚籍，隐为三吴之望，三吴之士知君者，咸以高科属之。"[32]在15岁时，文徵明更折辈行和他订交，由是与文徵明、蔡羽（？—1541）的文人群体结缘，终其一生，与朋侪友好赏玩风物，相互酬唱，切磋文艺，成为吴中风雅不可或缺的人物。王宠的声望，主要建基于他深厚的学养和高尚的人品。文徵明说他"于书无所不窥，而尤详于群经。手写经书，皆一再过。为文非迁固不学，诗必盛唐。见诸论撰，咸有法程"，道出了王宠的学养。[33]至于为人，则谦恭自爱，廉洁自持，待人以诚，"风仪玉立，举止轩揭"，深得各辈友朋赞许。[34]故王宠年寿虽短，却在生前已有不少追随者，直是吴中文士中的典范。[35]

像王宠这样的典范人物，其书迹自为后人所乐于弆藏。他的传世借券，亦是在这种"书以人传"的观念下，成为鉴藏史上的艺林韵事。观《借券卷》后的题跋，以借券遥想王宠为人者多不胜数，以下为其中数例：

> 总之人与艺不凡，自令人不能恝置耳。雅宜书法追逐右军，而植品峻洁，不染尘块，兄为都宪，转因弟名而重，则山人之身份可知。宜手券一纸，为诸名流宝贵也。（沈德潜）
>
> 夫以一券之细，苟据其颠末而详悉考之，前辈风流酬酢，俨然可见，则夫手迹之可贵，固不独以其艺事之工而已，在即其世而知其人也。（朱筠）
>
> 雅宜山人手券一纸，乃如吉光片羽，流传数百年，未遭弃置，盖事之以人重也。（王世维）

六书，一艺耳，艺重乎？称贷鄙事耳，事重乎？事以人重，人暨艺
传，券故可焚，人至今存。（周景柱）

寥寥数十字耳，而珍若拱璧，岂不以人哉？（黄轩）

这些题跋皆说明书法鉴赏不只重书艺，更重人品。正如顾启泰与王宸分别于题跋中，
认为王宠《借券卷》可与颜真卿（709—785）《乞米帖》"后先辉映""并传千古"，以
二帖皆书于困窘之时。《乞米帖》是颜真卿因关中大旱，江南水灾，以致农业失收，
家中无米，故向同事李太保求米的书札。该帖见于南宋刻帖《忠义堂帖》中，墨迹于
北宋仍存，虽然只有寥寥43字，但早为世人所珍重。曾亲见墨迹的米芾誉此帖"最为
杰思，想其忠义奋发，顿挫郁屈，意不在字，天真罄露，在于此书"，所欣赏者，正是
书迹背后的书家人品。[36] 王宠借券的鉴赏，虽然可用翁方纲的"以信笔不用意赏之则
得之"的态度为之，但毕竟这类小品的意义，还在于人文道德下的书家形象。

余话

手卷是中国艺术中的一种独特形式，其特点是随着作品流传，得结墨缘者可在
卷后书写题跋，题跋越多，手卷越长。以鉴藏史的角度观之，卷后题跋乃是作品流
传的第一手数据，从中可见中国鉴藏文化中索题、应题、赏鉴、评骘、歌咏等传统，
并可领略作品存灭沉浮的命运。以书法史观之，卷后题跋对于书迹的评论，可为了
解书家其人其艺提供重要的参考，而题跋本身更往往亦是珍贵的书迹，可补充传世
书法实物的不足。王宠的《借券卷》的价值，亦可作如是观。

《借券卷》所保存的书迹，异常丰富。引首书者王杰是乾隆二十六年（1761）
状元，为官刚正廉洁，所书"雅宜手券"四大字，圆融平和，与乾隆皇帝的书风相
近，可见当朝的"主流口味"。（见图3）王杰善书，其名见于《皇清书史》中，谓
其"八岁能书匾额大字"，并称其书"体貌充实"，可与张照（1691—1745）、曹秀先
（1708—1784）并列，惜传世书迹不多，此引首四字，殊为难得。[37] 卷后的众多题
跋，几乎全是出自名流之手，其中不乏赫赫有名的书法大家，亦有见于史籍但渐为
书史遗忘者。以徐良为例，《皇清书史》载："精八法，致仕后客都门法源寺，四方
求书者塞门限，云间董、张两文敏后殆鲜其匹""工书，似董文敏。"[38]《借券卷》中

图 17　王宠《借券卷》徐良题跋　　　　　　　　　　　　　图 18　王宠《借券卷》邵齐然题跋

的徐良跋正是书于法源寺，其风格确是华亭之派，写得清俊淡雅。（图 17）又如邵齐然，《皇清书史》记其"书法类欧褚，行书直逼眉山，虽得自家传而风格一变。"[39] 观其题跋书风确是步履东坡，有质朴之趣。（图 18）由于题跋甚多，于此难以一一论述，惟从徐良与邵齐然二例，亦足以说明此《借券卷》对书法史有补阙拾遗的价值，加上所存印章极多，于印鉴史亦深有裨益。

　　王宠的一纸寻常借券，却流传千古，即使不是得到"鬼神呵护"，亦可算是天意。由细小的手券衍生成目前所见的超长手卷，个中蕴含的传统尊古思想，以及看重人品的道德观念，更是值得今人深刻反思。

　　（原文名《香港中文大学文物馆藏王宠〈借券卷〉》，载明道大学国学研究所、李郁周主编《尚古与尚态——元明书法研究论集》，台北：万卷楼，2013，页 325—358）

注 释

[1] 台北故宫博物院编辑委员会编:《王宠书法特展图录》(台北:台北故宫博物院,1992),页106—109。

[2] 林业强编:《三十年入藏文物选粹》(香港:香港中文大学文物馆,2001年),页116—117,图29;《北山汲古——利氏北山堂捐赠中国文物》(香港:香港中文大学文物馆,2009),页142—143,图版41。

[3] 此《借券卷》曾于1989年在纽约苏富比拍卖。见 *Sotheby's Fine Chinese Painting*, New York (Wednesday, May 31, 1989),lot 21。

[4] 《借券卷》全卷彩图及释文,见莫家良编:《北山汲古——中国书法》(香港:香港中文大学艺术系、文物馆,2014),上册,图版27,页202—211;别册,页173—178。

[5] 近年有关王宠的专书以薛龙春的《雅宜山色——王宠的人生与书法》(上海:上海书画出版社,2013)和《王宠年谱》(上海:上海书画出版社,2012)为最详尽。此外还有薛龙春:《王宠》(《中国书法家全集》;北京:河北教育出版社,2004);朱书萱:《王宠》(《书艺珍品赏析·50·明代系列》;台北:石头出版社,2006)。论文则有薛龙春:《论王宠的"以拙为巧"》,《东方艺术》2006年第5期,页48—67;《王宠的作伪与伪作》,《中国书画》2007年第10期,页56—63;《王宠人生经历和书法风格解析》,《美术史与观念史》第5辑(2008),页279—321;《王宠散考五题》,《书艺》第5卷(2008),页69—75;《王宠门生及追随者考》,《美术与设计》2011年第3期,51—59;傅展红:《〈王宠行书述病〉考》,《文物》2004年第12期,页74—82;《谈王宠行书书札〈起居帖〉》,《故宫博物院院刊》2005年第4期(总第120期),页35—41。

[6] 翁方纲于《王雅宜年谱》的附录中,录有王宠手券,中有"于行标题旧签,马君云顾元方也"之语,"于行"似便是顾元方,即顾听。见翁方纲:《王雅宜年谱·附录》,载《艺文杂志》第1卷第1期(1936),页3—4。然按目前所知,顾听,初字不因,更字元方,一字元芳,未见有"于行"的名称。有关顾听的简述,见黄尝铭编著:《篆刻年历1051—1911》(台北:真微书屋出版社,2001),页75。

[7] "马二良真赏"与"宝宋楼珍藏"常见同时出现,故或为同一藏家用印。

[8] 陈焯:《湘管斋寓意编》卷四,载杨家骆编:《艺

术丛编》第1集第19册(台北:世界书局,1962年),页222—234。翁方纲:《王雅宜年谱·附录》,载《艺文杂志》第1卷第1期(1936),页3—4。

[9] 端方:《壬寅销夏录》(《续修四库全书》第1089册;上海:上海古籍出版社,1995),页572—583。其他著录多为笔记或诗集汇编,或所记甚简,或只录个别题咏,如朱筠《笥河文集》(卷六)、吴寿昌《虚白斋存稿》(卷四)、钱大昕《潜研堂诗集》(卷十)、钱载《萚石斋诗集》(卷三十)、邵晋涵《南江诗钞》(卷三)、翁方纲《复初斋集外诗》(卷九)、缪荃孙《云自在龛随笔》(卷五)、杨钟羲《雪桥诗话三集》(卷七)、徐世昌《晚晴簃诗汇》(卷九十三)等。

[10] 宋战利:《徐渭仁生卒年考》,《史学月刊》2012年第12期,页125—126。

[11] 除王宠《借券卷》外,徐渭仁的部分旧藏亦流入黄芳手上,如南宋刻本《唐女郎鱼玄机诗》一书。见张秀玉:《南宋书棚本〈唐女郎鱼玄机诗〉流传考述》,《图书馆界》2012年第3期,页26—29。

[12] 薛龙春:《雅宜山色——王宠的人生与书法》,页94—108。

[13] 薛龙春:《雅宜山色——王宠的人生与书法》,页104—105。

[14] 文徵明:《甫田集》(《景印文渊阁四库全书》第1273册;上海:上海古籍出版社,1987),卷二十一,页7上,《王氏二子字辞》条。

[15] 罗宗强:《明代后期士人心态研究》(天津:南开大学出版社,2006),页195。

[16] 罗宗强:《明代后期士人心态研究》,页195。

[17] 薛龙春:《雅宜山色——王宠的人生与书法》,页101—103。

[18] 薛龙春:《雅宜山色——王宠的人生与书法》,页104;傅展红:《〈王宠行书述病帖〉考》,《文物》2004年12月,页74。

[19] 薛龙春:《雅宜山色——王宠的人生与书法》,页102—103。

[20] 有关王宠书史地位的讨论,见莫家良:《陈淳与王宠——明代书家品评一例》,载赵玉等编:《乾坤清气——青藤白阳书画学术研讨会论文集》(澳门:澳门艺术博物馆,2010年),页56—65。

[21] 王世贞:《艺苑卮言》附录三,载华人德编:《历代笔记书论汇编》(南京,江苏教育出版社,1996),页187—188。

[22] 王世贞:《跋茂苑菁华卷》,载《弇州四部稿》(《景印文渊阁四库全书》第1279—1284册),卷

132，页8下。

[23] 赵宧光：《寒山帚谈》（《景印文渊阁四库全书》第816册），卷下，法书七，页33上。

[24] 孙矿：《书画跋跋》（《景印文渊阁四库全书》第816册），卷一，页39上。

[25] 杨宾：《大瓢偶笔》卷五，载崔尔平选编点校：《历代书法论文选续编》（上海：上海书画出版社，1993），页534—535。

[26] 顾复：《平生壮观》（《续修四库全书》第1065册），卷五，页322。

[27] 有关王宠书法的韵度，可参考朱书萱：《王宠》，页30—31；薛龙春：《雅宜山色——王宠的人生与书法》，第四、五章。

[28] 赵宧光：《寒山帚谈》，卷下，法书七，页23、33。

[29] 台北故宫博物院编辑委员会编：《王宠书法特展图录》，页109。

[30] 《九歌》与《宋之问诗》见朱书萱：《王宠》，页26—29；《五忆歌》则见台北故宫博物院编辑委员会编：《王宠书法特展图录》，页12—30。

[31] 欧阳修：《文忠集》（《景印文渊阁四库全书》第1102册），卷一百二十九，页6，《世人作肥字说》条。

[32] 文徵明：《甫田集》，卷三十一，页1上—1下，《王履吉墓志铭》条。

[33] 文徵明：《甫田集》，卷三十一，页1下，《王履吉墓志铭》条。

[34] 文徵明《莆田集》，卷三十一，页2上，《王履吉墓志铭》条。

[35] 薛龙春：《王宠门生与追随者考》，《南京艺术学院学报》2011年第3期，页51—59。

[36] 米芾《书史》，载卢辅圣主编：《中国书画全书》（上海：上海书画出版社，1992—1998），第1册，页996。

[37] 李放纂录：《皇清书史》（《丛书集成续编》第99册，台北：新民丰出版社，1989）卷十六，页13—14。

[38] 李放纂录：《皇清书史》，卷三，页5。

[39] 李放纂录：《皇清书史》，卷二十八，页16。

《淳化阁帖》与清代书法临古

　　《淳化阁帖》（下简称《阁帖》）自北宋淳化三年（992）刊刻以来，对中国书法的发展可谓影响深远。大致而言，可归纳为几个方面。首先，《阁帖》摹刻了大量宋代以前的翰墨，加上其后翻刻本与由《阁帖》衍生的大量增删本的出现，不少古代书迹由是得以保存与流播。其次，宋代以后不少书家竞相以《阁帖》为学书范本，以求透过阅帖、临写、领悟，达到取法古人的目的，故后世书风的建立，实与《阁帖》盛行息息相关。此外，由于所收书迹以六朝为多，其中又以"二王"书翰为重点，故《阁帖》的流行可为"二王"传统的延续与流衍起着积极的作用，而《阁帖》所蕴含的象征意义，亦不言而喻。

　　虽然《阁帖》对宋代以来书法的发展举足轻重，但由于收有不少伪迹，故一直受到批评；同时亦由于《阁帖》经过不断翻刻，遂衍生出版本的优劣与归属等问题。至明代晚期，《阁帖》真伪糅杂固然不断受人非议，而翻刻版本不佳，亦引来了不少责难，但与此同时，书家对《阁帖》的临摹兴趣却有增无减。以董其昌（1555—1636）为例，董氏曾多次批评《阁帖》之弊，指出《阁帖》"赝者居半"，而"书家好观《阁帖》，此正是病"，甚至"以书理作断案"，认为《阁帖》摹刻古人书迹，未能保存"奇宕潇洒，时出新致，以奇为正，不主故常"的晋唐人笔意。[1]然而，在董其昌传世的临古书迹之中，临仿《阁帖》之作却为数不少。[2]可见作为汇帖之祖，《阁帖》在书家心中的地位一直崇高，而且更是临池学古的必然选择。

　　《阁帖》的盛行与书家尊尚魏晋古典传统的态度密不可分，而当书家对于传统的理解与诠释出现变化时，《阁帖》的角色亦难免有所改变。清代是中国书法的变革时期，《阁帖》的地位亦面临前所未有的挑战，其于清代的命运，多少反映出经典传统于发展过程中的一些问题。近年有关《阁帖》的研究出现了高潮，其中对于传世版本的探讨尤多突破。[3]此文试将《阁帖》置于清代书法临古的情境中作出讨论，或可为《阁帖》的研究，作出一点补充。

一、临写的高潮

虽然明朝覆亡，清朝入主中原，但改朝换代并不意味着书法的发展必然会出现重大改变。明清之际的书法，即是如此。清初的书法风尚，基本上是晚明的延续，而清初书家之于《阁帖》，亦离不开晚明以来的习尚。顺治三年（1646）陕西费甲铸（17世纪）按肃刻本初拓本摹刻的西安本或关中本《阁帖》，便是始自明代末年而于清初竣工的《阁帖》翻刻，反映出当时兴盛的刻帖风气中，《阁帖》依然备受重视。至于明末清初书家对《阁帖》的钟爱，则以王铎（1593—1652）与傅山（1607—1684）最具代表性。目前在王、傅二人的传世作品中，仍存在大量的《阁帖》临写之作，从中可见当时临写《阁帖》的风气达至高峰。

王铎与傅山醉心临写《阁帖》，实与晚明董其昌以来的临古观念相关。在晚明以前，《阁帖》临写之作传世不多，主要因为《阁帖》中的短笺尺牍，皆寥寥数语，且内容多是通讯问候等日常之事，故以之作为范本的临池之作，其价值并不能与《兰亭序》《黄庭经》《洛神赋》等经典名迹的临本相提并论。[4]但至董其昌时，随着临古观念的发展，《阁帖》的临仿渐带有新的意义。董其昌主张"随意临仿，在有意无意之间"，强调以临古寻找自我本性，并认为临写古帖不单可掌握古人笔法，更是追本溯源、摆脱传统与建立个人风格的途径。因此，在其"脱尽本家笔，自出机杼"的观念下，临写《阁帖》已不尽是模仿学习，更蕴含了创作的成分。[5]董其昌的传世作品，如藏于香港中文大学文物馆的《临〈淳化阁帖〉卷》（图1），若与《阁帖》对照，不难发现于点画布置间虽有着原帖的痕迹，但同时不乏书家浓厚的个人气息。这种游移于离合之间的临古方法，令《阁帖》不仅是书家的临写范本，更成为书家演绎传统的凭借。

王铎一生"学书以师古为第一义"，并以古法为变化的本源，认为"善师古者，不离古，不泥古。"[6]其所谓"古"，实是归宗于"二王"，故收载大量"二王"书迹的《阁帖》，遂成为主要的临写对象。钱谦益（1582—1664）曾论王铎书法云："秘阁诸帖，部类繁多，编次参差，蹙衄起伏，趣举一字，矢口立应，覆而视之，点画戈波，错见侧出，如灯取影，不失毫发。"[7]王铎对《阁帖》的精熟程度，可以想见。王铎一生学书甚博，如《绛帖》《绍兴米帖》等古法帖，以及《集王圣教序》与晋、唐、宋等名家书迹，无不学习，唯若论临写精熟，相信必非《阁帖》莫属。[8]在王

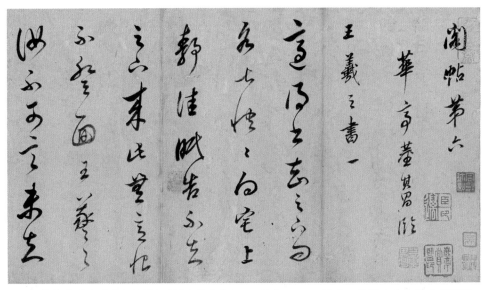

图1　董其昌《临〈淳化阁帖〉卷》（局部），27.6厘米×268.7厘米，香港中文大学文物馆藏。

铎的传世书迹中，临写《阁帖》数量惊人，无论是早期或晚年的作品，大都不是规行矩步的临池学习之作（图2、图3）。正如王铎自说："仿古不尽拟其形似也"，这些临古之作皆不追求点画位置上与原帖的肖似，其意实在于似与不似之间。[9]就部分痛快淋漓的作品而言，所谓"临写"甚至已脱离了临池学书的常规，变成了发挥个性、表现创意的手段。可以说，《阁帖》的"范本"角色在这些作品中变得模糊，其所载的古法帖，俨然成为与古人比肩的工具。王铎曾说："余于书、于诗、于文、于字，沉心驱智，割情断欲，直思跋彼室奥。恨古人不见我，故饮食梦寐之。"[10]以己意临写与演绎《阁帖》，无疑正是王铎与古人沟通的一种方式。

　　傅山临写《阁帖》的作品数量亦不少。据研究，除了《阁帖》第一卷的书迹不见有临写外，传世傅山临写《阁帖》的书迹，包罗了各卷中的古法帖，其对《阁帖》的用功，实不难想象。[11]傅山对书法传统同样涉猎甚博，除了历代名家外，更透过各重要刻帖，如《绛帖》《东书堂帖》等，学习古人书法，其中尤以"二王"传统为鹄的。傅山论书，最恶软美之态，其"四宁四毋"之论，谓"宁拙毋巧，宁丑毋媚，宁支离毋轻滑，宁直率毋安排"，代表了个人对时尚之不满，亦透露出对传统的理解。[12]对于"二王"传统，傅山终身不曾离弃，其众多的《阁帖》临写之作正是最佳写照。从传世的例子可见，傅山临写《阁帖》亦如王铎般不执于形似，其晚年作

图2

图3

图4

图2　王铎《临王筠帖》，1646年，173.5厘米×49厘米

图3　王铎《临王羲之〈蔡家宾〉等三帖》，河南省博物馆藏

图4　傅山《临王羲之〈伏想清和帖〉》，1661年，180厘米×47厘米，晋祠博物馆藏

品更呈现对《阁帖》的精熟，已到了随意所适的境界，其中部分作品更将古帖转化为连绵草，笔力千钧，气势磅礴，然于纵横开合之间，又隐然与原帖有着微妙的契合（图4、图5）。傅山论书曾说："字与文不同者，字一笔不似古人，即不成字。"[13]

可以相信，傅山的所谓不能不似古人，并非在于僵化的形似，故即使是临写《阁帖》，仍可以自由挥洒，任意驰骋。傅山"似与不似间，即离三十年。青天万里鹄，独尔心手传"的诗句，或可作为学书心迹的注脚。[14]

从王铎与傅山的例子可见，《阁帖》确是明末清初书家学古与变古的凭借。无论是对临、意临或背临，二人笔下的《阁帖》作品均体现出书家的独特书风与神采，可见临仿古帖并无窒碍个性的发挥。王铎与傅山乐此不疲地临写《阁帖》，亦足见《阁帖》于汇帖的殿堂地位。傅山曾说："古人法书，至《淳化》大备。其后来模勒，工拙固殊，大率皆本之《淳化》。"[15]此话相信可代表当时其他书家的看法。当然，若就动机而言，王、傅二人临写《阁帖》亦不尽是为学古变古，因为其中有不少只是为着酬应而随意书写，正如干潜刚（1872—1947）论王铎云"觉斯之书，兴到则书自作诗，酬应则背临《阁帖》一段"，但不可否认，《阁帖》成为酬应书法的常客，亦侧面反映出时人对《阁帖》的钟爱。[16]

清初临写《阁帖》的风尚，亦可从其他书家临写《阁帖》的传世作品中，得见一二。其中程正揆（1604—1676）之例颇有代表性（图6）。该卷书法书于戊子年（1648），程氏于卷末表明是"意临"之作，全卷写来甚多己意，确不是忠实的临摹。卷后钱谦益跋云："近日词林模仿阁帖者甚众……端伯宫相所模右军诸帖，信笔挥洒，有龙跳虎卧之势，此真得无师之智，可解日摹兰亭之诮矣。"于赞誉之余，透露了当时《阁帖》盛行的

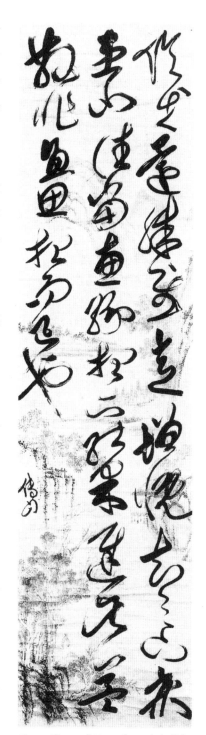

图5 傅山 《临王羲之〈采菊〉、〈增慨〉帖》，202厘米×52.4厘米，辽宁省博物馆藏

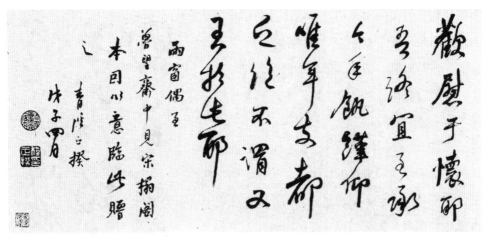

图6　程正揆《临王献之〈地黄汤〉〈阿姨〉〈鄱阳归乡〉等帖》（局部），1648年，22.1厘米×198.2厘米，上海博物馆藏

景况。另有宋之绳（1643年榜眼）一跋，则云：

> 昔人谓临书如双鹄并翔，青天万里，各极所至。又以于似中求不似，不似中求似，有难易之分，正要诚悬书兰亭诗，正要无一笔似右军也。程前辈得书家三昧，此卷当合观，规矩神理之间，似不似各有至到处。

正道出了清初的临古观念。事实上，其他如戴明说（1605—1660；图7）、王无咎（1646年进士；图8）、姜如璋（17世纪）（图9）、方亨咸（1647年进士；图10）、查士标（1615—1698；图11）等的传世《阁帖》临写书迹，无论是承王铎、傅山习尚，或是接华亭流风，都是以此临古的原则书写。可以说，《阁帖》为不同书家提供了接近古代传统的途径，并造就了各自精彩的个人书风。

二、风气的延续

　　明末清初临写《阁帖》之风，于清代前期一直延续，当时书家普遍认同《阁帖》于保存魏晋书迹的至高地位，而临摹与观摩《阁帖》乃是学古的重要方法。代表书家如姜宸英（1628—1699）与陈奕禧（1648—1709）声名甚显，其学书之法离不开对古帖的临仿与揣摩，可作为《阁帖》盛行之例。姜宸英不少题跋都是书于临

帖之后，并常与《阁帖》有关。例如其《临宋儋书题后》，应是临摹《阁帖》卷四宋儋（8世纪）的《接拜帖》，其跋云：

> 此宋儋，唐开元时人，与李璆齐声，李师王，宋师钟，李书今不传，而宋真迹惟《阁帖》存此二十一行。《阁帖》置古法帖中，列于卫夫人之

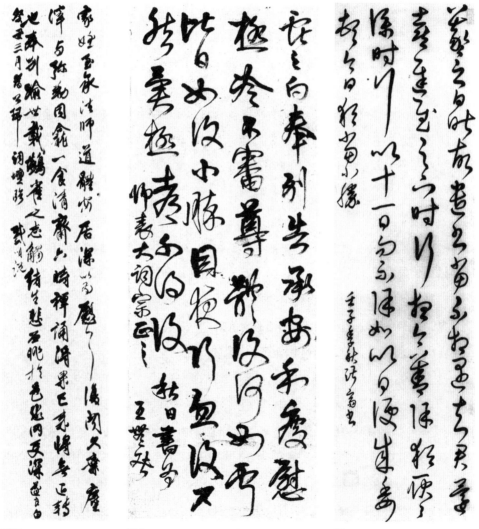

图7　　　　　图8　　　　　图9

图7　戴明说《临褚遂良〈家侄帖〉》，1673年，269厘米×51厘米，天津市杨柳青画社藏
图8　王无咎《临王献之〈奉别帖〉》，122.8厘米×46.8厘米，天津博物馆藏
图9　姜如璋《临王羲之〈昨故遣书帖〉》，1672年，173.5厘米×50厘米，山东省博物馆藏

前，则尚未知其为人也，然其书自有六朝间风味。[17]

显露出对《阁帖》书迹的鉴赏识见，亦反映其认为唐人书法源于六朝的观点。又如其《临孔琳之书后》，所临者相信是《阁帖》卷四孔琳之（369—423）的《日月帖》，姜氏跋曰："孔琳之字彦林，草行师于小王……《阁帖》仅得此数行，人少习者，以其语非吉祥。"[18]姜氏临写孔琳之帖，当亦不脱孔氏与小王书法的渊源。另姜宸英有乙亥年（1295）一跋，亦是临写《阁帖》所记："寒威稍霁，纸窗西照，执笔欣然。得《阁帖》，仅临晋魏间书数种，爱其遒秀，发于淳古也。"[19]不难想象当时临写《阁帖》往往是兴之所至的日常快事，直是风雅生活的一部分。姜宸英亦尝论临古之法：

> 古人仿书有临有摹，临可自出新意，故其流传与自运无别；摹必重视
> 重规迭矩，虽得形似，已落旧本一层矣。然临者或至流荡杂出，摹者斤斤
> 守法，尚有典型。予于书非敢自谓成家，盖即摹以为学也，传与不传殊非
> 意中所计。[20]

目前所见姜宸英书迹，便有临《阁帖》中王羲之的《伏想清和帖》（图12），结体较原帖修长，虽强调连绵用笔之势，但不若王铎或傅山般的恣意挥洒，于离合之间演绎了右军流逸的书风。正如姜氏谓"临'二王'书，须略得晋人几分笔意，正以蕴藉为宗，若专务险劲，但论气质，便似唐人效刘义庆作《世说新语》，虽词条丰蔚，终难合也"，所崇尚者，乃六朝书法蕴藉娴雅的风姿。[21]

陈奕禧的书学观与姜宸英相近，而其"以勤入，以虚受，以摹仿就，以参悟成"四语，总结了学书心得，其中"以摹仿就"一语足可作为其一生勤于临帖注脚。[22]陈奕禧为海宁望族，碑版文字收藏极富，加上性嗜作书，故于古帖手摹心追以为乐。陈氏曾论王献之（344—386）书时说："大令之书，自称其父……今之真迹鲜矣，无从考其摹拓之法，惟原刻《淳化》《大观》，寻味转折处，庶可得其内外之辨。"[23]故临写《阁帖》，当是领略古人笔法的途径。从文献可见，陈氏临古甚博，其中有《临张芝》《临王氏诸帖》《临郗鉴》《临晋人法帖》《临郗愔》等，应是对《阁帖》的临仿。[24]另有《临阁帖自题》一段，可作为其临仿《阁帖》的明证：

图10　　图11　　图12

图10　方亨咸《临王羲之〈诸从帖〉》，1675年，175.5厘米×58.5厘米，北京故宫博物院藏
图11　查士标《临王羲之〈七十帖〉》，175厘米×51厘米，江西省博物馆藏
图12　姜宸英《临王羲之〈伏想清和帖〉》

　　临摹之事，非熟知古人深意，不能称手而出。由宋而唐，上溯愈难，盖晋法简，贵中含蕴藉，须缩笔撇衄，方能入其门庭。戊子改补，重来京师，时迫务繁，未尝为人临摹，以其费时失事，故概为辞却。六月廿八日，聚于怡斋，暑残秋近，天气稍解，且良朋娱心，清歌悦耳，侑我笔研，兴颇不乏，遂检《阁帖》作此。方其对原迹，而仿佛似为所拘；及真

本既离，独观成翰，则笺素中疑有妙音发乎顿放之际。此一时之雅韵，书
于册后，后之览者，或亦有欣羡之思云。[25]

"为人临摹"固然有着酬应的成分，但亦是一种良朋雅聚下的赏心乐事，而《阁帖》
则是这种雅事中的上佳选择。至于其临仿《阁帖》之作可以"独观成翰"，当亦见当
时视临仿作品具有独立欣赏价值的时代风气。

以《阁帖》作为临池参考，一直是清代前期书家的学书方法。康熙时翁振翼
（1696年举人）有"法帖以《淳化阁》为正，苟能寝食其中，足矣"的说法，足以说
明《阁帖》备受尊崇的程度。[26]与陈奕禧同时的石涛（1641—1718）于康熙三十五
年（1696）选临了《阁帖》卷二、卷四及卷五中智果（6世纪）、卫夫人（272—349
年）、程邈（公元前3世纪）、萧子云（487—549）、钟繇（151—230）诸帖（图13）。
石涛于绘画主变化，强调"我法"的重要，此卷书法书风朴拙厚实，虽临写而颇有
强烈的个人意趣，即使不选"二王"帖，其精神无疑与当时书法临古的风气相合，
亦可见当时临写《阁帖》的风尚。当时于书坛颇有地位的杨宾（1650—1720）尝论
临帖曰："临帖不在得其形，而在得其神，欲得其神，先得其意，意得，神斯得矣，
否则终属优孟衣冠。"[27]其法与当时潮流无异。至于临池范本，则谓：

法帖以逸少《黄庭》《东方赞》《圣教序》《乐毅论》为主，而附之以
子敬《十三行》，伯施《庙堂碑》《破邪论序》、信本《化度寺邕禅师塔铭》
《虞恭公小字墓志铭》《九成宫醴泉铭》《定武兰亭》、登善《颍上兰亭》
《黄庭》《孟法师碑》《枯树赋》《阴符经》《度人经》，再观《澄清堂》《淳
化阁》《绛帖》《戏鱼堂》《太清楼》诸帖，以尽其变，其余皆可不观。[28]

这种遍参唐晋法书的集大成之法，应是当时的学书主流。较为特别的是，杨宾将各
种法帖，按其重要性与作用分为三类，其中《阁帖》与其他大型汇帖同被列为第三
类，相信是因为汇帖所收古法帖甚多，有利于书家于学书的后期寻求变化。杨宾另
有一句较精简而相似的说话："学书须从《化度》《醴泉》入门，而归宿于《黄庭》
《圣教》，再以《阁帖》变化之，斯可矣。"[29]可见于众多汇帖之中，始终以《阁帖》
为最重要。杨宾个人最爱右军《圣教序》，以其"神、气、骨、肉、血五者全具"，

图13　石涛《临〈淳化阁帖〉卷》（局部），1696年，24.5厘米×350.4厘米，故宫博物院藏

而《阁帖》始终有"愈翻愈舛"与真伪相杂之弊，惟在完整的学书过程中，《阁帖》实有其重要的作用，不可废弃。[30]

　　稍后的王澍（1668—1743）对《阁帖》亦相当重视，其《淳化秘阁法帖考正》为清代考证《阁帖》的最详尽著作，不单融会前人如米芾（1052—1107）及黄伯思（1079—1118）的成果，亦提出新的见解与观点，对《阁帖》的研究颇有贡献。王澍一生学书甚博，曾谓"余寓目之帖，约三千余种"，所临之帖自不在少数，尝自述临帖之法："余尝说，临古不可有我，又不可无我，两者合之则双美，离之则两伤……故临帖不可不似，又不可徒似。始于形似，究于神似，斯无所不似矣。"[31]传世王澍临写《阁帖》之作，可见于其《积书岩帖》之中，其中所临六朝名家之帖，不少是从《阁帖》而来。[32]对于王澍来说，《阁帖》中的草书最具参考价值，曾曰："余为草书，一以《十七帖》为宗，兼取《绝交》《书谱》《淳化》诸帖，毋令俑规改错，不墨守规矩，无以致神明，临古者知之。"[33]《阁帖》中的六朝书迹，皆为草草书札，乃后世书家眼中的正宗草书，其价值自不待言。王澍另有《金石文字必览录》，列出五十余种碑版，曰："自秦、汉以至元、明，碑版几盈千万，学者何能遍观，兹特就其精者，略举一二，使学者知此五十余种为布帛菽粟，必不可已者也。"[34]虽然王澍没有指出排列先后的意义，但《阁帖》在这碑版名录中位列第一，想必代表《阁帖》于王澍心中的地位。

　　临写《阁帖》无疑已成为清代前期书家日常之事，既是临池学古，又可满足适意遣兴、酬酢应索的需要。此学古之风至乾隆之时依然不衰，并见于宫廷之中。清

图14　弘历《临王羲之〈旃罽〉、〈宰相〉帖》，故宫博物院藏

朝内府所藏的《淳化阁帖》甚多，多藏置于懋勤殿之中，供皇帝观摹临写，亦作为皇子皇孙习字范本。[35]乾隆皇帝一生临池甚殷，对《阁帖》尤为着力。书于乾隆十四年（1749）的《旃罽、宰相帖》（图14），是其中一例，此帧作品将两则帖文连续临于一轴，与清初王铎、傅山的临写方法相似。其后于乾隆三十八年（1773）更先后三次临写《钦定重刻淳化阁帖》，据乾隆御书题跋，可知其对临写的自评：

> 《淳化阁帖》凡临三次。初临略似，再临略不似，三临全不似，然予以全不似者为佳，盖略似者得其形，略不似者去其形而得其情，全不似者脱其情而契其神。个中业苦惟阅历者知之，不足为外人道也。[36]

其"以全不似者为佳"的看法，与晚明以来的临古观念相当一致。乾隆临写时所依据的《阁帖》，是于乾隆三十四年（1769）敕命重新摹刻版本。该翻刻是继康熙时《懋勤殿法帖》与乾隆十五年（1750）《三希堂石渠宝笈法帖》之后的另一清代大型官方刻帖制作，据说是按内府旧藏的赐毕士安本《阁帖》重刻。在重刻之余，乾隆更于法帖的编次上做出改变，并为各帖依字添加楷书释文，以及于卷末附释文考异和御制题跋。据御题所称，在众多的古代刻帖中，以《阁帖》为最佳，"远出《大观太清楼》诸本之上"，而该次重刻主要是鉴于《阁帖》"翻刻愈繁，真意浸失，有志追摹者，

末中津逮……爰特敕洗丁勾摹卜石，犟复旧观。"[37]同时，亦因王著（?—990）"昧于辨别，其所排类标题，舛陋滋甚，不当听其沿讹，以误后学"，故为《阁帖》详加考正，并附释文，"是于考文稽古之中，兼寓举坠订讹之益，用嘉惠海内操觚之士焉。"[38]从宏观的角度看，乾隆重刻《阁帖》实是继承了以往官刻《阁帖》的传统，带有宣扬文德致治的目的，而此套汇帖的殿堂地位，亦因此而得以再次确定。[39]虽然乾隆的重刻本没有带出《阁帖》高潮，但作为官方的大型刻帖，其象征意味实不容忽视，加上乾隆以身作则，多次临写《阁帖》，对于当时以至随后嘉庆时的皇孙贵胄与文人士大夫来说，无疑会产生一定的指导性影响。

王文治（1730—1802）曾跋《阁帖》谓："日夕玩之，可以得前人运腕之妙，洵临池家所不可少""前人攻击《阁帖》者甚多，然考据虽疏，书格独备，且重摹之本，每本必具一种胜处，自是临池家指南。后世学书者，未能精熟《阁帖》，不可与言书。"[40]对《阁帖》可说是推崇备至。同时的王昶（1724—1806）亦云："能将《兰亭》《圣教》《兴福》三碑临摹十年，再写智永《千字文》及《阁帖》中右军字，服膺终身，便是汝得吾髓。"[41]这些看法相信可代表不少乾隆时期书家的心声，而无论朝内朝外，《阁帖》定必是书家临池所必习的范本。就以临帖广博见称的刘墉（1720—1804）为例，其传世作品便不乏临写《阁帖》之作。这些作品多是晚年所书，临写时每以己意为之，书风厚拙古朴。沈阳故宫博物院所藏的一件刘墉书法（图15），部分内容来自《阁帖》卷一所收的数帧唐太宗（627—649在位）帖，包括《气发帖》《移营帖》《北边帖》《雅州造船帖》等，用笔沉厚圆润，风格朴实，甚具自家本色。又如稍后的成亲王永瑆（1752—1823），则有嘉庆八年（1803）的一卷书法（图16），乃是选临《阁帖》中晋、宋、齐、梁、唐帖。永瑆书法宗尚欧阳询（557—641），卷中的楷书皆以率更之法为之，与原帖面貌颇有距离。刘墉与永瑆二例再一次印证了清人的所谓临写，与自我发挥实只是一线之差。

三、碑学的余绪

清代书法发展到乾嘉时期，随着金石考据的盛行而出现了新的观点，《阁帖》于学古上的价值，亦渐渐受到质疑。例如乾嘉碑帖鉴藏家翁方纲（1733—1818）对《阁帖》版本考证有精辟见解，论书亦主张由唐溯晋，唯却于源头上重视篆隶古意，

图15　刘墉《行书临帖》（局部），408.5厘米×21厘米，沈阳故宫博物院藏

图16　永瑆《临〈淳化阁帖〉卷》（局部），1803年，29.8厘米×467厘米，辽宁省博物馆藏

于境界上追求雄厚质朴，与姜宸英、陈奕禧、王澍等追求"二王"流逸蕴藉的风致略异。[42] 传世有《阁帖》一册，曾为翁氏所藏，上有其批注题跋，而卷后写于嘉庆壬申（1812）之跋云：

> ……然帝王书中自以唐太宗效右军书足为后学津梁。就其中如《两度》《比者》《昨日》《三五日帖》诸迹，学者择其风骨雄秀，玩索而有得焉。亦足见《阁帖》之资益，如书中之六经。余则无庸逐一执论矣。[43]

认为《阁帖》于学书有其参考价值。然而，翁氏另有评《阁帖》之语云："法帖莫先于宋之《淳化阁》，乃开卷略及篆书亦无所考据。又不及隶不及楷，纯草书成编。其草书亦又无考据。世所传法帖之祖乃草草如此。"[44] 对《阁帖》亏于篆、隶、楷书，

颇有微言。然而对《阁帖》的地位产生直接影响的，则是阮元（1764—1849）于《南北书派论》《北碑南帖论》及其他题跋论书中所提出的观点。阮元以南北分派，重新建构中国书法史，从而论证北碑的渊源和发展，力求恢复北碑古法。对于《阁帖》，阮元提出了不少批评。[45]首先，《阁帖》的出现导致北派书法式微："赵宋《阁帖》盛行，不重中原碑版，于是北派愈微矣。"[46]其次，《阁帖》失真严重，书迹不足为据："王著摹勒《阁帖》，全将唐人双钩响拓之本画一改为浑圆模棱之形……何以王、郗、谢、庾诸贤与王著之笔无不相近，可见著之改变多不足据矣。"[47]此外，《阁帖》"二王"书迹，全无隶意，不足以代表六朝书风："今《阁帖》如钟、王、郗、谢诸书，皆帖也，非碑也。且以南朝敕禁刻碑之事，是以碑碣绝少，惟帖是尚，字全变为真行草书，无复隶古遗意。"[48]阮元于当时学术圈地位崇高，其"所望颖敏之士，振拔流俗，究心北派"的理想，在一呼百应下，终得实现，碑学书法亦于清代后期盛极一时，而在新的书史观下，《阁帖》的地位受到前所未有的挑战。[49]阮元好友钱泳（1759—1844）便发挥其南北分派之说，认为书法有碑榜与翰牍两条路，对于《阁帖》，并未称善，甚至评刘墉书法云："文清本从松雪入手，灵峭异常，而误于《淳化阁帖》，遂至模棱终老。"[50]此种评语，相信刘墉亦始料不及。

清代后期碑学书法盛行，不少书家评论《阁帖》时，都是以阮元的观点为基础。[51]例如何绍基（1799—1873）在题跋一件《阁帖》拓本时，不但没有从鉴藏的角度对该拓本得以传世表示珍惜，更发表了个人不满《阁帖》的见解。[52]其中有关《阁帖》的勾摹出于一手，以至古法湮没的抨击，崇唐碑抑宋帖的观点，以及上溯篆分本源的主张，便是承接阮元的书学而加以发挥。何氏甚至就该《阁帖》拓本说："此帖虽佳，止可于香炉茗碗间偶然流玩，及之如花光竹韵，聊可排闷耳。"[53]前人得一佳拓，必如获至宝，而何绍基只以之为可以排闷之物，虽或是极端之言，但亦可见时风的改变。下至晚清康有为（1858—1927），其《广艺舟双楫》洋洋大观，充分阐述了康氏以"变"为中心的书学，并发挥了阮元以来扬碑抑帖的观点，于当时最具代表性。按康氏《尊碑第二》所论云："故今日所传诸帖，无论何家，无论何帖，大抵宋、明人重勾屡翻之本，名虽羲、献，面目全非，精神尤不待论……今日欲尊帖学，则翻之已坏，不得不尊碑。欲尚唐碑，则磨之已坏，不得不尊南北朝碑。"[54]故《阁帖》之价值，已不及众多无名氏的南北朝碑刻。事实上，《广艺舟双楫》直接提及《阁帖》之处并不多，此亦可见康氏对《阁帖》的轻视。于《行草第二十五》

中，康氏谈及《阁帖》时更说："帖以王著《阁帖》为鼻祖，佳本难得，然赖此见晋人风格，慰情聊胜无也。"[55]与何绍基的"聊可排闷"可谓前后辉映。

在清后期碑学勃兴下，《阁帖》渐失昔日光彩是大势所趋。目前所见清后期书家临写《阁帖》的作品数量，亦不及以往。虽然如此，《阁帖》作为汇帖之祖，其持续的影响力亦不容忽视。从鉴藏研究的角度看，《阁帖》的宋拓本一直是书家梦寐以求之物，收藏《阁帖》佳拓不仅可以满足好古之心，更可从中考证古代书法源流，认识书法传统。若就书家学古来说，虽然碑版金石成为临池新贵，但《阁帖》并没有完全遭到摒弃。首先，《阁帖》一直是书家临池的范本，这种学书习惯自有其延续性，即如同样倡碑的包世臣（1775—1855），亦曾于专注学碑前努力学习《阁帖》："余得南唐《画赞》、枣版《阁本》，苦习十年，不得真解，乃求之《琅玡台》《郙阁颂》《乙瑛》《孔羡》《般若经》《瘗鹤铭》《张猛龙》诸碑，始悟其法。"[56]其次，对于醉心于魏晋传统的书家，《阁帖》即使失真，仍是领略"二王"书法的重要参考。例如吴荣光（1773—1843）一生向往"山阴书派"，对于"二王"书法的追求不遗余力，在其鉴藏《阁帖》的过程中，不断摩挲研究，对帖临写自是不在话下。[57]吴氏书法纯走晋唐路线，传世的一件吴氏行立轴（图17），书于嘉庆十年（1805），是临写《阁帖》卷三的庾亮《书箱帖》，风格俊美温婉，略保留原帖面貌，说明其以六朝为宗的取向，亦反映《阁帖》于其学古中占上一席位。此外，从书体方面来看，即使碑学崛兴，但碑版金石始终是篆、隶、楷书，未可兼及行草。正如阮元说："是故短笺长卷，意态挥洒，则帖擅其长，界格方严，法书深刻，则碑据其胜。"[58]虽然嘉道时已有以碑榜之书作启牍者，亦有以行草书者必宗篆隶的主张，但清人学习行草书，还是不能完全摒弃《阁帖》。当时梁章钜（1775—1849）便说："学行草书，须熟摹《淳化阁帖》及怀仁《圣教序》、孙虔礼《书谱》，则晋、唐人之笔意已备。"[59]即使倡导北碑的包世臣论学书之法，亦没有遗忘《阁帖》，主张先从唐楷入，遍临诸家后，"乃由真入行，先以前法习褚《兰亭》肥本，笔能随指环转，乃入《阁帖》。"[60]康有为于《广艺舟双楫》中虽力推北碑，但仍不能不于"学叙第二十二"中说"书体既成，欲为行书博其态，则学《阁帖》，次及宋人书……"，承认《阁帖》于行书上的价值。[61]

另一方面，虽然不少清代后期书家崇碑抑帖，甚至以篆隶源头来重新思考"二王"书风，但学碑者兼学帖的情况相信普遍存在。就以认为《阁帖》只可作为"聊可排闷"的何绍基来看，虽则曾说"早窥古意薄羲献"的豪语，并谓"余学书从篆

分入手，故于北碑无不习，而南人简札一派不甚留意"，但仍不免云"我虽微尚在北碑，山阴裴几粗亦窥"，未敢轻视"二王"传统。[62] 固然传世不见有何氏临写《阁帖》之作，但何氏曾得见《定武兰亭》而"至为心醉"，亦尝临写右军《兰亭序》与《圣教序》。[63] 当然，在何绍基眼中，涉猎右军的经典书迹与其崇尚北碑并无矛盾，因为他认为"山阴实兼南北派书法之全"，但无论如何，"二王"传统终不可弃。[64] 虽然何绍基对《阁帖》并没有兴趣，认为其"检择不尽精，真赝相半"，但相信《阁帖》于其他兼学帖的碑学书家而言，仍有一定的吸引力。[65] 嘉道时的吴熙载（1799—1870）乃金石潮流下的名家，其传世作品中便有《阁帖》的临写之作，笔力沉厚凝重，异于原帖挥洒流逸之态（图18）。晚清时杨守敬（1839—1915）曾说："宋之《淳化阁帖》，汇为巨观，然真伪杂糅……然历代名迹多载其中，神理虽亡，匡廓犹存。"[66] 虽不是推崇备至，但对《阁帖》的价值还是有所肯定。

余论

清代书家对《阁帖》相信是又爱又恨的。《阁帖》的经典性固然是无可争议，但其伪迹与失真的问题却不能否认。从清初的高潮到后来的"由盛转衰"，《阁帖》于清代经历了高低起伏，但正如近年的研究指出，晚清碑学盛行，唯帖学书法依然占有一定的位置，故《阁帖》始终没有受到摒弃。[67] 综观《阁帖》于清代的命运，有几方面值得注意。其一，清代书家一直以创造性的临古方法学习《阁帖》，从而各取所需，各自演绎，《阁帖》真伪与刻工的缺憾，并无窒碍书家学古与性情的发挥，

图17　吴荣光《临王羲之〈书箱帖〉》，1805年，126.5厘米×27.5厘米，香港中文大学文物馆藏

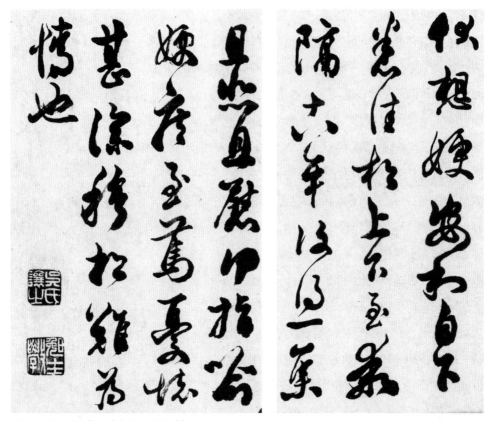

图18　吴熙载《临〈泉州本阁帖〉》，1808年

故不但没有受到摒弃，更于清代前期成为书家学古的重要凭借。清人临写《阁帖》无疑是极佳例子，说明中国文人艺术中临摹与自运、传统与个人、范本与创作之间的模糊关系。

其二，《阁帖》的佳拓一直是书家鉴藏的无上珍品，而对于拓本的观摩，又是书家趋古过程中不可或缺的部分，书家就《阁帖》中古帖进行考证与观摩，往往便是一种承传魏晋传统的过程。前人学古，除了临摹外，亦重视观帖，清人亦不例外，如杨宾所说："余生平论学书，要执笔正心。原不要摹帖，但恐危而未安，亦须取六朝以前及初唐法帖，时时谛观，以印证之。"[68]清人对《阁帖》的鉴赏一直历久不衰，其间的潜移默化，不难想象。

其三，清人临写《阁帖》，情况不一。从临摹而学古固是常规，但却并非必然。王铎与傅山常以临写《阁帖》作酬应之用，一方面取其简短便捷，同时亦相信与

《阁帖》的经典性相关。况且，目前传世的清人《阁帖》书迹，并不尽是"临摹"，其中不少只是以《阁帖》文字作为依托，从而自行发挥，《阁帖》仿佛成了理所当然的题材，为作品增添古雅。这些临写方式于清前期最为常见，足见《阁帖》的经典性与普及程度。近年学术界对文人交往中的酬应书法开始关注，《阁帖》的角色，无疑是清代酬应书法研究中不可忽略的部分。[69]

其四，《阁帖》的盛行，一直与书家崇尚"二王"传统的取向息息相关，但清代后期临写《阁帖》的风气减退，却不必视为"二王"传统的式微。阮元以南北分派重构书法传统，并强调正行草书实源自汉魏隶体，而"二王"书法本有隶意，只是《阁帖》所载皆短笺尺牍，无复隶古之意。这种书史观于清后期广为书家接受，何绍基"山阴实兼南北派书法之全"的观点，即源于此。可以说，"二王"书法只是被赋予新的意义，其经典地位并不因此而有所动摇，惟《阁帖》已不再是追溯"二王"传统的必然范本而已。在讲究传承的书法艺术中，如何理解传统是至为重要之事。在清代碑学兴起的个案中，"二王"书法被重新诠释，由是影响了书家临池学古的选择，而《阁帖》的命运，实可为了解传统、学古、变革等的相互关系提供参考。

最后，《阁帖》是历代书家学习行草书的重要范本，清代后期书法崇尚金石碑版，重视篆隶源头，虽然《阁帖》于行草书的角色未被完全摒弃，但此消彼长，清代前期蔚为奇观的行草书终无以为继。晚清时杨守敬曾指出："余以为篆隶古朴，诚不能舍汉、魏碑碣别寻蹊径；而行草精妙，又何能舍山阴、平原误入歧途。"[70]认为篆隶与行草各有师法源头，并提出"故集帖之与碑碣，合之两美，离之两伤"的看法，然而时风所及，不少书家还是以篆隶笔法书写行草。[71]杨氏又评清代书法谓"国朝行草不及明代，而篆分则超轶前代直接汉人"，确道出了历史事实。[72]清人对《阁帖》的取舍实关乎行草书法的盛衰，难怪后来有论者对"崇碑抑帖"之说提出异议。[73]事实上，民国时期碑帖兼融的书家不乏其人，即使是康有为亦于晚年追求集北碑南帖之大成。[74]由此可见，在讲究学古变古的中国书法传统中，《阁帖》于清代虽然经历了不寻常的起伏，但亦未尝没有历久常新的价值。

（原载于台湾《清华学报》新40卷第3期，2010年9月，页454—484）

注 释

[1] 董其昌：《书品》，转引自黄惇：《董其昌书论注》（南京：江苏美术出版社，1993），页322、318—319。

[2] 有关董其昌临写《阁帖》的讨论，见莫家良：《〈淳化阁帖〉与书法临古》，载于何碧琪编：《秘阁皇风——〈淳化阁帖〉刊刻1010年纪念论文集》（香港：香港中文大学文物馆，2003），页182—198。

[3] 近年对于《阁帖》的研究甚盛。香港中文大学文物馆与艺术系自2001年先后开展了"宋拓《淳化阁帖》综合研究"及"《淳化阁帖》流变及其影响综合研究"两项研究计划，部分成果见何碧琪编：《秘阁皇风——〈淳化阁帖〉刊刻1010年纪念论文集》及莫家良、陈雅飞编《书海观澜二——楹联、帖学、书艺国际研讨会论文集》。上海博物馆于2003年购入美国安思远（Robert Hatfield Ellsworth）所藏的《淳化阁帖》，同年召开研讨会，掀起《阁帖》高潮。该研讨会论文见上海博物馆编：《〈淳化阁帖〉与"二王"书法艺术研究论文稿》（上海：上海博物馆，2003）及《上海文博·3》（2003）。此外，近年与《阁帖》相关的图录、著作及论文亦相继出版，如尹一梅：《懋勤殿本〈淳化阁帖〉》（香港：商务印书馆，2005）、仲威与沈传凤：《古墨新研——〈淳化阁帖〉纵横谈》（上海：上海书店出版社，2003）、何碧琪：《佛利尔本〈淳化阁帖〉及其系统研究》，《台湾大学美术史研究集刊》，第20期（2006年3月），页19—78），成果甚丰。

[4] 有关明代以前临写《阁帖》的讨论，见莫家良：《〈淳化阁帖〉与书法临古》，载何碧琪编：《秘阁皇风——〈淳化阁帖〉刊刻1010年纪念论文集》，页182—198。

[5] 见黄惇：《董其昌书法论注》，页320。对于董其昌的临古观，论者已有详尽研究。见朱惠良：《董其昌法书特展研究图录》（台北：台北故宫博物院，1993），页196—200；朱惠良：《临古之新路——董其昌以后书学发展研究之一》，《故宫季刊》第10卷第3期（1993年春），页61—94。

[6] 见王铎于《草书册》（北京首都博物馆藏）及《琅华馆帖册》（1641年，香港虚白斋藏）的自跋，载于黄思源编：《王铎书法全集》（郑州：河南美术出版社，2000），第5册，页1648、1650。

[7] 钱谦益：《牧斋有学集》（《续修四库全书》第1391册；上海：上海古籍出版社，1987），卷三十，页4，《故宫保大学士孟津王公墓志铭》条。

[8] 有关王铎与《阁帖》的专论，见曹军：《王铎与〈阁帖〉》，载于上海博物馆编：《〈淳化阁帖〉与"二王"书法艺术研究论文稿》，页150—155。

[9] 王铎自跋于《临古帖卷》（1647年，广东省博物馆藏），见黄思源编：《王铎书法全集》，第5册，页1668。

[10] 王铎：《〈琼蕊庐贴〉跋》，见村上三岛编：《王铎の书法》（东京：二玄社，1998），册编，页88。

[11] 见李润桓：《傅山书艺与〈阁帖〉》，载于莫家良、陈雅飞：《书海观澜二——楹联、帖学、书艺国际研讨会论文集》，页375—395。

[12] 傅山：《霜红龛集》（《续修四库全书》第1395册），卷四，页2，《作字示儿孙》条。

[13] 傅山：《霜红龛集》，卷二十五，页16，《杂著》条。

[14] 傅山：《霜红龛集》，卷十四，页10，《哭子诗》条。

[15] 傅山：《霜红龛集》，卷十八，页1，《补镌宝贤堂帖跋》条。

[16] 王潜刚：《清人书评》，载于《历代书法论文选续编》（上海：上海书画出版社，1993），页804。有关傅山的应酬书法，可参考白谦慎：《傅山的世界——十七世纪中国书法的嬗变》（台北：石头出版社，2004）；白谦慎：《傅山的交往和应酬——艺术社会史的一项个案研究》（上海：上海书画出版社，2003）；白谦慎：《从傅山和戴廷栻的交往论及中国书法中的应酬和修辞问题（上、下）》，《故宫学术季刊》第16卷第4期，页95—133及第17卷第1期，页137—156。

[17] 姜宸英：《湛园书论》，载于《明清书法论文选》（上海：上海书店出版社，1994），页463，《临宋儋书题后》条。

[18] 姜宸英：《湛园书论》，载于《明清书法论文选》，页471，《题孔琳之书后》条。

[19] 姜宸英：《湛园书论》，载于《明清书法论文选》，页464，《临帖后书》条。

[20] 姜宸英：《湛园书论》，载于《明清书法论文选》，页468，《书自作书后》条。

[21] 姜宸英：《湛园书论》，载于《明清书法论文选》，页467，《临圣教序跋后》条。

[22] 陈奕禧：《绿荫亭集》，载于《明清书法论文选》，页484，《题自临米书方圆庵记》条。

[23] 陈奕禧：《绿荫亭集》，载于《明清书法论文选》，页476，《自书与伊学庭孝廉杂题》条。

[24] 皆见陈奕禧的《隐绿轩题识》，载于《明清书法论文选》，页494—495。

[25] 陈奕禧：《绿荫亭集》，载于《明清书法论文选》，

页478—479，《临阁帖自题》条。

[26] 翁振翼 :《论书近言》，载于《明清书法论文选》，页523。

[27] 杨宾 :《大瓢偶笔》，载于《历代书法论文选续编》，页548。

[28] 杨宾 :《大瓢偶笔》，载于《历代书法论文选续编》，页547—548。

[29] 杨宾 :《大瓢偶笔》，载于《历代书法论文选续编》，页548。

[30] 杨宾 :《大瓢偶笔》，载于《历代书法论文选续编》，页548。

[31] 王澍 :《翰墨指南》，载于《明清书法论文选》，页631 ;《虚舟题跋》，载于《历代书法论文选续编》，页667，《临圣教序》条。

[32] 有关王澍《积书岩帖》的讨论，见何传馨 :《〈王澍积书岩帖〉及其书学初探》，载莫家良、陈雅飞编 :《书海观澜二——楹联、帖学、书艺国际研讨会论文集》，页425—447。王澍另有临《阁帖》一册，藏于故宫博物院，见《中国古代书画图目》（北京 : 文物出版社，1986—2000），第1册，编号京1—170，惜不见图版刊出。

[33] 王澍 :《竹云题跋》，载于《历代书法论文选续编》，页637，《草书第九》条。

[34] 王澍 :《翰墨指南》，载于《明清书法论文选》，页631。

[35] 有关清宫所藏《阁帖》的相关讨论，参见尹一梅 :《故宫藏懋勤殿本〈阁帖〉研究》及施安昌 :《清朝内府藏〈淳化阁帖〉》，载于何碧琪编 :《秘阁皇风——〈淳化阁帖〉刊刻1010年纪念论文集》，页101—112、113—121。

[36] 施安昌 :《清朝内府藏〈淳化阁帖〉》，载于何碧琪编 :《秘阁皇风——〈淳化阁帖〉刊刻1010年纪念论文集》，页115。

[37] 见容庚 :《丛帖目》（香港 : 中华书局，1980），第一册，页39。

[38] 容庚 :《丛帖目》，第一册，页39—40。

[39] 有关《阁帖》带有文德致治的象征意义，参见莫家良 :《南宋刻帖文化管窥》，载于游学华、陈娟安编 :《中国碑帖与书法国际研讨会论文集》（香港 : 香港中文大学文物馆，2001），页69—76。

[40] 王文治 :《快雪堂题跋》，载于卢辅圣主编 :《中国书画全书》（上海 : 上海书画出版社，1992—1998），第10册，页786，《阁帖》条。

[41] 王昶 :《春融堂书论》，载于《历代书法论文选续编》，页705，《杂书圣教序后》条。

[42] 有关翁方纲书学，参见朱友舟 :《翁方纲书学思想研究》（南京艺术学院硕士论文，2005）。

[43] 转引自畲彦焱整理 :《翁方纲批注〈淳化阁帖〉版

本之一》，载于上海博物馆编 :《〈淳化阁帖〉与"二王"书法艺术研究论文稿》，页185。

[44] 翁方纲著，翁单溪原笔校订 :《苏斋笔记》（东京 : 古典刊行会，1993），卷十六，页2下—3上。

[45] 有关阮元对《阁帖》的看法，可参金丹 :《阮元与〈淳化阁帖〉》，载于上海博物馆编 :《〈淳化阁帖〉与"二王"书法艺术研究论文稿》，页175—181。

[46] 阮元 :《南北书派论》，载《历代书法论文选》（上海 : 上海书画出版社，1979），下册，页630。

[47] 阮元 :《揅经室三集》，卷一，《复程竹盦编修邦宪书》条，载邓经元点校 :《揅经室集》（再版 ; 北京 : 中华书局，1993），下册，页601。

[48] 阮元 :《北碑南帖论》，载于《历代书法论文选》，下册，页636。

[49] 阮元 :《南北书派论》，载于《历代书法论文选》，页634。

[50] 钱泳 :《履园丛话》，载于《明清书法论文选》，页628。有关钱泳书学的讨论，参见陈雅飞 :《乾嘉幕府的碑帖风尚——以钱泳为视角》，载于莫家良、陈雅飞编 :《书海观澜二——楹联、帖学、书艺国际研讨会论文集》，页147—180。

[51] 有关清代后期书家对《阁帖》的点评，可参曹建 :《晚清帖学研究》（天津 : 天津人民美术出版社，2005），页19—40。

[52] 何绍基 :《东洲草堂文钞》（《续修四库全书》第1529册），卷十，页21—22，《跋张泞山藏贾秋壑刻阁帖初拓本》条。

[53] 何绍基 :《东洲草堂文钞》（《续修四库全书》第1529册），卷十，页22，《跋张泞山藏贾秋壑刻阁帖初拓本》条。

[54] 康有为 :《广艺舟双楫》，载于《历代书法论文选》，下册，页754—756。

[55] 康有为 :《广艺舟双楫》，载于《历代书法论文选》，下册，页858。

[56] 包世臣 :《艺舟双楫》，载于祝嘉 :《艺舟双楫疏证》（香港 : 中华书局，1978），页135，《自跋真草录右军廿六帖》条。

[57] 有关吴荣光的研究，见杨说 :《帖学的反思——吴荣光（1773—1843）书学研究》，香港中文大学博士论文，2009。

[58] 阮元 :《北碑南帖论》，载于《历代书法论文选》，下册，页637。阮元此说提出后即为人所认同，如钱泳便承其说曰 :"长笺短幅，挥洒自如，非行书草书不足以尽其妙 ; 大书深刻，端庄得体，非隶书真书不足擅其体。"见钱泳 :《履园丛话》，载于《明清书法论文选》，页626。

[59] 梁章钜 :《退庵题跋》，载于《明清书法论文选》，

页808。

[60] 包世臣：《艺舟双楫》，载于《历代书法论文选》，下册，页669。

[61] 康有为：《广艺舟双楫》，载于《历代书法论文选》，下册，页851。

[62] 分见何绍基：《东洲草堂文钞》（清光绪刻本），卷九题跋，页1下，《跋国学兰亭旧拓本》条；《东洲草堂诗钞》（清同治六年长沙无园刻本），卷二十八，页4下，《罗研生出示陶文毅题麓山寺碑诗用义山韩碑韵属余继作》条及卷二十，页10上，《题雨龄所藏〈圣教序〉第二本》条。

[63] 何绍基：《东洲草堂文钞》，卷九题跋，页1下，《跋国学兰亭旧拓本》条；其《临〈兰亭序〉》书迹见刘正成主编《中国书法全集·70·何绍基》（北京：荣宝斋，1994），图版81。

[64] 何绍基：《东洲草堂文钞》，卷九题跋，页5上，《跋宋刻十七帖》条。

[65] 何绍基：《东洲草堂文钞》，卷九题跋，页5上，《跋宋刻十七帖》条。

[66] 杨守敬：《书学迩言》，载于《历代书法论文选续编》，页723。

[67] 见曹建：《晚清帖学研究》，页19—40。

[68] 杨宾：《大瓢偶笔》，载《历代书法论文选续编》，页562。

[69] 近年有关酬应书法的研究，除了注16所列白谦慎的著作外，亦有何炎泉：《张瑞图（1570—1641）行草书风之形成与书法应酬》，《台湾大学美术史研究集刊》第19期（2005），页133—162；柳扬：《应酬——社会史视角下的清代士

人书法》，载于莫家良、陈雅飞编：《书海观澜二——楹联、帖学、书艺国际研讨会论文集》，页97—127。2008年11月1—2日于台湾师范大学举行"笔墨之外——中国书法史跨领域国际学术研讨会"，亦有两篇论文与应酬书法相关，包括何炎泉的《张瑞图〈果亭翰墨〉帖与书法应酬》及薛龙春的《应酬·受书人·观看与表演——关于王铎应酬书写的思考》。

[70] 杨守敬：《晦明轩稿》，载于杨守敬著，谢承仁编：《杨守敬集》（武汉：湖北人民出版社、湖北教育出版社，1997），第5册，页1184，《集帖目录序》条。

[71] 杨守敬着，谢承仁编：《杨守敬集》，第8册，页585，《激素飞清阁评帖记序》条。

[72] 杨守敬：《书学迩言》，载于《历代书法论文选续编》，页714。

[73] 其中如刘咸炘于1930年成书的《弄翰余沈》，便曾对康有为的尊碑说提出批评。见刘咸炘著，杨代欣评注：《弄翰余沈》（成都：巴蜀书社，1991），页20—58。

[74] 康有为在其晚年的《天青七言联》上题云："自宋后千年皆帖学，至近百年始讲北碑。然张廉卿集北碑之大成，邓完白写南碑汉隶而无帖，包慎伯全南帖而无碑。千年以来，未有集北碑南帖之成者，况兼汉分秦篆周籀而陶冶之哉！鄙人不敏，谬欲兼之。"见刘正成主编《中国书法全集·78·康有为、梁启超、罗振玉、郑孝胥》（北京：荣宝斋，1993），图37。该七言联现藏于香港中文大学文物馆。

大字·集联·酬应
——乐常在轩藏联选论

　　书法对联是中国艺术的一种特殊类型，于清代十分盛行，流传至今的墨迹，数量惊人，说明此种书法形式不仅普及，更是构成清代书法史的重要部分。[1]事实上，书法对联既具有独特的表现方式，更是鸿儒硕士、官宦名流、书家画人日常生活中的风雅之物，其艺术价值与社会文化意义不容忽视。传世的清人对联书迹，广见于各地公私收藏，其中乐常在轩所藏者尤堪重视。此私家藏联既多且精，并尝与香港中文大学结缘，通过展览及图录，将其中约五百副藏联公诸同好，为研究提供珍贵的参考实物。[2]因此，本文拟以乐常在轩藏联为中心，探讨与清代书法对联相关的三个课题。[3]其一为大字的书写，以评骘清人的书艺成就；其二为集碑帖字句成联的风尚，以折射清代书坛的一个特殊现象；其三为对联的酬赠，以管窥清代书法的社会功能。

一、大字之美

　　从传世书迹来看，宋元书法多为手卷，至明季始渐多挂轴，但主要为单幅，虽有对联，但为数极少。入清后，对联渐见流行，其后蔚然成风，成为最为常见的书法样式。在形制上，对联为两立轴合而成对，用于悬挂壁间，常见于厅堂、书斋，作陈设观赏之用。一般来说，对联字数有限，字形尺寸亦相对较大，清人既擅书对联，其书写大字的能力，遂成为清代书法的特殊现象。

　　对联字体的大小，往往与联句字数相关。由于联句有其文学形式的要求，故多为诗句格式的五言与七言。少于五言者，主要为四言，少于四言者则极为罕见。虽然晚清的俞樾（1821—1907）于《曲园墨戏》中有上联为"慈"字、下联为"悲"字之例，并称之为"一字联"，这只是其游戏之作，并非常规。[4]至于多于七言的对联，却比比皆是，特别是十余字者，颇为常见。超过二十言则属于"长联"一类，已非寻常。[5]清代最著名的长联，见于云南的大观楼。该联于梁章钜（1775—1849）

图1　赵魏《隶书四言联》，各120厘米×32厘米　　图2　顾元熙《行书二十五言联》，各129厘米×26厘米

《楹联丛话》有载，谓上下联"多至一百七十余言"。只是此联是名胜楹联，并不宜与传世的文人书法对联相提并论。[6]

　　综观乐常在轩所藏的数百副对联，确以五言与七言为最多。字数最少者为四言，如赵魏（1746—1825）隶书联，联语为"宅道炳星；擅藻艳春。"（图1）字数最多者，则为顾元熙（1808年解元）的行书二十五言联（图2），联语为"左传文，马迁史，逸少书，杜陵诗，摩诘画，屈子离骚，尽古今之绝艺；沧海日，赤城霞，巫峡月，峨嵋雪，潇湘雨，庐山瀑布，极宇宙之巨观。"[7]比较赵魏与顾元熙二联，赵联高120厘米，顾联高129.8厘米，但由于赵联字数少，故虽尺幅相若，每字尺寸

却较大；而顾联虽分两行书写，但字体仍然相对较小。

一般来说，如笺帖尺寸相若，字数较少者自然体形较大。然而，清人书联字数多寡，并无定式，有按联句内容所需，亦有视笺帖尺寸而定。晚清赵曾望（1847—1913）曾自述写联习惯谓："余作联帖，恒不喜局促，书唯八尺笺，方予八字句，余皆以次递减。近时行四尺帖，辄以四字了之。"[8]因"不喜局促"而以笺帖尺寸决定联语字数，无疑是以书法疏密布置的观赏效果为考虑因素。据赵曾望所言，八尺应是晚清时尺寸较大的笺帖，而赵曾望应不常书写超过八言的对联。清代一尺相当于现在的32厘米，故赵曾望所说的八尺笺纸即长256厘米，如此高度，于清代对联并不常见。乐常在轩的藏联，大部分都是百余厘米，即赵曾望所说的四尺帖。汤金钊（1773—1856）的楷书联（图3），高265厘米，写八言，字距疏朗，相信可显示赵曾望以八尺笺写八字句的效果。上文所举赵魏的四言联，高120厘米，则可作为赵曾望以四尺笺写四字句的参照。由此看来，赵曾望书写对联，在其"不喜局促"的原则下，字体还是较大。

按目前所见，乐常在轩藏联中

图3 汤金钊《楷书八言联》，各265厘米×50.5厘米

图4　杨岘《隶书十言联》，1789年，各
343.4厘米×47.3厘米

的"八尺帖"并不太多，超过300厘米的巨幅，更只有数件，如杨岘（1819—1896）的隶书联高343.4厘米（图4），与吴大澂（1835—1902）高334.5厘米的篆书联（图5）尺寸接近，但杨联书十言，吴联只书七言。相较之下，吴联字形更觉庞大，加上笔力雄强，墨色浓重，备感气势逼人。至于像杨守敬（1839—1915）的隶书联（图6），高244.6厘米，但因只书五字，且用笔厚重，力发千钧，故论字势之磅礴，与吴联相较并不逊色，足见其驾驭大字的能力。事实上，清人对于大字书写，颇为重视，并以之为品评书艺的一种尺度。如梁同书（1723—1815）尝评书家云："本朝书家，姜、何、汪、查、陈，各有至佳处，大率多宜于小字，而不宜于大字"，所论姜宸英（1628—1699）、何焯（1661—1722）、汪士鋐（1658—1723）、查升（1650—1707）、陈奕禧（1648—1709）数家于清前期书名甚著，然梁同书仍觉其未能兼顾大字，足证书写大字的能力并非是理所当然。[9]清人甚至认为书写大字有其独特的执笔方法，如朱履贞（1796—1820）说："书有擘窠书者，大书也。特未详擘窠之义意者。擘，巨擘也；窠，穴也，即大指中之窠穴也，把握大笔在大指中之窠，即虎口中也。小字、中字用拨镫，大笔大书用擘窠。然把握提斗大笔用擘窠，仍须双钩，用名指揭笔，不可五指齐握。"[10]晚清康有为（1858—1927）《广艺舟双楫》更以"榜书"为目，详加论述："榜书……今又称为擘窠大字，作之与小字不同，自古为难。其难有五：一曰执笔不同，二曰运管不习，三曰立身骤变，四曰临仿难周，五曰笔毫难精。"说明大字书法并非是轻而易举的艺事。[11]其实于有清一代善写榜书

图5　吴大澂《篆书七言联》，各334.5
厘米×62.5厘米

图6　杨守敬《隶书五言联》，1905年，各244.6
厘米×60厘米

或擘窠大字，是足以记于史册的成就，如曾批评姜、何等数家的梁同书，本身便是书写大字的高手，从史家誉其"好书，出天性，十二岁能为擘窠大字"之语，可见一斑。[12]

对联字数少，又多悬挂于书斋厅堂，用以观赏，故字体宜大不宜小。书写大字遂成为清人日常之习，工多艺熟，成就自然可观。或可以说，书法对联的盛行，与清人善写大字，实有互为因果的关系。清代以前，能驾驭大字书法者并不多见，无

图7 文徵明《行书寄金陵友人词》，1528年或以后，348厘米×103厘米，香港中文大学文物馆藏

怪乎康有为在论榜书时说："自元明来，精榜书者殊鲜。"[13] 文徵明（1470—1559）是明代少数能写大字的高手，观其传世作品，如《行书寄金陵友人词》（图7），高348厘米，已是明代少见的巨轴，但每行大约有十八字，若与高度相若但只写十言的杨岘隶书联（图4）比较，从大字的尺寸来说，还是难以望其项背的。

清人的大字能力，可从各种书体的对联得见。就楷书而言，清代后期以前多从晋、唐入手。前者为"二王"书帖，如《黄庭经》《乐毅论》《洛神十三行》等，属于小楷，不易书联，董其昌（1555—1636）便曾述其经验"往余以《黄庭》《乐毅》真书为人作榜署书，每悬看，辄不得佳"，体会到以小楷之法书写大字，并不理想。[14] 后者主要为欧阳询（557—641）、虞世南（558—638）、褚遂良（596—658）、颜真卿（709—785）、柳公权（778—865）等名家碑刻拓本，如《九成宫醴泉铭》《孔子庙堂碑》《孟法师碑》《颜氏家庙碑》《玄秘塔碑》等，皆为经典学书范本，且字形稍大，有利于书写对联，如柳公权的《玄秘塔碑》，梁章钜便认为此碑"雄伟奇特，最宜于作楹联。"[15] 在清代中期，随着阮元（1764—1849）提出北碑南帖之说，六朝碑版开始成为学楷的选择，但唐代碑版的正宗地位依然巩固。正如钱泳（1759—1844）虽然深受阮元影响，于论书时亦承袭阮元的书史观，认为汉魏六朝的"碑榜之书"，有"大书深刻，端庄得体"之长处，但说到"碑版正宗"，仍不免说："碑版之书，必学唐人，如欧、褚、颜、柳诸家，俱是碑版正宗。"[16] 从字体尺寸上，对联书法接近钱泳所说的"碑榜之书"

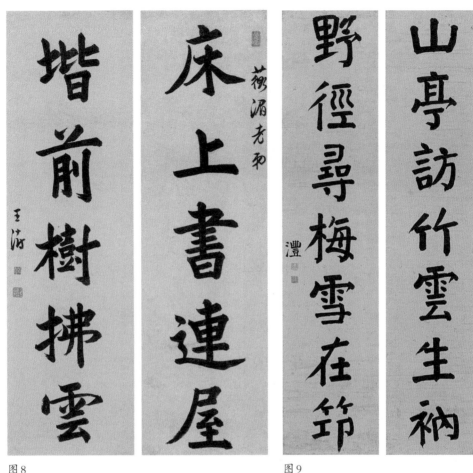

图8

图9

图8　王澍《隶书五言联》，各87厘米×25.5厘米
图9　钱沣《楷书七言联》，各126厘米×28.2厘米

或"碑版之书"，故传世的清代楷书对联，亦多以唐人为法，以其为正宗之故。乐常
在轩的藏联中，宗尚唐楷的例子甚多，如王澍（1668—1743）演绎欧体（图8），钱
沣（1740—1795）规摹颜体（图9），都展现出清人对唐代楷书正宗的传承。此种传
承现象，到晚清依然存在，只是由于清代后期碑学大盛，故楷书对联亦出现了北碑
新风，如赵之谦（1829—1884）与陶濬宣（1846—1912），皆为典型，一改唐楷的精
严端庄，以追求古朴稚拙为务（图10、11）。

　　就行书对联来说，王羲之（303—361）的行书如《集王圣教序》与《兰亭
序》，向为学书经典，但因字体细小，以之写联，难度甚高。清代书家中，以王文

图10

图11

图10　赵之谦《楷书十二言联》，1879年，各207厘米×50.5厘米

图11　陶濬宣《楷书》，1891年，各171厘米×36.8厘米

治（1730—1802）一生醉心《兰亭序》，学王最深，已入化境，故即使将王字放大入联，亦能将意态潇洒的《兰亭序》书风，演绎得形神俱妙（图12）。即是说，以往"疏放妍妙"的"南派"书风，本来只是"长于启牍"，但在王文治手上，却成为可用于对联的经典传统。[17]综观清人的行书对联，延续"二王"脉络者多不胜数，或远接襄阳（米芾，1051—1108），或宗尚松雪（赵孟頫，1254—1322），或步履香光（董其昌），又或融会晋唐，皆能进退裕如，将"二王"系统的"雅逸"行书化为擘窠大

图12

图13

图12　王文治《行书五言联》，各91厘米×22厘米
图13　张裕钊《行书五言联》，各230厘米×50厘米

字。至于碑学兴盛之后，将北碑的楷体写成行书入联，亦见成就，如张裕钊（1823—1894）化方为圆，尽显刚劲之气（图13）；又如何绍基（1799—1873）以颜体熔铸北碑，则极尽凝练圆融的能事（图14）。"二王"的行书正宗，到清末已非书家的必然选择，"拘谨拙陋"的北碑，代表着新的审美取向，成为行书对联的另一取法之源。

　　篆隶书法于清代后期复兴，亦为书法对联增添了古拙之趣。大体而言，清代篆隶对联的盛行，可从两方面观察。其一是学术因素。清代《说文》研究兴盛，精

通小学者遂喜以篆书写联，其中以孙星衍（1753—1818）、钱坫（1744—1806；图15）、洪亮吉（1746—1809）等学者书家最为典型，其传世对联几乎都是篆书。精于经学与许学的江声（1721—1799）更有"篆癖"，故"凡书必篆"，即使是日常信札，亦竟以篆书书写。[18]晚清俞樾，学问渊博，对江声推崇备至，其书联方式几乎是"非篆即隶"，以体现对古籍经典的尊崇（图16）。[19]其二是碑学因素。清人醉心金石，故对青铜彝器、古碑刻石，以至古砖瓦当等古物的访寻、摹拓、收藏、研究，乐此不疲，而金石拓本的文字，亦成为追求古意的临池范本。邓石如（1743—1805）并非字学专家，其篆书于生前曾被讥为"不通六书"，但却能开宗立派，影响整个清代后期书坛，正是由于其学书取法古碑刻拓本，遂能摆脱一贯讲究匀称细硬的成规，提炼出厚重、朴拙的用笔之法，为篆书与隶书开辟蹊径（图17）。僧达受（1719—1858）的篆书对联（图18），亦是清人取法汉碑的上佳实例。此联联语"补搜两浙前朝器；共访三吴古地碑"，道出了当时搜访金石的风气。达受于题识中云："壬辰闰月，吴静轩居士偕游邓尉山寺，获观周钟，不胜狂喜，归涂成此楹句，参用《褒斜道》《开母石阙》两碑法……"可知能得观古器乃一大乐事，而取法古碑更是当时书家的不二法门。此联篆书源自东汉的《褒斜道刻石》与《开母庙石阙铭》，《褒斜道》为摩崖刻石，《开母庙》为汉篆碑刻，皆与秦篆迥异；而此联书法用笔粗朴，结体宽方，其古拙之态，与学者书家坚守《说文》正宗的"玉箸篆"，已不可同日而语。可以说，清人对金石的钟爱，造就了篆隶书法大行其道，而类近"碑版之书"的对联，则是清人藉以趋古的理想形式。

综观清代书法对联，以草书最为少见。在乐常在轩藏联中，只有黄慎（1687—1772）与包世臣（1775—1855）的草书之作。[20]究其原因，相信是由于草书属于"翰牍之书"，"二王"一路的古典草书甚难放大而书，僧怀素（737—799尚在）一类的狂草又不合清人品味，而在清代后期的碑学风潮中，古拙的金石拓本亦无草书可作参照。因此，大字草书的突破，还须待清代以后书家熔铸汉简书法，才得以实现。

二、碑帖集联

清人书联，有自撰联文，亦有集联之属。自撰联文可见书家文采，集联亦见匠心。集联又分为集句与集字，集句多采前人诗句或文句成联，其佳处有浑然天成之

图14

图15

图14　何绍基《行书七言联》，各113.3厘米×20.8厘米

图15　钱坫《篆书七言联》，1803年，各101厘米×19厘米

妙；集字联则往往从古代碑帖集字而成，从中可见清人嗜古之癖。[21]从书法史的角度看，碑帖集联无疑是较具特色的时代产物。

被誉为天下第一行书的《兰亭序》，是最常用以集字成联的名帖。《楹联丛话》有"王右军《兰亭序》字，执笔者无不奉为矩型。近人有集字为楹联者，亦自巧思绮合"之语，随录五言集联四副，六言集联两副，七言集联三十三副，八言集联八

图 16

图 17

图16　俞樾《隶书七言联》，各128厘米×31厘米
图17　邓石如《隶书八言联》，各150厘米×24.5厘米

副，并谓福建郑开禧（1787—?）"有《知足斋集禊序楹帖》一帙，刻于粤"；又另有载云："嘉应李秋田（光昭）配某氏，号红兰馆主人，工集句，取禊帖集楹联数十副，为一时传诵。" [22] 可见集《兰亭序》字成联已成一时风尚。其实清人集《兰亭序》字不仅见于楹联，亦见于诗作，例如王文治的诗集中便有《修禊诗集兰亭字和

韵二首》《捡禊帖中可以押韵者再得六首》《重检禊帖仍有剩韵复集二首》等。[23]乐常在轩即藏有两副王文治集《兰亭序》字的对联，其一为"清流静者趣；虚竹古人怀"（图12），其二为"欣然俯仰怀古今；暂此清闲托咏言"，不仅对仗工整，书法亦具《兰亭》风致，直是内外俱美，不愧古人。[24]其他如顾庆鹤（1766—？）的"咏游以外初无事；山水之间大有人"、费丹旭（1802—1850）的"虚竹幽兰生静契；和风朗月喻天怀"、何绍基的"山左有古水亭，坐揽一带幽齐之盛；大清当今万岁，时为九年己未所修"、邓承修（1841—1892）的"兰知春至随时长；竹引风生向舍清"（图19）、赵之谦的"山人此游当九日；领曲可坐有一亭"与"大山抱九曲；虚室向万流"，都是《兰亭》集联的传世墨迹。[25]此数例除顾庆鹤与费丹旭仍略带妍美之姿外，其余都无丝毫东晋风致。

《兰亭序》固然是帖学经典，而颜真卿的《争座位帖》于清代亦地位崇高。梁章钜曾说："颜鲁公《争座位帖》字不及寸，而拓作大字，则有雄伟之观，胜于临摹他迹。"[26]认为学此帖于书写对联大字殊有裨益。清人之中，何绍基学颜工夫甚深，临摹

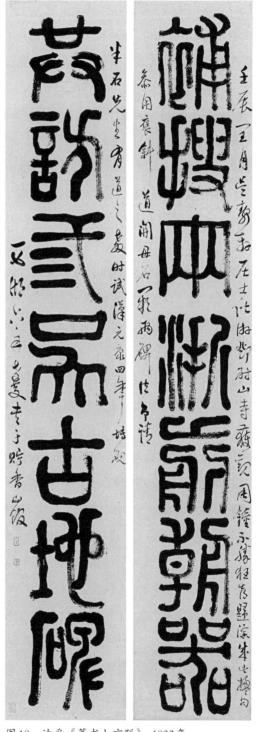

图18　达受《篆书七言联》，1832年，各137.6厘米×23.5厘米

之外，亦喜集颜字成联，尤其是《争座位帖》。《楹联续话》记何绍基"无帖不摹写，尤喜临《争座位帖》，每集帖字作楹联至百十副"，并择录其中七言集联六十三副。[27]林庆铨《楹联续录》亦录何绍基集《争座位帖》字联甚多，包括七言十九副、八言十三副及十言、十一言、十二言、十三言、十四言、二十七言各一副。[28]上文述及的七言联（图14），联语为"意而来有故人念；日及开当三月时"，题识书"集《座位帖》，为笙鱼吾友书。蝯叟"，正是何氏此类集联的传世实例。此联不仅联语文字集自《争座位帖》，行书风格亦展现了原帖的风神，可见何氏对此颜帖确下过不少苦工。何绍基喜集《争座位帖》成联，当时已广为人知，如陆以湉（1802—1865）便记云："道州何子贞同年太史绍基集字对句最多，尝见其集《争座位帖》字联一册，录其尤者于左：'九功惟叙使勿坏；百度得数而有常''宣德道情文乃贵；明微谨始礼为宗''与其过纵何如谨；到得能诚自会明'……"共列录四十多副。[29]晚清徐三庚（1826—1890）有一副隶书七言联（图20），联语为"与其过纵何如谨；到得能诚自会明"，虽然题识并无说明出处，但却见于上述陆以湉的记载中，正是何绍基《争座位帖》集联之一。徐三庚书法宗尚唐代以前刻石，此联以北碑笔法写隶，寄古意于方峻劲利之中，联语虽集自颜书，但书风已无半分颜书韵味。

　　清人嗜碑，故除帖学经典外，亦喜集碑版成联，其中尤以汉碑为甚。在文采方面，汉碑语句苍茂古朴，别具韵味。故梁章钜因感"汉碑句皆质重，蔚然古香"，遂以其所藏拓本，集为四言与八言联，这些拓本包括《熹平残碑》《范式碑》《景君碑》《夏承碑》《礼器碑》《孔宙碑》《鲁峻碑》《校官碑》《史晨碑》《郑固碑》《张迁碑》《孔彪碑》等，皆为汉碑名品，为清人所重。[30]梁章钜亦记述其友黄奭（1809—1853）谓："余前编《丛话》有辑汉碑句十余联，黄右原比部见之，以为未尽，因手录一帙示余。"[31]黄奭用以集句的汉碑，除梁章钜所用者外，更包括其他如《范镇碑》《郭仲奇碑》《丁鲂碑》《西狭颂》《张公神碑》《礼器碑》等共三十余碑。然而，梁氏是据其所藏拓本集成，但黄氏却是从《隶释》《隶续》而得出，足见集汉碑句成联并非只限于碑帖藏家，而是普遍受到文人欢迎。

　　梁章钜与黄奭的集联，都是集句之例，故皆为四言及八言，然清人的汉碑集联，其实更多为集字，亦不限于四言与八言。如李承衔（1823—?）记曰："兴化成君子青，能书者也，寄我集句联，皆典则可诵。"[32]所列举成氏的十九副《西岳华山庙碑》集联，便包括一副五言联、十副七言联、八副八言联，且严格来说，都是集

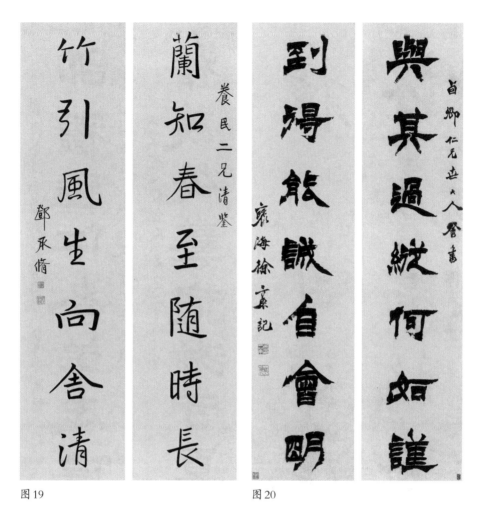

图19

图20

图19　邓承修《行书七言联》，各132.8厘米×31.1厘米

图20　徐三庚《隶书七言联》，各130.8厘米×30.1厘米

字，而非李氏所说的"集句"。此类汉碑的集联，无论是集句或集字，于清代中叶开始，逐渐成为新兴的风尚。乾嘉时期的王芑孙（1755—1817）学问宏博，诗文书法均负盛名。据汪鋆（1816—？）所抄录，王芑孙集汉碑字句成联之作，有集《尹宙碑》十副、集《衡方碑》十六副、集《张迁碑》十一副、集《史晨碑》九副、集《史晨后碑》八副、集《百石卒史碑》十四副、集《礼器碑》八副，除集《史晨后碑》有一副为六言联外，都是五言和七言。[33] 乐常在轩所藏陈鸿寿（1768—1822）的行书五言联（图21），联语为"种桐因补屋；流麦为耽书"，只书穷款，并无说明联句出处。据汪鋆所记，可知此联句实出自《史晨后碑》，且由王芑孙集字而成。[34]

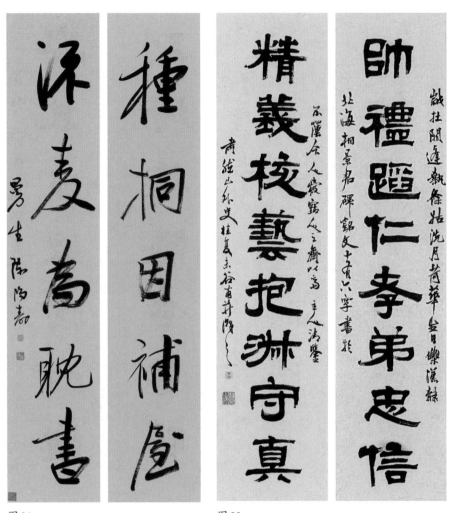

图21　陈鸿寿《行书五言联》，各127.9厘米×30厘米
图22　桂馥《隶书八言联》，1784年，各135厘米×30.7厘米

王芑孙此类汉碑集联，与清人重视碑版的时代好尚密不可分。王氏著作中，有《碑版文广例》一书，以碑版为文章之大器。[35]可知汉碑集联，乃是其古碑版文研究所衍生的文字雅玩。

　　乐常在轩所藏的集汉碑联中，有桂馥（1736—1805）所书的隶书八言联（图22），联语为"帅礼蹈仁，孝弟忠信；精义核艺，抱淑守真"，题识书"岁在阏逢执徐姑洗月荷华生日，集汉隶《北海相景君碑》铭文十有六字，书于不薄今人爱古人之斋，以斋主人清鉴。肃然山外史桂馥未谷甫并识之。"《北海相景君碑》全称《汉益州太

守北海相景君铭》，简称《景君碑》，立于东汉汉安二年（143），碑字结体宽博平直，笔画方劲，书风淳古，清人甚爱之，如康有为便谓此碑"古气磅礴"。[36]桂馥此联固然是集自《景君碑》碑文，而十六隶字亦写得斩钉截铁，方整有法，与《景君碑》的书风隐然相合。联语书风，皆见古意。另一例是李文田（1834—1895）的楷书五言联（图23），联语为"遵尹铎之导；履菰竹之廉"，题识书"君跃贤弟属集《衡方》《潘乾》。乙未四月，李文田。"《衡方碑》与《潘乾碑》亦为名碑。《衡方碑》全称《汉故卫尉卿衡府君之碑》，立于东汉建宁元年（168），书体古健丰腴；《潘乾碑》全称《汉溧阳长潘乾校官碑》，简称《校官碑》，立于东汉光和四年（181），字体方正古厚。[37]李文田此联虽为隶书，而北碑味道浓厚，书风与《衡方》《潘乾》二碑的古朴相距甚远。

若论碑版集联，不得不提俞樾。俞樾是清末朴学大师，并不以书自许，对书学亦无深究，但其书法依然为人所重。俞樾《春在堂全集》有"楹联录存"之部，所收载者多为其所撰所书的寿联、挽联，以及为书院、祠庙、胜景等而作的楹联，惟于录存五卷之后另有"楹联附录"，罗列《峄山碑》集联九十九副、《校官碑》集联一百副、《曹全碑》集联九十八副、《鲁峻碑》集联一百副、《樊敏碑》集联一百零八副、《纪太山铭》八十三副、《经石峪金刚经》集联一百零四副，数量不少。[38]乐常在轩所藏的俞樾书法，虽然未有此类集联之作，但日本东京国立博物馆却藏有其集《峄山碑》的篆书八言联（联语："无言者天此理自显；有道之世其曰方长"），台北故宫博物院则藏有其集《曹全碑》的隶书七言联（联语："文章典重张平子；居处清幽王右丞"）与集《鲁峻碑》的隶书八言联（联语："明月清风，人无不有；弹琴作诗，自足以娱"），都是曲园传世碑版集联书法之例。[39]俞樾一生专写篆隶，并不求书艺之精，而是藉古书体以体现尊崇经学之心，故其碑版集联书法背后的精神，还是与其他书家的同类书迹有所区别。

俞樾的碑版集联并不囿于汉碑，亦有秦代《峄山碑》及唐代《纪太山碑》。事实上，清人碑版集联取源甚广，如先秦时期的《石鼓文》，于梁章钜时已被集成篆联。[40]在乐常在轩的藏联中，吴昌硕（1844—1927）的篆书十一言联，联语为"水沔方员，余日阴阴来小舫；车驱左右，享原漠漠涉黄花"（图24），与黄士陵（1849—1908）的篆书七言联，联语为"是处逢源如左右；及时行乐载东西"（图25），都是集《石鼓文》联的晚清书迹。吴昌硕一生于《石鼓文》临习不懈，将《石鼓》

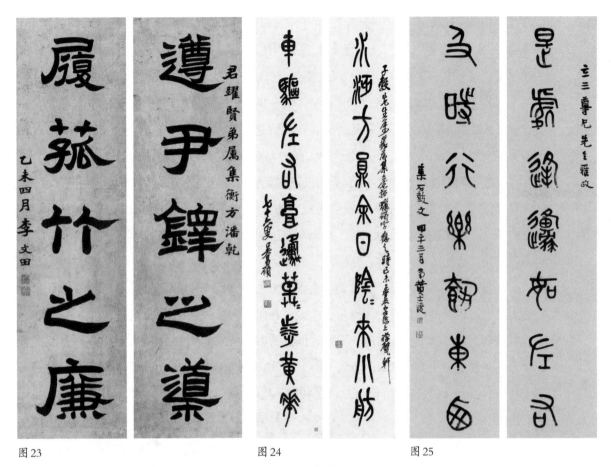

图23

图24

图25

图23　李文田《楷书五言联》，1895年，各119.5厘米×32.2厘米
图24　吴昌硕《篆书十一言联》，1919年，各238厘米×38.5厘米
图25　黄士陵《篆书七言联》，1894年，各143.2厘米×35.9厘米

书风写得古拙浑厚；黄士陵亦精《石鼓文》，曾为重刊猎碣操刀镌刻。[41] 可以说，此
两副对联的意义不只在于如何集字成句，更在于如何演绎先秦书风。从集字到书艺，
吴、黄二家均以尊古之心身体力行。此类集联，无疑与上文王文治之于《兰亭序》、
何绍基之于《争座位帖》、桂馥之于《景君碑》，有异曲同工之妙。

　　清人用以集联的古代碑帖，当不止以上所列举数例。单以梁章钜《楹联丛话》中
"集句"（集字附）一卷所记，用以集联的碑帖还有西汉的《三公山碑》，唐代的欧阳
询《九成宫醴泉铭》、怀仁《集王圣教序》、颜真卿《东方朔画赞》、柳公权《玄秘塔
碑》、敬客《王居士砖塔铭》等。[42] 其他分见于文献的亦复不少，毋需一一列举。

三、书法酬应

书法对联在清代盛行，固然与时代的审美观念相关，但其实用的酬应功能，亦值得重视。对联联语字数不多，书写省时，言简意赅，用作酬赠至为合适。此类对联酬应，有平辈相交者，亦有书予后辈或长辈者，有主动书赠者，亦有应索而书者，情况各异，不一而足，但皆可藉联语之妙与笔墨之美，满足人际交往的需要。在近年的书法史研究中，"应酬书法"业已成为专门课题，而且颇见成果。[43] 书法对联既常用作酬应，其赠受的具体情况与方式，无疑亦需关注。乐常在轩的藏联即不乏相关实例，现试选数例，以资说明。

文人相交，以赠联方式表达惺惺相惜之情最为恰当。赵穆（1845—1894）有隶书七言联（图26），联语为"琴诗结就三生癖；书画参成一指禅"。上联题识书"瘦碧仁兄癖金石，善指头书画，收藏綦富，好游名山，足迹半天下，著诗千有余首，每放浪空青顽碧间鼓琴以娱，扁舟忘返。夐然有古狂者风，爰撰此十四字赠之。壬午二月武进赵穆同客吴门"，可知此联是为赠友人郑文焯（别号瘦碧，1856—1918）而书。郑文焯，奉天铁岭（今属辽宁）人，精诗词，与朱祖谋（1857—1931）同被誉为晚清词宗，又擅书画篆刻，因多次会试不第，旅居苏州，尽游吴中山水之胜。赵穆较郑文焯年长十一岁，据题识所述，因与郑氏于壬午（1882）同客吴门，故书联相赠，以记情谊。此联赞扬郑文焯的琴诗癖好与书画成就，并于题识加以阐析，允为知音。康熙时精于指头画的高其佩（1664—1734）亦是铁岭人，故郑文焯擅长指头画，可谓渊源有自。下联的"一指禅"，既指境界，亦指技艺，一语双关，恰到好处。

杨翰（1812—1879）的隶书八言联（图27）亦是文人相交的见证。此联联语为"澄之不清，挠之不浊；今人与居，古人与稽"，题识书"兰言侍御大人集句作联，度量之渊深、道力之精进，有似乎此，喜而书之。壬戌浴佛日约游朝阳岩、碧云盦，晨起作。海琴杨翰记于永州郡斋。"联语分别出自《世说新语》与《礼记》，据题识可知，乃由白恩佑（号兰言，1847年进士）集成，杨翰爱此集句，故挥毫书写，虽没明言，相信应是赠给兰言。此联书于壬戌（1862），时白恩佑任湖南学政，杨翰任永州知府，二人相约于浴佛日游赏当地名胜。据载，白恩佑"督学湖南时，每与杨海琴同游永州诸名胜"，此联无疑是二人当年于永州把臂同游的最佳实物见证。[44]

文人诗酒酬唱，雅集挥毫，是习以为常的风雅聚会，杭世骏（1696—1773）的

行书七言联正是书于雅集之中，幸得传世（图28）。此联联语为"摩诘有诗皆入画；右军无字不镌碑"，题识书"丙戌之秋，同江声、龙泓诸同人集紫竹山房小饮，各赋新诗，以志佳会。主人长于书法，直追'二王'，名重西京，余未及作韵语，书此联以赠，知不免布鼓雷门耳。杭世骏。"题识中的江声即金志章（号江声，1723年举人），钱塘（今浙江杭州）人，诗与杭世骏齐名，有《江声草堂诗集》传世。龙泓即丁敬（别号龙泓山人，1695—1765），钱塘人，精书画金石篆刻，开启篆刻浙派，亦善诗，著有《砚林诗集》《龙泓山馆钞》等。紫竹山房主人即陈兆仑（1700—1771），亦是钱塘人，曾任太常寺卿、太仆寺卿等，诗文见其《紫竹山房文集》与《紫竹山房诗集》。杭世骏为浙江仁和（今杭州）人，与金、丁、陈三人有同乡之谊。从题识可知，此联书于丙戌（1766年）的紫竹山房诗酒雅集之中，杭世骏以陈兆仑擅书，遂以对联代替诗歌，书以相赠。诗酒雅集乃文人乐此不疲的聚会，在陈兆仑的诗集便收载了不少酬唱之作，其中如《持螯联句》即为其与友人的雅集联句诗作，参与联句者包括金志章、杭世骏、丁敬，以及金农（1687—1763）、顾之琲（1678—1745）等十四人。[45]雅集主人既精于书法，杭世骏此联信手而书，寄逸兴于豪迈之中，当有同道切磋之意，而以王维（699—759）诗画与王羲之书法入联，亦甚应景。当时酬唱挥毫之乐，可以想见。

吴昌硕的篆书四言联（图29）则是较为特别的酬赠之作。联语为"神仙一局；奴婢千头"，题识书"山农老兄归田艺橘，消摇尘世，玩观时局，仿佛橘叟坐棋，其风趣未可几也，彊村先生为撰联句美之。癸亥岁暮，吴昌硕时年八十。"山农即刘文玠（号天台山农，1881—1933），浙江台州黄岩人，善书，专习南北朝碑版，于1916年居海上，为报刊撰文及鬻书为生，善写市招、门匾、楼牌，与吴昌硕深交。是联书于1923年，已入民国，据题识所述，是时刘文玠欲"归田艺橘"，吴昌硕遂以朱祖谋（号彊村）为刘氏所撰联句书赠。朱祖谋为晚清一代词宗，晚年隐居海上，与吴昌硕、刘文玠交善，此联八字亦庄亦谐，上联以"神仙一局"喻"逍遥尘世"的境界，下联以"奴婢千头"道出种橘的生活，盖自古有"甘橘千株""千头木奴"的典故，"奴婢"即喻橘子。乾嘉学者秦瀛（1743—1821）在其《咏橘》一诗中，便有"奴婢千头高卧稳，故人家近莫厘峰"之句。[46]其实严格来说，刘文玠艺橘，并非真正归隐，而是以早年在家乡黄岩所购两亩地种橘，其后将黄岩业橘名为"天台山蜜橘"，以精美包装，运销上海，并经报界宣传，遂成为家传户晓的佳品。[47]古时"甘橘千珠"的

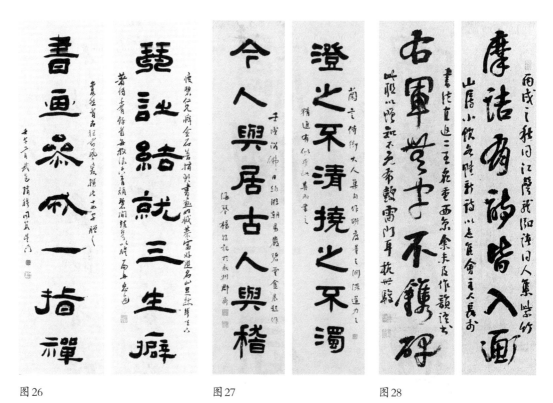

图26

图27

图28

图26　赵穆《隶书七言联》，1882年，各133厘米×33.5厘米
图27　杨翰《隶书八言联》，1862年，各165厘米×34.8厘米
图28　杭世骏《行书七言联》，1766年，各101厘米×21.8厘米

典故，实有创造财富的寓意，朱祖谋撰此联句，可谓妙到毫巅。事实上，艺橘几已成为刘文玠晚年的标记。同于海上的画家王震（1867—1938）于1925年为刘文玠绘《山农先生像》，并题诗云"奉亲艺橘乐吾乐，橘颂宦闻今始开。漫说刘郎已前度，胡麻洞口饭归来"；吴昌硕亦于画上识诗，中有"颂橘娱亲古性情，伯伦酒颂又书屏"之句，无不提及其艺橘之事。[48]刘氏殁后，其外甥朱其石（1906—1965）于己丑（1949）在画上题云："买山艺橘亦神仙，不使人间作孽钱。……神仙一局，奴婢千头。彊村词宗赠山农母舅句也。己丑祁寒，展对遗像泫然久之。外甥朱其石拜题。"此题识不仅说及艺橘之事，更重提朱祖谋的八字赠言。乐常在轩所藏此联，寄寓了吴昌硕、刘文玠、朱祖谋三人情谊，并且是海上佚闻的历史见证，得以传世，岂不幸哉！

　　清人醉心金石，书法对联亦往往与之相关。如钱杜（1764—1845）的一副行书七言联（图30），即反映当时风尚。该联联语为"砚吐墨花临晋帖；斋添香篆宝周

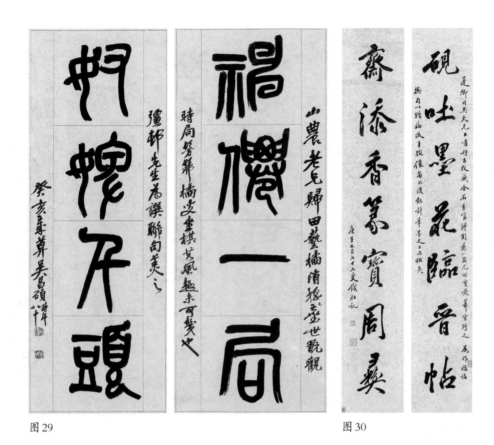

图29
图30

图29　吴昌硕《篆书四言联》，1923年，各94.4厘米×35.4厘米
图30　钱杜《行书七言联》，1840年，各122.4厘米×20厘米

彝"，题识书"莲卿司马大兄工书好古，收藏金石甚富，得周彝一器，尤所宝爱，葺
室贮之。属作楹帖，撰句以赠，病后手腕僵劣，不复能计笔墨之工与拙矣。庚子九
月，七十七叟钱杜记"，可知此联乃钱杜于庚子（1840）为方维祺（莲卿）而书。方
维祺，嘉兴人，一生好蓄古物，有"与古为徒之心"。[49]据题识所述，方氏得一周代
彝器，特葺室贮藏，并向钱杜求索书法对联。钱杜所书联句以砚墨、晋帖、香篆、
周彝，为藏室带出浓厚古色，甚见用心。传世另有一组十屏山水，曾见于拍卖，乃
蒋宝龄（1781—1841）、文鼎（1766—1852）、顾洛（1763—1837）、费丹旭、赵之琛
（1781—1852）、董棨（1772—1844）等十家先后应方维祺之邀而绘制的《宝彝斋图》
十帧，时为1834至1836年。[50]此"宝彝斋"是否便是方维祺葺贮其周彝之室，惹人
联想。在文鼎所绘的第二图中，有张廷济（1768—1848）书于乙未（1835）的诗跋，
诗中提及方维祺之好古。据载，张廷济其后于丁酉（1837）将所藏铜爵以银三十饼

卖予方维祺。[51]钱杜此联，无疑可为方维祺金石之癖下一注脚。

清代后期，书家于金石趋古的路上，各有所得，形成浓烈的时代古风。对联此类雅物，既有酬应功能，亦往往有促成交流书学心得之效。吴廷康（1799—1888）的一副七言联（图31），便是其中一例。该联联语为："隔岸春云邀翰墨；倚帘烟雨湿岩扃"，题识书"商周古文大篆，系仿书契，以创兴各体者，多本象形之义以制字，不必泥于一格，大约奇峭绮丽，悉具天生，不妨磊落各异者，乃天地之所以呈其生来之美，以具于点画。至于秦汉篆，取平方正直，分书亦如是。云卿尊兄大人笃嗜拙笔，采及端厚之体，勉力以应大教。廷康。"吴廷康，安徽桐城人，嗜金石，以小官浮沉浙江数十年，期间常与名士交游，并多得出土之物，"以为凡汉晋钟铭印文铜器碑碣瓦当之属，一一取证之"，其古砖收藏尤其丰富，编有《慕陶轩古砖录》一书。[52]俞樾曾述吴氏"嗜古成癖，至老不衰，尤善摹写，凡金石文字，一经写刻，几可乱真，洵近代一奇士也。"[53]此联是应"云卿尊兄大人"而书，惜"云卿"是谁，暂难稽考。在题识中，吴氏先论古文大篆的"生来之美"，再述秦汉书法的"平方正直"，反映其一生嗜古之下对上古书风的体会。吴廷康的传世书迹，多为篆隶，皆古意盎然。此联为隶书，结体平正宽博，笔画方直端厚，正符合题识中谓汉分"平方正直"的特点。据载，吴氏"所作篆隶，雅健绝伦"，惟生前不为人赏识，却于"身后声价顿增，几过完白山人。"[54]然而，此联乃吴廷康因"云卿""笃嗜拙笔"而书，可知其生前亦非全无知音。

同样与金石相关者，为陆恢（1851—1920）的一副隶书七言联（图32），联语为"大妃造像平乾虎；清颂刊碑张猛龙"，题识书"喜写六朝碑拓时，曾制数联以记爱玩，近复移其好于汉分书矣，见异思迁，苦无成就，况复纷精神于东涂西抹耶？今与诵庄先生相遇于沪上，过蒙奖许，出纸属书，即以旧句就正。甲寅春三月，寓楼闲静，灯下无聊，借此消遣。吴江陆恢廉夫氏识"。陆恢，江苏吴江人，早年于苏州卖画自给，得吴大澂赏识，画名鹊起。其后常往来苏沪之间，并跻身海上名家之列。更因缘际会，于苏州吴大澂及上海庞元济（1864—1949）处尽观二家所藏古代书画金石碑帖，由是精于鉴别。此联书赠的"诵庄先生"即杨晋（约1876—1945后），浙江杭州人，书画碑版收藏颇丰。据题识所述，陆、杨二人相遇上海，陆恢遂应索以旧作联语书以相赠。联语以北魏《太妃侯造像题记》《平乾虎造像记》《张猛龙碑》三碑对句，写赠碑版藏家杨晋，可谓投其所好。题识中表述个人书法由写六朝碑拓转至汉代分书的改变。观乎此联书风，虽为隶书却带魏碑笔意，可见所言不虚。

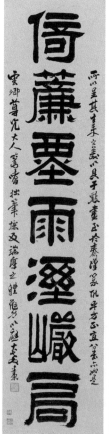

图 31

图 32

图 31　吴廷康《隶书七言联》，各 198 厘米 × 46.5 厘米
图 32　陆恢《隶书七言联》，1914 年，各 133.1 厘米 × 33 厘米

上述数例皆为平辈相交，吴鼒（1755—1821）传世的一副行书七言联（图 33），则是为赠后辈而书。该联联语为"古义能传绛帐学；浮名不易白华诗"，题识书"孟慈年世兄齿弱文雄，能修朴学，故人肖子，惜未识面。戊辰计偕，乃相见于都门礼闱，文极宏肆而能中规。笃同年毛太史谟荐其卷，或病其多，置之余方，欲维白驹以待明年再试。而望云念切，不可一夕留。文行兼美，非昌辰之麟凤耶？转瞬大魁，为科名增重矣。书此为赠，吴鼒识"。题识中的"故人"指扬州著名学者汪中（1745—1794），其子"孟慈"即汪喜孙（1786—1848）。吴鼒，安徽全椒人，进士出身，曾官侍讲学士，精骈文，归田后主讲扬州书院。据其自述，早年廿七岁时于扬州汪中家做客，听其品评时人之能诗文者。[55]汪喜孙为丁卯（1807）举人，此联题

识记述了翌年戊辰（1808），当汪喜孙赴京考会试时，吴鼒与之谋面的轶事。是次会试并不成功，吴鼒遂书联相赠，以才学仁德之义抚勉故人之子。汪喜孙其后始终不第，然其经学史学皆有所成，乃扬州学派一号人物。吴鼒此副书法对联，既是与后辈首会的见面礼，亦包含了惜才之心与故人之情，实非一般应索酬赠之物可以比拟。

乐常在轩藏联中，亦有不以自书而以所藏对联相赠之例。如桂馥的隶书六言联（图34），联语为"同能不如独胜；大巧屈于熟习"，原是书赠"如斋学长兄"的，但此联后有添加题跋云："癸酉仲春，南雅夫子按试大理，一材一艺，皆被收罗。兆斋粗学分书，极蒙奖赏，谓其法有师承。兆斋以未谷先生对且奉旧藏楹帖一联为献，以志知遇之感。门人熊兆斋谨识。"跋中的"南雅夫子"即顾莼（1765—1832），江苏吴县人，于壬申（1812）出督云南学政，选士以品行为重，门生甚众。是联时为熊兆斋所藏，因其隶书得顾莼赏识，为报知遇之恩，故将所藏桂馥隶书联相赠。桂馥为当时已故名士，学问渊博，书法尤擅汉碑分隶。曾任云南永平县知县，后卒于任上。熊兆斋的癸酉（1813）赠联乃先贤之墨迹，可谓隆重其事，考虑周详，当中的人情世故，让人心领神会。

近年有研究指出，清人书写对联已成为生活中的常态，有时甚至每日书写数十副之多，以应付求索需要，令人苦不堪言。[56]此种现象固然反映出酬应生活的无奈，但不能否认的是，不少书法对联委实折射出微妙的人际关系。上述所举虽只寥寥数例，但大都具有以联语会友、以笔墨联谊的意义，并非寻常敷衍之作。事实上，从书法史的角度而言，对于认识清人的书法生活，或进一步了解书法酬应的社会及文化意义，此类对联是异常珍贵的第一手材料，需要特别重视。

结论

从上文的讨论可知，对联用于悬挂观赏，故字体宜大，当对联书写成为清人习以为常的活动，其驾驭大字书法的能力遂超越前代。以往评价清代书法，常以之为帖学书法的没落阶段，但平心而论，清人能以对联大字演绎帖学传统，其书艺之高，实应予以肯定。在碑学兴起以后，清人醉心于追求更为古拙的审美境界，在篆隶复兴与六朝碑版书风盛行之下，对联的大字亦成为最佳的表现形式，让书家得以尽情发挥。至于碑帖集联的出现，则是清代文人一种独特的文字游戏，不仅说明古代名

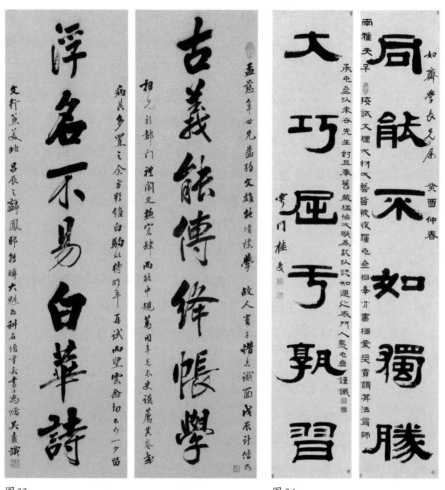

图33

图34

图33　吴巘《行书七言联》，1808年，各96.4厘米×26厘米
图34　桂馥《隶书六言联》，各137厘米×24厘米

帖享有恒久不变的崇高地位，亦反映出碑版文字深受时人爱戴，为书法对联增添古
香。至于书法对联的酬应功能，则更是清代艺术社会史研究不可忽略的课题。对联
书写的相关问题，例如求索、应索、场合、交游、辈分、目的、书体、书风等，无
不为了解清人的书法生活提供线索。本文仅讨论大字、集联、酬应三个方面，难见
周全，期望未来有更多有关书法对联的专题研究，让此独特的书法类型，特别是其
于清代书法史的意义，得到更全面的了解。

（原载《中国文化研究所学报》第65期，2017年7月，页215—248）

注 释

[1] "书法对联"与文学立场的"对联"不尽相同,其条件有三:一为联语,二为对偶形式,三为观赏悬挂。参看黄惇:《书法对联之形成》,载莫家良、陈雅飞编:《书海观澜二——楹联·帖学·书艺国际研讨会论文集》(香港:香港中文大学艺术系、文物馆,2008),页10。

[2] 乐常在轩的前身为乐在轩,所藏清代楹联先后于1972、2003、2007及2016年于香港中文大学文物馆展出,并出版图录。见《乐在轩藏联》(香港:香港中文大学文物馆,1972);石慢、郭继生编:《合璧联珠——乐常在轩藏清代楹联》(香港:香港中文大学文物馆,2003);莫家良编:《合璧联珠二——乐常在轩藏清代楹联》(香港:香港中文大学艺术系、文物馆,2007);莫家良编:《合璧联珠三——乐常在轩藏清代楹联》(香港:香港中文大学艺术系、文物馆,2016)。

[3] 此文所选论的对联,虽然部分的书写年份已入民国,但由于书家是清末民初人,从习惯上亦可视为清人书法,属于清代书法史研究的范围。

[4] 俞樾:《曲园墨戏》,页8上,载俞樾:《春在堂全书》(南京:凤凰出版社,2010),第7册,总页648。

[5] 有载何绍基集《争座位帖》字成联甚多,最长者达二十七言。见林庆铨撰、龚联寿点校:《楹联续录》,卷二,载龚联寿主编:《联话丛编》(南昌:江西人民出版社,2000),第2册,页1343。惟传世长达二十七言的对联书迹,并不多见。

[6] 梁章钜撰、白化文、李鼎霞点校:《楹联丛话》,卷七,载龚联寿主编:《联话丛编》,第1册,页414。上联为:"五百里滇池,奔来眼底。披襟岸帻,喜茫茫空阔无边!看东骧神骏,西翥灵仪,北走蜿蜒,南翔缟素。高人韵士,何妨选胜登临!趁蟹屿螺洲,梳裹就风鬟雾鬓;更苹天苇地,点缀些翠羽丹霞。莫孤负四围香稻,万顷晴沙,九夏芙蓉,三春杨柳。"下联为:"数千年往事,注到心头。把酒凌虚,叹滚滚英雄谁在!想汉习楼船,唐标铁柱,宋挥玉斧,元跨革囊。伟烈丰功,费尽移山心力!尽珠帘画栋,卷不及暮雨朝云;便断碣残碑,都付与苍烟落照。只赢得几杵疏钟,半江渔火,两行秋雁,一枕清霜。"上下联共180字。

[7] 顾元熙此联联语,似是脱胎自邓石如的37言名联,该联为:"沧海日,赤城霞,峨眉雪,巫峡云,洞庭月,彭蠡烟,潇湘雨,武夷峰,庐山瀑布,合宇宙奇观,绘吾斋壁;少陵诗,摩诘画,左传文,马迁史,薛涛笺,右军帖,南华经,相如赋,屈子离骚,收古今绝艺,置我山窗。"见

穆孝天主编:《中国书法全集·67·邓石如》(北京:荣宝斋,1995),页83。

[8] 赵曾望撰、徐海若点校:《江南赵氏楹联丛话》,上卷,载龚联寿主编:《联话丛编》,第3册,页1997—1998。

[9] 梁同书:《频罗庵遗集》(《清代诗文汇编》影印清嘉庆二十二年(1817)刻本;上海:上海古籍出版社,2010),卷九,页38上,《答陈莲汀铣论书》条。

[10] 朱履贞:《书学捷要》(《知不足斋丛书》第10册;台北:兴中书局影印,1964),卷下,页2上—2下。

[11] 康有为:《广艺舟双楫》,卷六,载《历代书法论文选》(上海:上海书画出版社,1979),下册,页854。

[12] 赵尔巽等:《清史稿》(民国十七年(1928)清史馆本),列传二百九十,页5471。

[13] 康有为:《广艺舟双楫》,卷六,载《历代书法论文选》,下册,页854。

[14] 董其昌:《容台集》(明崇祯三年(1630)重庭刻本),别集卷二,页294。

[15] 梁章钜:《楹联丛话》,卷十一,载龚联寿主编:《联话丛编》,第1册,页484。

[16] 钱泳撰、张伟点校:《履园丛话》(北京:中华书局,1979),上册,卷十一上,页198。

[17] 阮元:《南北书派论》,载《历代书法论文选》,下册,页630。

[18] 可惜到目前为止,江声的篆书对联只见一副传世。有关江声及其篆书,参莫家良:《江声写篆与乾嘉学者的篆书》,载华人德、葛鸿桢、王伟林主编:《明清书法史国际学术研讨会论文集》(上海:上海古籍出版社,2008),页315—329。

[19] 有关俞樾书法的研究,参延雨:《晚清篆隶古体的文化功能——以学者俞樾为视角》,载莫家良编:《合璧联珠三——乐常在轩藏清代楹联》,页62—72。

[20] 黄慎与包世臣的草书对联,见莫家良编:《合璧联珠三——乐常在轩藏清代楹联》,图版19、82。

[21] 梁章钜的《楹联丛话》卷十一为"集句(集字附)",可见集联有别于自撰联,可自成一类。

[22] 梁章钜:《楹联丛话》,卷十一,载龚联寿主编:《联话丛编》,第1册,页845—847;李承衔著、炎冰点校:《自怡轩楹联剩话》,卷三,载龚联寿主编:《联话丛编》,第3册,页1496。

[23] 王文治:《梦楼诗集》(《清代诗文集汇编》影印清

道光二十九年（1849）重刻本），卷十五，页12下—13下。

[24] 有关王文治与《兰亭序》的详细论述，见陈冠男：《王文治与〈兰亭序〉》（香港中文大学哲学博士学位论文，2014）。亦可参陈冠男：《书宗右军——王文治的书法临古》，载莫家良编：《合璧联珠三——乐常在轩藏清代楹联》，页42—51。

[25] 此数联散见于三册《合璧联珠》图录中。其中费丹旭的"虚竹幽兰生静契；和风朗月喻天怀"，考《兰亭序》中并无"月"字，故或是"日"字之误，惟《楹联丛话》中载有"虚竹幽兰生静气；和风朗月喻天怀"一联，置于《兰亭》集联之中，故费氏此联，亦可定为《兰亭序》集联。见梁章钜：《楹联丛话》，卷十一，载龚联寿主编：《联话丛编》，第1册，页486。

[26] 梁章钜：《楹联丛话》，卷十一，载龚联寿主编：《联话丛编》，第1册，页484。

[27] 梁章钜：《楹联续话》，卷四，载龚联寿主编：《联话丛编》，第1册，页601—603。

[28] 林庆铨：《楹联续录》，卷二，载龚联寿主编：《联话丛编》，第2册，页1341—1343。

[29] 陆以湉：《冷庐杂识》（《中国基本古籍库》清咸丰六年［1856］刻本），卷六，页180。

[30] 梁章钜：《楹联丛话》，卷十一，载龚联寿主编：《联话丛编》，第1册，页474。

[31] 梁章钜：《楹联续话》，卷四，载龚联寿主编：《联话丛编》，第1册，页590—591。

[32] 李承衔著、炎冰点校：《自怡轩楹联剩话》，卷三，载龚联寿主编：《联话丛编》，第3册，页1492。

[33] 汪鋆：《十二砚斋随录》（《笔记小说大观》四编第九册；台北：新兴书局，1989），卷四，页1上—2上。

[34] 汪鋆：《十二砚斋随录》，卷四，页1下。

[35] 王芑孙辑：《碑版文广例》（清道光辛丑［1841］序本），自序。

[36] 康有为：《广艺舟双楫》，卷二，载《历代书法论文选》，下册，页800。

[37] 杨守敬：《激素飞清阁评碑记》，收入杨守敬撰、陈上岷整理：《杨守敬集》（武汉：湖北人民出版社、湖北教育出版社，1997），卷一，页545、548。

[38] 俞樾：《楹联录存》，载俞樾：《春在堂全书》，第5册，页601—719。

[39] 参延雨：《晚清篆隶古体的文化功能——以学者俞樾为视角》，载莫家良编：《合璧联珠三——乐常在轩藏清代楹联》，页62—72。

[40] 梁章钜：《楹联丛话》，卷十一，载龚联寿主编：《联话丛编》，第1册，页482—483。

[41] 见《黄牧甫刻本石鼓文集联》（澳门：海外图书

出版社，1975），前言。

[42] 梁章钜：《楹联丛话》，卷十一，载龚联寿主编：《联话丛编》，第1册，页477—489。

[43] 清代应酬书法的研究成果主要有白谦慎：《从傅山和戴廷栻的交往论及中国书法中的应酬和修辞问题》，《故宫学术季刊》第16卷第4期（1999年夏），页95—133；柳扬：《应酬——社会史视角下的清代士人书法》，载莫家良、陈雅飞编：《书海观澜二——楹联、帖学、书艺国际研讨会论文集》，页97—127；薛龙春：《应酬与表演——关于王铎书法创作情境的一项研究》，《台湾大学美术史研究集刊》第29期（2010），页157—216；白谦慎：《晚清官员日常生活中的书法》，《浙江大学艺术与考古研究》第一辑（2014），页219—251。

[44] 李濬之编辑：《清画家诗史》（《清代传记丛刊》第77册；台北：明文书局，1985），页313。

[45] 陈兆仑：《紫竹山房诗文集》（《清代诗文集汇编》影印清乾隆刻本），卷四，页20上—20下。此诗亦见于杭世骏：《道古堂全集》（《中国基本古籍库》乾隆四十一年（1776）刻光绪十四年（1888）汪曾唯修本），诗集卷十一归耕集，页478—479。

[46] 秦瀛：《小岘山人集》（清嘉庆刻增修本），诗集卷四，页39。

[47] 郑逸梅：《健啖之天台山农》，载《逸梅杂札》（济南：齐鲁书社，1985），页78—79。

[48] 参王中秀编著：《王一亭年谱长编》（上海：上海书画出版社，2010），页339—340。

[49] 姚燮：《复庄骈俪文榷》（《清代诗文集汇编》影印清道光至咸丰间递刻大梅山馆集本），卷五，页17上—18下，《壶云阁记》条。

[50] 见苏富比2012年9月纽约拍卖。

[51] 张廷济：《清仪阁所藏古器物文》（上海：商务印书馆，1925），卷一，页3下。

[52] 方东树：《考盘集文录》（《清代诗文集汇编》第507册），卷三，页27上—27下，《吴康甫砖录序》条。

[53] 俞樾著，张道贵、丁凤麟标点：《春在堂随笔》（南京：江苏人民出版社，1984），卷八，页142。

[54] 王伯恭著、郭建平点校：《蜷庐随笔》（《民国笔记小说大观》第4辑；太原：山西古籍出版社、山西教育出版社，1999），页85—86。

[55] 吴荫：《吴学士文集》（《清代诗文集汇编》影印清光绪八年（1882）江苏藩署刻本），卷四，页18上，《问字堂外集题辞》条。

[56] 相关研究见白谦慎：《晚清官员日常生活中的书法》，《浙江大学艺术与考古研究》第一辑（2014），页219—251。

江声写篆与乾嘉学者的篆书

篆书于清代复兴，是中国书法史的瞩目现象。清初傅山（1606—1684）以"拙"与"奇"呈现强烈的个人面貌，康乾时期王澍（1668—1743）则以"圆"与"瘦"紧守"二李"传统，但若论篆书的普及与成就，当以学术风气炽热的乾嘉时期为肇始。当代撰述的清代书法史都以邓石如（1743—1805）为乾嘉时期篆书中兴的巨匠，此观点自是合乎历史事实，然而，从乾嘉学术圈的角度来看，当时的篆书主流却是以学者的书法为代表。在乾嘉的学者篆书家中，以钱坫（1744—1806）、孙星衍（1753—1818）、洪亮吉（1746—1809）的声望最隆，传世作品亦较多，但其他的一些学者亦不容忽视，其中江声（1721—1799）即为值得讨论的人物。江声乃江苏元和（今苏州）人，不事举业，唯好经义古学，尤通《说文》，于乾嘉学术圈声名显著，被誉为是继顾炎武（1613—1682）及惠士奇（1671—1741）、惠栋（1697—1758）父子之后精于古学的吴中学者。[1]江氏一生成就主要在探究经义、精治小学，书法领域并非其着意所在，但由于精于写篆，故于乾嘉书坛亦占上一席位。[2]本文试先就江声写篆作出分析，并申论钱坫、孙星衍、洪亮吉的篆书风格，最后探讨乾嘉篆书的评价及相关问题，以便为清代篆书的研究提供参考。

一、江声写篆

乾嘉学者精于小学者甚众，但像江声一生坚持以篆书为主要书写之体的，却极为罕见。举凡学术研究、书序题记，甚至日常信札，江氏皆以篆书书写。此举于当时颇为瞩目，清人在论及江氏时，每多提及此"篆癖"，如钱泳（1759—1844）即曾记述江氏以篆书录写学术著作之事：

> 余于乾隆甲辰、乙巳之间，教授吴门，始识江艮庭先生。先生为惠松崖栋入室弟子，时年七十余，古心古貌，崇尚经学。余尝雪中过访，见先

生着破羊裘，戴风巾，正录《尚书集注音疏》，笔笔皆用篆书，虽寻常笔札
登记，亦无不以篆，读者辄口嗫不能卒也。尝言许氏《说文》为千古第一部
书，除九千三百五十三字之外无字，除《说文》之外亦无学问也，其精信
如此。毕秋帆尚书闻其名，延至家，校刘熙《释名》，亦用篆书刻之。[3]

目前所见江声的《尚书集注音疏》，确有江氏以篆书书写刊行的版本（图1）。据
江声好友孙星衍记载，除了根据《说文》外，江氏写《尚书》时亦依《淮南》《尔
雅》等古籍，以书写不见于《说文》的字，可谓字字有据；孙氏并指出当时"人始
或怪之，后服其非臆说"。[4]至于毕沅（1730—1797）邀江声审校的《篆字释名疏
证》，虽名归毕氏，但多出江氏之手。此书亦分别有楷书与篆书版本。据毕沅楷书
本（乾隆五十四年，1789）序言云："属吴县江君声审正之，江君欲以篆书付，余以
此二十七篇内俗字较多，故依前隶写云。所以仍昔贤之旧观，示来学以易晓也。"[5]
可知毕沅为求识读之便，起初并不赞成以篆书刊印。然一年后江声终得偿所愿，得
毕氏首肯将删改定本以篆书抄写刊刻（图2）。毕沅于此篆书本的序言（乾隆五十五
年，1790）曰："属江君声审正其字，江君谓必用篆文，字乃克正，请手录之，别刊
一本。余时依违未许，既而覆视所刻，辄复删改，适江君又以书请，遂以删改定本，
属之钞写，并录前叙未尽之意，复为叙以贻之。"[6]此篆书本内文连毕沅序言全由江
声所书，后人多有赞誉，正如光绪十一年（1885）陶浚宣（1849—1915）一方面慨
叹经训堂篆书本不易得，同时赞誉江声以篆书付刊实"俾有志者可藉此书以识字，
嘉惠来学之功甚大"。[7]江氏其他著作如《六书说》虽无篆本传世，但据其弟子顾广
圻（1776—1835）跋云，此书本由江氏"手篆勒石"，然"未久失去"，可知本为篆
书。[8]又如王芑孙（1755—1817）跋江声《六书说》时曰："江铁君亲家示余以乃祖
艮庭先生《六书说》，因忆余少时尝见先生有《字闲》一书，凡二册，皆手书，其大
字作篆，小字作隶"则可见江氏亦有篆隶并用之习。[9]至若江氏未脱稿的著作，如
《经史子字准绳》，亦当是以篆书书写。[10]

　　江声以篆书录写著作，当有其学术角度的考虑。以《篆字释名疏证》为例，有
评曰："近得江艮庭先生校正，复以篆书精录，由是音义与形三者咸具，信小学之金
科玉律，诵六艺者，其不可以不知此也。"[11]可见以篆书录写，更能直接展现古文字
的形貌，并达到不从俗字的目的。由于江声所书文字皆依《说文》及其他古书，个

图1　江声《尚书集注音疏》（局部）　　图2　江声《篆字释名疏证》（局部）　　图3　孙诒让《古籀拾遗·序》（局部）

中隐含着古文字的学问，故并非人人皆能识读。孙星衍便曾谓江氏的书"终以时俗不便识读，不甚行于时"。[12]然而，当时学者对江氏的篆书之学，无不拜服。后来学者如孙诒让（1848—1908）于《古籀拾遗》的序文，亦以篆书付刊，这种写篆之风无疑可以江声为滥觞（图3）。

　　江声此类篆书著述，固然非比寻常，而更令人瞩目的，则是其日常生活所用文字，亦喜作篆书。除了钱泳谓其"虽寻常笔札登记，亦无不以篆，读者辄口噤不能卒也"外，孙星衍亦尝追忆江声时谓其"不为行楷者数十年，凡尺牍率皆依说文书之，不肯用俗字"。[13]江声弟子江藩（1761—1831）亦曾记曰："（江声）生平不作楷书，即与人往来笔札，亦作古篆，见者讶以为天书符箓。"[14]在以行草书写信札的传统来看，江声以篆书写尺牍可谓罕见。传世有江声致孙星衍的书札，正是以篆书书写，足证所言非虚（图4）。此外，俞樾（1821—1907）更有江声先后以小篆与隶书写购药方的记载："江艮庭先生生平不作楷书，虽草草涉笔，非篆即隶也。一日书片纸付奴子至药肆购药物，皆小篆，市人不识，更以隶书往，仍不识。先生愠曰：'隶本以便徒隶，若辈并徒隶不如耶？'"[15]要求一般百姓识读篆隶似乎有点强人所难，但从此轶事可见江声对于古体文字的执着。在学术圈中，江氏写篆之举亦成为脍炙人口的个人标志。

　　江声用于学术著作的篆书，由于是特意抄写刊刻，故线条匀称清晰，字形圆中带方，行格整齐，字字严谨，以求稳妥平正。此类篆字反映江声对于古篆的认识，

图 4　江声《致孙渊如札》（局部），22.5 厘米 × 29 厘米，小莽苍苍斋藏

书体上是大篆小篆兼杂，正如彭蕴章（1792—1862）谓江氏书写《尚书集注音疏》时，"凡有大篆之字，必书大篆，大篆不足，继以小篆"，其着意之处主要在于文字学，并非书艺。[16] 其致孙星衍的书札，风格亦大体相若，唯因是墨迹之故，较见笔味，而且结体较圆，个别字形略呈跌宕之态。自古以来，文人每喜欣赏尺牍的书法美，认为寥寥数行的文字，并非刻意求工，但因"逸笔余兴，淋漓挥洒，或妍或丑，百态横生"，故令人赏玩不绝。[17] 江声的篆书信札无疑有别于传统的行草尺牍，虽是平常书札，亦工整停匀，笔画清晰，显示出严谨的书写态度。

　　从书法角度看，传世江声的写刻本篆书《尚书集注音疏》与《释名疏证》，以及与致孙星衍书札墨迹，可代表其小字篆书的风格。虽云江氏并不醉心于书法，但亦见笔法娴熟、结体严谨，呈现出一种温婉雅静的韵味。传世另有一件墨迹《窥园图记》，于乾隆五十六年（1791）由王鸣盛（1722—1798）口占，江氏篆书并作附记（图5）。[18] 此记文风格较江氏书札严谨，笔画平正稳重，当是其精心之作。有载江声"喜为北宋人小词，亦以篆书书之"，[19] 目前虽不见江声此类篆书，但其风格或与《窥园图记》相近。

图5　王鸣盛口占、江声篆书《窥园图记》（局部），1791年，启功藏。

　　江声一生写篆无数，然而多为小字，且以实用为主。唯传世见有一帧篆书五言联（图6），未署款，上有焦循（1763—1820）题识云："艮庭征君与余定交于浙之西湖定香亭，诗酒盘桓，作平原十日之留。先生研究《说文》，具有心得，为余书'雅琴飞白雪，高论横青云'十字作小楷帖，匆匆未署款字。荏苒数年，检出装潢，而先生已归道山，因识缘起如此。"可知此联是江声晚年为焦循所书，乃是友朋间馈赠之作。焦循与江声相交，其《雕菰集》中载有回复江氏的信札。[20]江声传世大字书法稀少，此联为笔者目前仅见之例。从是联所见，江氏用笔瘦硬，线条匀称圆润，字形修长，重心在上，结构平稳，虽觉笔力稍为怯弱，仍是典型的传统玉箸篆风格。将此联与江声的篆书小字比较，除了字体较大外，最大的分别在于字形变得修长，呈现出李斯（约前284—前208）、李阳冰（721—784后）以来篆书的"正统"风格。江声一生醉心经学研究，对于书法并无多大兴趣，书写对联相信只是偶一为之的事。目前尚可见一帧江声致孙星衍的书札拓本（图7），信中江氏云："近日偶检得乙卯年（1795）之尊札，属声篆联，自恨疏忽遗忘，久未报命。兹书呈一联，聊以赎愆，伏惟鉴宥。"[21]孙星衍向江声求赠篆联，可反映江声篆书为时人所重；而江氏久未书写，或可证其对于书法实在并不热衷。

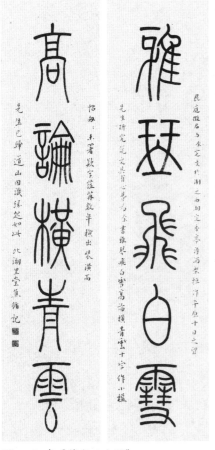

图6 江声《篆书五言联》

图7 江声《致孙星衍书札》（拓本）

二、乾嘉学者的篆书

乾嘉学术以尊汉学为治学宗旨，研究范围主要以经学为中心，旁及文字、训诂、音韵、历史、舆地、天文、历算、金石、典制、校勘、辑佚、辨伪等，其特点是重视考证，讲究实事求是，信而有征。在研究过程中，乾嘉学者通过训诂注疏、文字校勘、版本鉴定、辨伪辑佚等方法，为传统儒家经典作出整理，对经典中的文字、音读、训释等尤为重视，而包括文字、训诂、音韵的小学修为，由是成为治学的基本条件。虽然乾嘉学者各有所长，专精不一，但在"家家许郑，人人贾马"的时代风气下，一般皆精通《说文》，深晓古文字的形、音、义，故书写篆书亦往往成

为治学过程中的一种习惯。

江声的篆书，无疑是此学术潮流下的产物。虽然江声坚持不从俗字而专以篆书书写，是极端的个人做法，但无可否认，其对于篆字的重视，正是乾嘉学术勃兴的结果。事实上，像江声般深谙六书而能写篆的乾嘉学者，可谓多不胜数。孙星衍便曾将朱筠（1729—1781）与江声写篆相提并论："世人訾朱学士筠及江征君作字兼篆体，盖少见多怪耳……自隋以前，刻石皆篆隶行楷相杂，如朱学士及江征君书者，不知凡几，盖博考以证吾言之不诬。"[22]朱筠为乾隆时期一大幕主，致力提倡经学研究，尤重视小学，曾邀王念孙（1744—1832）等校正刊行《说文解字》，颇有影响。[23]以其对于古文字的重视，朱筠"作字兼篆体"实不足为奇，可惜此类日常"兼篆体"的书迹已不可见。传世有一帧朱筠的篆书对联，亦如江声般紧守玉箸篆传统，讲求匀称平稳、工整端庄，只是用笔较为厚重而已（图8）。其他学者如段玉裁（1735—1815）亦是典型之例。段氏为《说文》专家，其《说文解字注》乃时代经典，影响甚巨。其传世篆书书迹亦不多，所见者多为线条纤细，庄重典雅，风格与清初王澍的篆书相近（图9）。

在众多的乾嘉学者中，最能代表当时篆书主流者应为钱坫、孙星衍与洪亮吉。三人于乾嘉学术圈均极为活跃，而且彼此之间关系密切，既在学术上相互研摩，论学相长，私交亦非泛泛，由是形成了一股集体力量，代表了当时篆体书法的一种主要面貌。在学术上，钱、孙、洪三人均著作等身，其中不乏文字训诂或金石的研究。钱坫家学渊源，所著《说文解字校诠》《十经文字通正书》为小学研究，而《十六长乐堂古器款识考》与《浣花拜石轩镜铭集录》则是金文考证之作。孙星衍于考据学上涉猎甚广，举凡经史、文字、音韵、金石、校勘之学，皆有所成，其有关金石的研究，可见于《寰宇访碑录》《平津馆金石萃编》《京畿金石考》《魏三体石经遗字考》等著作中，小学研究则有《尚书今古文注疏》《仓颉篇》等。洪亮吉则精通经学、文学、史地、声韵、训诂，所撰《汉魏音》《比雅》《六书转注录》《释舟》《释玺》等专文，皆为小学研究，显示其"究心小学、潜研数十载"之功。[24]虽然三人的篆书亦是建基于研经证史的治学功夫上，但与江声相比较，却更多以书法的形式书写篆书。目前所见的乾嘉学者传世篆书，亦以三人的作品为最多。

传世所见钱坫、孙星衍与洪亮吉的篆书，主要为大字，并以对联或单帧直幅为多。从风格而言，大体上仍不离传统玉箸篆的格局，以规整平均为原则。然而，在

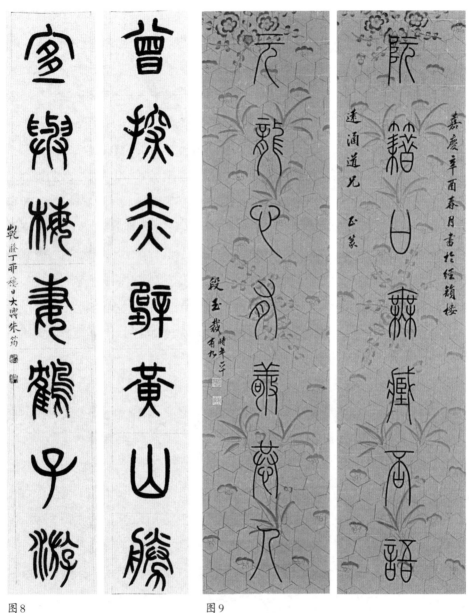

图8

图9

图8　朱筠《篆书七言联》，1777年。

图9　段玉裁《篆书七言联》，1801年，各149厘米×34.2厘米，乐常在轩藏

此原则下，亦可细分为数种面貌。第一类为线条匀称圆润，字形修长，结体平正稳妥，风格端庄秀雅（图10、11）。此类风格于乾嘉书坛最为常见，从渊源上乃是承接李斯、李阳冰）的玉箸篆传统，与江声传世的篆书联如出一辙。第二类亦用玉箸

图10

图11

图10　钱坫《篆书七言联》，各127厘米×27.6厘米，乐常在轩藏
图11　洪亮吉《篆书七言联》，各125厘米×25.5厘米，乐常在轩藏

篆法，但运笔转折处作方势，略呈方整的美态。洪亮吉与孙星衍的作品可为典型，此类篆书结体修长，重心在上，用笔以方代圆，结字应规入矩，笔画停匀一致，于规律中别具一格（图12、13）。钱坫亦有是类作品，唯部分结体较宽，字形趋于方整，打破了传统篆书讲求修长圆转的成规（图14）。第三类的特点是线条极端纤细，其源可溯自李阳冰的"铁线篆"，而清代由王澍推波助澜。钱、洪、孙三人均有传世之例，其中洪氏的一帧《篆书七言联》方圆兼备，部分笔画微向外拓，于秀美中略见动势，较为特别（图15）。第四类一改玉篆以瘦为主的特点，用笔沉厚凝重，无

图 12

图 13

图 12　洪亮吉《篆书五言诗轴》，80 厘米 × 27.5 厘米
图 13　孙星衍《篆书》（局部），1772 年

论结体是圆是方，均呈现较为博大的气魄（图 16）。第五类虽以玉箸篆为基础，但
于用笔与结体上的寻求变化。以孙星衍的《篆书格言轴》可以为例，此轴结体稍为
打破平正格局，呈少许跌宕之态，用笔则显露提按的徐疾变化，较能呈现书法的笔
墨趣味（图 17）。第六类则取法于吉金款识，结字不受秦篆所囿，呈稚拙之态，趣
味盎然（图 18）。此类风格主要见于钱坫的作品中，于芸芸乾嘉学者中，钱氏可说
是金文书法的先驱。

　　从上述几类风格来看，乾嘉学者的篆书虽然主要是继承"正统"的玉箸篆，但

图14

图15

图14　钱坫《篆书七言联》，各130.5厘米×28.5厘米
图15　洪亮吉《篆书七言联》，各126厘米×26.5厘米，乐常在轩藏

却并非单一僵化，部分作品于用笔与结体上的变化，尤值得注意。例如洪亮吉与孙星衍的部分篆书（图12、13），运笔过程中墨色迅速由浓重变得枯干，似乎笔尖含墨不多所致，甚或是以"烧毫""束毫"，或将绸子束成小卷书写而成。此类方法多为后人所诟病，但从视觉效果来说，除了线条匀称纤细外，却为工整平稳的格局造出墨色干湿的变化。此外，上述第五类作品于用笔上表现出提按轻重与徐疾干湿的变化，此种书风较具笔墨韵味，一般认为以邓石如为滥觞，故孙星衍的《篆书格言轴》（图17）可谓弥足珍贵，显示乾嘉学者书家并非只懂平均工整。求变的尝试于钱坫的篆书中尤为突出。钱坫书法虽然仍是以用笔匀称为基调，但用笔或圆或方，

图16

图17

图16　洪亮吉《篆书七言联》，1796年
图17　孙星衍《篆书格言》，1800年，125厘米×30厘米，裘柱常藏

字形往往稍作欹侧，打破对称平衡格局，相信受金石文字错落之态影响。孙星衍曾指出钱坫此类篆书为一种"变体"或"变格"。在传世一件钱坫的立轴篆书中，孙星衍以小字跋云："吾友钱献之篆书为一代绝手，直出王若霖吏部之上，其笔法宗李斯、李阳冰，运中锋悬腕作字，已而好作变体，长于欹仄，随意书之，转多姿致，

此其变格书也。"[25]可见工整规范虽然是乾嘉学者篆书的"正格",但钱坫"以倾侧取逸态"的"变格",于当时已备受注目。对于钱坫以金石入书法之举,亦可参考钱泳的说法:"(钱坫)老年病废,以左手作书,难于宛转,遂将钟鼎文、石鼓文,及秦汉铜器款识、汉碑题额各体参杂其中,忽圆忽方,似篆似隶,亦如郑板桥将篆隶行草铸成一炉,不可以为训也。"[26]钱坫取法金石及方圆兼备的篆书,是否如钱泳所说,全是由于其晚年改用左手作书之故,目前难于确定,唯在钱泳眼中,此类"变格"书风始终不是篆书正宗,此看法当可反映当时书坛对于篆书的正统观念。

三、有关评价的问题

传统书家的历史地位,往往会随着时间而出现变化,乾嘉篆书家亦不例外。钱泳曾就当时篆书家的优劣作出评论:

> 本朝王虚舟吏部颇负篆书之名,既非秦非汉,亦非唐非宋,而既写篆书,而不用《说文》,学者讥之。近时钱献之别驾亦通是学,其书本宗少温,实可突过吏部……惟孙渊如观察守定旧法,当为善学者,微嫌取则不高,为梦英所囿耳。献之之后,若洪稚存编修、万廉山司马、严铁桥孝廉及邓石如、吴子山俱称善手,然不能过观察、别驾两公中年书矣。[27]

在钱泳眼中,乾嘉篆书家以孙星衍、钱坫为最佳。虽然二人未尽完善,但较洪亮吉、万承纪(1766—1826)、严可均(1762—1843)、邓石如及吴育(生卒不详)为优。特别值得注意的是,按钱泳的评价,邓石如只能屈居于孙、钱之后。然而,稍后的包世臣(1775—1855)于品评清朝书家时,将书家分为神、妙、能、逸、佳五品,以篆书入品的只有四人,其中邓石如的篆书被评为最高的神品,张惠言(1761—1802)为能品下,而钱坫及吴育的篆书则只能列于佳品上。[28]自此之后,邓石如被称许为清代篆书变革的宗师,晚清康有为(1858—1927)总结谓:"国初犹守旧法,孙渊如、洪稚存、程春海并自名家,然皆未能出少温范围者也。完白山人出,尽收古今之长,而结胎成形,于汉篆为多,遂能上掩千古,下开百祀,后有作者,莫之与京矣。"[29]邓石如崇高的书史地位,更成为定论。包世臣为邓石如弟子,姑不论是

否因门户的考虑而大力推崇其师，但从清代书法的发展过程看，邓石如确为清代后期篆书开启了新局面，其重要的历史地位是毋庸置疑的。现在回顾历史，除了肯定邓石如开宗立派的贡献外，钱泳的评论还是值得重视。钱泳活跃于乾嘉时期的学术圈，交游甚广，亦与孙、钱、洪等人相识，其评论相信可代表当时的一种主流看法。[30]如何可以客观地理解钱坫、孙星衍等乾嘉学者的篆书，无疑是值得思考的问题。

在传统的中国文人世界，书家地位的确立并不一定纯粹以书艺定断，由学术或功名所建立的文化身份与地位，往往是更重要的因素。在乾嘉学术圈中，钱坫为经学大师钱大昕（1728—1804）从子，当时钱氏家族中，钱大昕及其二子、钱大昕弟钱大昭（1744—1813）及其三子、钱坫及其兄钱塘（1745—1790），合称为"九钱"，学术名望甚高。钱坫本身亦有功名，曾于乾隆九年（1774）乡试中副榜，授陕西乾州通判，升知州兼知武功县。孙星衍为乾隆五十二年（1787）进士一甲第二名，历官刑部主事、郎中、山东巡道、按察使、督粮道等，交游广阔，并如钱坫般曾入毕沅幕府，于当时学术圈允为中坚人物。洪亮吉则为乾隆五十五年（1790）一甲第二名进士，授翰林院编修，曾任顺天乡试同考官、贵州学政、上书房教习、翰林院教习等职，曾先后入朱筠及毕沅幕府，并参与编修《四库全书》。在学术上，钱、孙、洪三人均著作等身，成就卓越，加上于游幕期间与其他学人相互交流，砥砺研摩，人际网络广阔，故声名显赫，代表了传统文人成功的典范。从当时的学人眼中，三人笔下的篆体书法除了表现笔墨书艺外，更重要的是蕴含着的一种学术圈所认同的文化价值。

从这角度看，邓石如的声望未能与钱坫等乾嘉学者雁行，实不难理解。邓氏出身寒微，一生布衣，其书法篆刻的能力虽为时人所认识，并由此得与一些显宦学人相交，甚至得到礼重，但其在学术圈中始终没有位置。即使曾一度进入毕沅幕府，但为时甚短，其身份地位实难与其他游幕学人相提并论。这种文化身份的差距，前人亦早有论及。张原炜曾谓：

> 乾嘉之交……诸城刘氏、大兴翁氏、嘉兴钱氏、阳湖孙氏，皆以巍臣硕望，经学宿儒，流誉词坛，烜耀不可一世。邓氏一布衣耳，名不出州间，位不及一命之士，世既无知者，邓氏亦不求人知……无安吴包氏，其

人将老死牖下汶汶以终焉耳。[31]

与刘墉（1719—1804）、翁方纲（1733—1818）、钱坫、孙星衍的显赫地位相比，邓石如实难望其项背，其名得以为世所知，实有赖包世臣之传扬。张原炜甚至怀疑世人对邓石如的艺术并不了解："自邓氏名为世重，识者未尝不引为深幸。顾叩其所由来，则徒以安吴故。由是言之，世之重邓氏者，非真知邓氏者也。"[32]平心而论，从邓石如一生的遭遇来看，赏识其篆书印学者大有人在，只是囿于文化地位低微，往往难以得到应有的评价。据载，钱坫曾与之同游焦山，"见壁间篆书《心经》，摩挲逾时曰：'此非少温不能作，而楮墨才可百年，世间岂有此人耶！此人在，吾不敢复搦管矣。'及见山人，知《心经》为山人二十年前所作，乃摭其不合六书处以为诋。"[33]邓石如于《说文》曾下苦功，其篆书理应不会不合六书，故相信钱坫所针对者，并非书法本身，而是邓石如所欠缺的学术修为。

严格来说，乾嘉学者的篆体书法，是其研究小学金石的副产物，是一种需要符合学术标准的艺术。江声于写篆的坚持，虽然较为极端，但却反映乾嘉学者穷源竟委、信而有征的学术原则。钱坫斥邓石如篆书《心经》不合六书，不论是否成立，但正好说明当时乾嘉学者以小学作为评定书法的现象。上文所引钱泳谓当时学者讥笑王澍写篆书而不用《说文》，是另一明证。王澍于康熙时被任命为"五经篆文馆总裁官"，其篆书从临古入手，尤重李阳冰，曾谓"惟李少温上追史籀，下把斯、喜，足为篆法中权。余学之三十年，略得端绪。每作一字，不敢以轻心掉之，必正襟危坐，用志不分，乃敢落笔"。[34]于清前期的书坛中，王澍可说是篆书的最重要人物，声望甚隆，但在乾嘉学者的尺度下，其篆书还是有所欠缺。

对于乾嘉时期这种以小学为尺度的风气，并非没有引起异议。大诗人袁枚（1716—1798）便曾提出看法：

> 近今风气，有不可解者。士人略知写字，便究心于《说文》《凡将》，而束欧、褚、钟、王于高阁；略知作文，便致力于康成、颖达，而不识欧、苏、韩、柳为何人。而有习字作诗者，诗必读苏，字必学米，俨然自足，而不知考究诗与字之源流。皆因郑、马之学多糟粕，省费精神，苏、米之笔多放纵，可免拘束故也。[35]

> 从古讲六书者，多不工书。欧、虞、褚、薛，不硁硁于《说文》《凡
> 将》。讲韵学者，多不工诗。李、杜、韩、苏，不斤斤于分音列谱。何
> 也？空诸一切，而后能以神气孤行；一涉笺注，趣便索然。[36]

袁枚之言一方面道出了以文字学为书法要求，确是当时风气；而另一方面，亦可见其对此风气并不认同。袁枚论诗讲性灵，认为诗作乃是诗人真性情的流露，而"考史证经都从故纸堆中得来"，故从事考据学之士，"虽废尽气力，终是层床架屋，老生常谈"。[37]对于袁枚来说，论书以六书为本，正是考据学所引致的结果，而书法至此，便趣味索然，书家神气亦难以体现。袁枚重性灵、轻考据之论，于乾嘉学术圈曾引起一番争论，其中更涉及时人对于著述为何的严肃问题，但无可否认，书法在袁枚眼中，实不宜与考据学拉上关系。[38]然而，就醉心于考据学的乾嘉学者来说，篆书即是其治学的一部分。孙星衍曾自谓："予不习篆书，以读《说文》究六书之旨，时时手写。"[39]此自白相信足以反映不少乾嘉学者对于篆书的态度。在文学上，孙星衍其实于年少时已有诗名，袁枚为其前辈，曾论诗语孙曰："天下清才多，奇才少，君天下之奇才也。"[40]后孙星衍转向于治经考据，并没有走上袁枚期望的路，致出现袁枚致函相责，而孙星衍回信反驳之事。[41]其实孙星衍一生并未放弃诗歌创作，只是在其考据学的影响下，其诗歌主要为纪事性与纯实性。[42]相信孙星衍的这类诗歌，必然不会为主张抒写性灵的袁枚所欣赏；而由此推论，孙氏从小学而来、讲究理性的篆书，也必然不能达到袁枚"神气孤行"的要求。传世有一件罕见的袁枚篆书对联，联文"酒渴思吞海，诗狂欲上天"，令人联想袁枚持才自负的个性，而在书风上，此联虽是传统玉箸篆之法，然用笔多见飞白，略呈纵逸之势，结体不求绝对平整，依稀有一种追求自然天趣的韵度（图19）。袁枚写篆只是偶一而为的事，自不可期望有重大突破，但从其反对以考据学束缚书法的观点来看，此幅对联背后的精神当与乾嘉学术圈的主流篆书有所区别。

袁枚论艺主性灵，故视小学为书法的桎梏；乾嘉学者重考据，故以小学为书法的根源。前者认为书法应抒发书家性情，故宜学苏、米，以得放纵之趣；后者则以书法乃学问之表现，故须通《说文》，以正文字之源。两者有着原则上的分歧，代表着乾嘉时期书坛的两种看法，然而在清代书法的发展上，以考据结合书法始终是

图18
图19

图18　钱坫《篆书八言联》，1805年。
图19　袁枚《篆书五言联》，1765年，62.8厘米×14.5厘米，乐常在轩藏

主流方向。乾嘉学者汲汲于经史考证，除了《说文》之学，金石研究亦为治学的重要部分段，虽然不少学者的篆书都如孙星衍般只从《说文》中来，但钱坫却在宗尚"二李"传统之余，取法钟鼎碑版，以求变格。虽然从传统临古的要求来看，钱坫与较早的王澍与同期的邓石如相比较，仍有距离，而其"变格"之体，亦为钱泳评为"不可以为训"，但已展现出学术圈中金石研究与篆书创作结合的现象。袁枚心中的学术与艺术是两条相异的路，但事实上，清代中期以后的书法却离不开学术研究。乾嘉时期学者的篆书，无论是江声、孙星衍、洪亮吉，以至钱坫，都充分说明了学术与艺术的关系。

小结

　　江声的篆书在清代书法史中没有开宗立派的影响，但若从乾嘉时期的学术圈来观察，却是当时考据学极盛之下的产物，反映着小学训诂与篆书密不可分的关系。其他乾嘉学者的篆书，亦可作如是观。虽然历代以来篆书都离不开《说文》，但乾嘉时期的《说文》学，乃是整个考据学风潮的部分，故《说文》学者之多，著作之富，可谓空前，由此形成篆字的普及现象，并造就了如钱坫、孙星衍、洪亮吉等著名学者成为乾嘉篆书家的代表。同样属于乾嘉时期的邓石如终在包世臣的推崇下被奉为篆书变革的巨匠，其声望于乾嘉以后盖过了一众学者书家，但钱、孙、洪等人的篆书所蕴含的学术意涵，却是书艺以外的一种价值取向，其时代意义实不容忽视。龚自珍（1792—1841）曾论书云：

> 书家有三等：一为通人之书，文章学问之光，书卷之味，郁郁于胸中，发于纸上，一生不作书则已，某日始作书，某日即当贤于古今书家者也，其上也。一为书家之书，以书家名，法度源流，备于古今，一切言书法者，吾不具论，其次也。一为当世馆阁之书，惟整齐是议，则临帖最妙。夫明窗净几，笔砚精良，专以临帖为事，天下之闲人也。[43]

此论以学问为焦点，可代表不少清代学者的看法。根据此观点，若以乾嘉学者的通人之书与邓石如的书家之书相比较，自当以前者为胜。从风格而论，乾嘉学者于承接二李“正统”的大前提下，亦尝创作出多种面貌，故并不是乏善足陈。与邓石如雄强浑厚的篆书相比，乾嘉学者的书风难免显得保守，但其理性、富秩序的特点，无疑更能呈现学人严肃治学的本质。当代不少评论往往只从艺术论书法，相信乾嘉学者对此必定不以为然。

　　（原载于华人德、葛鸿桢、王伟林主编：《明清书法史国际学术研讨会论文集》，上海：上海古籍出版社，2008，页315—329）

注 释

[1] 孙星衍云："吴中古学，自顾炎武后，有惠氏父子及声继之，后进翕然多好古穷经之士。"见孙星衍：《江声传》，载《平津馆文稿》卷下，见《孙渊如先生全集》（《续修四库全书》第1477册；上海：上海古籍出版社，1995），页553。

[2] 如《皇清书史》所列乾嘉时期书家中，包括江声。见李放：《皇清书史》（《清代传记丛刊·艺林类·23》；台北：明文书局，1985），卷二，页2上—3下。

[3] 钱泳：《履园丛话》（《续修四库全书》第1139册），卷六，页23下—24上，《艮庭征君》条。

[4] 孙星衍：《江声传》，载《平津馆文稿》卷下，见《孙渊如先生全集》，页553。

[5] 毕沅：《释名疏证·序》（《融经馆丛书》；会稽：八杉斋，1880—1885），页首。

[6] 毕沅：《篆字释名疏证·序》（《丛书集成初编》第1155册；上海：商务印书馆，1936），页4。孙星衍亦尝记述此事："督部（毕沅）延致家塾校书，声为刊释名，为之疏证，以篆书付刊。"见孙星衍：《江声传》，载《平津馆文稿》卷下，见《孙渊如先生全集》，页553。

[7] 陶浚宣：《重刻释名疏证叙》，载毕沅：《释名疏证》，页11。

[8] 江声：《六书说》（《续修四库全书》第203册），页637。

[9] 江声：《六书说》（《丛书集成初编》第1103册），页12。

[10] 孙星衍记曰："（江声）又欲举经子古书，俱绳以《说文》字例，去其俗字，命曰《经史子字准绳》，又为《论语质》三卷，俱未脱稿，而遭老疾矣。"见孙星衍：《江声传》，载《平津馆文稿》卷下，见《孙渊如先生全集》，页553。

[11] 钮树玉：《读释名》，见《匪石先生文集》（《雪堂丛刻》第8册；中国：上虞罗氏，1915），卷下，页8。

[12] 孙星衍：《江声传》，载《平津馆文稿》卷下，见《孙渊如先生全集》，页553。

[13] 孙星衍：《江声传》，载《平津馆文稿》卷下，见《孙渊如先生全集》，页553。

[14] 江藩：《汉学师承记（一）》（上海：商务印书馆，1931），卷二，页33。

[15] 俞樾：《春在堂随笔》（南京：江苏人民出版社，1984），页10。

[16] 彭蕴章：《归朴龛丛稿》（《续修四库全书》第1518册），卷十，页18上，《书尚书集注音疏后》条。

[17] 欧阳修曾论王献之信札云："所谓法帖者，其事率皆吊哀、候病、叙睽离、通讯问，施于家人朋友之间，不过数行而已。盖其初非用意，而逸笔余兴，淋漓挥洒，或妍或丑，百态横生，批卷发函，烂然在目，使人骤见惊绝，徐而视之，其意态愈无穷尽，故后得之，以为奇玩，而想见其人也。"欧阳修：《晋王献之法帖》，载《集古录》（《景印文渊阁四库全书》第681册；上海：上海古籍出版社，1987），卷四，页12下—13上。

[18] 朱玉麟：《元白先生所藏〈窥园图记〉题跋》，载《文献》第2期（2006年4月），页11—24。

[19] 江藩：《汉学师承记（一）》（上海：商务印书馆，1931），卷二，页33。

[20] 焦循：《复江艮庭处士书》，载《雕菰集》（《丛书集成初编》第2194册），卷十四，页217。

[21] 吴修编：《昭代名人尺牍小传（二）》（《清代传记丛刊·学林类49》；台北：明文书局，1985），页549。

[22] 孙星衍：《江声传》，载《平津馆文稿》卷下，见《孙渊如先生全集》，页349。

[23] 有关朱筠幕府的学术研究，可参考尚小明：《学人游幕与清代学术》（北京：社会科学文献出版社，1999），页84—93。

[24] 陈庆镛：《〈六书转注录〉序》，载洪亮吉：《六书转注录》（《丛书集成初编》第1106册），页4。

[25] 钱坫此篆书作品藏于北京故宫博物院。见《书法丛刊》第1辑（1981年2月），页108。

[26] 钱泳：《履园丛话》，卷十一，页2上，《小篆》条。

[27] 钱泳：《履园丛话》，卷十一，页2上—2下，《小篆》条。

[28] 包世臣：《艺舟双楫》，《国朝书品》，载《历代书法论文选》（上海：上海书画出版社，1979），页657—659。

[29] 康有为：《广艺舟双楫》，《说分第六》，载《历代书法论文选》，页790。

[30] 有关钱泳于乾嘉书坛的交游与活动，可参考陈雅飞：《乾嘉幕府的碑帖风尚——以钱泳为视角》，论文宣读于香港中文大学艺术系与文物馆合办的《书海观澜二——楹联、帖学、书艺国际研讨会》（2007年3月17日）。

[31] 张原炜：《鲁庵仿完白山人印谱叙》，载穆孝天、

许佳琼编著：《邓石如研究资料》（北京：人民美术出版社，1988），页290。

[32] 张原炜：《鲁庵仿完白山人印谱叙》，载穆孝天、许佳琼编著：《邓石如研究资料》，页290。

[33] 包世臣：《邓石如传》，载《邓石如研究资料》，页214。

[34] 王澍：《竹云题跋》，载崔尔平选编点校：《历代书法论文选续编》（上海：上海书画出版社，1993），页632。

[35] 袁枚著、王英志校点：《随园诗话》（南京：江苏古籍出版社，2000），卷二，页29。

[36] 袁枚著，王英志校点：《随园诗话》，同上，卷七，页168。

[37] 袁枚：《寄奇方伯》，载《小仓山房尺牍》（香港：艺美图书有限公司，1966），卷下，页115。

[38] 章学诚对袁枚的批评，可以为例。见章学诚著、叶瑛校注：《文史通义校注》（北京：中华书局，1985），《诗话》附录，页570。

[39] 孙星衍：《平津馆文稿序》，见《孙渊如先生全集》（《续修四库全书》，第1477册），页508。

[40] 袁枚著，王英志校点：《随园诗话》，卷七，页165。

[41] 孙星衍：《答袁简斋前辈书》，见《孙渊如先生全集》，页421—422。

[42] 有关孙星衍诗歌的讨论，参见焦桂美：《论孙星衍诗的学术价值》，《鲁行经院学报》，2000年第1期，页93—94。

[43] 龚自珍：《龚自珍全集》（上海：上海人民出版社，1975），第八辑，页436—437。

钱坫书法四论

钱坫（1744—1806，图1），字献之，一字静子，号十兰、篆秋、月光居士、八奚居士、阅音亭长，偶自署"泉坫"，晚年自号跳蹦（扁）病夫，江苏嘉定（今属上海市）人。[1]斋名有篆秋书屋（又作篆秋草堂）、吉金乐石斋、浣花拜石轩、文章大吉楼、十六长乐堂。乾隆甲午科（1774）顺天府乡试副榜贡生，乾隆四十一年（1776）年客陕西巡抚毕沅（1730—1797）幕，四十八年（1783）后宦游陕西各地，历任陕西乾州直隶州州判，摄兴平、韩城、大荔、武功知县，华州知州，嘉庆五年（1800）患右偏病风，以母老乞归，往来于扬州、苏州之间。嘉庆十一年（1806）十一月卒于苏州，享年六十三。

钱坫是乾嘉时期夙负盛名的学者书家，尤以篆书见称，但目前有关其书法的论析大多简略，究其原因，相信是由于钱坫并无文集行世，又没有年谱可供参考，而且有关乾嘉篆书的研究，论者多以邓石如（1743—1805）为焦点，以其有开宗立派的贡献。平心而论，清代书法的变革与乾嘉学术的发达一脉相承，钱坫既是著述丰硕的学者，又深通小学篆籀，精于金石鉴藏，晚年更大胆变革，左手作篆尤为一绝，他的书法无疑值得深入探讨。因此，本文根据有限资料，以"游于幕""金石缘""左手篆""身后名"四个论题，分别讨论钱坫游幕西安的翰墨缘、金石古器的搜集与赏鉴、晚年右臂偏枯后的左手书，以及身后书史地位与评价，希望可以更全面了解钱坫的书法特色及成就，从而补充乾嘉书坛的研究。

一、游于幕

钱坫少时家境孤贫，但天性颖敏，好读古书且精于小学，十二岁时因无力在外受学，于是闭户读书十三年，二十五岁娶妻成家后，补弟子员。[2]因生计窘迫，遂于乾隆三十六年（1771）前往京师，投靠叔父钱大昕（1728—1804），与之校正《白虎通》和《广雅》等。[3]翌年京师开四库全书馆，学士名流于校订古书之余，常燕

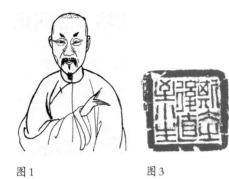

图1　　　　　图3

图2

图1　钱坫像（1744—1806）
图2　钱坫《篆书四屏》（其二），1766年，
　　　各85.5厘米×20.5厘米
图3　钱坫"斯冰之后直至小生"印

饮赋诗、题咏酬唱，钱坫在此风尚中结识朱筠（1729—1781）、姚鼐（1731—1815）、王昶（1725—1806）、翁方纲（1733—1818）、孔继涵（1739—1783）、严长明（1731—1787）、张埙（1731—1789）、程晋芳（1718—1784）、曹仁虎（1731—1787）等学者。正如翁方纲所言："献之以一介之士游京师，未三年，而同学前后数辈无不知有献之者"，足见钱坫于短短数年间已声名鹊起。[4]

钱坫于京师扬名，除因精于小学以及叔父的关系，亦在于篆书之精到。钱坫的早年书法并不多见，目前所见较早之例，是乾隆三十一年（1766）的《篆书四屏》（图2）。此书用笔瘦健，结体修长停匀，乃宗法李斯（前284—前208）、李阳冰（721—784后）的玉箸篆传统，亦是清代前期王澍（1668—1739）以圆瘦为主的书风延续。据载钱坫于京师时，得钱大昕赠以李阳冰《城隍庙碑》拓本，遂日夕临摹但苦不可得，后于梦中得见李阳冰而大悟笔法，钱大昕见其所书而大惊，翁方纲亦叹为神授，钱坫擅篆之名遂振于京师。[5]此记载情节神异，不足尽信，惟钱坫篆书为人欣赏，应是事实。乾隆三十八年（1773）秋，钱坫为翁方纲的书斋青棠书屋题写篆额，翁氏作赋赠答，认为"钱郎劲笔无匹俦"，又自谦"我书尚逊隶一筹"；翌年，姚鼐在诗中

也称赞钱坫精通篆法："钱君写篆不择笔，冥合·毫厘未尝溢。乃知天巧工中微，不似粗工常缚律。"[6]这些点滴记载，可证钱坫在京师已有篆书之名。

钱坫于篆书颇为自信，在京时已有"斯冰之后直至小生"的私印，于书林颇为瞩目，广见于文献之中，至晚年仍有此印（图3）。惟亦由于自负如此，致令翁方纲感到不安，觉得他锋芒太露，不够谦厚，故尝于赠钱坫诗中微讽道："临别留题卷，纵横大篆能。方当寻铉锴，且莫傲斯冰。"[7]翁氏甚至书函予钱大昕云：

> 献之昨日出京。弟于献之临行，不揣庸妄，重有规劝，大约以教其谦慎
> 为主……至于"谦"之一字，则弟近日始觉献之颇有受病处。即如前日临别
> 时，托其篆"药洲"二字圆额，始见其私印"在斯冰而（应为之）后，直至
> 小生"，似此神气，恐非积累日上之道。此一印章，吾兄直代为毁之。[8]

翁方纲此函书于乾隆三十九年（1774）冬，规劝之意，跃然纸上。是年秋八月钱坫参加甲午科顺天府乡试，仅列副榜贡生，遂离京归乡省亲，临行前，朱筠作诗题于钱坫的《篆秋书屋图》，对其小学和篆法再三寄予厚望。[9]钱坫也不负期望，潜心撰述，他的《论语后录》五卷、《九经通借字考》十四卷、《诗音表》一卷、《车制考》一卷，皆成于1775至1777年间，所著广涉经史、小学、音韵、制度，大体可见其学问的领域。

乾隆四十一年（1776），钱坫第一次作西安之游，客时任陕西巡抚的毕沅幕府，这在他自著的《十六长乐堂古器款识考》中有载："余以乾隆四十一年始游关中，客大府镇洋毕公幕府。"[10]此行未知逗留多久，但他于四十二年（1777）已在京师，应是为了参加同年丁酉科的乡试。[11]可惜钱坫再考乡试不第，失意之余，遂于九月重阳后再赴西安，游于毕沅幕府。临行前京中名士纷纷以诗赠别，其中朱筠诗中"子怀下第悲，去踏墟暮草"、王昶诗中"中年陶写原无籍，下第情怀迥自宽"等句，可证钱坫科场失利。[12]钱坫此时的篆书墨迹见于《黄易小像》（图4）上。事缘1777年秋黄易（1744—1802）于京师得东汉《熹平石经》残石遗字拓本，余集（1739—1823）为其绘小像，钱坫题篆，所书笔画圆瘦，字形清秀端正，应规入矩，可作为其离京前的书迹实例。[13]

钱坫于1777年深秋抵达西安，当时毕沅幕中有严长明、徐坚（1713—1798）

等，随后数年张埙、孙星衍（1753—1818）、洪亮吉（1746—1809）、吴泰来（1730—1788）、王复（1747—1797）、庄炘（1735—1818）等先后入幕，幕府人才甚盛。毕沅官位显赫，兼擅书画，又是娄东重要藏家，加上同幕者多精于鉴古与艺事，醉心于金石访求、收藏、考证，钱坫身处其中，遂于金石文字与篆体书法的领域，发挥所长。[14]据钱坫自云"乾隆癸卯后宦游秦甸"，即在癸卯（1783）以后已任宦陕西。[15]由此可知，在时间上，钱坫游幕约有六七年，故当毕沅于乾隆五十年（1785）调任河南巡抚并移幕至开封时，钱坫并未同往，而是留任陕西。[16]然而，钱坫离幕后仍与毕沅及幕中学人时相往来，如乾隆五十一年（1786）便有河洛之行，并造访毕沅的开封节署。故本节所讨论者，虽重点在于1777年至1783年的游幕时期，但亦适当包括1783年至1786年，以体现钱坫与毕沅幕府的持续联系。

学人游幕，著述为其大宗。钱坫于游幕前已有力作，入幕后从事校订古书、编纂方志等事，仍然著述不断，如《尔雅释地四篇注》四卷，《汉书·地理志注》等。同时，他对幕中金石著述亦贡献良多，例如刊于乾隆四十六年（1781）的《关中金石记》，虽署毕沅，实为幕宾的集体成果，钱坫、孙星衍、洪亮吉等于搜访、释文、考证等皆有出力，其中钱坫于卷首撰《书后》，自言"巡抚公……令坫校字，得审观焉，点次卷目，谨识其尾"，可见全书的文字校释，皆经钱坫审定。上海图书馆藏有一帧钱坫致钱大昕的书札（图5），是关于《关中金石记》之事，信中有"中丞之意，求得大人金石记序文，并改正祠堂记甚亟，务祈大人即为制就，以便镌木并上石也"之语，当是钱坫转述毕沅请钱大昕撰写该书序文。此札未署年份，钱大昕的《关中金石记叙》作于1781年7月，此信所言"祠堂记"，则是指乾隆四十五年（1780）7月毕沅为其母在苏州落成祠堂之事，请钱大昕为撰祠堂之铭，可知钱坫此札应书于1780年左右。[17]钱坫以篆书著名，此行书信札甚为难得，其字形体扁短，横画较长，结体向左欹侧，饶具姿态，信手写来，颇有书卷之气。

著述之外，钱坫亦多参与毕沅幕中雅集赋诗、古物赏鉴之事，如1777年深秋刚入幕时，便已与严长明、徐坚、王石亭等于节署的终南仙馆宴集赏菊、赋诗遣兴。[18]又如翌年三月，与严长明等于节署观剧，欣赏秦腔艺人当筵奏技，钱坫与曹仁虎更于席间挥毫，以书法作为缠头之赠，事后艺人络绎求书不绝，一时传为美谈，诸人又纷为艺人写传，于署中静寄园合撰成《秦云撷英小谱》。[19]乾隆四十七年（1782）在西安抚署开雕印行的《乐游联唱集》，更详尽记载是年署内诗酒流连的景象。当时

图4

图5

图4　钱坫题《余集绘〈黄易小像〉》，1777年，78厘米×41厘米
图5　钱坫《致钱大昕行书手札》，约1780年，上海图书馆藏

毕沅与在幕中的吴泰来、严长明、洪亮吉、孙星衍等人，喜以联句方式分题赋诗，所咏者有名胜古迹、水陆之产，更有钟鼎彝器，碑版丹青。钱坫所参与者，有《咏华岳》《龙门》《董元潇湘图卷》《开成石经》《观桃杜曲》等联句。以集中所收的《集终南仙馆观董北苑潇湘图卷联句》为例，当时《董元潇湘图卷》为毕沅所藏，钱坫等人观赏之余又联吟作诗，诗中"装之古锦匣亦雕，东西北随使者轺。秋堂展玩清以澪，题诗媿比英咸韶。直须大斗胸中浇，为公浮白歌离骚"等句，勾画出主宾在幕中展玩清吟、题跋鉴古的场景。[20]

　　钱坫游幕时期的传世书迹，不乏金石碑帖赏鉴相关之作。现藏于台北故宫博物院的《宋拓岳麓寺碑册》，有钱坫篆书引首，下题"嘉定钱坫为竹屿主人篆"

 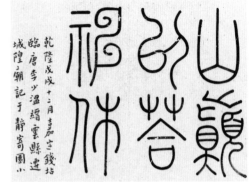

图 6

图 7

图 6　钱坫《宋拓岳麓寺碑册引首》，1778 年，25.6 厘米 × 13.2 厘米，台北故宫博物院藏
图 7　钱坫《篆书临李阳冰城隍庙碑册》（局部），1778 年，对页各 31.7 厘米 × 42 厘米

（图 6），未署年份。竹屿主人即毕沅之弟毕泷（1733—1797），他不事功名，酷爱古物书画，收藏颇丰，数次往其兄节署与众幕宾诗酒酬唱，又喜将所藏古物与众同享。[21] 此册有三段书于戊戌（1778）的题跋，包括毕沅的舅舅张凤孙（约 1709—约 1786），以及幕宾严长明与张埙，其中张埙的观款题于毕沅节署静寄园内的石供轩，钱坫的篆书引首可能亦书于同年。同是藏于台北故宫博物院的《宋拓怀素帖》，亦曾为毕泷所藏。此册前副叶有钱坫篆书题"宋拓藏真圣母二帖样书"，下识"乾隆癸卯季冬钱坫为竹痴居士书"，竹痴居士亦即毕泷，乾隆癸卯季冬为 1783 年的十二月；册中的《唐怀素藏真帖律公帖》上，另有钱坫"借观于吉金乐石之斋"时所作题跋，书于癸卯（1783）十二月十一日，跋中认为此帖腕力恣纵，超逸骇观，字迹完整，定为旧拓。是年钱坫正在毕沅幕中，曾参与苏东坡生日雅集并赋诗以祀，此篆书引首与题跋，相信作于此时。[22] 毕沅幕中赏鉴活动频仍，钱坫此类篆书题写，正是当时幕府金石赏鉴文化的真实写照。在风格上，钱坫所书引首笔力圆劲，字形端正，是典型的玉箸篆法。曾见于拍卖的《篆书册》（图 7），是钱坫在乾隆戊戌（1778）十二月于静寄园临写李阳冰的《城隍庙记》，静寄园即毕沅的西安节署，此册是钱坫入幕不久的临古之作，可印证其早年篆书得力于李阳冰之说。钱坫赏鉴时所篆的引首书风，大体亦源于此。

　　传世的两件碑刻书迹，亦可见钱坫篆书与毕沅幕府的关系。其一是藏于陕西兴平市博物馆的《祈雨感应碑》（图 8），立于乾隆四十三年（1778）十月，由幕友张

图 8

图 9

图 8　钱坫《祈雨感应碑》（局部），1778 年立石，通高 224 厘米，宽 85 厘米，厚 22 厘米，陕西兴平市博物馆藏

图 9　钱坫《大清防护唐昭陵碑》（局部），1784 年立石，通高 170 厘米，宽 106 厘米，陕西昭陵博物馆藏

垻撰文，钱坫篆书书丹。张垻当时正为毕沅重辑兴平等地县志，常与严长明、钱坫等人于秦地四出访碑捶拓，此碑由张、钱二人合作，可作为共同游幕的见证。其二是现藏陕西昭陵博物馆的《大清防护唐昭陵碑》（图 9），由仍任陕西巡抚的毕沅于乾隆四十七年（1782）撰文，醴泉知县蒋其昌立石于乾隆四十九年（1784）年四月十六日，碑末记"候补直隶州州判钱坫书，阳湖贡生孙星衍题额并摹勒"，可知钱坫书篆的时间，当在 1782 至 1784 年之间。毕沅巡抚陕西时，致力保护关中古迹，据统计，昭陵百多座墓葬前，有毕沅题写树立的碑石便有三十多通。此碑集毕沅、钱坫、

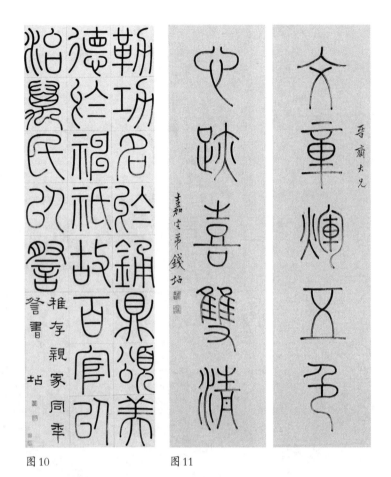

图 10

图 11

图 10　钱坫《篆书轴》，184.7厘米×59.3厘米，山东省博物馆藏
图 11　钱坫《篆书五言联》，各107厘米×28厘米

孙星衍主宾三人之力制作，至为难得，正是钱坫游幕时篆书书丹的典型实例。

　　除了题跋、临古、书丹外，钱坫篆书更多是作为酬应或以书会友之用，以下两帧可以为例。现藏山东省博物馆的《篆书轴》（图10），选录南朝顾野王（519—581）《玉篇序》中句语。《玉篇》是《说文解字》之后的另一重要字书，钱坫以此书赠给同样精通文字学的幕友洪亮吉，同道之情，不言而喻。曾见于拍卖的一帧《篆书五言联》（图11），则是钱坫为晋斋赵魏（1746—1825）所书。赵氏当时游幕于陕西按察使王昶署第，毕沅同人与王昶身边的学人来往甚频，钱、赵二人也颇多金石交往，此对联正好展现出幕府之间学人书法贻赠的酬应现象。

　　毕沅于乾隆五十年（1785）年擢升湖广总督，留办河南巡抚，遂移节开封，钱

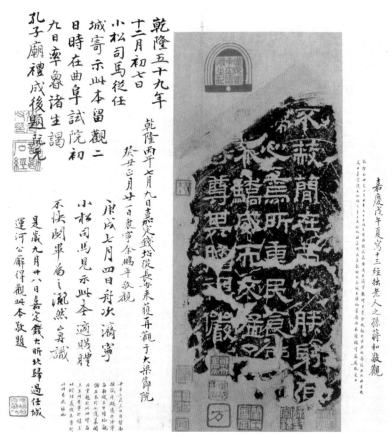

图12　钱坫等《黄易旧藏宋拓熹平石经跋》，29.2厘米×22.4厘米，故宫博物院藏

坫留在陕西，其职为署陕西兴安府水利捕盗通判、奏留西安城工测量销算官、直隶州州判。[23]从现存资料所见，他与毕沅幕府的联系仍然继续，并于1786年夏有河洛之行。现藏故宫博物院的《宋拓熹平石经》（图12）一册，是黄易旧藏的原石拓本，有翁方纲、毕沅、钱大昕等题跋数十段，亦有钱坫题跋："乾隆丙午七月九日，嘉定钱坫从长安来，获再观于大梁节院。"丙午为1786年，大梁节院即毕沅位于开封的河南抚署，可见钱坫自西安出发，于七月到达开封，得以再次观赏石经并题，此亦可说是延续了幕府的赏鉴因缘。当时同在西安的友人程敦在《秦汉瓦当文字》中记载谓"钱别驾以丙午夏月给假南旋"，钱坫的河洛之行，当即指此。[24]钱坫在河南逗留到至少翌年正月，其间在幕中碰到许多新知旧雨，包括吴泰来、洪亮吉、孙星衍、徐坚、方正澍（1743—1809）、杨芳灿（1753—1815）、武亿（1745—

图13　钱坫《篆书四屏》，1786年

1799）等。[25]传世所见的《篆书四屏》（图13），正是钱坫于毕沅河南署中所书，内文出自《全后魏文》，下题"秋塍二弟察书，丙午（1786）中冬，愚兄钱坫篆于大梁节院之嵩阳吟馆。"丙午中（仲）冬即1786年11月，大梁节院之嵩阳吟馆是毕沅的开封抚署，秋塍为王复，1777年两人在京师已有交往，1783年王复入毕沅的陕西幕府后交游益多，毕沅移节河南时王复随从参理文檄，佐办河务，此四屏正是二人情谊的见证。

图14　　图15

图14　钱坫《夏少康碑》（拓本），1786年，拓片通高171厘米，宽61厘米，河南省文史研究馆藏拓
图15　钱坫《夏太康碑》（拓本），1786年，碑高192.5厘米，宽57厘米

　　传世还有两块碑石与钱坫此行相关，分别为《夏少康碑》（图14）与《夏太康碑》（图15），前碑现存淮阳，后碑在开封，因河南太康县东南有夏太康、少康二陵而制，均由河南巡抚毕沅撰文，钱坫篆书，洪亮吉篆额。二碑皆刻立于乾隆五十一年（1786）八月，很可能是钱坫书于此行之中。洪亮吉于乾隆四十六年（1781）入毕沅西安幕府，又跟随移节河南，前后近八年之久，颇得毕沅厚待。其篆书亦精，所书二碑篆额与钱坫的篆书碑文，允为双璧，加上毕沅撰文，幕府主宾之间确是合作无间。此河南二碑，以及前面所提的陕西两碑，均由钱坫以篆书书丹，合作者洪亮吉和孙星衍也是当时的篆书能手，在乾嘉时期好古风气之下，学人对篆书的重视，于此可见。

　　前面提到的钱坫碑刻与墨迹，全都用笔瘦健圆劲，结字端正规整，乃典型的传统篆法。钱坫传世的其他篆书作品，很多并无纪年，风格与此相类者，大致可订为属于钱坫关中游幕或稍后宦游陕西时所作。有关钱坫游幕时期的篆书，孙星衍晚年题于平津馆的一段跋文很有参考价值：

吾友钱献之坫篆书为近代绝手，尝镌小印云"斯冰之后直至小生"，其书实远出宋元明诸名家之上……晚年病偏废，用左手作篆，因参以古文奇字，不复茂美如当时矣。每为余作篆，皆不惬意，而称拙书姿致，故欲以古拙争胜。此庾信《东宫行雨山》《吹台山》《望美人山》三铭，写于关中节署，天骨开张，有垂裳佩玉之度，犹未病时右手所作。嘉庆癸亥岁（1803），与献之晤于吴门，索其旧迹，许为刊石。后以见寄，藏之行笈久矣。辛未（1811）正月，蒋明府因培爱而刻石，以广其传，并喜为予完故人宿诺，因跋于后云。时六月廿二日安德道署平津馆孙星衍记。[26]

此跋提到钱坫在关中节署时书风"茂美""天骨开张，有垂裳佩玉之度"，与其晚年的"古拙"相异，大体道出钱坫当时的篆书特点。该三铭传世未见，惟钱坫对庾信（513—581）的四言诗，似乎情有独钟，天津博物馆所藏的《篆书册》（图16），便是书录庾信（513—581）的《至仁山铭》，在风格上，可视为是钱坫幕府时期之作。册中篆书用笔圆瘦，字形修长，结体平匀，正是孙星衍所谓的"茂美"书风。钱坫至晚年仍乐于书写《至仁山铭》，据载，他曾于嘉庆壬戌（1802）十一月十日，为简田十六兄作《篆书庾子山至仁山行雨山铭屏》八幅，乃左手所书，据说篆字"圆劲奇古，全仿籀文"，惜未见流传，无从比较矣。[27]

二、金石缘

钱坫的书法除以小学为基础，并宗法李斯、李阳冰外，更得力于其长年浸淫的金石之学。自乾隆四十一年（1776）初游毕沅幕府，翌年复至，四十八年（1783）后宦游陕西各地，直到嘉庆五年（1800）左右致仕归乡，期间久居陕西，与关中金石结下不解之缘。他的金石嗜好甚广，举凡刻有文字者，如鼎彝、铜镜、碑刻、造像、砖瓦、诏版、古印、泉刀等，无不搜集摩挲。在此过程中，钱坫一方面遍览陕西金石文物，并加以摹拓、收藏、研究，同时又藉金石博其学问，广其著述交游，至嘉庆初年更出版私藏金石的专书。二十年间，钱坫得以游弋于金石文字与篆体书法的领域，并逐渐于书法寻求变法，摆脱纯粹以"二李"为宗的局限，故其金石之缘，实是了解其书法的关键，当中尤以秦汉瓦当与青铜古器的收藏，最值得重视。

图16　钱坫《庾信〈至仁山铭〉篆书册》（局部），各38.5厘米×47.5厘米，天津博物馆藏

　　钱坫对秦汉瓦当的关注始于游幕期间，这与乾隆中期西安浓厚的瓦当收藏风气密不可分。西安为古代帝王之都，故陕地所存蠡钟篆鼎、断瓦零缣甚多，秦汉瓦当因保留故京文字，在乾隆中期遂引起了学者的注意。早于乾隆四十三年（1778）夏，钱坫已从西安将张埙所得的"长毋相忘"汉瓦拓本，寄赠给时在京师的张燕昌（1738—1814），京中名士陆费墀（1731—1790）、陈崇本（1775年进士）、翁方纲等人传观，翁氏更见而异之，以绘笺镌印为快。[28]乾隆四十六年（1781）毕沅刊印《关中金石记》时，采瓦当文字十余种加载，但记载简略。其后王昶以陕西按察使官西安时，极爱瓦当而致力搜访，并记述了当时搜求瓦当的情况："四十八年（1783）昶按察西安，与同年巡抚毕公，均有金石之好，而赵子魏在幕中，申子兆定、孙子星衍为予门人，与钱子坫、俞子肇修、程子敦，极意搜求，共得三十余种。"[29]钱坫等人协助搜求的瓦当文字，后来收入王昶所编的《金石萃编》中，共有汉瓦当文字三十三种。1783年入毕沅幕府的王复，作有《秦长生无极瓦枕歌》，颇能道出当时钱坫等幕友沉醉瓦当的情景："……中央四字籀篆古，谁其作者丞相斯。当年一炬烧未尽，土花斑驳苔纹滋……忆昨入关访陈迹，故宫何处迷荒基。吾友钱（献之）孙（渊如）癖嗜好，沙砾踏遍荆榛披。瓦当罗致几什伯，拓文细释少阙疑。延年益寿纷吉语，千秋万岁多媚辞……"[30]

　　当时在西安共同搜访瓦当者，主要有钱坫、赵魏、孙星衍、俞肇修、申兆定（1760年举人）、程敦等，诸人深好古篆籀之文，精通小学和书法，秦汉瓦当上的奇文古字，令他们振奋不已。先是赵魏因深爱搜集古金石铭识，共获瓦二十余，独珍秘而不轻示人，既而钱坫亦出重值，购瓦三十余，以与赵魏相抗衡。[31]钱坫藏瓦之

余更进一步制范拓瓦，黎简（1748—1799）尝歌咏述之："钱坫献之好奇古，续得卅当矜最详。初钱得当便试拓，拓不妥帖槌妨伤。当脐辄阜若镜钮，泉肉四薄郭四昂。遂模于土铸以锡，杀骯骯亦柔其刚。自时瓦当喜得代，而以范当胜槌创。"[32] 从记载所见，钱、赵、申等人在摹拓瓦当时多用凿砖熔锡法，即用旧砖摹刻瓦当，或从原瓦翻模，再将锡熔铸于模中制版。程敦曾描述申兆定摹拓之状："一瓦出，即用旧砖摹放其字，能使豪（毫）发无差缪，虽尘坌满前，锥凿之声丁丁，达夜分不息，不自以为苦也。"[33] 此言虽云申氏，亦可见同人热衷摹仿瓦当的苦乐，堪称是耽古之癖。

钱坫著有《汉瓦图录》钞本四卷，惜未知流传，但由于他喜将瓦当拓本分赠友人，故其藏瓦亦有迹可寻。[34] 如故宫博物院所藏的《汉画室集秦汉瓦当》四册为黄易旧藏，黄易均注明来源，其中一册即题为"钱献之翁宜泉所得"（图17）；另黄易的《小蓬莱阁金石目》也记载不少钱坫拓赠的瓦当拓本。除黄易外，1785、1786年间客西安的程敦，将赵、钱、俞、申四人所赠的瓦当拓片，辑成《秦汉瓦当文字》一卷，于乾隆五十二年（1787）刻于西安的临潼书院，每品之后著录来源，加以考释，以纪念四君聚瓦不易，并备来者考证，成为最早的研究秦汉瓦当文字专著之一。此书所收部分瓦当拓本，如"上林农官"瓦、"延年益寿"瓦，得于长安市肆；"高安万世"瓦、"长乐未央"瓦，得于汉城；"冢氏冢舍"瓦，得于马嵬等（图18），即来自钱坫。

乾嘉学者收藏瓦当，固然是嗜古之好，但更重要者，是将瓦当纳入金石学的研究范畴，以瓦当文字为小学研究的参考，用以佐证汉代篆、隶、八分书体的脉络流变。正如程敦述瓦当的价值时云："今兹所存，虽不知为何人作，要是署书之遗，亦颇有鸟虫之属，得瞻八体大略""然存此于今，足以觇一代风尚所趋，而于说文解经，不无裨助。"[35] 钱坫藏瓦之意，亦即如此，故每有所获，必就文字做出考释，以广篆文之学。同时，由于瓦当文字于结体字形别出心裁，风格独特，故往往具有观赏价值。即使程敦谓其刊《秦汉瓦当文字》时，"诚恐世人不察，但以篆文为观美，则流于玩物丧志"，亦不免对瓦当之美，加以赞赏，例如对俞肇修得于凤翔的"冢当万岁"瓦，评为"篆法软美，非汉人所及"，对"永受嘉福"鸟虫书瓦，则认为"篆法又益茂美"。[36] 王昶亦尝忆及当年在西安所搜到的瓦当，"……一种中又各有数体，其体错出篆隶间，短长斜整，皆古质有态，后世工书者，未之或逮"。[37] 由于搜访瓦当的多为金石学家和书法家，因此众人于小学以外，亦关注瓦当文字的字体，研求

图 17

图 18

图 17 《汉画室集秦汉瓦当》（四册之一），故宫博物院藏
图 18 钱坫藏瓦：“上林农官”（左），“蒐氏冢舍”（右）

篆籀文字，并及书法。钱坫书法的变革，与游幕期间所见秦汉瓦当文字的关系，不容忽视。

除瓦当外，商周秦汉铜器是钱坫的另一收藏重点。钱坫于古彝器铭文允称专家，对古籀金文亦极为留意，早在 1778 年游幕期间，便为毕沅所藏古器周智鼎释文（图 19）。据钱坫题跋记述：

> 乾隆戊戌岁（1778），巡抚公得于长安，嘱坫为释文，土花历录，不尽识也。既命工镂剔，字迹显露，因以偏旁证之古籀，可辨者咸得焉。巡抚公矜此幸存，与同幕士更唱再和，成联句一首。以坫如豫章之识韩城鼎也，令略疏文意，兼纪由来，书于诗后，若夫字画难稽，或磨泐未析，则从阙疑之例云。[38]

可见其于古籀篆文之专精，早见称于幕中。其后刊刻于嘉庆初年的《十六长乐堂古器款识考》四卷及《浣花拜石轩镜铭集录》二卷，更具体展现出钱坫于古器收藏与金文款识研究的贡献。

嘉庆元年（1796），钱坫将私藏古器自刻成《十六长乐堂古器款识考》（图 20）印行，成为最早私家著录金文的专书。他在此书的《自序》中说："余自少留心斯

图19　灵岩山馆旧藏智鼎拓片，上海博物馆藏。

业……乾隆癸卯（1783）以后，宦游秦甸，至今十余岁矣。闲得商周秦汉器物，必繀其故事故言，使合于魏颗、孔悝之典。时大府镇洋毕公得周智鼎铭五百余字，余为之解释，因以入之歌咏。兹索居已久，年过无闻，衰颜苒苒将至，念诸器物中有足证文字之原流者，有足辨经史之讹舛者，皆有裨于学识，因哀其稍异见所藏弄者，剞为一编"，道出其刊刻的缘起与旨趣。[39]此书收钱坫私藏青铜器四十九种，包括鼎彝爵尊匜等器，亦有泉刀小品，凡商器七、周器二十二、秦器一、汉器十一、北魏器一、隋器一、唐器二，每器既释文字，又摹器形，度量大小，勾摹精确（图21、图22）。书中对形制和铭文加以考订，用以证文字源流和经史讹舛，体现了钱坫深厚的金文和小学功底。

　　嘉庆二年（1797），钱坫又刊刻《浣花拜石轩镜铭集录》（图23），书名中的

图20

图21

图22

图20　钱坫《十六长乐堂古器款识考》书影，1795年刊。
图21　钱坫藏周宔坎铭拓及释文。
图22　钱坫藏"长宜子孙"汉双鱼镜铭。

"浣花拜石轩"为钱坫的乾州官舍。[40]此书收录所藏铜镜二十五种，凡汉镜十五种，六朝回文镜一种，唐镜九种，悉摹形绘纹，录其镜铭款识，并各为考释，其中五种有花纹而无铭识，以制造标奇存之。据钱坫自序"二十年秦赘，所见商周下至唐代器物几数千余件，然皆云烟过眼，瞥而不留，所守者仅此耳，岂不可慨哉"，可知此书所收只是其收藏及寓目的绝少数。[41]镜铭镂刻精好，为好古者所钟情，视与鼎彝无异，钱坫此书摹刻精湛，保存独特的铜镜铭文，可谓慧眼独具（图24）。

钱坫曾自言："余所置前人旧物，每重其文字"，可见其于金石着心之处。[42]古器上千姿百态的异文奇字，除有助追溯文字流变外，亦成为钱坫篆书变革的重要源头。正如道光、咸丰年间官至兵部尚书的彭蕴章（1792—1862）于钱坫书迹后所题：

> 斯冰久不作，点画嗟模糊。郭生梦英后，掇拾有凡夫（寒山赵宧光）。十兰（献之号）最后起，磅礴势萦纡。晚年折右肱，乃以左手书。倔强摹钟鼎，沉雄态不殊。书此十七铭，缅想镐京初。既状鹄头耸，复如蝌脚舒。风流追李监，绝学传吾徒。[43]

此诗庶几概括出钱坫的篆书成就，其中"倔强摹钟鼎"之句，在论其晚年的左手书时，即指出其篆书的取法对象。

图23
图24

图23　钱坫《浣花拜石轩镜铭集录》书影，1797年刊
图24　钱坫藏镜：汉尚方御镜（左），汉妻赠夫镜（右）

　　钱坫篆书出现变化，大概始于游宦时期，不待晚年。北京故宫博物院所藏的《篆书轴》（图25），书录《隋书》中《昭夏》《登歌》二篇，是钱坫传世的重要书迹。此轴书于嘉庆四年（1799），是年钱坫仍未致仕南归，右手亦未偏废，用笔劲健，笔画匀称，但与早年整饬端秀的书法比较，字形显得较方，部分字体略有横向之势，而且结体并不完全停匀端正，反而有点长短参差的错落感。此种风格带有汉篆的韵味，应是钱坫长期摩挲瓦当镜铭与铜器汉碑等金石所致。此《篆书轴》有钱坫好友孙星衍的题跋：

　　　　吾友钱献之篆书为一代绝手，直出王若霖吏部之上。其笔法宗李斯、李阳冰，运中锋，悬掞（腕）作字。已而好作变体，长短敧仄，随意书之，转多姿致。此其变格书也。献之后病偏枯，余戏之云："近见君作字，倾侧取逸态，亦五行志之娱耶。"后又用左手作篆，仍工整不可及。

　　此跋甚有参考价值，盖细读其文，当知钱坫的"变体"书风，在其右手偏枯之前已经出现，故此轴书法乃是重要实例，展现钱坫篆书由圆转方、"转多姿致"的面貌。更接近孙星衍所说"长短敧仄"的"变格书"，是《徐孝穆麈尾铭》（图26）。此帧书法更倾向方折的用笔，不求横平竖直的结体，于跌宕中饶有异趣。
　　钱坫篆书在其金石的基础上，面貌渐趋多样化，其中以方代圆之作最为明显。

图25

图26

图25　钱坫《篆书轴》，1799年，125.5厘米×56.8厘米，故宫博物院藏
图26　钱坫《徐孝穆麈尾铭》，98.5厘米×44厘米

此变化可以南京博物院两帧内容相同的篆书轴为例（图27、28）。两帧书法皆录王勃《送杜少府之任蜀州》诗，前者书于丙辰（1793），字形修长，圆中带方，风格端秀，后者无纪年，唯字形方扁，全以方笔而书，古拙之味与汉代篆隶相近。篆书向以圆转为正宗，钱坫一改习尚，以方代圆，此变化实是渊源有自，并非凭空臆造。秦汉瓦当文字固然是有圆有方，而铜镜及其他器物的铭文，亦常见篆书的方折体貌。在《十六长乐堂古器款识考》中，钱坫就一件铭有"长宜子孙"的汉双鱼洗识云："余所收汉长生未央、长乐未央、长生无极、长无相忘等瓦，长字变体二百余种，无与此同者。古人随意制造，并有旨趣，虽不必与籀篆相合，要可为考文之一助云"，可见钱坫接触异文奇字之广（图28）。[44]事实上，汉篆对钱坫书法的影响甚大。传世的一帧《篆书轴》，节录司空图（837—907）《二十四诗品》中句，全用李阳冰法，

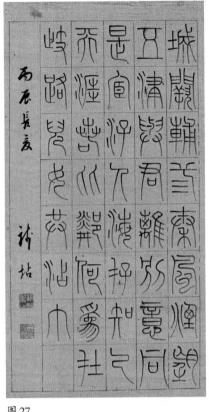

图27

图28

图29

图27　钱坫《篆书王勃五言律诗》，1796年，南京博物院藏
图28　钱坫《篆书王勃五言律诗》，88.8厘米×35.2厘米，南京博物院藏
图29　钱坫《隶书四诗轴》，北京文物商店旧藏

书风秀美，是他早年所书，据其于嘉庆二年（1797）自跋云：

> 曩见此幅，余幼年学篆窗课所书也，纸粗字劣，吾亦不取，道谊中往
> 往增而藏之，余不甚解。学篆当以汉法为主，腕力足为准，力软如画蚯蚓
> 耳。昨过西斋，姬传馆丈偶出此幅索题，聊为应命。[45]

钱坫在此透露出近晚年的书法观点，认为学篆应以汉法为主，并强调腕力的重要，
可见汉篆正是钱坫书风变革的重要参照。

钱坫既重汉法，其隶书亦甚可观。《隶书四诗轴》（图29）为其宦游期间的严谨
之作，强调横画波磔起伏之态，是清人演绎汉隶常见之法。然而其节录孔融《论盛考

章书》的一帧隶书（图30），则字形方整，用笔含蓄，隐去隶书常见的波磔笔法，风格端庄闲雅，别有一番韵味。《隶书论语扇面》（图31）是少数钱坫的书扇之作，却是信手而书，不求工整，常有战笔，部分文字更介乎篆隶之间，风格古朴稚拙。上海图书馆所藏的徐铉（916—991）篆书《许真人井铭》拓本曾为赵魏所藏，册中有钱坫所题"钱坫借临"四字以及跋语小字两行，皆为隶书，错落跌宕，质朴古拙，又别有一番古趣（图32）。这些隶书作品风格各异，不囿于成规，正是钱坫日夕摩挲金石文字所致。

三、左手篆

钱坫晚年因病风之疾，以致右体偏枯而改用左手书写，是广见于文献之事，如《国朝汉学师承记》谓钱坫"晚年右体偏枯，左手作篆尤精，世人藏弄其书，如拱璧云"，《昭代名人尺牍小传》谓钱坫"晚年用左腕书，笔力苍厚"，无不提及其左手书。[46]然而，有关钱坫何时病风，一般只概括为"晚年"，如包世臣（1775—1855）仅谓钱坫"以积劳偏废引疾归，囊橐萧然，以左手作篆自给"，潘奕隽（1740—1830）则言"晚病风痹，以左手作书"，至于确实时间，至今未见有具体讨论。[47]由于钱坫的左手书代表他晚年的书法成就，又涉及钱坫流传书迹的真伪，何时病风的问题，实有厘清的必要。

在目前的著述中，不乏有以1797年为钱坫右体偏枯之年之说，惜未知所凭。[48]若从文献及传世书迹为依据，其实可大致推测钱坫病风的时间。据钱坫的故交杨芳灿记载，嘉庆三年（1798），钱坫过甘肃平凉时，阻雨小寓于时署平凉守的杨芳灿斋，次日同游平凉的柳湖书院，逗留共三日。杨芳灿设宴备酒，喜而即事赋赠，诗中谈及席间钱坫作书之状：

> ……君才最雄独，说经世无俦。辨三仓五雅，证八索九邱。高文俪崔蔡，杰句凌曹刘。尤工篆籀文，腕底腾蛟虬。凡将急就篇，上下穷研搜。坐客乞君书，落笔神明遒。斯冰去未远，只字成琳琼。布策妙管郭，说剑追风欧。龟枚与鸟卜，绝诣靡不收。高谈析群疑，四座无喧啾……[49]

诗中又有"闻君奉官符，转饷天西头"之句，可见钱坫此行奉官当差，为运送军粮

图31

图30 图32

图30　钱坫《隶书轴》，112.5厘米×56.1厘米，四川省博物馆藏
图31　钱坫《隶书论语扇面》，故宫博物院藏
图32　钱坫等《许真人井铭》五代拓本跋，各39.3厘米×22.7厘米，上海图书馆藏

而路过。钱坫既能押送粮草，又能即席挥毫，杨芳灿诗中也未提到病风及左手书，相信钱坫当时并未病风。

　　又据钱坫友人洪亮吉所记，嘉庆四年（1799）洪氏因进谏触犯龙颜，被发配新疆伊犁，途中作《遣戍伊犁日记》，记述当时情景，其中十月初四至陕西同州府的华州一地，是时钱坫摄此州，遂应邀至钱坫署中住宿，翌日两人骑马至少华山，初六离别前，钱坫赠赆甚厚，并贻书五六种；洪亮吉到达伊犁后，又作诗寄予钱坫等人答谢。[50]洪氏日记巨细靡遗，当中并未写下钱坫不良于行的记录，而且钱坫又能与洪亮吉骑马出游，可见身体仍健。

　　另据钱坫知交赵希璜（1746—1806）记载，嘉庆五年（1800）中秋，杨芳灿自甘肃兰山过邺城（古邺城南部位于今河南安阳）时阻雨，时任安阳知县的赵希璜招

集衎斋逗留二日，读杨芳灿赠钱坫的诗后，即事赋赠原韵，寄怀钱坫兼呈杨氏，诗中有"惊闻掩六翮，羽翼衔周周""感君病风痹，怀我情弥道"等句，故钱坫染疾应约是此年。[51]嘉庆六年（1801）二月，钱坫挈眷南归，经过邺城见访赵希璜，留住七日，离别后两人继续以书函互通往来；同年，钱坫自济上致函，提及黄易的病足与赵氏相同，赵氏遂作《寄怀钱献之同年》两首答赠，谈及老友抱病去官之事：

> 怜君已抱偏枯病，过邺犹留左手书（献之于二月内挈眷南归，过邺见访，留住七日）。七日屡陈生死别，十年此会笑谭余。也知老去官如寄，岂但眠时梦是虚。我尚欲归归未得，一帘风雨故人疏。[52]

由此可见，钱坫患病辞官，挈眷归里，于1801年二月途经河南安阳过访赵希璜，当时已开始左手作书。

除了钱坫友人的文献记载，传世书迹亦可证钱坫何时抱偏枯之病。目前所见，至少有两件书法上有钱坫自题病风时间。其一为见于拍卖图录的《篆书八言联》（图33），自题云："嘉庆九年中春月，书于武林客舍，病右扁四年矣，以左擘作之。十兰钱坫。"其二为广州美术馆所藏《篆书五言联》（图34），自题云："少白十一世弟不见三十年矣。嘉庆丙寅五月，相近于扬州郡斋，因为句以赠。十兰世愚弟钱坫病右扁七年，以左擘书之。""擘"，古同"腕"。嘉庆九年与嘉庆丙寅分别为1804年与1806年，病右扁四年与七年，则合算为1800年与1799年，时间相当吻合。此外，天津杨柳青画社所藏的《篆书临峄山碑四屏》（图35），为钱坫于嘉庆四年（1799）五月所临，后有题跋云："献之篆书，今之李阳冰也。嘉庆四年，献之右手犹未废，今右手废而书愈老，奇哉奇哉"，指出1799年钱坫右手还未偏废。事实上，此四屏规模宏大，行笔稳健，书风规整，当是钱坫以右手所书无疑。上文引用带有孙星衍题跋的一帧《篆书轴》（图25），书于嘉庆四年（1799）十月，时间较此四屏还要晚上五个月，亦不是左手书。这两件作品书于钱坫右手偏废前不久，可说是弥足珍贵。

由以上文献记载和传世书迹可推定，钱坫患偏废之病应在嘉庆五年（1800），而且不晚于是年中秋。即是说，1800年应是判别钱坫左手书的时间界线，传世带纪年的书迹，若是1800年以后者，应是用左手书写，若是无纪年而自题"左手作""左手书"者，则应是1800年以后之作。目前似未见有钱坫嘉庆五年（1800）

的书迹传世，或亦是钱坫患病时间的佐证。又钱坫病风后始用的"跳扁病夫""左手作篆""奈何以左手作书"等印（图36），亦是辨别左手书的根据。其中"跳扁病夫"是钱坫病风后所用之号，宋翔凤（1776—1860）曾有诗纪之："曩识钱华州（谓献之丈），右体苦跛倚。自号扁跳人，日究六书始。"[53]

关于钱坫病风与左手书之事，此后文献亦有零星记载，如嘉庆七年（1802）九月八日，王昶在苏州的兰泉书室与吴锡麒（1746—1818）、朱文藻（1735—1806）等友人谈燕，钱坫亦在座，王昶作五言诗一首，命同人和作，其中吴锡麒在诗中有"病已起伶仃（献之病风，不良于行）"之句。[54]又如嘉庆八年（1803）秋，刘嗣绾（1762—1821）赋《戏赠钱献之》诗，不仅提到钱坫精于小学、工于篆书，还专门调侃钱坫"右手废，辄用左书尤妙"的席间情景："此手右军少，古文今绝伦。久虚名下席，闲祖座中身。冷炙成残客，高歌得半人。持螯真不负，笑倒促花茵。"[55]此外，钱坫退官归乡后，往来于苏州、扬州一带，他于嘉庆九年（1804）有《归渔图》，寄寓其归隐之意，刘嗣绾、彭兆荪（1769—1821）、董士锡（1815年副贡）、吴锡麒纷纷为其题跋，其中彭兆荪题诗云："芦花吹雪一江寒，老向烟波把钓竿。百二关河抛簿领，九千文字订丛残。何妨柳肘书仍健（时右臂以风疾废，用左手书），省识蒲轮梦已阑。只恐问奇人不绝，翠纶闲煞鹭鸶滩。"[56]毋庸置疑，钱坫的左手书乃是书林一件瞩目之事。

对于钱坫来说，偏枯之病固然不幸，但改用左手不仅无碍其篆书变革，甚至有促成之效。有关钱坫的左手篆，曾客毕沅幕府的书家钱泳（1759—1844）所论较详：

> 近时钱献之别驾亦通是学，其书本宗少温，实可突过吏部，老年病废，以左手作书，难于宛转，遂将钟鼎文、石鼓文及秦汉铜器款识、汉碑题额各体参杂其中，忽圆忽方，似篆似隶，亦如郑板桥将篆、隶、行、草铸成一炉，不可以为训也。[57]

上文曾指出，钱坫在右手病废之前，书风其实已开始出现新意，特别是尝试参以汉篆之法，以追求更有金石趣味的变格。然而，正如钱泳所述，钱坫于右手病废后因左手不便于宛转用笔，故改变以"二李"为宗的书风，而参以金石各体文字，做成"忽圆忽方，似篆似隶"的新书风，此说亦离事实不远，盖钱坫病风后已再难于如以往般轻易写成"茂美"的篆书，故更多以方笔挥运，写成他对孙星衍所说的"古拙"

图33　钱坫《篆书八言联》，1804年，各130.3厘米×21.3厘米
图34　钱坫《篆书五言联》，1806年，128厘米×28.8厘米，广州美术馆藏
图35　钱坫《篆书临峄山碑四屏》（其二），1799年，147.5厘米×33.5厘米，天津杨柳青画社藏

书风。钱泳认为钱坫的左手篆"不可以为训"，虽然反映他的保守观点，但从另一角度看，亦可见钱坫"古拙"的"变体书"确是不依常规，令人耳目一新。可以说，钱坫篆书的变革，虽不始于其病风之疾，但却与其改用左手书写为攸关。

钱坫一生并不如意，他辗转州衙，宦况甚苦，时有贫病之叹。早在1784年，他就向黄易坦言："此时虽为邑中之黔，而奔走劳苦，无时或息。"[58]1792至1795年间，又向杨芳灿作悲苦之语："仆一官落拓，四海苍凉""弟一官潦倒，十载于兹"，乃至数次为付梓著作而向友朋求告资助，可见微官薄宦，运际平平。[59]好友赵希璜甚至以"才似献之遭白眼"，感慨钱坫遭遇坎坷。[60]钱坫病风痹辞官南归后，生活清苦，据说"所藏

图 36　钱坫印章：奈何以左手作书（左）、左手作篆（中）、跳扁病夫（右）。

金石文字三千余种，既老且贫，皆以易米"；[61]洪亮吉亦于嘉庆九年（1804）的诗中，道及钱坫鬻书之事："老友末疾（谓钱同年坫，得风疾后，以左手作篆尚工，今卖字为活），运以左肱。虽嘲插标，实钦引绳。"[62]传世所见钱坫的左手篆书数量不少，除酬应联谊之故，大概与钱坫晚年卖字为活有关。年份较早的，有小莽苍苍斋所藏的《篆书五言诗六屏》（图37），书于嘉庆六年（1801），内容为南北朝乐府诗词共六首，末有钱坫补跋："此余嘉庆六祀（1801）所书词，甲子岁（1804）以贻特一，十兰坫记。"此六屏行笔间有颤抖之态，上有"奈何以左手作书"之印，印证了文献中谓钱坫于1801年已用左手书写的记载。此作字形于方圆之间呈现错落之美，乃钱泳所谓的"忽圆忽方，似篆似隶"，亦即孙星衍所说的"变格书"。这是钱坫左手篆中较常见的书风，无锡市博物馆所藏的《篆书七言联》（图38）上有"跳扁病夫"和"左手作篆"印，书于嘉庆壬戌（1802），风格即属此类，然而此联笔力更强，字形多变，结体出人意表。书于嘉庆癸亥（1803）的《篆书七言联》（图39）为酬应之作，用笔圆润，结字修长端美，则是传统格局。翌年的《篆书宇文德阳宅夜山亭宴序四屏》（图40）却全用方笔，线条瘦直，汉篆味道极浓，饶有逸态。至于嘉庆乙丑（1805）的《篆书八言联》（图41），则以金文籀篆为体，又别有一番古趣。目前所见最晚之作，除上文图34的对联外（带有孙星衍题跋的一帧《篆书轴》），还有书于嘉庆丙寅（1806）三月的《篆书八言联》（图42）。此联写来体态端正，用笔稳健，圆中有方，无怪孙星衍谓"后以左手作篆，仍工整不可及"，洪亮吉亦说其"以左手作篆尚工"。可以说，钱坫的左手篆风格多样，富于变化，而由于左手运笔，难于纤巧工细，故用笔多豪健雄强，追求"古拙"的格调，而题识则多为行草或草书，写来迅疾简率。钱坫晚年在身体条件的限制下，仍得以参用古文奇字，体现其金石旨趣，笔下篆字古趣盎然，其左手篆在中国书法史上，无疑是非比寻常的成就。

图 37

图 38

图 39

图 37　钱坫《篆书五言诗六屏》（其三），1801年，各130.5厘米×18.2厘米
图 38　钱坫《篆书七言联》，1802年，各95.5厘米×17厘米，无锡市博物馆藏
图 39　钱坫《篆书七言联》，1803年，各132厘米×30厘米，江洛一藏

四、身后名

钱坫篆书早见称于初游京师之时，其后游幕西安、宦游秦甸，至辞官南归，终其一生，所写篆书不知凡几，其篆书之专精，乾嘉文人学者无不赞誉，其中孙星衍更称之为"本朝第一"。[63]可以说，钱坫虽然一生宦途不显，遭遇坎坷，晚年亦境况困穷，需要卖字为生，但他以其学问稳占乾嘉学术一席位，更以篆书留名史册，成为王澍以后清代的另一篆书大家。从传世书迹所见，钱坫篆书数量之大、风格变化之多、篆字古趣之浓，实远超其他乾嘉学者之上，孙星衍视为"本朝第一"，并不过誉。

图40

图41

图42

图40　钱坫《篆书宇文德阳宅夜山亭宴序四屏》（其二），1804年，各91.5厘米×26.5厘米
图41　钱坫《篆书八言联》，1805年
图42　钱坫《篆书八言联》，1806年

然而，钱坫的书史地位，却随着时间而出现变化。钱泳对当时篆书家的高下有这样的评论：

> 本朝王虚舟吏部颇负篆书之名，既非秦非汉，亦非唐非宋，而既写篆书，而不用《说文》，学者讥之。近时钱献之别驾亦通是学，其书本宗少温，实可突过吏部……惟孙渊如观察守定旧法，当为善学者，微嫌取则不高，为梦英所囿耳。献之之后，若洪稚存编修、万廉山司马、严铁桥孝廉及邓石如、吴子山俱称善手，然不能过观察、别驾两公中年书矣。[64]

钱泳认为钱坫精通小学，其篆书实出王澍之上，在乾嘉篆书家中，以钱坫为最高，孙星衍亦佳，其他如洪亮吉、万承纪（1766—1826）、严可均（1762—1843）、邓石如（图43）、吴育等擅篆者，均难以望其项背。据钱泳的评价，邓石如只能屈居于孙、钱之后。然而，稍后的包世臣于道光甲申（1824）品评清朝书家时，将书家分为神、妙、能、逸、佳五品，除神品外，其余四品再分上下，以篆书入品的只有四人，其中邓石如篆书被评为最高的神品，张惠言（1761—1802，图44）为能品下，而钱坫篆书则只能列于佳品上。[65] 包世臣的观点于清后期影响甚大，至晚清康有为（1858—1927）总结谓："国初犹守旧法，孙渊如、洪稚存、程春海并自名家，然皆未能出少温范围者也。完白山人出，尽收古今之长，而结胎成形，于汉篆为多，遂能上掩千古，下开百祀，后有作者，莫之与京矣。"[66] 康氏只列举孙星衍、洪亮吉与更晚的程恩泽（1785—1837），并未提及钱坫，在其推崇下，邓石如崇高的书史地位，更成定论。回顾清代书史，邓石如对后世的影响确是远胜钱坫。在碑学盛行之下，其雄厚朴实的书风广为书家推崇，后继者甚众，由是形成以之为宗的潮流。然而，虽然历史已为邓石如争得开宗立派的篆书大师地位，而钱坫"本朝第一"之名亦渐受遗忘，但钱泳于乾嘉时期交游广阔，又精于刻帖、临碑、赏鉴等书法之事，其评论书家优劣的观点，具有一定的代表性。因此，由钱泳的评论出发，再重新思考钱坫身后书名的问题，应有助了解钱坫篆书的成就及书史地位的起落现象。

钱坫与邓石如生卒之年相若，相差只是一年，在二人离世前，邓石如虽然已有书名，尤以篆隶见称，但其声望与钱坫相距甚远，两人的学问更有差别。张惠言是少数早于包世臣称许邓石如的学者。他与邓石如在乾隆五十年（1785）相识于歙县，是时初见邓氏书法，不禁谓"今日得见上蔡真迹"，以之比拟李斯，并"从山人受篆法一年"。[67] 其后乾隆五十五年（1790）邓石如入京，翌年受翁方纲等名士冷待，张惠言为之颇感不值，除作《篆势赋》并序，称邓氏"振艺林之绝尘，追轶轨于秦始"外，更在给钱伯坰（1738—1812）的信中，提及此事，并兼论及钱坫：

> 自钱献之以其妍俗鄙陋之书，自是所学，以为"斯冰之后直至小生"，天下之士翕然宗之二十年矣。今京师名士盛为篆学，大氐无虑奉为宪章，横街塞衢，牢不可破。当世能篆书者，有怀宁邓石如字顽伯，往年到都下，都下书人群排斥之，轼掌而去。惠言夙好于此，未能用力，偶以意作书，已为诸

图 43　　　　　　　　　　图 44

图 43　邓石如《篆书轴》，故宫博物院藏。
图 44　张惠言《篆书八言联》，1797 年，各 132 厘米 × 20.5 厘米

老先生所诃怪。石如为之甚工，其人拓落，又无他才，众人见其容貌，因而
轻之，不足以振其所学。不有大君子奋起一世，兴张正术，六体之势，恐遂
湮绝，可不哀耶？[68]

　　张惠言斥钱坫篆书为"妍俗鄙陋"，在当时实是罕见，但从此书札可知，钱坫篆书确
是风行天下，广为书家所宗尚，相比之下，邓石如虽曾以所写奇字于京师"倾动公
卿"，但最后仍受排斥而失意离去，二人在当时书坛地位的高下，显然是判然有别。
　　包世臣是邓石如得以超越钱坫的关键人物。二人同是安徽人，嘉庆七年（1802）

秋相识于京口，当时包世臣二十八岁，邓石如六十岁，包氏对邓氏书法非常折服，并自云："是年（壬戌，1802），又受法于怀宁邓石如顽伯"，同年邓石如刻赠一朱文印给包世臣，边款刻"完白翁印赠世臣弟子玩"，故二人于交往之初已建立了师徒关系。[69]1805年邓石如卒，虽然相交只是短短数年，但包世臣书法受邓氏影响至深，并于邓石如去世翌年（丙寅，1806）撰《完白山人传》，对邓氏极力传扬，更于甲申（1824）著《国朝书品》，列邓石如为"神品"的唯一书家。包世臣亦曾为钱坫撰传，并认为其"篆书自邓山人外莫与比。"[70]然而，在其《国朝书品》中，却将钱坫篆书列入"佳品上"，评价并不高，只能与吴育篆书同列于九等中的第八等，较之，"神品"的邓石如相距甚远，即使是"能品下"的张惠言位置亦远较钱坫为高。包世臣既以邓石如为神品一人，又将随邓石如学篆一年的张惠言置于钱坫之上，其推扬邓石如之心可谓昭然若揭之。近人张舜徽（1911—1992）便曾指出《国朝书品》之不公，甚至认为包世臣有徇私之嫌，谓其"徒以与邓氏同产安徽，徇乡曲之私，遂不免夸张逾实，标榜特高，遽欲以此按抑群伦，适足以见其隘陋而已"[71]。惟无论如何，包世臣为嘉道时期著名学者，文化影响力极大，在其传扬下，邓石如书法骤然得到普遍肯定，终为书林推为一代冠冕。

邓石如未能在京师扬名立万，有说是因为他没有拜会翁方纲而遭受排斥之故。[72]然而，即使此说真确，更大的原因相信是与邓石如的出身有关。张原炜（1911—1992）曾论邓石如时指出：

> 乾嘉之交……诸城刘氏、大兴翁氏、嘉兴（笔者按：应为嘉定）钱氏、阳湖孙氏，皆以巍臣硕望，经学宿儒，流誉词坛，烜耀不可一世。邓氏一布衣耳，名不出州间，位不及一命之士，世既无知者，邓氏亦不求人知……无安吴包氏，其人将老死牖下，汶汶以终焉耳。[73]

与刘墉（1719—1804）、翁方纲、钱坫、孙星衍等的文化地位相比，邓石如确是大为逊色，其名得以为世所知，实有赖包世臣的传扬。张原炜甚至怀疑世人对邓石如并不了解："自邓氏名为世重，识者未尝不引为深幸。顾叩其所由来，则徒以安吴故。由是言之，世之重邓氏者，非真知邓氏者也。"[74]张原炜的怀疑无疑有一定的道理。钱坫为大儒钱大昕从子，学识渊博，著作等身，早年于京师时朱筠延为上客，其后

毕沅招其入幕，皆爱其才学之故，即使于科场只考得副贡，一生仕途亦不顺畅，但尚算薄有功名。邓石如则出身寒微，一生布衣，虽然曾经与一些显宦学人交往，甚至得到礼重，游幕毕沅河南节署三年，但在乾嘉学术风气浓厚的环境，邓石如无论出身或学识，都远逊于钱坫，故其书法虽受人注目，但要如钱坫般见称于学术圈，却是谈何容易。

包世臣曾记述于嘉庆八年（1803）与钱坫相识于苏州府署，并于是年秋与钱坫同游镇江焦山，此事见于《完白山人传》，传中还写下钱坫对邓石如的矛盾评价：

> 余在镇江初识山人时，嘉定钱坫献之，阳湖钱伯鲁斯先生，皆与余为忘年交。献之自负其篆为直接少温，然与余同游焦山，见壁间篆书《心经》，摩挲逾时，曰："此非少温不能作，而楮墨才可百年，世间岂有此人耶？此人而在，吾不敢复搦管矣。"及见山人，知《心经》为山人二十年前所作，乃摭其不合六书处以为诋。[75]

此事不知包世臣是否如实记载，钱坫彼时所评，本无对证，况文人背后偶评，实属正常，包氏却书于邓石如传记，告知天下，令人觉得钱坫前是而后非，以为小器，渐为邓石如抱不平。惟钱坫已作古人，不能复起辩论矣。包氏之言，流弊不可谓不大。平心而论，"合乎六书"确是乾嘉学者评论篆书的一种要求。即使如王澍以篆书誉满天下，但钱泳却说他"写篆但不学《说文》，为学者所诋"，当时以学术论篆书的风气可以想见。虽然邓石如亦参读《说文》，但与钱坫等学者的小学修为相较，实不可同日而语。而事实上，钱坫书名的建立不仅在于其超卓的书艺，同时亦在于其金石小学的渊博学问。

对于书家的评价，龚自珍（1792—1841）曾有以下的见解：

> 书家有三等：一为通人之书，文章学问之光，书卷之味，郁郁于胸中，发于纸上，一生不作书则已，某日始作书，某日即当贤于古今书家者也，其上也。一为书家之书，以书家名，法度源流，备于古今，一切言书法者，吾不具论，其次也。一为当世馆阁之书，惟整齐是议，则临帖最妙。夫明窗净几，笔砚精良，专以临帖为事，天下之闲人也。[76]

其论以学问为先，可代表不少清代学者的看法。根据此三等的分类，钱坫学问渊博，当属"通人之书"，邓石如纯粹以书家名，正是"书家之书"，两者比较，自应以钱坫为胜。在邓石如被奉为篆书典范后，钱坫的地位亦骤然下降，这已是历史的不争事实，然而，钱、邓二人的篆书孰为优劣，却是观点与角度的问题。目前书史研究多推崇邓石如遍临古碑，书风雄浑朴茂，并为碑学书法开启门户，但钱坫以其深厚的金石素养，追求篆书的变格，左手作篆尤为一绝，何尝没有开拓性？而最重要者，是其书法所蕴含的学问修为，或所谓的"书卷之气"，正是邓石如所欠缺的。

对于钱坫的身后书名，现代论者仍不乏为抱不平之例，其中又以张舜徽所论最详。他指出：

> 乾嘉学者中专工篆法者，以钱十兰为最精……余早岁见其所临《峄山碑》直幅真迹，运笔匀重有力。用铁线体上摹秦碑，悬腕而书，极其艰困。盖其年富力强时初习篆法磨练之功，至于如此。必有此功力以奠基础，而后能变化自如耳。其后右体偏枯，左手作篆尤超绝。运笔变化多端，悉有依据。论其精诣，信非当时王澍、孙星衍所能逮，更无论邓石如也。[77]

以钱坫置于王澍、孙星衍、邓石如之上，而且言下之意，邓石如亦不及王澍、孙星衍。张舜徽不仅对钱坫篆书评价甚高，还将焦点放在与邓石如篆书的比较上，认为钱坫"功力深厚，变化自如，非常人所能逮，较之邓书，实有过之而无不及也。"[78]除将钱坫篆书许为乾嘉学者兼工篆法的最精者外，亦将之与伊秉绶（1754—1815）隶书并论，谓"两家摹古之外，功在创新"。[79]此观点令人想起在钱坫与伊秉绶死后，曾燠（1759—1831）有感而发的慨叹："呜呼，钱坫亡，伊秉绶亦死，篆隶之书，几绝矣。"[80]至于邓石如的篆书，张舜徽除反对包世臣的评价，更认为："邓书非无功力，若必张皇过甚，至谓篆隶之工，无第二手，亦太逾其实矣""若邓石如之于篆书，功力虽深，而学问之修养，固不及并世诸儒远甚，为一代宗，安可得乎！若论书品，自在伊墨卿、钱十兰下。"[81]在另一文中，他更直接指出：

> 余平生于完白山人之书法，素所钦迟，尝遇见其篆屏四幅，隶书直幅横幅各一，皆真迹也。然校论其所诣，则篆不逮钱十兰，而隶乃逊伊墨

> 卿。二家学问博赡，下笔有金石气，由泽于古者深也。完白奋自僻壤，闻
> 见加隘，胸中自少古人数卷书，故下笔之顷，有时犹未能免俗耳。[82]

以学问修养而论书品，此评骘方法与龚自珍的观点可以互为表里。

自古以来，书家名望的高下本就不只在于书艺的优劣，其历史地位的起伏变化，往往是由复杂的因素所致。钱坫身后书名的褪色，亦是如此。当后世书家沉醉于追随及发扬邓石如直率朴拙的篆法时，蕴含着深邃学问的钱坫篆书，无疑显得分外珍贵。沙孟海（1900—1992）在评析杨沂孙（1812，一作1813—1881）的篆书时说："自从邓石如的篆法一传再传，变成一种卑靡的习气以后，学者没有法儿躲避他，一方面觉得回头转去学钱坫、洪亮吉是多么吃力而且可畏的一条路啊，所以学杨沂孙的就慢慢地多了起来……"[83]虽然沙孟海对钱坫篆书并不如张舜徽般推崇备至，但在字里行间却透露出钱坫一类的学者篆书并无习气，亦不易学。据载，嘉道年间有嘉定人戴延仲（听鸿）能学钱坫书法，"以赝乱真，人莫能辨"，吴县江沅（1767—1838）为乾嘉学者江声（1721—1799）之孙，段玉裁（1735—1815）弟子，偶见篆书一幅，署名钱坫，认为该书"笔力逼真，惟中有一字假借不合，十兰不应有此误也"，遂知为赝品。[84]此记载虽为书坛轶事，但足以说明书法形貌可以模仿，但背后的学问，才是钱坫的标志。由是观之，龚自珍所谓"通人之书"的含义，当不难理解。

小结

钱坫身处的时代是清代碑学兴盛的前夕，亦是清代书法史中较受忽略的时期。虽然已有学者关注18世纪的扬州书家，并视之为"前碑派"，肯定其书史地位，但乾隆及嘉庆初年学者书家的成就与贡献，仍是有值得探索的空间。[85]钱坫是乾嘉学者书家中颇具代表性的人物，其经历、学问、书法、地位等，不仅反映出当时以学术为本、以金石求变的一个现象，亦折射出书家从事游幕、收藏、研究、酬应的书坛生态。本文的讨论，或可以为了解钱坫书法以至当时书坛提供参考，而更重要者，是希望可以为乾嘉学者书家的书史评价，以至其后碑学书法的得失，引发思考。

原载（《故宫学术季刊》第29卷第3期，2012年春，页31—76）

注 释

[1] 关于钱坫生年有二说，一为乾隆六年（1741），一为乾隆九年（1744）。近年研究已证1744年为确。详可参考陈鸿森：《钱坫遗文小集》（《中国典籍与文化论丛》第12辑；南京：凤凰出版社，2009），页253、268、272。

[2] 包世臣：《小倦游阁集》（《续修四库全书》第1500册；上海：上海古籍出版社，1995），卷三正集三，页416，《钱献之传》条。

[3] 钱大昕编、钱庆曾校注并续编：《钱辛楣先生年谱》（《北京图书馆藏珍本年谱丛刊》第105册；北京：北京图书馆出版社，1999），乾隆三十六年（1771），页22。

[4] 翁方纲：《复初斋文集》（《续修四库全书》第1455册），卷十二，页2—3，《送钱献之序》条（1774）。

[5] 包世臣：《小倦游阁集》（《续修四库全书》第1500册），卷三正集三，页416—417，《钱献之传》条。

[6] 翁方纲：《复初斋诗集》（《续修四库全书》第1454册），卷十一，页2，《篆秋草堂歌为钱献之赋》条（1773）；姚鼐：《惜抱轩诗集》（《续修四库全书》第1453册），卷二，页28—29，《篆秋草堂歌赠钱献之》条（1774）。

[7] 翁方纲：《复初斋诗集》（《续修四库全书》第1454册），卷十一，页11，《钱献之南归意尽送序中矣复来索诗二首》条（1774）。

[8] 翁方纲：《与钱大昕书》条（1774），载沈津辑：《翁方纲题跋手札集录》（桂林：广西师范大学出版社，2002），页588。

[9] 朱筠：《笥河诗集》（《续修四库全书》第1439册），卷十二，页23—24，《送钱献之坫还嘉定即题其篆秋书屋图》条（1774）。

[10] 钱坫：《十六长乐堂古器款识考》（《续修四库全书》第901册），卷三，页16。此外，钱坫于1778年自言"余再至西安之明年戊戌（1778）三月，偶与严冬友侍读观剧节署……"，可推知1777年是钱坫第二次到西安。见曹仁虎、钱坫、严长明：《秦云撷英小谱》（《丛书集成续编》第257册；台北：新文丰出版公司，1989），页8。

[11] 1777年6月5日，钱坫在京师与翁方纲、任大椿批校丁杰所著的《汉隶字原》，香港大学冯平山图书馆所藏善本《汉隶字原校勘记》上，有"月光居士钱坫"作于是年6月5日、六日的批语。1777年6月11日，钱坫又与徐手受、王复、胡量、金埴、张彤六人，在京师城西陶然亭为王昶和朱筠作宴，见王昶：《春融堂集》（《续修四库全书》第1438册），卷四十九，页3，《陶然亭雅集图记》条（1777）。

[12] 朱筠：《笥河诗集》（《续修四库全书》第1439册），卷十五，页9—10，《送钱献之》条（1777）；王昶：《春融堂集》（《续修四库全书》第1437册），卷十五，页19，《同人复集郑学斋，送钱献之赴西安，得七言长律二十韵》条（1777）。

[13] 黄易得汉石经残石遗字拓本的小像所见有三幅。除图4余集所绘小像外，另有沈塘绘《黄易东汉石经残石遗字小像》，上方亦有钱坫题篆，见《书法》2009年第9期，彩页。另一帧沈塘所绘的黄易小像，见于黄易旧藏的《熹平石经残石拓本》上，但并无钱坫题跋，此册现藏北京故宫博物院，见故宫博物院编：《蓬莱宿约——故宫藏黄易汉魏碑刻特集》（北京：紫禁城出版社，2010），页57。

[14] 有关毕沅收藏的专文讨论，见陈雅飞：《毕沅书画鉴藏刍议（上）——收藏篇》，《荣宝斋》，2011年第5期（总第78期），页220—233；陈雅飞：《毕沅书画鉴藏刍议（下）——鉴赏篇》，《荣宝斋》，2011年第7期（总第80期），页224—237。

[15] 钱坫：《十六长乐堂古器款识考》（《续修四库全书》第901册），自序，页1—2。

[16] 乾隆四十八年（1783）六月十八日，陕西巡抚毕沅曾上奏折，奏请准将钱坫分发陕西试用候补，朱批"如所请行"。毕沅：《宫中档乾隆朝奏折》（台北：故宫博物院，1986），第56辑，页487，《奏请准将钱坫分发陕西试用候补》条。陕地碑石也表明，钱坫1783、1784年间已有"候补直隶州州判"的官衔。见《大清防护唐昭陵碑》，陕西巡抚毕沅1782年撰文，醴泉知县蒋其昌乾隆四十九年（1784）四月十六日立石，碑末记"候补直隶州州判钱坫书，阳湖贡生孙星衍题额并摹勒"。

[17] 钱大昕：《潜研堂文集》（《续修四库全书》第1438册），卷二十一，页1—2，《封一品夫人张太夫人祠堂铭》条；史善长：《弇山毕公年谱》（《北京图书馆藏珍本年谱丛刊》第106册），页165。

[18] 毕沅：《灵岩山人诗集》（《续修四库全书》第1450册），卷三十，页4，《终南仙馆丛菊盛开，邀冬友竹屿友竹石亭献之宴集》条。

[19] 曹仁虎、钱坫、严长明：《秦云撷英小谱》（《丛书集成续编》第257册），作于乾隆戊戌（1778），页16—17。

[20] 毕沅等：《乐游联唱集》（香港中文大学图书馆藏善本），卷上，页12—13，《集终南仙馆观董北苑潇湘图卷联句》条。

[21] 有关毕沅鉴藏的讨论，参陈雅飞：《太仓藏家毕沅初探（上）》，《收藏家》2001年第2期（总172期），页19—27；陈雅飞：《太仓藏家毕沅初探（下）》，《收藏家》2001年第3期（总173期），页25—32。

[22] 此帖另一跋是时在西安幕府的徐坚所题："静逸主人携来西安，徐坚获观。喜而志之。"静逸主人即毕沅。《宋拓岳麓寺碑》，台北故宫博物院编：《石渠宝笈三编（延春阁）》（台北：台北故宫博物院，1969），第6册，页2772。

[23] 现存河南淮阳的《夏少康碑》立石于1786年，款为"署兴安府水利捕盗通判、奏留西安城工量销算官钱坫篆"；现存河南开封的《夏太康碑》立石于1786年，款为"署兴安府水利捕盗通判、奏留西安城工量销算官、直隶州州判钱坫篆"；现存河南许州的《重修许州八里桥关帝庙碑》立石于1787年，款为"署兴安府水利捕盗通判、奏留西安城工测量销算官、直隶州州判钱坫察书"。

[24] 程敦原辑、朱克敏重装：《秦汉瓦当文字》（台北：文海出版社，1972），页166。

[25] 1786年9月，杨芳灿道经开封时到访毕沅幕府，当时洪亮吉、钱坫、徐坚、方正澍都在署中；1787年正月，杨氏自京师赴甘肃就任灵州知州，经过开封时略作逗留，洪亮吉、钱坫、方正澍等亦在座。见杨芳灿编、余一鳌续编：《杨蓉裳先生年谱》（《北京图书馆藏珍本年谱丛刊》第120册，乾隆五十一年、五十二年，页20—21。

[26] 孙星衍撰、王重民辑：《孙渊如外集》（北平：国立北平图书馆，1932），卷四，页9—10。该三铭后于嘉庆十六年（1811）为历下杨溥勒石，见《济南金石志》（1840），卷二，页84—85。

[27] 钱坫：《篆书庚子山至仁山行雨山铭屏》条，见邵松年辑：《澄兰室古缘萃录》（《续修四库全书》第1088册），卷十五，页25。

[28] 翁方纲：《复初斋诗集》（《续修四库全书》第1454册），卷十七，页16—17，《长毋相忘汉瓦后歌并序（献之自陕寄此瓦文以赠芑堂云，近拓得此瓦殊不佳，予见而异焉。伯恭因出二石俾予摹，倩芑堂镌印，以其一赠予。既歌之矣。今瘦同书来，乃知其所得，且云献之极妒此瓦，乞作歌以吓之，因复赋此》条（1778）。诗中有"拓文寄夏书到秋，书中缱绻申前寄……拓文寄我佩琼玖，传观诧绝张（芑堂）陆（丹叔）陈（伯恭），林侗所蹏尚不逮，钱子之妒非无因"等句。

[29] 王昶辑：《金石萃编》（《续修四库全书》第609

[30] 王复：《秦长生无极瓦枕歌》条，见阮元辑：《两浙𫐒轩录》（《续修四库全书》第1684册），卷三十七，页28。

[31] 程敦原辑、朱克敏重装：《秦汉瓦当文字》，页8。

[32] 黎简：《五百四峰堂诗钞》（《续修四库全书》第1474册），卷二十四下，页27—29，《赵明府渭川以汉瓦当一枚及朱拓瓦当文三十欵装十轴，益以钱氏题识二轴见寄，为作歌》条（1794）。

[33] 程敦原辑、朱克敏重装：《秦汉瓦当文字》，页8。

[34] 钱坫著《汉瓦图录》，见陈直：《文物》1963年第11期，页19—43。此外，钱泳据程敦及申兆定所拓本，录出各家所藏瓦当，虽无拓本图样，亦可作为参考。见钱泳：《履园丛话》（《续修四库全书》第1139册），卷二，页11—18。

[35] 程敦原辑、朱克敏重装：《秦汉瓦当文字》，页11。

[36] 程敦原辑、朱克敏重装：《秦汉瓦当文字》，页162、268。

[37] 王昶：《春融堂集》（《续修四库全书》第1438册），卷四十四，页15，《跋伊墨卿藏汉并天下瓦当砚图》条。

[38] 毕沅等：《乐游联唱集》（香港中文大学图书馆藏善本），卷上，页11下，《周智鼎联句》条。关于智鼎拓片，可参考李朝远：《智鼎诸铭文拓片之比勘》，《上海文博论丛》2009年第1期，页6—13。

[39] 钱坫：《十六长乐堂古器款识考》（《续修四库全书》第901册），自序。

[40] 武亿撰、王复续补：《偃师金石遗文补录》（《续修四库全书》第913册），钱坫叙，自署"嘉庆二年（1797）六月六日，钱坫书于乾州官舍浣花拜石轩。"

[41] 钱坫：《浣花拜石轩镜铭集录》，载于陈乃乾辑：《百一庐金石丛书》（1921），第5册，本书页首。

[42] 钱坫：《浣花拜石轩镜铭集录》，载于陈乃乾辑，《百一庐金石丛书》，第5册，本书页首。

[43] 彭蕴章：《松风阁诗钞》（《续修四库全书》第1518册），卷十二，页19，《题钱献之篆周武王十七铭》条。

[44] 钱坫：《十六长乐堂古器款识考》（《续修四库全书》第901册），卷三，页21。

[45] 钱坫：《篆书立轴》，1797年补题，图见《朵云轩2010秋季艺术品拍卖会古代书画专场》。

[46] 江藩：《国朝汉学师承记》（《续修四库全书》第179册），卷三，页18—19；吴修编：《昭代名人尺牍小传》（《清代传记丛刊》第31册；台北：明文书局，1985），卷二十四，页2。

[47] 包世臣：《小倦游阁集》（《续修四库全书》第

1500册），卷三正集三，页416—417，《钱献之传》条；潘奕隽：《三松堂集》（《续修四库全书》第1461册），文集卷四，页19—20，《陕西乾州州判钱献之传》条。

[48] 孙祥庆、半知：《一方记载古代文人相知相遇故事的端砚——清代钱坫、伊秉绶、阮元砚铭考》，《东方收藏》2010年第9期，页66。

[49] 杨芳灿：《芙蓉山馆全集》（《续修四库全书》第1477册），诗钞卷七，页3—4，《喜钱三献之过平凉，阻雨小住，次日游柳湖书院，即事赋赠》条。此诗未署年月，因杨芳灿于戊午（1798）署甘肃平凉府知府，己未（1799）春卸平凉府事，署宁夏水利同知，故推为1798。有关杨氏履历，见杨芳灿：《芙蓉山馆全集》诗钞卷七，页12—14，《庚申四月余将北上留别兰州僚友兼寄二弟一百韵》条（1800）；杨芳灿编、余一鳌续编：《杨蓉裳先生年谱》（《北京图书馆珍本年谱丛刊》第120册），嘉庆三年、四年，页25—26。

[50] 洪亮吉：《遣戍伊犁日记》，见周轩、修仲一选注：《洪亮吉新疆诗文》（乌鲁木齐：新疆大学出版社，2006），页41；洪亮吉：《更生斋集》（《续修四库全书》，第1468册），诗卷一，页6，《逢人入关，即寄胡安西纪谟、杨灵州芳灿、庄邠州炘、钱华州坫四刺史》条（1799）。

[51] 赵希璜：《四百三十二峰草堂诗钞》（《续修四库全书》第1471册），卷二十二，页6；卷二十四，页13，《杨蓉裳芳灿员外自兰山过邺，阻雨招集衙斋，用其〈喜献之过平凉阻雨小住次日游柳湖书院即事赋赠〉原韵，寄怀献之，兼呈蓉裳》条（1800），《岁暮怀人》条（1801）。

[52] 赵希璜：《四百三十二峰草堂诗钞》（《续修四库全书》第1471册），卷二十四，页2，《寄怀钱献之同年》条（1801）。

[53] 赵怀玉：《亦有生斋集》（《续修四库全书》第1469册），诗卷三十，页6，《题枯槎倚肘图（并序）》条（1814），宋翔凤次韵。诗又见宋翔凤：《忆山堂诗录》（清嘉庆二十三年刻道光五年增修本），卷七，页8，《关中呈赵味辛丈怀玉兼题病槎倚肘卷子即用元韵五首》条（1814）。

[54] 王昶：《春融堂集》（《续修四库全书》第1437册），卷二十四，页5—7，《九月八日，吴司成谷人、陈太守桂堂、张司马古余（敦仁），枉顾留饮兰泉书屋，兼示映漘、献之同人三君》条（1802）；朱文藻：《嘉庆壬戌（1802）重阳前一日，松江太守张古余（敦仁），同郡人陈太守桂堂（廷庆）、钱唐吴祭酒谷人（锡麒）、嘉定钱州判献之（坫）谈燕于兰泉书室，庵少寇有诗命和，因成四律以纪事》条，见王昶辑：《湖海诗传》（《续修四库全书》第1626册），卷三十八，页37—38。

[55] 刘嗣绾：《尚䌹堂集》（《续修四库全书》第1485册），诗集卷三十五，页8，《戏赠钱献之（钱精小学工篆书右手疲辄用左书尤妙）》条（1803）。

[56] 彭兆荪：《小谟觞馆诗文集》（《续修四库全书》第1492册），诗集卷八，页4—5《钱献之州倅坫归渔图》条（1804）。

[57] 钱泳：《履园丛话》（《续修四库全书》第1139册），卷十一，页1—2。

[58] 钱坫：《与黄小松书一》条，见陈鸿森：《钱坫遗文小集》（《中国典籍与文化论丛》第12辑），页272。原载《黄小松友朋信札》，清抄本，中国国家图书馆藏。

[59] 钱坫：《致杨芳灿信札二首》条，见佚名选：《清儒尺牍·芙蓉山馆师友》（台北：广文书局，1972），卷下，页43。

[60] 赵希璜：《四百三十二峰草堂诗钞》（《续修四库全书》第1471册），卷十二，页8，《孙毅斋大令来邺得关中旧同事消息有感》条（1794）。

[61] 钱泳：《履园丛话》（《续修四库全书》第1139册），卷六，页20—21，《十兰判官》条。

[62] 洪亮吉：《更生斋集》（《续修四库全书》第1468册），诗续集卷一，页28，《何所行乐十六章（甲子冬孟，将游狼山，道出邗沟，友人方孝廉本、储明经润书、韦进士佩金、宋博士葆滈等，日偕出游，皆三十年前老友也。临别爰作何所行乐十六章以贻之）》。

[63] 吴修编：《昭代名人尺牍小传》（《清代传记丛刊》第31册），卷二十四，页2。

[64] 钱泳：《履园丛话》（《续修四库全书》第1139册），卷十一，页2，《小篆》条。

[65] 包世臣：《艺舟双楫》（《续修四库全书》第1082册），卷五，页24—26，《国朝书品》条（1824）。

[66] 康有为：《广艺舟双楫》（《续修四库全书》第1089册），卷二，页17，《说分第六》条。

[67] 张惠言：《茗柯文补编》（《续修四库全书》第1488册），卷上，页21，《跋邓石如八分书后》条；包世臣：《小倦游阁集》（《续修四库全书》第1500册），卷三正集三，页414—416，《完白山人传》条。

[68] 张惠言：《茗柯文补编》（《续修四库全书》第1488册），卷上，页42—43，《与钱鲁斯书》条。

[69] 包世臣：《艺舟双楫》（《续修四库全书》第1082册），卷五，页2，《述书上》条。邓石如于1802年为包世臣刻"先生之风山高水长"朱文，印款："完白翁印赠世臣弟子玩"，见刘正成主编：《中国书法全集·67·邓石如》（北京：荣宝斋，

1995），页295。

[70] 包世臣:《小倦游阁集》(《续修四库全书》第1500册），卷三正集三，页416—417，《钱献之传》条。

[71] 张舜徽:《讱庵学术讲论集》(长沙：岳麓书社，1992），页824，《养怡堂问答》条。

[72] 包世臣:《小倦游阁集》(《续修四库全书》第1500册），卷三正集三，页415，《完白山人传》条。

[73] 张原炜:《鲁庵仿完白山人印谱叙》，载于穆孝天、许佳琼编:《邓石如研究资料》(北京：人民美术出版社，1988），页290。

[74] 张原炜:《鲁庵仿完白山人印谱叙》，载于穆孝天、许佳琼编:《邓石如研究资料》，页290。

[75] 包世臣:《小倦游阁集》(《续修四库全书》第1500册），卷三正集三，页414—416，《完白山人传》条。

[76] 龚自珍:《龚自珍全集》(上海：上海人民出版社，1975），第8辑，页436—437。

[77] 张舜徽:《爱晚庐随笔·艺苑丛话》(武昌：华中师范大学出版社，2005），页415，《钱坫书》条。

[78] 张舜徽:《讱庵学术讲论集》，页822，《养怡堂问

[79] 张舜徽:《讱庵学术讲论集》，页832，《养怡堂问答》条。

[80] 曾燠:《赏雨茅屋诗集》(《续修四库全书》第1484册），卷20，页11，《张子絜荐桼乌头飞白歌》条。

[81] 张舜徽:《爱晚庐随笔·艺苑丛话》，页414—415，《邓石如书》条。张舜徽:《讱庵学术讲论集》，页823，《养怡堂问答》条。

[82] 张舜徽:《爱晚庐随笔·艺苑丛话》，页414—415，《邓石如书》条。

[83] 沙孟海:《近三百年的书学》，载于《沙孟海论书文集》(上海：上海书画出版社，1997），页61—62。原载《东方杂志》第27卷第2期（1930），1984年修订。

[84] 《戴延仲书学钱献之》条，见徐珂编辑，无谷、刘卓英点校:《清稗类钞选·文学，艺术，戏剧，音乐》(北京：书目文献出版社，1984），页218。

[85] 有关"前碑派"的讨论，见黄惇:《康乾时期的扬州书坛、扬州八怪与徽商》，载莫家良编:《书海观澜——中国书法国际学术会议论文集》(香港：香港中文大学艺术系、文物馆，1998），页163—174。

邓尔雅书法论叙

在近代书法史上，东莞邓尔雅（1884—1954）是卓然有成的广东名家，其篆书精妙绝伦，功力之深，格调之高，时人鲜能抗手。在以往有关邓尔雅书法的讨论中，文章固然并不缺乏，近年更有专书面世，所论颇为翔实。[1]虽然珠玉在前，惟部分课题似还有进一步探讨之余地，且邓尔雅的传世小学著作《文字源流》至今依然甚少参用，故本文试从书学与小学的角度，论析其书风与用字的特点，冀可为邓尔雅书法的研究，收补阙拾遗之效。[2]

一、书学与书风

邓尔雅书法以篆书最胜，故论其书法，亦必以其篆书为焦点。回顾广东书坛，清代以前并无篆书名家，至清中叶后始有黄子高（1794—1839）与陈澧（1810—1882）善于写篆。黄子高年寿虽短，但篆书之名甚著，其篆法尤得晚清康有为（1858—1927）揄扬称颂。[3]邓尔雅于《文字源流》中曾提及黄子高，谓："近人著作，粤黄子高，续卅五举，篆法简明"，认为《续三十五举》是"初学必须"的参考。[4]至于陈澧，乃一代学术大儒，时有"岭南皓月"之誉，不仅学问赅博，篆书成就亦高，有论者谓其篆书于"情韵"上，远胜黄子高，所言甚是。[5]对邓尔雅来说，陈澧既是"异邑同郡"的先贤，更是其治学的祖师前辈，盖何藻翔（1865—1930）是陈澧的再传弟子，邓尔雅则曾于广雅书院问学于何氏，故邓氏实为陈澧门下三传。[6]邓尔雅曾述陈澧云："经史文外，天文地理，数学律吕，小学金石，古音声韵，篆分摹印，无不谙究""东塾博学，颇似杜甫，残膏剩馥，沾丐后人，小的沐恩，门下三传，然称走狗，仍愧未能也"，对陈澧的学问钦佩不已，尊敬之情，溢于言表。[7]又曾说："东塾之学，无门户见，必本师说，深恐他歧。《东塾笔记》有一则云：'余无他长，但于某事，知有某书，可以检视，必有所开，即便札记'。小子不敏，窃效其法，目前烂熟，亦先翻书。"[8]可见其治学态度与方法，深受陈澧影响。

邓尔雅虽自谓"未能领会"陈澧赅博的学问，但他亦如陈澧般精通小学金石、篆书摹印，个中师道与乡邦的传承意义，可谓不言而喻。

邓尔雅并无专门论书之作，但其《文字源流》虽是小学著述，亦兼及书法，其中第三册所论尤多，对了解其书学殊有裨益。在谈论笔法时，他点评清代篆书家如下：

> 今小篆法，始邓石如，湿笔铺毫，布白合度，拟汉碑额，得垂露意，刚健阿那，允推神品。金文笔法，始吴大澂，审释彝器，眼学丰富，临移精拓，如刻如铸，庄严浑厚，意与古会。介其中者，乃伊秉绶，径以缪篆，写隶作印，近似夏承，省却波磔，少室石阙，三公山碑，张迁碑额，布白特健，得��扁意，鼎足而三。惟吴门下，黟黄士陵，近淑完白，上追三代，鼓币竟陶，冶为一炉，已青于蓝，可殿有清，殷契出土，惜黄未见，可与周金，调和为之。[9]

邓石如（1743—1805）、吴大澂（1835—1902）、伊秉绶（1754—1815）鼎足而三，黄牧甫（1849—1908）添列殿军，邓尔雅所服膺者，以此四家为最。邓石如篆书位列神品，并不意外，盖清代后期以来，邓石如已广被尊为篆书宗匠，地位超然。邓尔雅于"今小篆法，始邓石如"句下补注曰："完白山人……始究古法，不翦不烧，直以湿笔，信手作篆……子名传密，外孙王氏名尔度者，门下则有吴氏熙载，皆似石如，后此胡澍及徐三庚、赵之谦等，都用湿笔"。可见邓尔雅推崇邓石如湿笔之法，认为此法一改以往写篆翦毫烧毫的陋习，不仅重拾古法，更为清代书坛开拓门径，复兴篆书。[10]事实上，邓尔雅对于前人以翦毫烧毫之法，以求工整停匀，并不苟同，尝于论小篆时曰："后人于此，翦毫烧末，虽匀弗润，似肥带枯，仅宜匠心，施以机械"；又说："按党怀英弦束毫末，翦令微秃，吾丘衍云，灯火烧过，仅胜于翦。小学金石，有清极盛，乾隆书家，仍依旧贯，往往焦枯，次弱生硬。"[11]乾隆时期如钱坫（1744—1806）、洪亮吉（1746—1809）、孙星衍（1753—1818）等篆书名家，笔画纤细工整，有传或是烧毫所致，此类篆书，决非邓尔雅所能接受。[12]

陈澧曾于《摹印述》中指出玉箸为"篆书正宗"，且其个人学书，亦是以《琅琊台刻石》为范本，紧守秦篆"均齐严整"之美（图1）。[13]邓尔雅对《摹印述》极

为推崇，一生写篆亦依玉箸传统，但对秦代小篆的工整匀称却颇有异议。[14]他认为小篆"每字布白，银钩玉箸，等画棋局，工整近滞，纤巧易弱，能品已难，无论神逸"；相反，"汉时篆隶，虽曰并行，但只金石，题署用篆，故其碑额，收笔垂露，多姿仍劲，避秦病也"。[15]故从汉碑篆额，邓石如能重现垂露笔法，伊秉绶能得布白歪扁之妙，皆非纯习秦篆所能比拟。此外，吴大澂学金文，得其笔法，其字遂"庄严浑厚"，所论亦是针对清人写篆流于纤弱之弊。邓尔雅亦指出"商周彝器，全篇布白，此其章法，从大处看"，不像小篆只重每字布白的工整，故写篆实应参以金文，甚至可与新出土的甲骨"调和为之"。[16]时代嬗递，随着甲骨金石的发现，邓尔雅于学篆之道，已非陈澧时所能比拟。

陈澧论书，曾谓"作篆以雅正为尚，李阳冰谦卦奇形迭出，殊不足尚，至梦英十八体之恶劣，更不待言"。[17]身为东塾门下三传，邓尔雅亦大体承传此观点，故尝评徐三庚（1826—1890）仿《天发神谶碑》时云："但徐姿态，阿那太甚，不如石如，为适中耳"，亦不满赵宧光（1559—1625）的草篆，谓："明赵宧光，创草篆体，飞白笔法，而写汗简，科斗文形，剑拔弩张，凌厉太甚，未免近俗。"[18]然而，正如他对小篆的批评，邓尔雅亦不欣赏"工整近滞"的篆书，故他赞赏邓石如"刚健阿那"、伊

图1　陈澧《白月方壶七言联》，篆书，各244厘米×36.5厘米，东莞市博物馆藏

图2 邓尔雅《独立一洒七言联》，1924年，篆书，各138厘米×22.6厘米，香港中文大学文物馆藏

秉绶"得歪扁意"。就"斜扁"一词，邓尔雅特指出："李说写篆，斜扁最难，卓见定语，千古不磨……扁匾本字，斜歪本字，歪匾云者，笔法精进，似歪非歪，似匾非匾，大巧若拙，姿势自然。"[19]不难理解，这"大巧若拙，姿态自然"的境界，亦正是邓尔雅作篆所追求的理想。

纵观邓尔雅的传世篆书，端庄娴雅，息气温纯，既无故作婀娜或剑拔弩张的俗态，亦不流于排算或机械般的规矩整饬，正是以"雅正"为基调。在用笔上，大体依玉箸传统，故笔画匀称，然湿润厚健，并无乾嘉学者书家枯干纤细之病。藏于香港中文大学文物馆的《独立一洒七言联》（图2），是邓尔雅甲子（1924）正月书赠外甥容庚（1894—1983）之作，笔画匀称遒劲，正是玉箸正宗；同年十月的《已晚就中七言联》（图3），则是香港北山堂菊花会雅集时挥毫所书，风格相近，惟隐现垂露之笔，从中可见邓石如的影响。[20]在布白上，以小篆为基础，参以商周秦汉古器文字，加以融会，故能于平正中见参差，得自然之趣。曾有论者评邓尔雅云："其篆，合大小篆一炉冶之，而以小篆为主，改大篆而就小篆，此适与吴大澂、黄牧甫相反。黄以大篆为主，改小篆而就大篆。其和谐处，较吴黄尤胜，故其篆书能自辟蹊径，不为时辈所囿。"[21]此言颇有见地，盖大篆的布白，正是邓尔雅避免篆书流于刻板的关键。传世所见邓尔雅所写篆书《千字文》

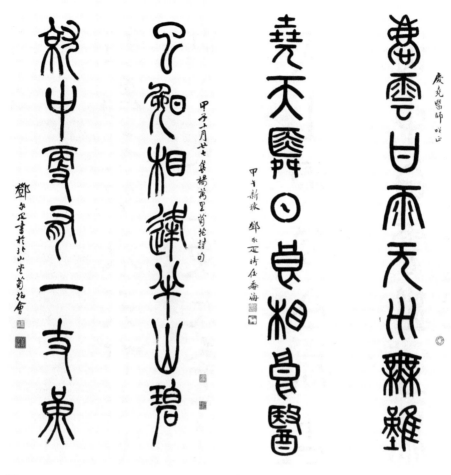

图3

图4

图3　邓尔雅《已晚就中七言联》，1924年，篆书，各111.8厘米×25.4厘米，北山堂藏

图4　邓尔雅《庆云尧天八言联》，1954年，篆书，各124.5厘米×31.8厘米，莫氏家族藏

与《兰亭序》，所用大篆书体甚多。[22]至于较常见的篆书楹联，亦多大小篆并用。以《庆云尧天八言联》（图4）为例，此联是为香港名医莫庆尧（1923—2010）而书，时为甲午（1954），已是晚年老笔，依然是玉箸本色，唯笔画更为融畅浑厚，有黄牧甫笔意，全联以小篆书写，掺以"庆""日""良"字等大篆，顿然平添变化，古趣盎然。

　　邓尔雅的篆书中，另有一类名为反正篆或反正体者，却反其道而行，字体结构左右相同，正反如一，全无错落参差，极平正对称之能事（图5）。此种反正篆的

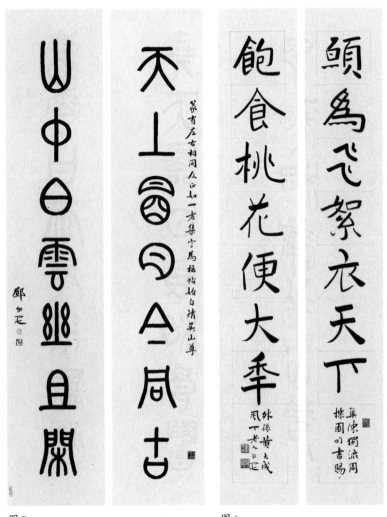

图5

图6

图5　邓尔雅《天上山中七言联》，篆书。
图6　邓尔雅《愿为饱食七言联》，行楷书，各135厘米×22.2厘米。

书写或始自吴融（1755—1821），因制玻璃联子，为求两面观看均表里如一，故特造篆书联句"金简玉册自上古；青山白云同素心"及横额"幽兰小室"。[23] 邓尔雅曾说："清乾嘉间，吴融取篆，左右相同，表里若一，集为楹帖，或写缪篆，取材尤易，名反正体，如登泰山，而小天下，入门大喜，常生太平。信有奇文，妙手偶得，费时费力，仍未必获，抽黄对白，妃紫俪朱，嘉耦自成，相与庆幸。"[24] 可见对邓尔雅来说，反正篆乃是一种文字结构的游戏，要成联文，固然难以随手拈来，更

往往令人搜索枯肠，殊为不易。邓尔雅的传世反正篆楹联，所见者不少，除了图5的"天上明月今同古；山中白云幽且闲"外，还有"云在山中自来去；风行水上亦文章""开门登堂，四坐大喜；普天率土，十雨五风""晋至小康大同世；主兹商甲周金文""朱明洞里得灵草；白玉壶中弄水晶""南无宜示普门品；上乘同希自在天""高朋四坐东南美；大吉六爻上下同"等。[25]此类篆书旨在表现古文字形体之趣，有论者以之为"接近工艺美术的创作"，并担心"书法的艺术感染力将大打折扣"，未免是有点失焦过虑了。[26]

邓尔雅的楷书及行书，亦风格鲜明（图6）。一般认为，其源出自邓承修（1841—1892），晚年参以黄道周（1585—1646）、倪元璐（1593—1644）。[27]另有一说则较少学者引用，亦可参考："东莞邓尔雅……工书，尤精于篆，行楷早年学邓承修，晚宗王右军，榜书则杂颜平原，自言书家晚年必写王，写颜则厚润，可增福泽云。"[28]从传世书迹所见，邓尔雅固然有临写王书如《圣教序》《兰亭序》之作，不少作品亦带有黄道周甚至钟繇（151—230）的笔意，但若论风格之接近，当推邓承修无疑。邓承修是归善（今广东惠阳）人，为官不畏权贵，有"铁面御史"之誉，书法瘦硬清健，于粤地声名甚著，邓尔雅以之为学书典范，自有其乡邦因素存在（图7）。传世《邓尔雅书临〈兰亭序〉真迹六种》之中，第一种为篆书，第二种即为仿邓承修，其题识曰："曾见铁香宗丈临兰亭，瘦硬通神，每欲仿之，未能有些子似之"，透露出仰慕之情。[29]又传世有两册邓尔雅的《书法杂稿》（图8），是示范不同书风书体的课稿，上册开首者，即为仿邓承修书风的一首唐代五言诗，亦足反映邓承修的重要地位。在邓尔雅眼中，邓承修书法除"瘦硬通神"外，更有另一过人之处："但书家中，又别一派，篆分草楷，合而为一，最后梦见，仍属钟王。明黄道周、清湘道人、粤陈恭尹、清伊秉绶、邓铁香丈，神采各异。"[30]观邓承修楷行书，确带有几分篆意，邓尔雅偏好其书风，无疑亦是重视篆分古法所致。

二、僻字与别字

对治小学金石的书家来说，书法不应只讲笔法，更须兼顾字学，故邓尔雅尝慨叹笔法与字学于晋唐时已"一涂分歧"："过庭书谱，旁通二篆，俯贯八分。晋唐尚草，兼临篆分，意在笔法，非求甚解，千百年眼，笔法字学，一涂分歧，晋唐以来，

图7　邓承修《自提聊为七言联》，行楷书，各133.5厘米×29.2厘米，香港艺术馆藏
图8　邓尔雅《书法杂稿》（局部），香港中文大学文物馆藏

妙于笔法，而不通字学者多矣。"[31] 书体之中，篆书尤应讲究字学，盖不通六书，篆字难免出现谬误，即使紧依《说文解字》（以下简作《说文》），问题也在所难免，因许书问题甚多，不宜尽信。邓石如虽是清代篆书一代宗师，但在生前未享盛名时，还不免受精通小学的钱坫评其书法"不合六书"。[32] 邓尔雅一生推崇邓石如，但二人最为相异之处，在于完白并非古文字学者，而邓尔雅则有"小学专家"之称。[33] 故论邓尔雅书法，不能只观笔法，而无视背后的字学工夫。

　　邓尔雅小学修为深厚，其《文字源流》洋洋数十万言，可以为证。据其自述，六书之中，他最重"形事"，从溯源、引申、析疑、考证，并利用出土材料，辨正错误，颇有所得：

> 鄙见六书，偏重形事，当考原委，求所以然。先索朔说，意与古会，展转附注，乃至引申，触机悟入，疑义与析，期不穿凿，否则宁阙，旧说是者，未敢谓非，其有乖谬，如哽欲吐，举一反三，援甲证乙，真迹出土，排沙简金，复次名词，相承误会，积非成是，颇有辨正，更改舛错，裨补疏遗，人十己千，万一得之。[34]

然而以考古真迹进行文字辨正，却须有严谨的态度、周详的方法，故邓尔雅进一步阐述其中要处：

> 殷周至秦，千载递变，获见真迹，证左足征。然治小学，不容拘泥，竟将秦篆，以绳商周，尤巨偏执，甲骨彝器，谓许皆非，拟废说文。必先熟习，小篆结构，明六书例，以为根柢。先审形谊，事意声注，次及其余，引申假借，上溯前代，语究异同，会最比属，援据参考，综合密切，剖析精微，既通其变，始能辨正。[35]

数十年夙夜匪懈，邓尔雅于文字研究既深，遂能于书法上重现字学的重要。事实上，其篆书最大特色，不在于笔法，而在于对字形的驾驭能力。小篆固然是根柢，甲骨钟鼎、石刻古玺等，亦皆是入书的材料。邓祖风（1935年生）回忆其父邓尔雅的篆刻时，曾指出他"刻印首重'配字'"，并喜"寻找少见、少用的僻字以入印"。[36]邓尔雅书印相通，写篆书亦喜僻字，唯他选用的僻字皆有所本，合乎小学原则，并非为标奇立异而向壁虚构。

从邓尔雅的传世篆书中，不难发现有结构独特、造型少见的字。这类僻字与小学修为相关，以下仅举数例，以资说明：

1.《麟凤草木八言联》（图9）：联文"麟凤相随，游观沧海；草木嘉茂，寿如松乔"，乃集汉代术数书《焦氏易林》字句而成。[37]书体主要为小篆，而"麟""游""喜"等字则为大篆，大小篆相杂，是邓尔雅作品的特点。然而，将上联的"随"字写成"隓"，却不常见，且字典中此二字无论字义与读音皆不相同。邓尔雅曾论古人避讳时谓"后隋文帝，恶随为走，去辵成隋……而隋似堕，仍非吉语"，认为"隋"为"随"之省，故二字可通用。[38]而"隋"通"堕"，"隓"则是"堕"的

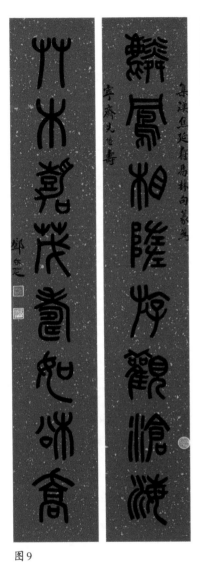

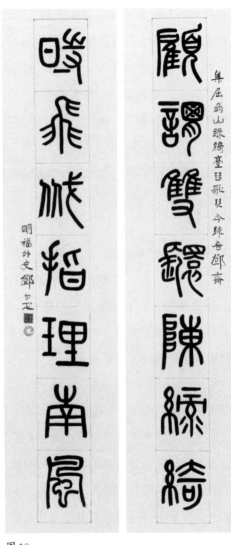

邓尔雅书
"随"字

邓尔雅书
"纤"字

图9　　　　　　　　　　图10

图9　邓尔雅《麟凤草木八言联》，篆书，各120厘米×20.5厘米

图10　邓尔雅《顾谓时飞七言联》，篆书，各133.5厘米×30厘米

本字，故"随"与"隓"可互通。[39]邓尔雅以"隓"代"随"，颇为常见，例如在1935年为冯师韩（1875—1950）《半亩竹园随笔》所书的封面题署，即是如此；又如篆书《兰亭序》，"随"字出现了两次，皆写成"隓"；篆书《千字文》中"夫唱妇随"的"随"字，亦作"隓"。[40]

　　2.《顾谓时飞七言联》（图10）：联文"顾谓双鬟陈绿绮；时飞纤指理南风"，

乃集屈大均（1630—1696）诗句而成。[41]下联中的"纤"字省去大部分笔画，只剩下左从右戈，成"烖"。"纤"与"烖"，于《说文》分别入"纟"部与"戈"部，为两个不同的字，然《说文》（大徐本）于"烖"条下云："绝也。一曰田器。从从持戈。古文，读若咸。读若《诗》云'撍撍女手'（臣铉等曰：烖，锐意也，故从从。）"《说文解字注》中"纤"字下云："纤，《魏风》：'掺掺女手'，《韩诗》作'纤纤女手'。《毛传》曰'掺掺犹纤纤也。'"[42]可见在形容女手之美时，"烖""撍""掺""纤"四字意通。邓尔雅曾论"烖"字，认为解作锐细之意诸字，如鑯、孅、撍、櫼、签、瀸等，"皆烖引申"，并指出《说文》释"烖"为"田器"实误。[43]"纤"字通作"鑯"，亦有锐细意，故亦是由"烖"引申而来，可写作"烖"。又邓尔雅曾说"……如尖作烖，如歪作斖……字废遂僻"，说明被"尖"取代后，"烖"（即"烖"）变成了僻字。[44]

3.《别有但开七言联》（图11）：联文"别有狂言谢时望；但开风气不为师"，乃集龚自珍（1792—1841）诗句而成。[45]书体大小篆兼用，其中如"时"的写法为《说文》所载之古文，"望""为""师"等字出自鼎彝，"狂"字见于古玺，"别"字则采用重八的异体字。全联之中，以上联"谢"字的写法最不寻常。此字形固非小篆，亦非金文，实出于甲骨。罗振玉（1866—1940）将之释为"谢"字，认为："卜辞诸谢字，从言从两手持席，或省言，或省两手，知为手持席者。"[46]对于此字形是否为"谢"字，其他甲骨学者颇有异议，认为应释为"寻"。[47]邓尔雅以之作"谢"字，应是承罗振玉之说。同联中另一少见的字形，是下联的"为"字。此字形主要见于东周时晋、楚系文字，其法是省略了"象"，成为两画，东周左师壶中的"为"字即如此。[48]邓尔雅谈省文时，即举此"为"字为其中一例，说明"省文两画，始于晚周"的文字演变现象。[49]

4.《定是细谈七言联》（图12）：联文"定是香山老居士；细谈苏米旧时踪"，乃集苏轼（1037—1101）与周伯琦（1298—1369）诗句而成。[50]书体主要为小篆，其中将"踪"写作"蹤"，以"蹤"为正"踪"为俗之故；将"苏"字写作"穌"，则以二字相通而后者较古之故。[51]然而，将下联的"米"字写成"芈"，却最为特别。其实如此书写米字，在邓尔雅的书法中并非孤例，如其一帧篆书联"柳子厚文章多六法；米南宫书画为一家"与行书《录倪云林诗轴》中"醉墨依稀似米颠"句，所书米字亦是如此。[52]邓尔雅以"芈"为"米"的原因，可见其于对甲骨文"芈"字

邓尔雅书"谢"
与"为"

邓尔雅书"米"

图11　　　　　　　　　　　图12

图11　邓尔雅《别有但开七言联》，1939年，篆书，各135厘米×21.4厘米
图12　邓尔雅《定是细谈七言联》，1934年，篆书，各133厘米×21.5厘米

的分析，盖他认为"卜辞此字，疑楚国本名芈，后乃改名楚，而以楚为姓"，并谓此
字经隶变后，讹作"米"字，又举米芾为例，指出"米南宫有'火正后人'印文，
以此，祝融官火正，楚其后也。"[53]邓尔雅在其《文字源流》中，亦提及"芈"字本
为国名，后隶变后变成"米"字："《六书通》云，刘为国姓，而有杀义，特制刘字，
巧用于忠，按《诗·王风》，国名作留，如鄦改许，如邾改徐，如鄲改谭，如郯改谈，

如爰改袁，如鄄改董，如芈改米，如鄨改叶，如谢种祦，皆是汉隶。"[54]可见邓尔雅书米芾（1051—1107）的姓氏时，喜写成"芈"，有其小学依据。[55]

以上数例，大体可见邓尔雅糅合甲骨金文于小篆的特色。在书写上，邓尔雅将大篆写得略为修长，以配合小篆端庄之美，但大篆结构参差错落的本质，又为作品带来意想不到的古趣。更重要者，是僻字的特殊结构，不仅避免了乾嘉学者篆书家缺乏变化的字形，更让书法得以寄寓小学金石的深邃学问。

陈澧曾于《摹印述》中说到用字的原则："小篆之有《说文》，犹楷书之有《康熙字典》。《说文》所无之字，作小篆不可用，犹《字典》所无之字，作楷书不可用也。《说文》虽无而小篆碑版有之，则亦可用，犹《字典》虽无而楷书碑版有之，亦可用也。小篆碑版之字，不尽合《说文》，作篆者可仿之，犹楷书碑版之字，不尽合《字典》，作楷者可仿之也。"[56]此观点虽是论印，但对邓尔雅的书法用字，亦颇有影响。以篆书《千字文》为例，邓尔雅于题识中云"篆仿黄牧甫丈，参以古籀，凡通假异体，皆遵小学家言"，并说其中"勒碑刻铭"的"铭"字，本字作"名"，但因前文已有"名"字，为免重复，故依唐人碑版从言写成"詺"；而不取汉隶从金作"铭"，是因要避先祖讳之故，并进一步解释云："虽有临文不讳之义，但记陈东塾先生《摹印述》有云，《说文》所无字，见于碑版者亦可用。"[57]故取"詺"而不取"铭"，既可避讳，亦符合陈澧碑版异构可用的主张，可谓用心良苦。

邓尔雅既重字学，其书法遂时常出现篆书异体与楷书别字，字形变化之多，往往令人目不暇给。[58]他在篆书《兰亭序》后识曰：《兰亭》草书，形无重复，'之'字二十，'和畅'各二，最显易见，今写篆文，参以古籀，亦仿其例。"[59]其实除了"之"字和"和畅"二字外，其他如"所"字出现了七次，"一"字七次，"以"字六次，"也"字四次，邓尔雅对于每一重复出现的字，写法皆有差异，或见于结构布白，或见于笔画形态，可说是奇趣横生。至于楷书别字的运用，最具代表性者当属《心经》无疑。传世所见其立轴楷书《心经》有数帧，其中两帧即巧用别字（图13、图14）。由于《心经》重复的字甚多，要避免字形写法相同，难度甚高。例如"无"字出现二十次，"不"字九次，"是"字九次，"罗"字八次，要每字相异，实在谈何容易。香港中文大学文物馆藏有一册《心经别字》手稿（图15），是邓尔雅根据六朝碑版录写而成的，将两轴《心经》与此册相对照，可知轴中的别字，实是苦心孤诣的成果。可以说，甲骨鼎彝是邓尔雅写篆的丰富资源，六朝碑版则是其楷书的重

图13　邓尔雅《心经》，1935年，楷书，94.5厘米×43厘米，东莞市博物馆藏
图14　邓尔雅《心经》，楷书，各130厘米×32厘米

要参考，两者书体虽异，但个中重视字学的精神，并无二致。

有论者曾评邓尔雅的篆刻，谓"篆刻审美艺术中的'古''雅''趣'，他得到了'雅'和'趣'却失掉了'古'"，认为"失掉的是传统篆刻中深邃的意蕴和对笔意、笔势的表达"。[60]此观点以"笔意、笔势的表达"来看古意，令人不敢苟同，盖古意并非只看笔画形式上的金石味，文字背后的小学功夫，更能让人细味

邓尔雅《心经》中形态各异的
"无"与"不"

图 15　邓尔雅《心经别字》手稿
（局部），香港中文大学文物馆藏

源自甲骨金石的深邃意涵。邓尔雅的篆刻与篆书相通互补，论其书法的古意，亦可作如是观。

余话

　　1948 年 12 月 10 日至 12 日，"岭南五金石名家篆刻书法展览会"在香港思豪酒店举行，参展者为邓尔雅、卢鼎公（1904—1979）、冯康侯（1901—1983）、林千石（1918—1990）、冯师韩。当时报章有专刊报导，于介绍邓尔雅书法时无不以其篆书为焦点，如"尔雅篆法，凝重闲逸，韵隽神清，久为世人推赏""他的篆书称誉于全国，为邓完白之后第一人""其篆书娴雅端秀，昌硕以后无出其右者"，评价甚高。[61] 无疑此类配合展览的评语，必属美言，但邓尔雅书法以篆书最为时人称道，却是不争的事实，故后来亦有"近世以小篆名家者，罕与其匹"之论。[62] 邓尔雅是治小学金石的书家，其篆书笔法与字学兼备，前者关乎书艺，后者关乎学问，评其书法成

就，实须两者兼顾，缺一不可。邓尔雅于1922年移居香港，在此弹丸之地，书坛声望与影响力自当远逊吴昌硕（1844—1927），更遑论邓石如，此可说是时势使然。若就粤地书坛而言，邓尔雅的篆书成就，实已超越陈澧，故说"近世以小篆名家者，罕与其匹"，并非溢美之言。

邓尔雅亦精篆刻，其印名甚至较其书名更响。在《岭南书法史》中，邓尔雅先出现于第六章"民国时期的岭南书法"中，但作者称其为"广东近代篆刻家"，并将其生平论述置于第十章"岭南的篆刻"之内。[63]又如《南社书家点将录》一书，亦是以书法为主题，然于第三章"南社的书法家"的邓尔雅部分，虽谓邓氏书法篆刻"旗鼓相当"，但却是先论篆刻而后书法，其陈述方式可反映邓尔雅的书名多少为其印名所掩。[64]然而，郑春霆（1906—1990）于《广东近代画人传略》中云"论者谓尔雅写篆第一，篆刻次之……亦持平之论也"，则又似反映时人以其书法较篆刻优胜。[65]邓尔雅篆刻成就非凡，已毋庸置疑，然其书法与篆刻，何者成就较高？考郑春霆所引之论，应出自李健儿（1895—1941）的《广东现代画人传》，书中谈到作者自己与邓尔雅母兄及黄鲁逸（1869—1926）、苏守洁（约1895—约1935）时常豪饮达旦，并曰："尔雅自言，少年时亦能饮酒七八斤，后乃不饮。所学写篆第一，刻印第二，其余小学隶分金石诗画，皆略窥一二而已。"该书旧式直排，只用句号断句，引文不加引号，就此数言的语气来看，若加以细味，似觉有自谦之意，不禁令人怀疑所谓"写篆第一，刻印第二"，或许是邓尔雅自评之语，一如明代徐渭（1521—1593）般自评"吾书第一，诗二，文三，画四"。[66]在传统读书人眼中，捉刀刻印，向来是雕虫小技，故邓尔雅自述少时学印，即自嘲曰："技痒可爬，捉刀嬉戏，立床头者，是乃英雄，童心嶷嶷，谬妄可哂，小道不通，致远恐泥，虽非荒淫，已近颓废，雕虫篆刻，壮夫不为。"[67]相反，书法自古与学问功名有关，向为文人所重，徐渭自言书法第一，或隐藏此中玄机。如此看来，假若邓尔雅认为其刻印之学不下于写篆，却将刻印列为第二，亦不难理解。平心而论，邓尔雅书印二艺，气息相通，不仅风格一致，且都蕴含深邃的小学修为，因此，与其强分何者更胜，不若视之为双璧，无分轩轾，或许如此才是公允之论。

（原载于东莞市政协、东莞市博物馆编《心闲神旺　书为心画·卷上·尔雅书画》，广州：岭南美术出版社，页140—149）

注 释

[1] 该专书为周成:《邓尔雅》(《广东历代书家研究丛书》),广州:岭南美术出版社,2012。

[2] 邓尔雅《文字源流》手稿,现藏于香港艺术馆。本文承蒙黄大德先生提供手稿光盘,谨此致谢。

[3] 康有为称黄子高"篆法茂密雄深,迫真斯相,自唐后碑刻,罕见俦匹。"见其《广艺舟双楫》,载《历代书法论文选》(上海:上海书画出版社,1979),下册,页791。

[4] 邓尔雅:《文字源流》,第三册,页4—5。

[5] 陈永正:《岭南书法史》(广州:广东人民出版社,1994),页148。

[6] 邓尔雅曾述其族"以锦田为发祥地,苗裔蕃衍,分五大房,遍布东莞宝安,更分支高州梧州番禺香山",并以邓龙光为"异邑同郡"。见邓尔雅于《邓斋印可》中"邓龙光印"的论述,载于1945年香港《春秋报》,转引自黄大德编:《邓尔雅篆刻集》(北京:荣宝斋出版社,2004),页355。传世邓尔雅有自刻"九江东塾门下三传"的白文方印(边款刻"吾师何邹厓夫子为朱九江、陈东塾两先生再传弟子,刻印记之,尔雅"),即道出此关系。见许礼平编:《邓尔雅印集》(香港:翰墨轩出版有限公司,2010),页186。

[7] 邓尔雅:《文字源流》,第一册,页5、12。

[8] 邓尔雅:《文字源流》,第一册,页11。

[9] 邓尔雅:《文字源流》,第三册,页11—12。

[10] 邓尔雅:《文字源流》,第三册,页11。

[11] 邓尔雅:《文字源流》,第三册,页5、20。

[12] 有关乾嘉时期学者书家的篆书,参莫家良:《江声写篆与乾嘉学者的篆书》,载华人德、葛鸿祯、王伟林编:《明清书法史国际学术研讨会论文集》(上海:上海书画出版社,2008),页315—329。

[13] 陈澧:《摹印述》(《东塾遗书》本,《清代稿钞本三编》第108册;广州:广东人民出版社,2010),页2下;陈澧:《书法杂说》,载陈之迈编:《东塾续集》(《近代中国史料丛刊》第77辑;台北:文海出版社,1972),卷一,页8。

[14] 邓尔雅尝云:"东塾丛书,惟《摹印述》,简洁易明,粗知义例。"见其《文字源流》,第一册,页6。

[15] 邓尔雅:《文字源流》,第三册,页20—21。

[16] 邓尔雅:《文字源流》,第三册,页20。

[17] 陈澧:《摹印述》,页3上。

[18] 邓尔雅:《文字源流》,第三册,页11、6。

[19] 邓尔雅:《文字源流》,第一册,页194—195。

[20] 有关香港北山堂的雅集,参程中山:《香港百年无此会:二十年代香港北山诗社研究》,《香港中文大学中国文化研究所学报》第53期(2011年7月),页279—309。

[21] 在水:《邓斋印可自序》,《华侨日报》,1954年10月28日,"圆社艺文"版。

[22] 邓尔雅:《邓尔雅书千字文》(广州:岭南美术出版社,1983);东莞市政协编:《邓尔雅书临〈兰亭序〉真迹六种》(广州:广东人民出版社,2007)。

[23] 见梁章钜编:《楹联续话》,载龚联寿编:《联话丛编》(南昌:江西人民出版社,2000),第一册,页606。

[24] 邓尔雅:《文字源流》,第二册,页191—192。

[25] 载《东官三家书画》(《何曼庵丛书》第九种;香港,1987),页10、11、14。

[26] 王家葵:《近代书林品藻录》(济南:山东画报出版社,2009),页146。

[27] 姚述:《邓尔雅的书法和篆刻》,《书谱》第13期(1976年12月),页32—37。

[28] 在水:《邓斋印可自序》,《华侨日报》1954年10月28日,"圆社艺文"版。

[29] 东莞市政协编:《邓尔雅书临〈兰亭序〉真迹六种》,页16—17。

[30] 邓尔雅:《文字源流》,第三册,页13—14。

[31] 邓尔雅:《文字源流》,第一册,页195。

[32] 包世臣:《完白山人传》,载《小倦游阁集》(《续修四库全书》第1500册;上海:上海古籍出版社,1995),卷三正集三,页414—416。有关钱坫与邓石如篆书地位的讨论,参莫家良:《钱坫书法四论》,《故宫学术季刊》第29卷第3期(2012年春),页31—76。

[33] 秋斋:《五名家事略》,《华侨日报》1948年12月11日。

[34] 邓尔雅:《文字源流》,第一册,页13—14。

[35] 邓尔雅:《文字源流》,第一册,页80—81。

[36] 邓祖风:《点滴回忆》,载许礼平编:《邓尔雅印集》,附录,页9。

[37] 焦延寿:《焦氏易林》(台北:艺林印书馆,1970),页70、10、101、130。

[38] 邓尔雅:《文字源流》,第三册,页106—107。

[39] 参看香港中文大学人文电算研究中心《汉字多功能字库》网页中"陸"与"隋"的解说。

[40] 邓尔雅题署冯师韩《半亩竹园随笔》的图片,见莫家良、陈雅飞编:《香港书法年表1901—1950》(香港:香港中文大学艺术系,2009),页138;

东莞市政协编：《邓尔雅书临〈兰亭序〉真迹六种》，页6；《邓尔雅篆书千字文》（《历代大家书千字文》第十辑；合肥：黄山书社，2008），上册，页28。

[41] 屈大均：《绿绮琴歌》，见《翁山诗外》（《清代诗文集汇编》第118册；上海：上海古籍出版社，2010），卷之三（七言古），页4上—4下.

[42] 段玉裁：《说文解字注》（台北：艺文印书馆，1958），页653。

[43] 邓尔雅：《文字源流》，第十七册，页99B—100。

[44] 邓尔雅：《文字源流》，第一册，页59。

[45] 龚自珍：《己亥杂诗·附录某生与友人书》，见《龚自珍全集》（上海：上海人民出版社，1975），第十辑，页521、519。

[46] 罗振玉考释，商承祚类次：《殷墟文字类编》（台北：艺文印书馆，1971），第三，页3下—4上。

[47] 参李考定编述：《甲骨文字集释》（台北："中研院"历史语言研究所，1965），第三册，页1031—1038。

[48] 容庚编著，张振林、马国权摹补：《金文编》（北京：中华书局，1985），卷三，页176；《战国古文字典》（北京：中华书局，1998），下册，页836—838。

[49] 邓尔雅：《文字源流》，第二册，页196。

[50] 苏轼：《轼以去岁春夏侍立迩英而秋冬之交子由相继入侍次韵绝句四首各述所怀》，载《苏东坡集》（上海：商务印书馆，1933），上册，四诗，卷十六，页61；周伯琦：《游金山寺》，载顾嗣立编：《元诗选》（台北：世界书局，1962），下册，《伯温近光集》，页9下—10上。

[51] 段玉裁注"辙"字云："俗变为蹤，再变为踪，固不若用许书辙字矣。"见《说文解字注》，页735。邓尔雅亦指出："车迹作辙（隶又作踪）。"见其《文字源流》，第一册，页59。另对于"稣"字，段玉裁注："《汉书音义》曰：'樵，取薪也。苏，取草也。'此皆假苏为稣也。"又云："苏行而稣废矣。"见《说文解字注》，页330。

[52] 图片见戴山青：《黟山派巨匠——书法篆刻家邓尔雅》，《艺圃（吉林艺术学院学报）》，1985年第1期，页85；许礼平：《邓尔雅法书集》，页46。

[53] 邓尔雅：《跋董作宾新获卜辞写本》，原载《语言历史研究集刊》第7集（1929），页27，现参周成：《邓尔雅》，页18，图3。

[54] 邓尔雅：《文字源流》第一册上，页69。

[55] 又邓尔雅曾为其夫人叶氏刻"叶芈""芈""芈姓""小芈"等印，盖如其边款云："叶与楚同姓芈""叶楚邑芈姓""叶为楚同姓，刻小芈二字"。见许礼平编：《邓尔雅印集》页249—253。

[56] 陈澧：《摹印述》，页1上—1下。

[57] 《邓尔雅篆书〈千字文〉》，下册，页50—51。邓尔雅亦于论印时说："东塾先生《摹印述》曰，许书所无，新附已收，碑版异构，都可入印，唐碑额铭，是其例也。"见其《文字源流》，第一册，页71。

[58] 邓尔雅有《千字文》六朝字样及《碑别字》传世，皆为课徒手稿，香港大学图书馆藏有影印本。

[59] 东莞市政协编：《邓尔雅书临〈兰亭序〉真迹六种》，页9。

[60] 曲学朋：《邓尔雅篆刻艺术的特色》（中国艺术研究院硕士论文，2013），页34。

[61] 何漆园《介绍五名家书法篆刻》、钟有为《五家金石书法联展》、秋斋《五名家事略》，皆见《华侨日报》1948年12月11日，"岭南五金石名家篆刻书法展览会特刊"。

[62] 马国权：《近代印人传》（上海：上海书画出版社，1998），页199。

[63] 陈永正：《岭南书法史》，191、254—255。

[64] 李海珉：《南社书坛点将录》（苏州：苏州大学出版社，2012），页139—143。

[65] 郑春霆：《广东近代画人传略》（香港：广雅社，1987），页242。

[66] 陶望龄：《徐文长传》，见《歇庵集》（《续修四库全书》第1365册），卷十四，页23上。

[67] 邓尔雅：《文字源流》，第一册，页8。

图书在版编目(CIP)数据

从兰亭到钟鼎：中国书法史探微 / 莫家良著.—上海：
上海书画出版社，2024.4
ISBN 978-7-5479-3349-7

Ⅰ.①从… Ⅱ.①莫… Ⅲ.①汉字—书法史—研究-中
国 Ⅳ.①J292-09

中国版本图书馆CIP数据核字（2024）第082830号

从兰亭到钟鼎：中国书法史探微

莫家良 著

责任编辑	赖 妮
审 读	陈家红
责任校对	朱 慧
封面设计	陈绿竞
技术编辑	顾 杰

出版发行	上 海 世 纪 出 版 集 团 上海书画出版社
地 址	上海市闵行区号景路159弄A座4楼
邮政编码	201101
网 址	www.shshuhua.com
E－mail	shuhua@shshuhua.com
制 版	上海久段文化发展有限公司
印 刷	上海丽佳制版印刷有限公司
经 销	各地新华书店
开 本	787×1092　1/16
印 张	19.75
版 次	2024年5月第1版　2024年5月第1次印刷
书 号	ISBN 978-7-5479-3349-7
定 价	138.00元

若有印刷、装订质量问题，请与承印厂联系

《从兰亭到钟鼎——中国书法史探微》是香港中文大学
艺术系莫家良教授首次在内地出版的学术文集，书中选取
北宋至晚清书法史发展过程中的若干现象进行分析，反思
传统书风的继承与演变，书法形制对创作的影响，典范的
取舍，艺术风格与政治环境、社会心态、学术风气的相互
影响等议题。其中涉及宋高宗赵构，明代书家王宠，清代
学者钱坫、江声、邓尔雅等书史上或隐或显的人物在特定
历史情境下的个人实践与创作取舍。以及《兰亭序》《淳化
阁帖》等经典习书范本在不同时期文人创作中的使用情况。
读者可从一个个案例中了解不同时段书法史发展的种种细
节，并为当下的创作提出更多的思考空间。

上架建议：书法　理论

ISBN 978-7-5479-3349-7

9 787547 933497 >

定价：138.00 元